貓頭鷹書房：小歷史

在大歷史遺忘的角落

有各種事物，我們不知其來歷

有芸芸眾生，我們不知其悲喜

還有無數非比尋常的故事

我們不知其曲折動人，遠勝於虛構

小歷史撿拾這些精采的細節

讓你感受大千世界的

繽紛與深邃

貓頭鷹書房——智者在此垂釣

內容簡介

為什麼一個方方正正的空間，需要隔出客廳、廚房、臥室呢？我們原本是席地而坐，為什麼創造出把人托起來的椅子呢？我們今日的居家風格，是怎麼演變而來的呢？在「設計力」的背後，「舒適」是最重要的關鍵！本書將帶你歷經舒適家居生活的歷史源頭，深入了解家居設計背後的真正原理。

作者簡介

黎辛斯基為波蘭裔，一九四三年出生於愛丁堡，在英國與加拿大的耶穌會學校進學。他獲有蒙特婁麥基爾大學建築學士與碩士學位，並寫過多本和建築、科技相關的著作，如《等待周末》、《漫遊建築世界》、《螺絲、起子演化史》等。其《遠方林中的空地》曾榮獲克里斯多福獎、魯卡斯獎。

譯者簡介

譚天，台大政治系畢，曾任聯合報國際版編輯、編譯中心主任、自由時報副總編輯等。譯有《戈巴契夫傳》、《巴頓將軍》等著作。

貓頭鷹書房 402

設計舒適
家的設計原理

Home
a short history of an idea

黎辛斯基◎著

譚天◎譯

貓頭鷹

Home: A Short History of an Idea
Copyright©2000 by Witold Rybczynski
Complex Chinese Edition Copyright©2001 by Owl Publishing House, a Division
of Cite Publishing Ltd.
Through Bardon-Chinese Media Agency
ALL RIGHTS RESERVED

貓頭鷹書房 402　　　　　　　　　　　ISBN 978-986-6651-46-5

設計舒適：家的設計原理 (原書名：《金窩、銀窩、狗窩》)

作　　　者	黎辛斯基（Witold Rybczynski）
譯　　　者	譚天
主　　　編	陳穎青
責任編輯	劉偉嘉
編輯協力	劉羽雯、柯中甯、羅雅如
文字校對	魏秋綢
版面構成	謝宜欣
封面設計	蔡榮仁
發 行 人	涂玉雲
社　　　長	陳穎青
總 編 輯	謝宜英
出　　　版	貓頭鷹出版
	讀者意見信箱：owl@cph.com.tw
	貓頭鷹知識網：www.owls.tw
發　　　行	英屬蓋曼群島商家庭傳媒股份有限公司城邦分公司
	聯絡地址：104台北市民生東路二段141號2樓
	郵撥帳號：19863813／戶名：書虫股份有限公司
	購書服務專線：02-25007718~9
	（周一至周五上午09:30-12:00；下午13:30-17:00）
	24小時傳眞專線：02-25001990~1
	購書服務信箱：service@readingclub.com.tw
	城邦讀書花園：www.cite.com.tw
香港發行	城邦（香港）出版集團
	電話：852-25086231／傳眞：852-25789337
馬新發行	城邦（馬新）出版集團
	電話：603-90563833／傳眞：603-90562833
印　　　刷	成陽印刷股份有限公司
初　　　版	2001年11月
二　　　版	2008年11月

定　價　300元

城邦讀書花園
www.cite.com.tw

國家圖書館出版品預行編目資料

設計舒適：家的設計原理／黎辛斯基（Witold Rybczynski）
著；譚天譯. -- 二版.-- 臺北市：貓頭鷹出版：
家庭傳媒城邦分公司發行, 2008.11
　面；　公分 .--（貓頭鷹書房；402）
譯自：Home: a short history of an idea
ISBN 978-986-6651-46-5（平裝）

1.房屋建築 2.家庭佈置 3.室內設計

928　　　　　　　　　　　　　　　　97020411

獻給我的父母，安娜與魏滔

■推薦序
舒適是住宅的必要條件

漢寶德

不論自住宅設計反省的觀念，或自住宅建築發展史的觀念，這本書都是很有細讀價值的。

二十一世紀開始，我們仍然站在後現代的漩渦裡。這個時代追求的是視覺的刺激，是花樣的翻新；因此住宅建築及室內空間都成為創造性藝術。在上世紀的最後十年中，世上進步的國家迅速地累積了龐大的財富。使得中產階級有能力在居住建築上花費大量的金錢，滿足豪華住所的夢想。所以室內的閒置空間增加，與生活無直接關聯的裝飾性、陳設性的需要增加。自上世紀六〇年代以來盛行的裝置藝術，悄悄地進到室內設計領域裡，使前衛的居住建築空間及家具等設備逐漸脫離了生活。這是一時之風尚呢？還是重要的觀念的革命呢？

自本書作者黎辛斯基先生的觀點，這算不上革命，只是一時的風尚。因為在他看來，住宅建築的發展史是以舒適為主軸的。只有在生活舒適與便利的發展上有基本的突破，才稱得上革命。

根據這個觀點，現代住宅建築的革命完成於上世紀的前二十年，並不是我們所熟悉的

新美學的誕生。既不是大玻璃帶來的明亮，也不是純淨的立體主義的布置；而是家用科技的

發明。因為電力已可很廉價地供應一般中產階級的家庭，加上其他機械的發明，所以美國一

般人都可享受中央暖氣、電燈照明、自來冷熱水系統，甚至廚房中大部分的設備了。

在作者的眼裡，現代主義的大師中，不但爭議較多的范‧德‧羅赫的作品是有貴族意

味的一時風尚，即使是柯比意的平民化的純淨作品，也談不上真正的進步。因為一般人的生

活中，風格是沒有意義，變來變去，沒有滿足人類在居住環境中進一步尋求舒適的需要。

作者的觀點並不是沒有爭議之處。當富裕的社會來臨，很多人可以負擔舒適的基本住

家之後，就會追求精神上的滿足。因此生理的舒適也許不宜再視為住宅建築發展的主軸。未

來的住家中可以有完全考慮舒適的空間，也可以有全為視覺美感存在的空間。可以有坐下去

就不想起來的椅子，也可以有只能看不能坐的椅子。住家不再只是一個溫暖的窩，而且是使

自己感到有尊嚴，有價值的地方。

可是回顧歷史，把住宅設計中舒適的需求視為必要的條件，仍然是值得肯定的，因為

這仍然是世界上大多數人所追求的夢想，同時也是他們現實生活中的需要。正如作者所指

出，建築家太重視藝術面了，對於提升舒適的水準不但不太注意，簡直沒有盡到責任。因此

住宅建築的進步很慢，而且都是行外人所帶動的。即使今天的住宅，已經十分豪華可觀，仍

然沒有考慮到現代生活中的基本便利。這實在是值得建築界認真反省的。

值得一提的是，本書的譯筆流暢，讀來是很輕鬆的。

以人為本的設計理念

在我接受建築學教育的六年期間，有關舒適的課題只在課堂上談過一次。提出這個課題的是一位機械工程師，他的職責就在於鼓舞我的同窗與我一探空調和暖氣的奧祕。他告訴我們甚麼是「舒適區」（comfort zone），就我記憶所及，所謂舒適區就是為顯示溫度與濕度間的關係，而用陰影在座標圖上繪出的一塊腎臟形狀的區域。位於這塊腎形區以內代表著舒適，以外都是不舒適區。顯然，對於這個課題，我們需要知道的僅此而已。這原應是一個極富探討價值的課題，而學校當局居然將它如此輕描淡寫地一筆帶過，實在令人稱奇；就像正義課題對於法學，或健康課題對於醫學一樣，在建築專業的養成過程中，舒適也應該是一個極其重要的課題。

也因此，儘管對舒適只能說一知半解，我仍然寫下這本書。不過我並不因而感到歉意，因為誠如米蘭·昆德拉所說：「做為一個作者並不表示宣揚真理，它意味的是發掘真理。」我寫這本書的目的，不在於闡述舒適的意義以令人信服，我的用意只在於發掘舒適的意義，

而且最主要是為自己而進行發掘。我以為既然抱持這種態度，著作這本書相對而言應較為簡易，或至少我可以直截了當、暢所欲言。這是我犯下的第一個錯。由於最近剛完成一本有關科技的書，我心想，機械裝置應該會在家庭發展過程中扮演重要角色。結果我又錯了，我終於發現家居生活是一種與科技幾乎無關的理念，或者至少可以說，在家居生活理念中，科技充其量只算得一種次要考慮而已。

我曾經設計並建造房屋，但這些經驗往往令我困惑，因為我發現學校教給我的那些建築理念，即使並非全然背離我的客戶們對於舒適的傳統觀念，卻也經常不能照顧到他們的想法。我不是個一味堅持自己主見的設計人，我總是設法滿足客戶的需求，但在這樣做的同時，我常隱約有一種不得不妥協的委屈感。直到與內人合力建造我們自己的房子時，我才從第一手經驗中發現原來現代建築理念竟如此貧乏。我發現自己一次又一次地訴諸有關老房子、老房間的記憶，設法了解它們為什麼讓人感覺如此坦然、如此舒適，同時也開始猜想婦女或許比男人更了解家居舒適；事實證明我的這個猜測沒錯。

這本書談的不是室內裝潢。我的家居理念主要談的也不是家居生活的現實。此外，儘管這本書涉及歷史，我關切的對象是現在、是目前。就歷史部分而言，我的這本書引用了多位學者的著述，並在書尾附注中一一列明，不過我要在這裡特別舉出使我深蒙其惠的兩本著作：馬里奧‧普拉茲那本描繪過去的非凡之作《室內裝潢圖解史》（*An Illustrated History of*

Interior Decoration，倫敦，一九六四），以及桑頓的《真正的裝潢》（*Authentic Décor*，紐約，一九八四），這兩位作者的博學都是我永難望其項背、令我深感嘆服的。

我藉此也要向以下給予我建議與協助的親友們申致謝忱：我的妻子莎莉，第一位閱讀我的稿件、提出看法的人就是她；約翰・盧卡奇（John Lukacs），他在當這本書還只是一個構想時不斷給我鼓勵；我的經紀人布洛克曼；還有我的編輯史奇夫與史楚謙。承蒙麥基爾大學（McGill University）給予六個月假期，使我得以致力完成這本書。麥基爾的布雷卡德—勞特曼藝術與建築圖書館（Blackader-Lauterman Library of Art and Architecture），以及麥克蘭南研究圖書館（McLennan Graduate Library）的工作人員也像過去一樣，給予我無價的支援。

<div style="text-align:right">

黎辛斯基

船屋

於赫明福，魁北克

</div>

目次

設計舒適：家的設計原理

第一章

追求舒適

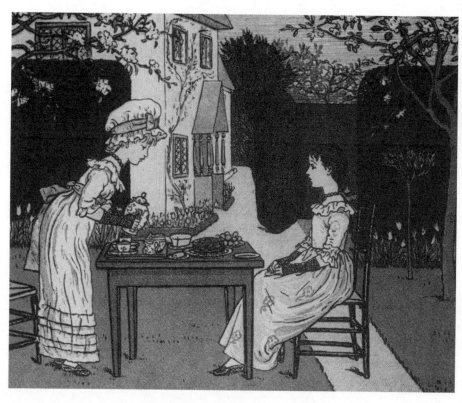

格里納韋（Kate Greenaway），
《兩個用茶的小女孩》（*Two Little Girls at Tea*，一八七九年）

不過，每當談及過去發生的歷史性事件時，所謂「造就」傳統的怪異之處，就在於它的持續性大部分是虛構的。

——霍布斯邦（Eric Hobsbawm），《傳統的造就》（*The Invention of Tradition*）

我們都見過這位狀甚怡然的先生；他的臉龐浮現在雜誌廣告頁上，望著我們。剪裁得很短的灰髮讓人誤判他的年齡——他其實只有四十三歲；同樣，他身上那件已經磨損的襯衫以及那條褪了色的李維（Levi's）牛仔褲，也使人想像不到他是一位年收入達八位數的富翁。我們只能從他外套袖口處半藏半露的那只銀色勞力士錶，以及那雙手工製牛仔靴隱約察覺他的富有。一時間我們也看不出他做的是哪一行。不過，儘管他穿著老舊的工作服，我們可以確定他不會靠撿拾萵苣為生；因為撿菜的工人不會穿柔軟的羊毛與毛海料運動服。他可能是一位專業運動員，推銷著啤酒與除臭劑；但他的服飾顯得太低調，而且他沒有蓄鬍，怎麼看也沒運動員那種調調。無論如何，不管他做的是哪一行，他似乎頗以他的行當為樂——從他曬成褐色的那張臉上泛出的淺笑就能察知。只是他的眼神既不像一般一味追求時髦人士慣有的那種空洞茫然，也與名流顯要們那種躊躇滿志的得意大不相同；他的笑容透著自得。他說：「看看我，我可以隨心所欲穿著，無需為任何人刻意打扮，即使面對你們也一樣。我很

以此為樂。」既然任何廣告，無論是香菸或癌症研究廣告，都是在推銷一些甚麼，我們只能判定這人賣的是舒適。

這位仁兄當然舒適。為什麼不舒適？他擁有一家企業百分之九十的股份，而這家企業的年銷售總額為十億美元。他在一九八二年的個人稅後所得據說是一千五百萬美元。舉凡這樣的成功所能帶來的一切，他都有了：在紐約上城第五大道的一棟兩層樓豪宅（後來又添購了幾棟），在威徹斯特（Westchester）的一處房地產，在牙買加的另一處房地產，在長島的一棟海濱別墅，在科羅拉多州的一個占地一萬畝的農場，還有一架供他旅行的私人專用噴射機。[1]

這位商業鉅子、億萬富豪、這位舒適的人，他究竟做的是哪一行？他替人思考穿著方式。五十年以前他或許是一位裁縫或是位縫衣匠；如果住在法國，大家或許稱他為服裝設計師。但是稱羅夫‧羅蘭（Ralph Lauren）為裁縫，就像稱貝泰公司（Bechtel Corporation）為建築商一樣。這樣的稱呼表達不出這家公司的規模以及在國際間的分量。裁縫裁製衣服，而羅蘭的公司在四大洲對製造廠商發給經銷權；這些廠商出廠的產品，在三百多家打著羅夫‧羅蘭旗號的商店，以及遍布美國、加拿大、英國、義大利、瑞士、北歐諸國、墨西哥與香港等地百貨公司的專賣精品店出售。隨著公司不斷成長，他的業務領域也越來越廣。羅夫‧羅蘭公司在創辦之初經營的商品只有領帶而已，但很快擴展到男子服飾，隨後推出女裝，不久

前又開創童裝特別系列。現在無論香水、肥皂、化妝品、鞋、行李箱、腰帶、皮夾與眼鏡等，都在他經銷之列。羅蘭做的，是最摩登的行業：他是全方位的流行服飾設計師。

羅蘭設計的服飾帶給我們的第一個深刻印象，就是美國味十足。這些服飾都植基於清晰可辨的家鄉風土形象：西部的牧場、大草原的農場、新港（Newport）的華廈、常春藤聯盟的學院等。這種似曾相識的感覺是有意製造的：羅蘭是一位調和形象的大師。雖說他設計的服飾並非一成不變地模仿過去某一時代的衣著，但它們的外表確能反映有關美國歷史各個浪漫時代的流行觀念。我們過去在圖畫中、在照片中、在電視上，特別是在電影中，都曾見過這些觀念。

羅蘭了解電影。他早期設計的一套男子晚禮服服飾，行頭包括一套黑色晚宴服、一件翼形衣領的襯衫、白手套與一條白色絲質領巾。「紐約時報」在報導這次展示時，形容這套服飾彷彿「從萊斯里‧霍華（Leslie Howard）的影片中走出來一般」；羅蘭本人也穿著一套細直紋黑色西服出席這次展示會，讓與會記者們想到道格拉斯‧范朋克（Douglas Fairbanks）。這種以電影為喻的形容手法頗為恰當，因為羅蘭才剛為《大亨小傳》（The Great Gatsby）的電影版設計男演員的戲服。在其後一段期間，帶有二〇年代風格的時裝蔚為風氣；羅蘭稱之為「取勝的時裝」。幾年以後，他的許多設計出現在電影《安妮霍爾》（Annie Hall）中；《安》片男女主角伍迪‧艾倫與黛安‧基頓穿著的休閒服，成為那一年的大流行。羅蘭逐漸

顯現出戲劇服裝設計師之氣勢，他的事業不僅經由廣告、也透過時裝秀與「時尚」（Vogue）雜誌而蒸蒸日上，不過這一切並不能確保他在時裝世界的地位。一九八四年，紐約大都會博物館爲聖羅蘭（Yves Saint Laurent）舉辦回顧展，而大都會博物館似乎永遠不會爲羅夫‧羅蘭舉行這樣的活動。

服裝設計是不是一種藝術還有爭議，但如今它儼然成爲一龐大的產業卻是無庸置疑的。

這一切都起始於一九六七年。繼迪奧（Christian Dior）之後成爲巴黎首席服裝設計師、有高級時裝設計神童美譽的聖羅蘭，在那一年創辦左岸（Rive Gauche）連鎖店，專售高價位但是量產、現已舉世知名的YSL品牌服飾。事實證明左岸辦得非常成功（全球各地現有一百七十餘家連鎖分店），不久，可瑞吉（Courréges）與紀梵希（Givenchy）等設計者也開始向成衣界租借（就是出售）他們的巧思。甚至連保守的香奈兒面對這種趨勢也唯有低頭，只不過香奈兒是在創辦人去世之後才採取這種做法。

高級時裝的設計巧思使時裝業閃耀生輝，但現在成衣才是使這個工業大發利市的重點*。在這項過程中，許多設計師在他們與他們贊助的產品間建立一種特有的商業關係；如果你見過運動員推銷高爾夫球衣或網球鞋的廣告，你就知道這種關係是怎麼一回事了。舉例言之，若說皮爾‧卡登（Pierre Cardin）總擦著他的品牌的香水、穿著他的品牌的衣物（可能是孟買一家工廠的產品），實在令人難以置信。很顯然，這些時裝界的大人物，一般與所

謂「他們的」產品的設計扯不上關係，即使有，這關係也微乎其微；他們的名聲，就像阿諾‧帕莫（Arnold Palmer）或網球選手柏格一樣，都是在其他領域構築的。至少就這個意義而言，量產行銷儘管利潤可能豐厚，但只能算是副業。

卡登與聖羅蘭都在高級時裝沙龍中建立他們的職業生涯，但羅夫‧羅蘭從來沒有做過高級時裝設計師；他從一開始就投身於量產服飾，也因此他了解的是大眾品味而不是少數精英人士的品味。他因為在商務上大獲成功而成為著名設計師，而不是在成為著名設計師之後才因而取得商務勝利。他對美國人穿著方式的影響力經常被人忽視，原因正在於這種影響一直都是間接的。一九七七年，婦女喜模仿黛安‧基頓穿上寬鬆的蘇格蘭呢外套，或大過她們尺碼甚多的男襯衫，只是她們不知道她們其實模仿的是羅蘭的原創。一九八〇年代刮起的常春藤聯盟服飾流行風，即所謂少爺打扮也出於羅蘭的靈感。

不過這一切究竟與家居舒適有何干係？一九八四年，羅蘭宣布將進軍家飾業。這件事唯

＊設計師伍爾斯（Charles Frédéric Worth）在一八五八年發明「高級時裝」（haute couture）一詞。有很長一段時間，唯有經法國政府藝術創作局認可的時裝設計公司才能使用這個名稱。令人稱奇的是，高級時裝並非最高時裝等級的稱謂；一般稱有數家最上流時裝公司的作品為「創意時裝」（couture création）。

一讓人意外的是他等了那麼久才做此決定。服飾與室內裝潢的關係早已為人熟知。且請看英格蘭畫家霍加斯（Hogarth）一幅早期喬治亞式室內裝潢的畫：畫中雕飾家具呈現的柔和曲線，與那個時代華麗的服飾相互呼應，使仕女穿著的拖地長服與男士的蕾絲衣飾以及做作的假髮更添風姿。十九世紀略嫌浮誇的室內家飾也反映了時裝流行；飾有裙邊的座椅以及層層摺皺的幛帷，詳盡訴說著當年衣裙的裁製，壁紙圖案也與衣料設計相映搭配。裝飾藝術（Art Deco）家具的豐富蘊含正反映出它的所有人的華麗衣飾。

那麼，羅蘭打算如何裝飾現代家庭？家飾系列（即所謂總匯〔Collection〕）要為裝飾家提供一切必要事物。套句羅蘭手下公關人士的話，總匯的意思就是一種全面性居家環境。你現在可以披著羅蘭晨袍，穿著羅蘭拖鞋，用羅蘭浴皂洗浴，以羅蘭浴巾擦身，走過一塊羅蘭地毯，看一眼羅蘭壁紙，裹在羅蘭床單中，蓋上一床羅蘭被子，飲著羅蘭玻璃杯中的熱牛奶。你現在可以成為這廣告中的一部分。

一位熱情洋溢的分銷商形容這個總匯為「生活方式市場行銷的下一個高原」，不過是否果真如此則令人懷疑[3]。理由之一是，總匯的客戶群有限；羅蘭家具並不量產因而頗為昂貴，而且只在芝加哥、達拉斯與洛杉磯這類大城市的時髦百貨公司有售。另一理由是，儘管羅蘭的產品龐雜繁多，但總匯的項目仍然有限，無法包羅各式各樣的家具產品──目前它只能供應少數柳枝編製的家具。但羅蘭的公司因了解民眾的服飾品味而成功，無論怎麼說，像

這樣一家公司如何詮釋一般人心目中的家居形象，仍是一個值得探討的課題。

我來到紐約市以中上階層消費者為對象的布魯明黛爾百貨公司（Bloomingdale's），以見證這下一個高原。我走出電梯時，耳際響起一個聲音：「時尚是生活方式的一種作用。」我訝然回顧，於是見到這位在自己的家具展示錄影帶中現身說法的恬適男士。走過這個電視終端機，就是羅夫‧羅蘭家飾專賣店的入口，專賣店由幾個展示間組成，展示著羅蘭公司的產品。它們讓我想到佛蒙特州的謝爾邦博物館（Shelburne Museum），在這所博物館中，展示的家具與其他展品都陳列於真實房屋內，以重現當年室內的擺設。這種做法使這些仿古的房間予人一種屋內有人居住的印象。在布魯明黛爾百貨公司，羅蘭專賣店的各展示間也都完全仿真，有牆壁、天花板，甚至有窗戶，看來較像電影製片廠中的布景，而不像商店的陳列。

我才發現所謂總匯不是一個系列，而是四個系列。這四個系列各有名目，分別是：「小木屋」、「優雅」、「新英格蘭」、「牙買加」、「小木屋」的牆壁鋪有白色灰泥，天花板則支著頗有原始風格的屋梁。水牛棋盤紋（Buffalo Check）與伐木工方格紋（Woodsman Plaid）的毛毯覆蓋了那張木釘釘製成的大木床。木床的寢具以柔軟的淺色系法蘭絨製成，枕套、床單與床裙都相互搭配。室內擺設的那些狀甚粗獷的家具顯然都是手工製品，與鋪在地上的美洲印第安人爐邊地毯極為調和。一雙大頭靴擺在床邊；床頭櫃上是一本在避暑小屋度假時打發時間的良伴「國家地理」雜誌。這個系列呈現的整體印象是一種富裕的田園生活，一種與

名師設計牛仔服意義相當的家具陳設。

走道另一邊是「牙買加」。這個展示間顯然是為美國陽光帶諸州的客戶而設計。一張巨型四個柱的竹床，擺在漆成白色的清涼房間正中，一塊彷彿是紗、但也可能是蚊帳的東西垂掛在床上。寢具包括義大利亞麻織品、瑞士刺繡，與細條紋布製成的被套，顏色不是粉紅就是藍色，頗具女性嬌柔之氣。寢具與桌布都有皺摺邊，還繡有花案。若說住在「小木屋」的人正外出獵麋鹿，則「牙買加」的屋主必定正倘佯在遊廊上、吮飲著雞尾酒。

「優雅」的裝潢也同樣透著濃濃的上流社會氛圍。這是一間暗色系、專為鄉紳設計的房間，特色在於打磨得很亮的銅床架，以及朦朧泛光的紅木壁板。屋內裝飾有許多松雞以及其他關於打獵主題的飾物，也用了許多伯斯利印染毛料與格子呢織品。*壁飾包括方格、花格與網料飾品。這樣的裝潢造成一種多少有些令人難以喘息的效果，彷彿被關在雷克‧哈里遜

<hr />

* 就像絕大多數人一樣，羅蘭顯然也不了解「傳統」蘇格蘭格子呢的新起源。以特定格子呢搭配不同家庭的構想，源出於十九世紀之初，而非源於凱爾特（Celtic）古文明；它像蘇格蘭裙一樣，也是現代的發明。蘇格蘭格子呢的引入，是維多利亞女王崇尚蘇格蘭高地生活的結果，她建於蘇格蘭鄉間的行宮巴爾莫勒爾堡可以證明這一點。造成這種格子呢興起的另一個原因，是當年衣料商為開發市場而展開的一項推銷運動 4 。

（Rex Harrison）的密室中一樣。床腳邊擺著一雙馬靴。由於原先在廣告照片中見到兩條小獵犬

蜷伏在粗呢布上打瞌睡，我於是舉目四望、在這暖洋洋的環境中找著這對小獵犬，只是並未

找到。「優雅」包括一套絕對屬於英國派的餐桌桌飾：茶壺、盛蛋杯、一個有蓋的鬆餅盤、

還有幾個飾有馬球運動員騎馬奔馳景象的碟子。一位不留情面的英國記者對它有以下評語：

「經由美國的紈袴氣息過濾而得的英國夢」5。

「新英格蘭」擺設著沉穩的美國早期家具；這間陳列室可說是佛蒙特一家鄉村旅館臥室

的重現，色澤絕不飛揚跋扈，壁飾織品質料厚實，並且採用濃淡兩色相間的圖案設計，以搭

配深灰色系的寢具。這是所有四個系列中最不誇張的一個系列；美國佬畢竟對穩重踏實有所

堅持、不肯對虛飾浮誇稍有退讓。

這四個主題有許多相同之處。它們都源於羅蘭從自己住家得到的靈感——在牙買加的別

墅、牧場；在新英格蘭的農場＊。四個主題針對的，是有能力在湖濱、在滑雪場旁，或在海

＊據羅蘭的妻子說，「我們住的那些地方，都稱得上是羅夫成真的美夢。但一旦住下來，他就開始工作，想把一切做得盡善盡美。他為我們的住處做設計。如果我們沒有買下在牙買加的那棟房子，或許他還是會設計一種牙買加風貌。不過，有了那棟房子確實為他帶來一些靈感6。」

邊添置第二，甚至第三個家，且人數逐漸增多的那些客戶，也因此它們呈現的都是鄉村風情。同時由於這些家具擺設強調舒適自如，既適於周末消閒之處，想必也能適用於公寓與城市屋。這些家飾也是羅蘭服飾設計的一項延伸，而他的服飾設計一直享有「西部與戶外，或保守與輕鬆自然」之譽[7]。準此意義而言，這些都是其間人物服裝已經設計完成的家飾擺設。這種將衣著與家飾相互協調的趨勢，繼續在另兩個位於布魯明黛爾推出的展示間呈現，它們是「航海客」與「行獵人」。前者旨在建立一種與遊艇主人身分相配的居家環境；而根據設計人的說法，後者的設計目的則是在表達「獵人躍下他的漫遊者越野車，舉槍瞄準獵物」的感覺[8]。

　　這些家飾設計另有一種共同處，這種共同處已經成為羅蘭作品的標誌。他早年設計過一套較奢華的男子服飾：組件包括一件用多尼哥（Donegal）蘇格蘭粗呢料製成、有背帶與寬袋的外套，搭配一條白色法蘭絨長褲，最後配上領針與上乘皮料製作的英國鞋。一位專門報導時裝新聞的記者寫道：「你一眼就能看出，穿這套服飾的男士必是哪一家私人俱樂部的成員，他一定開的是一輛勞斯萊斯（或者說，至少他想給人這樣的印象）。」這位記者還戲稱這套服飾很「范德比爾」（Vanderbilt）[9]。羅蘭近年在服飾設計中總是抑住衝動，以免他的作品重現代表十九、二十世紀之交富裕生活的象徵與風格，但對羅蘭家飾設計手法最具影響力的，仍然是他同事所謂的「老輩富人」的樣貌*。在絕大多數案例中，所謂「老」，指的

是一八九〇年與一九三〇年間的事。舉例言之，小木屋的擺設饒富十九世紀末、用來凸顯富人狩獵屋的那種醉人的、杉木爲椿的田園風情，只不過支持野生動物保育運動的羅蘭，已經慎重地將動物頭顯標本從牆上取了下來而已。牙買加系列家飾展現的「舊世界的優雅與精緻」，讓人憶起在牙買加島的殖民時代，島上富人在那些百色迴廊宅院中安度的那種悠閒歲月。「優雅」系列標榜的鄉紳別墅，可能是英國作家瓦渥（Evelyn Waugh）在所著《布萊德謝重訪記》（Brideshead Revisited）中筆下那位傅利特爵士的住處。但就傳統意義而言，這並非具有時代代表性的家飾；舉兩個流行風格言之，它缺乏新喬治亞或法蘭西骨董家飾的一貫性與特定性細節。羅蘭極欲重現的，是過去傳統家飾與穩重的居家生活蘊含的那種氣氛，至於如何再現一個歷史時代的原貌，則非他所關切。

這種對傳統的敏銳感知是一種現代現象，反映出現代人在這個不斷變化與創新的世界中，對於舊俗與常規的渴盼。現代人的思古情懷十分強烈，甚至當傳統已經不再時，現代人

＊根據不久前的報導，羅蘭已經對一個組織採取法律行動，因爲該組織侵害到「他的」公司標誌，新富人與老輩舊富人之間的摩擦也隨而出現一種怪異的折轉。這個組織所以吃上官司，是因爲它採用一名男子騎著馬、揮著球桿的圖形爲其標幟。遭羅蘭控訴的這個組織，是成立於一九〇〇年的美國馬球協會（United States Polo Association）**10**。

還不斷設法將它們再造。除蘇格蘭格子呢以外，還有其他例證足資證明。在英國於十八世紀中葉採用國歌之後，絕大多數歐洲國家也迅速效尤。這事形成的結果有時就有些希奇古怪了。舉例說，丹麥與德國根本就將英國國歌的曲調照單全收，只不過改以本國文字為歌詞而已。瑞士人仍然唱著曲調與「天佑吾王」（God Save the King）極近似的「祖國萬歲」（Ruft die, mein Vaterland）。在美國國會於一九三一年採用正式國歌以前，美國人也一直唱著尊王意味十足的「我的祖國承蒙君賜」（My Country 'Tis of Thee）。「馬賽曲」寫於法國大革命期間，確是一首原創歌曲。但法國遲至巴士底獄事件爆發百年之後，才於一八八〇年首次慶祝巴士底日。

傳統再造的另一例證，是所謂美國早期或殖民時期家飾的流行風。在絕大多數人的想像中，這必定代表著一種與先民價值觀，與一七七六年精神相通的連繫，代表美國國家承傳不可分割的一部分。實則不然。殖民時期風格之所以存續，不是由於殖民時期先民將傳統先一代一代、毫無間斷地流傳於共和國的後代子孫，而是由於在一八七六年舉行的那次年代近得多的立國百年慶典[11]。在這次百年慶典激勵之下，許多所謂愛國社團應運而生，其中包括美國革命之子（Sons of the American Revolution，現仍運作）、美國革命之女（Daughters of the American Revolution，現已解體）、美利堅殖民時代婦女（Colonial Dames of America），以及五月花後裔協會（Society of Mayflower Descendants）等等。美國人所以重新展現這種對族

譜的興趣，部分導因於百年慶典本身，部分也由於當時來到美國的非英裔移民愈來愈多，既得利益的中產階級爲了表示與這些新移民有別，而設法標榜他們的先民傳統。所謂殖民時期風格裝飾家庭的風潮於是在當年掀起，意圖強調與過去的連繫，這種文化認證的過程於是更進一步強化。像大多數再造的傳統一樣，重新展現的殖民時期風格反映的也是它本身的時代，即十九世紀。它的視覺品味深受當年流行的英國建築風安妮女王的影響，這種風格與開疆拓土的先民其實無關，不過它強調的溫馨舒適的家居生活，確實使許多厭倦了財閥時代（Gilded Age）奢華風的民眾心嚮往之。

經羅蘭再造的傳統，都取材於文學作品與電影的想像，當瓦渥四十年前對它加以描繪時，「優雅」顯示的那種英國鄉村生活已經式微。今天，儘管獵狐運動仍然存在，但爲免遭到環保與動物保護團體的指責，這類運動幾乎只在祕密中進行。「航海客」使人連想到美國小說家費茲傑羅（F. Scott Fitzgerald）筆下的新港，不過儘管他筆下那些衣著光鮮的航海人有能力出錢僱用船員做事，自己則倘佯於長十八公尺、柚木製甲板的雙桅帆船之上，我們大多數人只要能有一艘架在車頂、玻璃纖維製的小艇就心滿意足了。「行獵人」讓人憶起當年歐美富裕之士可以到非洲盡情打獵的那個時代；今天，如果造訪非洲，他們帶的很可能是一具米諾塔（Minolta）相機，而不像海明威當年一樣，帶著一支曼利契（Mannlicher）獵槍。獨立後的牙買加早已不復當年舊世界的婀娜多姿，它的真實景觀是充斥著旅行團與毒品、以

及橫行的反白人組織拉斯特法瑞（Rastafarian）。至於「小木屋」系列呈現的那些單調的爐邊樂趣，則早已爲滑翔翼與登山自行車等運動項目取代，或者至少可以說，這類新增的項目使「小木屋」的生活平添許多樂趣。

這些精緻的室內裝潢還有一項令人稱奇之處，就是許多代表現代生活的物件在這裡付之闕如。我們在這些展示間中找不到時鐘、收音機、電風扇或電視遊戲機。臥室中擺設有煙斗架與菸草貯存箱，但沒有無線電話機、沒有電視。木屋牆壁上可能掛著雪鞋，但門邊不會擺著雪車靴。在熱帶家飾展示中，我們見到的不是冷氣機而是天花板上垂著的吊扇。現代生活的各式機械裝置都遭摒除，取而代之的是飾有銅邊的槍盒、銀製的床頭水瓶，以及皮面包裝的書本。

無可否認，這些令人心醉的場景並非真實的室內裝潢，只是用以襯托家飾總匯中那些布料、桌飾與床飾的背景而已。；似乎沒有人會完全依照羅蘭宣傳小冊上的做法、裝潢自己的房子。但這不是要點。；廣告經常呈現的不是一種全然真實、合於某種風格的世界，不過它確能反映社會上對於事物應該像甚麼樣所抱持的看法。羅蘭所以選用這些主題，用意在喚起一般人心目中代表富有、穩定與傳統的那些輕鬆自在的形象。它們有意忽略某些事物，並刻意納入某些事物，同樣代表著意義。

如果置入一些現代物品，這些精心布置的展示間效果必將大打折扣，這是無庸置疑的。

就像一位拍攝古裝影片的導演會抹除暴露的電話線，會刪去噴射機畫空而過時發出的聲響一樣，羅蘭也不讓二十世紀出現在他的展示中。我們在「小木屋」的石製壁爐邊，不會見到擺在那裡晾乾的多丙烯熱感應內衣褲，在餐桌上也見不到電烤箱的蹤影，因為它們會損及小木屋展現的那種傳統安適感，同理，在「優雅」的書桌上也沒有個人電腦。我們如何將現實注入這個夢幻世界？辦法就是根本不去嘗試。化妝品業巨人雅詩蘭黛公司的總部，坐落於紐約的通用汽車大樓。總部的主辦公室很傳統，總裁辦公室則不然，看來像極了法國封建時代羅亞爾河貴族城堡中的小會客廳。總裁的辦公桌以及桌邊兩張側椅，都是路易十六時代的產物；兩張安樂椅出自第二帝國時代，那張長沙發是美好年代（Belle Epoque）的傑作，燈座則是一個舊式法蘭西燒水壺（顯然原置於壺中的蠟燭已為電燈泡取代）。室內唯一現代用品是兩具電話[12]「富比世」（Forbes）雜誌所有人馬爾柯姆・富比世（Malcolm S. Forbes）為了不肯對現代妥協，辦公室中甚至連電話也省了。他的辦公室擺著一張高雅大方、沒有電話騷擾的喬治亞式辦公桌，桌兩側是一對安妮女王時代的角椅，與一張製作精美的戚本德（Chippendale）式安樂椅。一盞吊燈從天花板上垂下，照著這間始建於十九世紀、以紅木為壁板的房間。這個不見任何二十世紀產物的小天地，不僅適宜洽商辦公，也是品嘗葡萄美酒的好所在[13]。

　　這類仿古的裝潢原本難以做成，而且造價顯然也十分昂貴。此外，再怎麼說，無論在富

比世先生或蘭黛夫人的辦公室外，都裝備有傳真機、不斷閃爍著燈光的文字處理機、根據人體科學設計的速記員椅、鋼製檔案櫃，以及現代公司適當運作必備的日光燈照明設備。所有這些設備都裝在外面的原因之一，是它們很難融入一間路易十六的小客廳或一間喬治亞式的書房。能夠搭配舊時代家飾又不顯突兀的現代裝置並不多見。明仕（Baume & Mercier）旅行鐘就是其中一例，它配有一個八角形、梨木製、飾以黃銅的盒子，用來裝石英運轉組件。

另一方面，要將影印機這類前無先例、絕對現代的產品融入舊時代家飾，唯有透過改裝。一旦改裝完成，就像把電視機做得像殖民時期的餐具櫥一樣，效果同樣令人滿意。

就這樣，現代世界仍遭壓制一隅。正如羅蘭系列總匯的那些陳設一樣，這些辦公室內裝飾代表的是一種已經不復存在的生活方式。它們極不現實。好譏諷的人會說，那間路易十六式辦公室的女主人事實上生在紐約皇后區，而富比世先生生在布魯克林；同樣也是親英派的羅蘭，則生於布隆克斯（Bronx）。不過無論這是存在於人記憶中的生活方式，或只是想像中的生活方式，這代表的是一種廣植人心的思古情懷。是一種時代錯亂，或對傳統的渴盼，還是說，這只是我們對現代世界所創周遭環境更深一層不滿的一種反映？我們忽略了甚麼過去曾極力追求的事物？

第二章

隱私的誕生

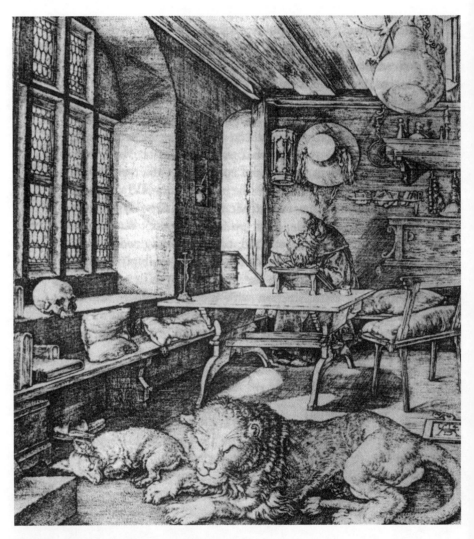

杜勒（Albrecht Dürer），
《聖耶柔米在他的書房工作》（*St. Jerome in His Study*，一五一四年）

只不過，親密感正是在這種富有北歐風味、顯然狀甚幽暗的環境中首先誕生的。

——馬里奧・普拉茲（Mario Praz），《室內裝潢圖解史》

且請看文藝復興時代偉大藝術家杜勒在他的名作《聖耶柔米在他的書房工作》中描繪的那間屋子。杜勒遵從他那個年代的習慣做法，在這件刻畫早期基督教學者耶柔米的作品中，既不以第五世紀、也不用耶柔米實際生活的城市伯利恆為背景，而以十六世紀初期、杜勒那個年代的典型紐倫堡式書房為背景。我們見到一位老人彎著腰在房間一角寫著，拱形窗臺上是一大扇鑲鉛框的玻璃窗，光線就從這裡灑入房間。窗下貼壁擺著長長一張矮凳，矮凳上擺著幾個有穗飾的坐墊；直到一百年以後，裝飾的椅墊才成為椅子的一部分。書房中那張木桌屬於中古設計，桌面與底盤架相互分離，在不使用時只需除下幾個栓，整張桌子很容易就能拆卸。桌側是一張為直背椅前身的靠背椅。

桌面只擺著一座耶穌受難像、一個墨水瓶，還有一個寫字檯，不過私人物品散見於屋內其他各處。矮凳下塞了一雙拖鞋，幾本珍貴的對開本書籍隨手散置於矮凳上，但這並不表示書房主人邋遢，因為當時書架還沒有發明。一個夾紙條的夾套釘在後牆上，夾套中還夾著一把削鉛筆的小刀與一把剪刀。這些物件的上方是一個燭臺架，幾串念珠與一根草製帽飾垂掛

在鉤上；那個小碗櫥中可能裝有一些食物。壁龕中安置著盛滿聖水的聖水缽。從天花板上垂下來一個碩大無比的葫蘆，這是房中唯一一件純裝飾的物品。除了幾件富寓意的物品：一頂朝聖的帽子、一個頭蓋骨、一個砂漏之外，這房裡並沒有甚麼令我們稱奇之處；當然，在前景中躺著打盹的那頭被聖耶柔米馴服了的獅子自是另當別論。房內其他物件都是我們熟悉的；我們彷彿覺得自己可以輕鬆坐上那張空著的靠背椅，在這實用而不嚴苛的房間享受回到家中的親切感。

我使用的書房大小也與這房間類似。我的書房位於樓上，屋頂以大角度下傾與牆相接，我只要站直了身，就很容易觸及那面像極了一艘翻覆的船內側、有角度的木製天花板。書房開有一面西向的窗，當我晨起工作時，陽光透窗而入，在白色牆壁與杉木天花板上反射出一片白暈，映向躺在地上的那隻杜利狗身上。雖說這小屋很像一間巴黎式閣樓，但眺望窗外卻看不見屋頂、煙囪或電視天線，映入我眼簾的是一片果園、一排白楊樹，更遠處則為阿迪朗達克山脈（Adirondack Mountains）之始。這景象雖稱不上壯麗，但頗具英國鄉村恬靜安適的風味。

我的座椅是一把已經老舊得吱吱作響、木製的旋轉扶手椅，就是過去在報社辦公室中可以找到的那種椅子，椅座上還擺著一個破舊的泡綿墊。在打電話的時候，我會仰靠著椅背、覺得自己彷彿是《滿城風雨》（The Front Page）中的派特・歐布蘭（Pat O'Brien）一樣。由

於椅腳支有輪子，我可以安坐椅中在屋內游走，輕鬆取閱散置身周的書籍、雜誌、紙張、鉛筆與紙夾。我的這間書房就像任何條理井然的工作場所一樣，一切必要用品都近在手邊，無論與一位作家的工作室，或與一架巨無霸式噴射機的駕駛艙相比都毫不遜色。當然，撰寫一本書所必須的組織程度與駕駛一架飛機所須是不一樣的。儘管有些作家喜歡將桌案整理得清爽有序，我的那張書桌卻是裡三層、外三層，滿滿堆著各式各樣、半開著的書籍：百科全書、字典、雜誌、紙張、剪報；在這亂七八糟的一堆東西中尋找資料，就像玩抽籤遊戲一樣。隨著工作不斷進展，桌上資料堆得愈來愈高，可供我書寫的空間也愈來愈小。雖然如此，這樣的混亂也有令人寬慰之處；每當完成一章，我又一次將桌面整理得一塵不染，但一種不安感也就在這一刻油然而生。像空白紙頁一樣，整潔的書桌也會讓人心生恐懼。

家居生活的舒適與整潔無關。若非如此，則每個人都可能住在室內設計與建築雜誌刊出的那些不具生氣、全無人味的房屋中。這些整理得毫無瑕疵的房間所欠缺的，或者說攝製這些房間的攝影師所刻意去除的，是經人住用的一切證據。儘管房中十分巧妙地陳列著花瓶、頗具匠心地擺設著藝術書籍，但我們看不見房主人的蹤跡。這種純淨的室內設計令我大惑不解，我們真的可以生活得一絲不苟嗎？他們既然在起居室看周日的報紙，又怎能不讓這些報紙散落起居室各處？他們的浴室裡怎麼看不見牙膏與用了一半的肥皂？他們把日常生活的那些零碎東西都藏到哪裡去了？

我的書房就擺滿有關我家庭、友人，以及個人事業生涯的紀念品、照片與物件，其中有一小幅水彩畫，畫中那位坐在福門特拉（Formentera）式門廊一隅的青年就是我。有一張暗褐色的照片，照的是一艘德國齊伯林飛船於前往雷克赫斯特途中飛經波士頓上空的景象。還有一張我自己的房子在建築中的照片，一幅古吉拉特（Gujarati）壁飾、一幅加框的名人籤言、一個軟木板。軟木板上面釘著許多便條、電話號碼、造訪卡、泛了黃的未覆信件，以及一些早已遺忘了的帳單。書房另一頭擺著一張坐臥兩用的床，床上有一件黑色毛衫、幾本書與一個皮公事包。我的寫字桌很老舊，雖說它不是甚麼特別值錢的骨董，但優雅的樣貌，使人憶起那個仍視寫信為一門悠閒藝術，且必須使用筆、墨與吸墨紙才能精心完成的年代，所以每當我在一疊疊廉價的黃紙上亂塗鴉時，心中難免有愧。除了堆得一團糟的書籍與紙張以外，還有一個當紙鎮用的沉重銅掛鎖、一個裝滿鉛筆的錫罐、一個鑄鐵製的印第安蘇族人頭書夾，還有一個表面有喬治二世圖形的銀色鼻煙盒。這是否曾是我祖父的用品？我已不復記憶。不過放在鼻煙盒旁的那個塑膠煙盒一定原是祖父的，因為它除了印有戰前波蘭的掠奪狀文字以外，還印有他的姓氏縮寫。

個人物品、一把椅子、一張桌子、一個可供書寫之處；四百餘年以來，這一切並無多大改變。但果真如此嗎？前述杜勒作品中的那位人物是一位隱士，因此作品中他顯然是單獨工作，但在十六世紀，一個人能擁有自己一間房的情況並不多見。直到百餘年以後，讓人得免

於眾目睽睽而享有獨自空間的所謂「密室」方才問世。因此，雖然根據名稱，這件雕刻作品描繪的是一間「書房」，但事實上它有許多用途，而且這些用途都是公開性的。儘管這件雕刻精美的作品展現著寧靜，但一般人心目中作家工作室應有的那種安靜與出世，在這裡是不可能找到的。房內到處是人，擁擠的情況尤甚於今天，所謂「隱私」根本未曾聽說。更有甚者，房間並無特定功能。中午時分，寫字檯被卸了下來，家人開始圍坐桌邊享用午餐；到了傍晚，他們將桌子拆開，那張長凳成了長沙發；入夜之後，起居室成為臥房。我們在這件雕刻中看不見，但在杜勒的另幾件作品中，我們見到聖耶柔米在一個小小讀經檯上書寫，把他的床當成椅子坐著。如果我們坐上那張靠背椅，相信不多久我們就會煩躁難安了。那椅上的墊子雖能緩衝若干直板硬木帶來的不適，但這不是那種坐上去會令人感到舒暢的椅子。

杜勒的房內有若干工具：一個砂漏、一把剪刀、一枝翎管筆，但沒有機器或機械裝置。儘管當年玻璃製造的工藝已有相當進展，大扇玻璃窗讓陽光得以在白天成為有用的光源，但當夜幕低垂，蠟燭從燭臺架上取下之後，書寫工作便無法進行，至少動筆極為不易。此外取暖設施還很原始。十六世紀的房屋，只有在主屋中裝置壁爐或烹調爐，其他房間都沒有取暖設施。在冬天，這間主要由泥瓦砌成、以石板為地的房間極為寒冷。耶柔米穿的那身厚實的衣物其實與時尚無關，而是為禦寒不得不然。這位老學者隆著背書寫的姿勢，不僅表示他的虔敬，也意味著他的寒冷。

我也彎著腰、弓著背書寫，不過我面對的不是一個寫字檯，而是文字處理機的琥珀色螢光幕。我所聽見的不是翎管筆寫在羊皮紙上的沙沙聲，而是隱約的靜電聲；當文字從我的腦海轉輸到處理機，從這部機器的記憶庫轉錄在那些塑膠製碟片上時，我不時還能聽見輕柔的嗚嗚聲。人人都說，電腦將為我們的生活方式帶來革命性變化，而它確實已經影響到文學——電腦為文字書寫重新帶來了安靜。在描繪人類書寫的古畫中，我們可以輕易發現畫中少了一件東西，那就是廢紙簍。原來紙張在古時是極其珍貴、沒有人捨得拋棄之物，作者必須首先在腦中將文字組織妥當然後下筆。就此意義而言，我們走了一大圈、又繞回了原點，因為文字處理機省去我們將寫壞了的稿紙揉成一團丟棄的麻煩。我只要按一下鈕，螢幕上一陣閃爍之後，塗改作業已經完成；不要的字已送入電子碎紙機中就此不見蹤影。它具有一種安靜的效果。

因此，事實上居家生活已有極大改變。其中有些是顯而易見的改變，例如取暖與照明設施拜新科技之賜出現的進步。我們的坐具較過去精密許多，使我們坐來更感輕鬆舒適。其他一些改變則精微得多，例如房間的使用方式，或房間能提供多大的隱私。我的書房是否比古人的房間舒適？顯然對於這個問題，我們會答稱是的。但如果我們向杜勒提出這個問題，他的答覆可能令我們感到意外。首先，他會不了解這個問題。他可能惑然不解地反問：「你們所謂舒適究竟是甚麼意思？」

「舒適」（comfortable）原本指的不是享樂或滿意。它的拉丁文字根是「comfortare」，意為強化或安慰、支撐，這個意義許多世紀以來一直保持不變。我們今天有時仍然使用這個意義，例如我們說：「他是他母親老來的慰藉（comfort）。」神學中也有這樣的用法：「安慰者（Comforter）即聖靈。」隨著世事演變，「慰藉」一詞又增添一種法律意義：在十六世紀，所謂「慰藉者」（comforter）指的是協助或煽動犯罪的人。這種支撐的觀念漸漸擴展，並包羅能提供某種滿意度的人與物，於是所謂「舒適」開始意指可以容忍或足夠的意思——我們會說一張床的寬度「comfortable」（夠寬），不過這句話還不表示這是一張舒適的床；我們會說：「收入還不壞」（a comfortable income），這指收入雖夠不上極豐，但已足夠使用。

隨後幾代人逐漸引申這種方便、適合的含意，「comfortable」最後終於有了肉體上逸樂與享受的意義，不過那已是十八世紀的事，杜勒在那時早已作古。司各特（Sir Walter Scott）曾寫到：「任它室外天寒地凍，我們在室內舒適安逸」，成為率先以這種新方式使用「舒適」一詞的小說家。其後，這個詞的含意幾乎完全與滿意度有關，而且經常指禦寒物品。在強調世俗的維多利亞時代的英國，「comforter」指的不再是救世主，而是一條長的毛質圍巾；而在今天，它指的是棉被被套。

　　文字很重要。語言不僅是一種媒介，它像水管一樣，也是我們思考方式的反射。我們使用文字的目的不僅在於描述事物，也為了表達理念，在我們將文字注入語言的同時，我們也

將理念注入意識。誠如沙特所說：「為事物命名的過程，包含了將立即、未反映的，或許也是遭忽略的那些事件，送上那個反映與客觀思維的平面[1]。」試以源於十九世紀末的「周末」（weekday）一詞爲例加以說明。中古時代以「weekday」描述工作日，意在使工作日與主日（Lord's Day）有所區分；而強調世俗的「周末」一詞──原先描述的是商店關閉與業務停歇的期間──反映的則是積極追求休閒活動的生活方式。這英文字，以及這個英國理念，已經完整無缺地進入其他許多語言（如le weekend、el weekend、das weekend等）。另舉一例，我們祖父母那一輩將紙捲嵌入他們的自動鋼琴；在他們心目中，鋼琴與紙捲都是同一部機器的組件，我們則對機器與我們給予機器的指令兩者之間有所區分。我們稱機器爲硬體，並且發明新詞「軟體」以描述我們下的指令。這個新詞不僅是一個符號而已，它代表一種對科技不同的思維方式。這個新詞納入了語言，標示著我們歷史重要的一刻*。

同樣，「comfort」之以居家舒適新意涵問世，代表的意義也不僅止於辭典編寫而已。英文中還有其他字也具有同樣意義，如「cozy」就是一例，不過這些字的源起較晚。根據文

<hr>

*據《牛津英語辭典》（Oxford English Dictionary）所述，「software」首先出現於一九六三年，不過當時使用它的只有電腦工程師。十餘年後，隨著廉價的家用電腦問世，它開始成爲一種術語，隨後更進一步深入民眾意識。

獻，直到十八世紀才首先有人用「comfort」來表示家居生活的快意。這種新用法何以如此姍姍來遲？據說加拿大的愛斯基摩人有許多形容各類型雪的字。就像水手有一長串描繪天氣的字彙一樣，愛斯基摩人也需要不同字彙以區分新雪與舊雪、壓擠緊密的雪與鬆散的雪等等。我們沒有這種需要，因而只用一個「雪」字泛指所有的雪。另一方面，因為越野滑雪運動員有必要分辨不同的雪地狀況，會以滑雪展蠟裝的各種顏色做區分：他們會談到紫雪或藍雪。這類字詞雖算不上真正的新字彙，但這確實代表一種改進語言以因應特殊需求的嘗試。

同樣，人類所以開始以不同方式使用「舒適」一詞，也是因為他們需要一個特殊字彙以表明過去或許不存在、或許無需表明的理念。

在展開這項對舒適的檢討以前，我們且先設法了解歐洲在十八世紀發生了甚麼事，以及何以突然間，人類發現他們必須以特殊字彙描繪他們住處內部的特性。要了解這些問題，我們首先有必要探討一個較早的時期──中世紀。

中世紀是一段混沌不明的歷史期，有關這段時期的詮釋可謂眾說紛紜、莫衷一是。一位法國學者曾經寫到：「文藝復興時期的人認為中世紀的社會過於拘泥沼迂腐，深受傳統束縛；宗教改革派人士認為它的階層區隔過於繁複，而且社會腐敗；啟蒙運動時期人士則視它為非理性與迷信[2]。」將中世紀理想化了的十九世紀浪漫派人士，指中世紀為工業革命之反。卡

萊爾（Thomas Carlyle）與魯斯金（John Ruskin）這些作家與藝術家大力美化中世紀的形象，把中世紀社會描繪成一個沒有機械、簡單質樸的世外桃源。這種新見解大大影響了我們對中世紀的看法，一種中世紀社會不事科技、也無意於科技的觀念於是應運而生。

這種觀念全然錯誤。中世紀人士不單寫成許多發人深省的書籍，也發明了眼鏡，他們不僅建造大天主堂，也開採煤礦。在中世紀，無論基礎工業與製造業都出現革命性變化。有紀錄為證的第一件人類大量生產的事例──蹄鐵的生產──出現於中世紀。在十世紀與十三世紀間更興起一股科技熱潮，發明了機械鐘、抽水機、水平織布機、灌溉水車、風車，當時在英倫海峽兩岸甚至還出現潮力作坊。農業的革新為這一切科技活動形成經濟基礎，深耕與作物輪植的概念使生產力增加了四倍，直到五百年以後，人類才終於能夠超越十三世紀的農產量[3]。中世紀不但絕非一個科技黑洞，而且還是道道地地的歐洲工業化之始。至少直到十八世紀，人類日常生活各方面仍受這個時代影響甚深，包括一般人對居家環境的態度。

在進行一切有關中世紀居家生活情況的討論之際，我們必須牢記一項重要的現實：這種生活對當時絕大多數人民並不適用，因為他們很窮。歷史學家威辛格（J. H. Huizinga）在寫到中世紀的式微時，指出當時世界的對立問題極其嚴重，只有極少數特權階級才能享有健康、財富與高品味的生活。威辛格寫到：「生活在今天的我們，很難想見那個時代的人欲享用一件毛皮大衣、一盆旺旺的爐火、一張舒軟的床與一杯葡萄酒，竟是如此不易[4]。」他並

指出，我們喜歡中世紀民俗藝術是為了欣賞它的單純之美，但當年製作這些藝品的人更加在意的，是它們的燦爛與壯麗。我們經常忽視中世紀藝品刻意呈現的奢華，而這樣的奢華正顯示當年工匠們為打動民眾而不得不然的做作——他們的感官意識已因生活條件的困苦而麻木不仁。放縱、奢侈的朝聖與宗教活動是中世紀生活的特色，我們不僅可將這類活動視為慶典，也可視它們為針對當年日常生活苦難而有的解毒劑[5]。

當時貧窮人家居住的狀況極其惡劣，他們的住處既無水，也沒有下水道等衛生設施；住處中幾乎沒有家具，用品也屬寥寥。這種情況一直持續到二十世紀之初方始改善，至少在歐洲如此[6]。在城市裡，窮人的住房小得令家庭生活難以維持；那些只有一間房的小屋除供人一夜歇息之外，實已難派上其他用場。當時只有嬰兒享有房間；年齡較長的兒童都離開父母，送出去當學徒或僕役。據幾位歷史學家指出，這種親人離散的苦難，使當年那些窮苦大眾並無所謂「住宅」與「家庭」的概念[7]。處於這種情況下，甚麼舒適與不舒適都是無稽之談；我們忙碌終日，追求的只是生存而已。

雖說窮人與中古時代的繁華無緣，但另有一個階層的人士享有它們：這些人就是自由市的居民。在中世紀的所有創新活動中，自由市位居意義最重要、最具原創性之列。風車與灌溉水車或許是其他社會的發明，但與當年主要屬於封建領地的農村相形之下，自由市無疑稱得上鶴立雞群，它凸顯出獨特的歐洲風格。它的居民，即那些享有自治權的布爾喬亞階級

（francs bourgeois）、自治市公民、鎮民，創造出了新都市文明。[8]「布爾喬亞」（bourgeois）*這個詞於十一世紀初期首先出現於法國，[9]指的是住在築有城牆的城市中、透過選舉產生的議會進行自治的商人與貿易商，他們絕大多數直接對國王效忠（自由市就是國王建的），而非只效忠於一位貴族。這種「公民」（國民的觀念直到很久以後才出現）與當時其他社會階級，包括封建貴族、教士與農民們大不相同。這同時也意味著一旦地方爆發戰爭，貴族與其臣屬都不得不投入戰事之際，自由市的布爾喬亞階級仍享有相當獨立自主，他們也因而得享經濟繁榮之利。布爾喬亞所以能在一切有關居家舒適的討論中都成為主題，是因為他們與貴族、教士以及農奴不同，貴族住在要塞化的城堡、教士住在修道院、農奴住在茅屋，布爾喬亞則住在房屋裡。我們就從這裡展開對房屋的檢討。

十四世紀典型的布爾喬亞住宅將居住與工作兩者結合在一起。建地向街正面的長度很有限，因為中古時期的城市都是要塞化城市，基於必要，必須建得很密。這些排成長列的狹窄建築物通常有兩層，其下還有供貯物之用的地窖或地下室。城市屋的主層（或至少是面街的那部分）是一個店面，如果屋主是工匠，主層就是一個工作區。居住區不是我們想像中那樣

*編按：「bourgeois」有市民階級（原始意義）、中產階級（社會地位）、資本階級（經濟角色）三種不同層面的意義，本書一概以「布爾喬亞」代表。

由一連幾間房組成，它們是直通屋椽的單單一間大房，即廳堂，烹飪、進餐、取樂、睡覺都在這裡。不過，中世紀房屋的內部看來總是空蕩蕩的，供居住之用的大房只有寥寥幾件家具，牆上掛有一幅繡帷，大壁爐旁擺著一把凳子。這種強調簡單的風格，並非一種追求髦的裝作；一般而言，中世紀住宅幾乎談不上甚麼家具陳設，即使有，陳設的家具也十分簡單。衣箱既用來貯物，也供座椅之用；較不寬裕的家庭有時還把衣箱當成床，箱內衣物則做為軟床墊。長椅、凳子，與可拆卸的臺架是當時常見的家具，甚至床也可以摺疊。不過到中世紀末期，比較重要的人物會睡在大張、定型的床上，這些床通常置於房間一角。當時的人慣於席地而坐，也常在衣箱、椅凳、坐墊、臺階上或蹲踞、床也就經常成為大家的座椅。如果當時的繪畫可供我們評斷，則中世紀的家居態度應該稱得上閒散。

一般人通常較不落坐的一個地方是椅子。法老王統治下的古埃及人使用椅子，古希臘人在西元前五世紀將座椅進一步改善，使它成為優雅而舒適的家具。羅馬人把椅子引進歐洲，但當羅馬帝國於所謂黑暗時代中覆亡之後，椅子也為人遺忘。椅子究竟於何時重新走入一般人的生活中已不可考，不過到了第五世紀，椅子已經再現，只是這時的椅子與過去大不相同。希臘人的克利斯莫（klismos）椅，有二面低矮、凹陷、依人體坐姿曲線設計的椅背，還有使坐在椅上的人可以後仰而不至翻覆、向外傾斜的椅腳。我們彷彿見到一個古希臘人安閒地坐在椅上，盤著兩腿，一隻手臂輕鬆支在椅子的矮扶手上，這活脫是一幅現代人的生活

寫照。但換成中世紀的座椅，如此舒適的坐姿全無可能。中世紀的椅子有既硬又平的椅座，以及既高又直的椅背，它主要供裝飾，而非供人歇息之用。在中世紀，椅子，甚至是盒子一般的扶手椅，不是讓人放鬆、歇息的家具，而是權威的象徵。你必須是重要人物才能坐在椅上，無足輕重的小人物只能坐凳子。誠如一位歷史學者所述：如果有資格坐椅子，你一定會正襟危坐；沒有人會靠在椅背上[10]。

中古時代家具之所以如此簡單而貧乏，原因之一是一般人使用住所的方式。在中世紀其實談不上真正住在家中，只能算是把家做為過夜棲身之處。權貴之士擁有許多住宅，他們也經常旅行。當旅行時，他們會捲起繡帷，將衣箱紮妥，把床拆卸，然後帶著這些東西，連同隨身細軟一起上路。中世紀時使用的多半屬於輕便或可以拆卸的家具，原因正在於此。在法文與義大利文中，家具這個字（即「mobiliers」與「mobilia」）的意義，就是「可以移動的物品」[11]。

住在城市的布爾喬亞比較不常遷徙旅行，不過他們也需要可以移動的家具，只是這種需要基於另一個原因罷了。中世紀的房屋是一處人來人往的場所，不是隱私之處。那間大屋是烹調、進餐、款待賓客、做買賣以及晚間睡眠的地方，裡面總是不斷有人使用著。為遂行這許多功能，裡面的家具陳設必須能夠視需要而移動。屋裡沒有「餐桌」，只有一張可供料理食物、進食、數錢、拼湊著還能睡覺的桌子。由於進餐人數多少不一，桌椅的數目也必須隨

而增減、調整。到夜間，桌子收了起來，床架了出來；就這樣，當時並無意嘗試任何持久性家具陳設。有關中世紀室內裝置的畫，反映出一般人對家具擺設漫不經心的態度，在不使用時，家具只是隨意擺放在房間四周而已。我們從這類畫作中得到下述印象：除了扶手椅與之後的床以外，當時並不重視個別家具；在他們眼中，這些家具主要只是裝備，而不是重要的個人用品。

中世紀室內陳設的特色包括彩繪玻璃窗、長條形坐凳與歌德式窗飾等，這些特色將當代家具的教會淵源顯露無遺。修道生活的秩序是那個時代的跨國大公司，不僅是科技創新之源，也影響到音樂、寫作、藝術與醫藥等中世紀生活其他各面。它們同樣也影響到世俗家具的設計，這些家具包括裝祭袍的衣箱、寺院餐室用桌、讀經臺、教士座等等，其設計大多源於宗教性的環境。第一個有紀錄可循的厲櫃，用途在於將教會文件歸檔[12]。不過由於教士僧侶的生活方式原本意在清修，自然不能指望他們為謀求生活安適而潛心發明、創造；更何況，他們使用的家具絕大多數在設計之初，就意在讓人無法安適[13]。有直靠背的長椅讓坐的人無法打瞌睡，迫使他們必須專注於較高層面的事務；而硬座長凳（在牛津各學院迄今仍然可見這種椅子）則使人無意閒坐餐桌之旁，不肯下桌。

但是，中世紀房屋出乎我們意料之處不是家具付之闕如（現代建築物強調的空蕩感，已使我們習慣於家具稀少），而是在這些空蕩蕩屋內的生活，竟是如此擁擠與嘈雜。這些房子

不一定大——比起窮人簡陋的住處，它們當然大得多——但裡面經常擠滿了人。之所以造成這種現象，一方面固然由於缺乏餐廳、酒吧與旅館，因此這些房屋得兼供娛樂與買賣交易的公共集會場所之用，同時也因為家庭成員原本眾多所致。家中的成員除了親人以外，還包括員工、僕役、學徒、友人、被保護人，成員達二十五人的家庭並不罕見。由於這許多人都生活在一間房、或充其量兩間房內，所謂隱私根本談不上*。任何服過兵役，或在寄宿學校念過書的人，都不難想像當年生活的情景。只有地位特殊的人，像是聖耶柔米一類的隱士、學者才能閉門獨處；甚至睡覺也是一件必須與人相共的事。在中世紀，一間房內通常擺有好幾張床。逝世於一三九一年的倫敦雜貨商托基在遺囑中表示，他在他那間大廳堂中遺有四張床與一個搖籃；不單如此，一張床通常要睡好幾個人[14]。中古時代之所以流行大床（面積一般都有三公尺見方）原因即在於此。維爾那張大床（The Great Bed of Ware）確實夠大，「能讓四對夫婦舒適地並排躺在一起，而且彼此間還不致相互騷擾」[15]。處於這種情況下，如何能有甚麼親密行為？根據判斷，他們確實難享親密。中古時期的畫作時常顯示，一對夫婦或正躺在床上或正在洗浴，而就在同一時間、同一房內，他們的友人或僕役就在距他們不遠處若無其事，而且顯然不以為意地交談著[16]。

不過，我們不能因而驟下結論，認定中世紀的家居生活必然原始。舉例言之，洗浴在當時是一種時尚。在這裡，修道院同樣也扮演著一個角色，因為它們不單是信仰的中心，也是

清潔的中心。以極重效率的西多會（Cistercian order）為例加以說明，這個教團十分講究衛生，其創始人聖伯納（St. Bernard）在教規中詳述有關衛生的各項規定。西多會教規不僅規範宗教事務，也涉及世俗問題。例如教規中指出，剃度不僅具有象徵意義，僧侶們剃頭也為了防治頭蝨。教規中詳盡說明工作時刻，並且根據一項制式計畫，規範建築物的設計與布置，就像今天商務旅館的情形一樣。西多會當時在各地設有七百餘所修道院，據說，一位盲目的僧侶能在其中任何一所修道院進出而不擔心迷路[17]。每一所西多會的修道院都有一間盥洗室或浴室，其中裝置木製浴盆以及熱水設施；膳房外擺有一些小盆，接著不斷流動的冷水，僧侶們餐前餐後就在這裡洗手。供垂危僧侶做儀式性洗浴的免戒室（misericord）坐落於療養所外。包含廁所的邊屋緊靠寢房而建。從這些設施排放的廢水，經由加了蓋的溪流排走，這些溪流的作用與地下水道相彷[18]。

布爾喬亞位於英格蘭的房屋，絕大多數設有家用排水裝置與地下污水池（不過並無下水道）。十五世紀的一些房屋（不只是宮殿與城堡）還在建築物上層築有所謂「私房」，亦即廁所，並且築有直通地下室的斜槽，這類例子甚多[19]。這些排污設施都要定期清理，清出的所

* 許多非西方的文化也沒有所謂隱私的概念，日本就是一個著名例子。日文本身沒有足以描述這個概念的字，於是日本人採用英文字「privacy」（隱私）為外來語。

謂「夜之土」，會趁夜深人靜之際送往鄉間，供做肥料。但在更多情況下，廁所排泄物往往直接排入溪流，結果導致井水污染，霍亂疫病時而爆發。這與十四世紀的人無法防治黑死病一樣，也導因於科學上的無知，而不是由於他們髒亂所致；當時並不了解黑死病的主要媒介是老鼠與跳蚤。

由於沒有教規規範，世俗人士不像那些僧侶那樣遵守衛生戒律，但有證據顯示，他們也重視清潔。十四世紀發行的手冊《巴黎主婦》（Menagere de Paris）對家庭主婦們有以下告誡：「妳家的進門之處，也就是會客處以及訪客進門的地方，必須一早清掃乾淨並保持整潔，那些凳子、長椅以及椅墊，都必須拍灰、除塵[20]。」廳堂的地面在冬天要撒上稻草，在夏天則撒上香草與花。這種令人欣喜的做法有其實際功效，一方面可以保持地面溫暖，一方面還能維持一種潔淨的外表與芬芳。當時雖然沒有浴室，但鹽洗臺與浴盆的使用已極為普遍。只有在修道院中，或在西敏宮（Westminster Palace）這類特殊建築物中，才設有專供洗浴用的浴室；就像其他家具一樣，絕大多數的浴盆都是可以移動的[21]。當時的浴盆都是木製，通常很大，共浴的情況也很普遍。就像若干東方文化今天呈現的情形一樣，洗浴在中世紀也是一種社交儀式，通常是婚禮與宴會這類喜慶活動的一部分，伴隨洗浴而來的還有談天、音樂、吃喝。當然，不免還有做愛[22]。

中世紀的餐桌禮儀相當繁瑣，當時的人很重視這些規矩。我們今天以客為尊，或提供客

人第二份食物的習俗都源起於中世紀。用餐前先洗手是至今猶存、也屬於中世紀的另一禮儀。在中世紀，用餐前、用餐後與用餐時，洗手有其必要，因為當時雖然已經使用湯匙，又尚未為人使用，一般人吃東西主要靠用手抓；這就像今天印度與沙烏地阿拉伯的情形一樣，並不表示粗俗不文。食物都盛在大淺盤中，切割成較小的塊狀，然後置於木盤，以及切成像墨西哥薄餅或印度薄餅一樣的大片麵包上，做為食碟饗客。一般對中世紀飲食文化的印象是講究自家烹調，食物雖豐盛有餘，但不夠細緻；不過實際上恰恰相反，中世紀菜餚樣式之繁雜，足令我們咋舌。城市的成長鼓勵了商品貿易，德國啤酒、法國與義大利葡萄酒、西班牙的糖、波蘭的鹽以及俄國的蜂蜜等等，都成為當年流行的商品，而那些富裕人家更愛用來自東方的香料。中世紀的食品絕不平淡無味，當時的人愛將肉桂、薑、荳蔻、胡椒等，與本地出產的香菜、薄荷、蒜以及百里香等調味料混合在一起使用[23]。有關中世紀宮廷宴會的文獻紀錄甚豐，證明這些宴會不僅奢華，菜色眾多，就連上菜的先後次序也經過精心策畫。而菜色所以能如此豐盛，一方面固然因為對飲食文化的講究，另一方面也因為一般人在家中養各種動物。於是，王室饗宴的菜單，有時候就像是保護動物基金會列出的動物保護名單，孔雀、白鷺、蒼鷺、麻妍鳥與鷹等，都會列在名單上。如此放縱口欲固然令人側目，但即使是地位較卑下的布爾喬亞也吃得很好。英國詩人喬叟曾描繪當年盛行的一道名為「餡雞」（farced chycken）的菜，這道菜的製作方法如下：用扁豆、櫻桃、乾酪、麥酒與燕麥填入雞

腔烘焙，再塗以「潘迪美尼」（pandemayne，精細的白麵包）粉、香料、鹽，並配上「羅曼尼」（Romeney，一種甘甜的白葡萄酒）調成的醬汁[24]。

那麼，中世紀的家究竟像甚麼樣子？司各特在以《伊凡霍爾》（Ivanhoe）一書描繪十二世紀一座城堡的室內陳設之後，對他的讀者提出警告說：「這些陳設確實壯觀，設計者在品味方面有若干大膽的嘗試，但它們談不上甚麼舒適，而且當時沒有人講求舒適，也沒有人認為這些陳設欠缺舒適[25]」。二十世紀建築史學者基迪恩（Siegfried Giedion）也指出：「就今天的觀點而言，中世紀的建築根本沒有舒適可言[26]。」甚至是對中世紀的生活欽羨有加的芒福德（Lewis Mumford）也認為：「中世紀的房舍實在算不得舒適[27]。」這些說法都沒有錯，但我們不能誤解。如我在前文所述，中世紀的人並非全無舒適；他們的房屋既不簡陋、也不粗糙，我們也不應認定住在其中毫無樂趣，他們確實有其生活樂趣，只是這種樂趣絕不明確。生活在中古時代的那些人所欠缺的，是將舒適視為一種客觀理念的認知。

如果我們坐下來享用一頓中世紀大餐，我們會抱怨椅子太硬，但在中世紀，大家進餐時關心的不是坐得是否舒適，而是坐在甚麼地方。只有少數特殊人物能夠坐在餐桌「上席」；坐錯地方，或坐在不該與之並肩而坐的人身邊，都是嚴重地失禮。當時的餐桌禮儀不僅規定五個社會階層的成員應該坐於何處、應該與甚麼人坐在一起，甚至還規定他們可以吃些甚麼[28]。我們有時認為我們本身的社會管制過嚴，從而心生不滿，但如果置身於中世紀，那種

處處受秩序與禮儀規範的生活一定令我們難以忍受。當時老百姓隨著鐘聲過著日子；白天分為八個時段，在晨間與午後三時敲響的鐘聲，不僅意在對修道院內祈禱的人報時，也對城市中的工作與商務生活有規範作用。沒有通宵營業的商店；市場的開放與關閉完全依據時間。以倫敦市為例，在日九時（午後三時）以前買不到外國進口乳酪，在晚禱（日落）以後買不到肉[29]。這些規定在機械鐘發明問世以後經過調整，根據新規則，上午十時以前不得賣魚，六時以前不得賣葡萄酒或麥酒。不守規定的人會遭牢獄之災。

如何穿著也有一定的規矩。中古時期衣著的主要功能在於表達身分地位，當時的禮儀規則詳細規定甚麼社會階級的人應該穿甚麼衣服。一位地位重要的貴族，每年可以比一位沒有爵位的騎士多買幾套新衣；商人無論多麼富有，也只能享受與最低階貴族同等的排場，貂皮更是限定貴族才能享用[30]。有些人可以穿織錦，還有些人可以穿彩絲與刺繡料子製成的衣物，甚至連某些顏色也是某些特權階級的專利。頭飾無所不在，一般人也很少摘下帽子；重要人士無論進餐、睡覺，甚至在洗澡時都戴著帽子。除非你是一位主教，在整個用餐時間一直戴著高大的法冠自然不甚方便，否則隨時戴帽的習俗並不必然意味不舒適。但這種習俗確實顯示，太過強調秩序的中古社會極度重視表面與禮節，寧可將個人舒適置於次要地位。到中世紀行將結束之際，有關衣著的法規更是誇張得幾近荒謬，這種拘禮的風氣也達於鼎盛[31]。婦女要戴一種高頂、圓錐形、附帶下垂面紗的帽子，名為「hennin」；男子則穿

「poulaines」）（鞋頭長得驚人的尖頭鞋）、有垂袖的長袍，以及狀似迷你裙的緊身上衣。所有男男女女，只要負擔得起，無不設法以小鈴鐺、彩絲帶以及寶石來打扮他們的服飾。一位衣著光鮮的鄉紳，看起來就像渾身上下珠光寶氣的麥克・傑克森一樣。

我們可以描繪出中世紀一般人如何吃、穿與住的情況，但如果不設法了解他們如何思考，則這一切描繪並無太大意義。了解他們如何思考並不容易，因為如果所謂「對比的世界」果然存在，則最當之無愧的就是中世紀。在中世紀的世界中，虔誠與貪婪、柔弱與殘酷、奢華與貧窮、修行與情欲等等總是並肩而存。相形之下，我們本身生活的這個多少較具一貫性的世界就顯得遜色多了。試想像當時一位學者的生活：在教堂（教堂本身也是極其詭異、聖潔與獸性的組合之地）度過一個寧靜而虔敬的上午之後，他可能出席在法場舉行的行刑；根據一條迂腐的法規，當局將在這裡執行極端殘酷的刑罰。絕大多數前往旁觀的民眾，在受刑犯（於身首異處以前）發表臨終遺言時，都會灑幾滴同情之淚，如果這位學者也不例外，則這場行刑不會淪為污言穢語的叫囂之所。生命就是這樣，「混合著血腥味與玫瑰的芬芳[32]」。有關中世紀的觀念經常植基於音樂與宗教藝術，這使我們對中古時代的感性產生錯誤印象；比如說，慶典活動往往是上流與下流品味的大雜燴。同樣這位學者，於應邀出席一項宮廷宴會時，會在添有香料的水中洗手，與鄰座高尚之士互獻上流社會的那套殷勤。同時，侏儒會從一塊巨型烘餅中跳出來，逗得他捧腹大笑；僕從會騎在馬上為他送菜。他一方

面面對某些習俗帶來的那種極端不雅，另一方面卻又處於禮儀規範下那種溫文的行為模式中。這兩種顯然不具共容性的模式，如何能在中世紀融為一體？威辛格認為，中世紀的文化習俗由兩個文化層組成，一個是前基督教文明的原始文化，另一個是禮儀與宗教意味較濃的近代文化[33]。這兩個文化層經常相互衝突著，中世紀的人不時也會設法在殘酷的現實，與騎士精神、宗教教義要求的和諧之間尋求妥協，只是這些嘗試並非總能圓滿成功，而且以我們今人的眼光看來，這些嘗試也只算得是一些不能連貫一致的情緒罷了。中世紀那些情緒衝動的人，就這樣不斷在這兩種極端之間猶疑不定。

這種原始與精緻的結合，也反映在中世紀的家庭中：懸掛著華麗繡帷的房間，卻沒有適當的暖氣設施；穿著豪奢的紳士與淑女卻坐在冷冰冰的硬板凳上；重禮的主人可能花上十五分鐘時間，長篇大論地致詞迎賓，到了夜間卻三人共床、全不顧及甚麼個人隱私。他們為什麼不採取行動改善生活條件？他們並不欠缺科學技術與發明才智。中古時代的人所以無意改善生活條件，部分原因在於他們對功能問題有不同看法，特別是當這個問題涉及居家環境時，看法尤其不一樣。對我們而言，一件物品的功能與它的用途有關（例如椅子是用來坐的），我們會將這項功能與美觀、壽命或風格等其他屬性相區隔；但在中世紀的生活中，這類區隔並不存在。每件物品都有其意義與地位，不僅屬於物品功能的一部分，也都是它直接用途的一部分，而這兩者是不可分的。由於並無所謂「純功能」這種事，中世紀的人難以應

及功能改善的問題；因為這樣的考慮等於是在竄改現實本身。顏色有其意義，事件有其意

義，名字有其意義——沒有任何事物是偶然的*。所以有此信念，部分是出於迷信，部分也

是因為當時相信宇宙萬物皆定於神。至於椅子、凳子這類以實用為目的的物品，由於缺乏意

義，也就不值得加以思考。

實用與儀式之間也無甚區分。一般人雖然採取儀式，進行像洗手這類簡單的功能，在進

行切麵包這類儀式時，卻也能將它視為生活中的自然，以毫無裝飾的態度泰然行之。中世紀

對儀式的強調，凸顯了約翰・盧卡奇（John Lukacs）所謂中古文明的外在特性34。在當時，

事關緊要的是外在世界以及人在其中的地位。生命是公共的事務，個人就像沒有強力發展的

自我意識一樣，也沒有屬於自己的房間。中世紀的家飾陳設所以如此貧乏，不是因為少了舒

適的座椅或中央暖氣系統，而是因為當時眾人並不在這方面用心思。實際情況並非如司各特

所說「中世紀的人不知舒適為何物」，而是他們不需要舒適。

* 在中世紀，就像對待教堂的鐘、劍與砲一樣，大家也會為房屋取個適當名字，而將房屋個人化。這

種習俗一直持續到二十世紀；希特勒稱他在鄉間的那棟別墅為「鷹巢」；邱吉爾也遵照英國人自我

嘲諷的典型，稱他的房子為「舒適的豬窩」。但隨著大家逐漸以經濟價值，而不是以情緒價值投入

房屋，房屋的名字也逐漸為數字所取代。

盧卡奇指出，直到兩、三百年以前，英文與法文中才出現「自信」、「自尊」、「憂鬱」與「傷感」這類具現代意義的字詞。這標示人類意識中出現了一種有關個人、自我與家庭的內在世界，這是之前完全沒有的；唯有在如此環境中，家居舒適的沿革才有可能向上提升。這種變革不僅僅是一種單純的、對於生理舒適的追求而已；它因為人類開始將房屋視為一種新興內在生活的進行而揭開序幕。套句盧卡奇的話說：「正如中世紀一般人貧乏的自我意識一樣，他們的房屋也沒有甚麼室內裝飾，就連貴族與國王的廳堂宮殿也不例外。房屋的內涵是與心靈的內涵共同出現的[35]。」

從中世紀結束以後，一直到第十七世紀，室內生活情況的改變很緩慢[36]。房屋建得比過去更大、也更加堅固（例如石材取代了木材），但是欠缺實體樂趣的情況依然不變。室內裝飾出現一些小小的改善：原先極昂貴的玻璃變得比較便宜，開始取代油紙成為窗戶的建材，不過可以開啟的窗戶在當時仍然罕見[37]。有架板的壁爐與煙囪（煙囪早在十一世紀已經發明）逐漸普及，壁爐通常裝在人住得最多的房間。不幸的是，當時壁爐設計得很差，氣孔開得太大、爐床也做得太深。就這樣，前後數百年間，裝上壁爐的房間既煙霧嗆人、又不很暖和，這種情況直到十八世紀才見改善。上有釉彩的陶爐首先出現於德國，之後緩緩散布於歐陸其他各地。這種陶爐雖然早在十六世紀已引進法國，但它們在兩百多年之後才開始流行[38]。此

外照明設施依然粗糙；直到一八〇〇年代初期煤氣燈問世前，人類還無有效的夜間照明之道。蠟燭與油燈很昂貴，未經廣泛使用，所以絕大多數人在入夜以後，就上床睡覺了事[39]。

就洗浴而言，人類從中古的標準不進反退。在中世紀的歐洲，絕大多數城市建有大量公共澡堂；像醫院一樣，這也是返回歐洲的十字軍抄襲自回教文化的產物。但這些澡堂於一五〇〇年代初期逐漸淪為妓院，隨即遭禁，直到十八世紀才又重現[40]。由於私人浴室並不存在，公共澡堂的查禁對個人衛生形成危害。更何況水的供應也逐漸成問題：隨著巴黎與倫敦這些城市愈來愈大、人口愈來愈稠密，中世紀建成的那些水井漸遭污染，因而不得不愈來愈仰賴街頭的公共噴泉；在一六四三年，巴黎街頭有二十三個這樣的噴泉[41]。總能正確顯示衛生狀況的用水量減少了。為解決這個問題，當局極力設法將水引入住家，特別是引入上層樓房住處，但是嚴格限制用水，曾在中世紀風行一時的洗浴也因此不再成為時尚。

公共衛生設施仍然原始，情況比中古時代好不了多少，為了有所改善，當局確實也做了一些事。在十六世紀之初，巴黎市頒布一道法令，規定每棟房屋必須有一間能將廢物排入地下污水池的廁所[42]。共用的廁所一般位於一樓，有時則建於第二層的樓梯間旁[43]。一棟房子建有兩、三間廁所絲毫算不得奢華，因為它通常要住三、四十人。尿壺的使用很普遍；由於沒有下水道與污水管，大家在傾倒尿壺時也像處理一切髒水時一樣、草草了之。對於在上層樓方便的人而言，所謂草草了之，指的是將尿壺中的東西從窗口直接倒入街心＊。

實質居家舒適程度的改善雖然緩慢，但其他的改變正在成形——不是科技方面的改變，而是行事方式與態度方面的改變。歐洲最壯觀的城市首推巴黎，而且我們擁有十七世紀在巴黎建造的各類型房屋的詳盡資料[44]。我們在原始中古建地見到一棟典型的布爾喬亞房屋，但它是四或五層樓建築，而不是兩層樓房；這反映出當時在這個迅速成長的城市一地難求、地價高昂。這棟房子圍著一處天井而建，房屋最底層建有一個店面與畜舍，以及屋主、他的家人、僕人與員工的住處。就住宿者成分以及屋內進行的活動類型而言，這仍然是一棟中世紀的房屋。房屋的主室稱為「大廳」（salle），這是一間類似廳堂的大房，供進餐、娛樂與會見訪客之用。烹調不再使用中央爐床，而有一間專供烹調的房間行之；當時的社會雖說臭味揚溢，但時人認為烹調的味道令人不快，因此廚房一般不在大廳附近，而在天井另一邊、距離

＊據說，英國俚語稱廁所為「loo」，正是源自這種倒尿壺的習慣。在十八世紀的愛丁堡有一個習俗，就是在向街心扔出穢物以前，首先應大聲喊叫「Gardyloo」以示警；這其實是當年蘇格蘭人模仿法國人警語「Garde à l'eau（小心，水來了！）」時，發音有誤而形成的結果。至於當年蘇格蘭人何以學法國人這樣叫，就不得而知了。有關這個俚語，另有一個較沒那麼多采多姿的解釋：十八世紀時，法國的建築圖紙經常稱有廁所的房間為「petits lieux」，或者直接稱為「lieu」，於是英國人也稱廁所為「loo」。

較遠之處。儘管仍然有人支著摺疊床睡在大廳，但一間專供睡眠之用的新房間已然出現，這房間叫做「寢室」（chambre）。與寢室相連的，還有另外一些房間，包括穿衣室（garderobe，與英國人的廁所不同，是儲存衣物或更衣的房間），以及貯藏室（cabinet）。不過這些名稱往往使人誤解，因為無論穿衣室或貯藏室都是有窗的房間，都大得足以讓人睡在裡面，而且經常還設有壁爐。

典型的巴黎布爾喬亞房屋住著不只一個家庭；它比較像是一種公寓樓。上層樓房由搭配有穿衣室與貯藏室的寢室組成，供人租用。不過這些房間一般不分租多家房客；房客可以視其所需，或者說視其力所能及，願意租幾間就租幾間房，通常他們都租下不只一層的房間。這些房間很大；；寢室至少有七公尺半見方，穿衣室與貯藏室的面積也約與現代臥室相彷。但提供房客的住宿設施從不包括大廳或廚房，寢室的壁爐已大得足夠在上面煮食，所以家庭生活仍然在一間屋內進行。無論如何，主人的生活已與僕人分隔，僕人與小孩通常睡在主人寢室附近的房間，證明當時一般人對較大隱私的渴望。

租用住宿設施的存在，凸顯自中世紀以來即已出現的一種改變：許多人不再在同一棟建築中生活與工作。儘管大多數商店老闆、商人與工匠仍然「在店中生活」，但在愈來愈多的布爾喬亞階級人士（包括建築商、律師、公證人與公務員等）心目中，家逐漸成為一個純供居住的處所。就外在世界而言，這種生活與工作區隔的結果，使住家成為一個比較隱私的地

方。隨著這種住處隱私化潮流而不斷興起的，是一種親密感，一種完全將住宅視與家庭生活等同的意識。

不過在這些住家內，個人隱私相對而言仍然未獲重視。在一六〇八年，經亨利四世任命為皇家建築師、曾設計盧森堡宮的戴伯洛斯（Salomon de Brosse），就與他的妻子、七個子女以及若干僕役共同住在連在一起的兩個房間中。[45] 這兩個房間不單住滿了人，也擺滿各種家具，有碗櫥、櫃櫥、餐具架、餐臺、盥洗臺等。這是一個講究閱讀書寫的時代，需要供書寫的桌子，如寫字臺、書桌以及書架。四柱的床開始普及（戴伯洛斯擁有四張這種床），而且一般都附有床簾，這種簾幕不僅為使用者帶來相當的暖意，也為他們帶來一些隱私。

現代對家飾的熱中起始於十七世紀。一般人開始視家具為一種值得珍惜的財產，認為它們是室內裝飾的一部分，而不再僅僅只是裝備而已。這些家具通常不是由橡木，而由胡桃木製成，或者在更為講究的家庭中是由黑木製成；在法國，製造廚櫃的工匠迄仍稱為黑木匠（ébéniste）。座椅已經比過去考究得多。十六世紀末為方便穿著大蓬裙的婦女而出現的背凳，已逐漸演進成為沒有扶手的椅子，這種椅子通常裝有椅墊與椅套。在中世紀一直流行不衰的直背椅，這時已被椅背有斜度、較適合人體靠坐的椅子取代。這個時代的家具種類繁多，勝於過去任何時代，不過尚未配置於特定房間，布置擺設也仍然缺乏想像力。

只是這種十七世紀的室內裝飾，讓人無法產生真正的親密感。在中世紀，一般在房裡擺

著椅子、洗臉臺與有頂蓋的床，只是擺設方式幾乎全無章法可言。這些擠得滿滿的房間實在算不上有甚麼擺設。那情況就彷彿房屋主人一時興起，出門大肆採購，第二天才發現沒有足夠空間堆放買來的那許多東西。造成這種現象的源頭，正是伯斯（Abraham Bosse）在其雕刻作品中所挖苦的那種布爾喬亞階級的神經質。伯斯在這些作品中描繪布爾喬亞階級整天只知營營碌碌，房屋對他們而言，充其量不過是一個社交場所罷了。夾於貴族與下層階級兩者之間的法國布爾喬亞，一直在努力調適，希望自己不但能有別於下層社會人士，也能達到貴族的生活水準。

貴族與最富有的布爾喬亞，住在寬廣得多的獨棟城市屋中，這些稱為「府邸」的房屋不僅建築宏偉，裝飾也頗奢華，亦即我們所說的華廈。府邸有大有小，其中大的如蘭柯特府邸（Hôtel de Liancourt，部分為戴伯洛斯設計），圍繞兩個大天井建有五座相連的樓閣，至於較小型的府邸有些僅有十二間房。這些建築也開始表達一種日益增長的、對隱私的渴望，一般藏身平民住宅後方，外表看來不甚起眼，花園與院落在大街上是看不見的，但是一旦進入室內，一切裝潢擺飾都經過精心布置、令人印象深刻。以蘭伯特府邸（Hôtel Lambert）為例，那曾是審計法院院長施洗約翰・蘭伯特・戴索西尼（Jean-Baptiste Lambert de Thorigny）的住處。在穿越一座令人嘆為觀止的院落之後，訪客登上華麗的大梯，通過一條橢圓形走廊，來到前廳接待室；像過去一樣，這間屋子仍然做為訪客等候會見與僕人臥室之用，院長先生

的臥室還在更裡面。這些房間彼此間沒有互通的走廊，每一間房都與鄰接的房間直接相連。這座府邸的建築師頗為自豪地說，所有這些房間的門都齊整地疊於一側，這種開門方式可以使人從房子一端毫無阻攔地看到另一端。府邸的設計考量，顯然首重外觀、不重隱私；因為無論是僕從或賓客，都必須穿越一間房，才能到下一間房。

就如同隱私遭到忽視一樣，衛生也未為人重視。廁所設施在當年為人視為鄙俗。像戴索西尼這類顯要之士並不如廁，方便的設施要來到他們面前供他們使用。所謂「貼身凳子」是一種上面蓋覆坐墊的箱子，當貴族需要方便時，僕人就將它抬到貴族面前供貴族使用。不過這種「貼身凳子」不能一直擺在室內，因為根據一位十九世紀歷史學家的說法，這東西是一種「活動的、散播惡味的裝置 46」。在路易十四王朝，凡爾賽宮內幾乎有三百個這樣的凳子，不過似乎仍嫌不夠，因為正如奧爾良公爵夫人在她日記中所說：「宮廷中有一件我永遠無法習慣的骯髒事：住在我們門前走廊的那些人總是隨處小便 47」。比較拘禮的巴黎人會駕著馬車來到杜樂利花園（Tuileries），然後下車藏身於林木之中方便 48。

蘭伯特府邸中並無浴室。這固然因為當時認為經常洗澡沒有必要，另一方面，專闢房間供洗浴之用的這種念頭，也會令十七世紀的巴黎人大惑不解。之所以如此，倒不是因為這些大宅沒有關建浴室的足夠空間，而是因為當時還沒有任何賦予個別房間特定功能的構想。例如，當時沒有所謂餐廳⋯桌子都是可以拆解的，而大家在屋內各處吃東西——或在大廳，或

在接待室，或在臥室，完全取決於他們的心情，或當時賓客的數目[49]。擺有一張床（但只有一張床）的臥室，仍然是社交的場所；就像那些較小的布爾喬亞住處的情形一樣，僕役與女傭都睡在鄰接的穿衣室與貯藏室中。十七世紀期間，府邸的內部設計出現小幅度變化，這些變化顯示大家對親密的感知已逐漸增強。過去只有男僕使用的貯藏室，有時轉而成為一間比較私密的房間，供書寫等隱私活動之用。在蘭伯特府邸中，院長寢室外就有這樣一間屋子；這個房間由畫家雷蘇爾（Le Sueur）根據愛神主題裝飾，稱為「情愛之屋」（cabinet de l'Amour）＊。有時大家會在大寢室中建一處凹室，把床安置其中，這處凹室幾乎成了一間單獨的臥室，但又不盡然。發明這種凹室設計的人是拉布雷侯爵夫人（Marquise de Rambouillet）。她從羅馬來到巴黎，那年冬天嚴寒，那間又大、暖氣設施又極差的臥室讓她吃足苦頭，於是她在一六三○年將穿衣室改建為一個較隱密的小臥室[50]。餐廳（salle à manger）一詞的首次使用出現於一六三四年，不過直到下一世紀，專供進餐、娛樂與談話使用的房間才逐一出現，取代了多用途的大廳[51]。

─────────

＊所謂情愛之屋，是否果如其名而用於情愛纏綿？實情可能真是如此。當時布爾喬亞的住家使用可以緊鎖的門戶，但貴族家庭一般不用這種門戶；夫婦通常分房生活與睡覺。院長夫人在她先生寢室的樓上，擁有一間同樣豪華、屬於她自己的寢室。

這些府邸在天花板上做畫，壁面也飾有壁畫、壁板與鏡飾，裝扮得美輪美奐。蘭伯特的臥室的天花板，飾有雷蘇爾的三幅以愛神邱比特傳奇為主題的畫作。但這些豪宅中很難找到一絲家的氣息；府邸中有許多美麗的家具，但只是孤零零地在巨型房間中貼壁擺著，完全沒有屋隅搭配的設計。雖然房間根據不同的古典主題，如愛神、九女神（the Muses）、赫克力士（Hercules）等而裝飾，但它們欠缺因人類活動而產生的那種家居氣氛。

這些室內裝飾所欠缺的，正是馬里奧‧普拉茲在一篇有關室內裝飾思想的論文中所謂的「Stimmung」，即由房間與房內家飾創造的一種親密感[52]。所謂親密感是一種特質，形成這種特質的關鍵，主要不在於功能，而在於房間展現其主人個性的方式，套用普拉茲一句頗富詩意的話加以形容，也就是房間反映主人靈魂的方式。據普拉茲說，親密感首先出現於北歐。

早在十六世紀，杜勒完成《聖耶柔米在他的書房工作》那幅作品時，親密感已經問世。在這幅作品中，杜勒以一種細膩入微的方式，刻畫出散置於這間零亂房間中的各件物品，透窗而入的陽光不僅溫暖了伏案工作的老人，也將外在、自然的世界引入這間房的內在世界。而就是在這種細膩的刻畫方式與透窗而入的陽光中，親密感呼之欲出。奇怪的是，那頭溫馴的獅子唯獨更加凸顯整幅畫面的親密感。我們且將這幅作品與義大利畫家安東奈羅（Antonello da Messina）略早以前一幅同樣主題的畫作做一比較。在安東奈羅的這幅作品中，書房中的陳設與杜勒的雕刻作品所述相彷：有書本、一個讀經臺、一雙拖鞋，也有一頭獅子，只不過

這頭獅子躺臥在畫面的背景，而不在前景。安東奈羅也以一種極其詳盡的方式描繪畫中這些人與物（他曾留學荷蘭，將佛萊米西〔Flemish〕的技藝引進義大利）但效果不同。在安東奈羅的畫作裡，聖耶柔米坐在一個極不自然的、舞台也似的布景中，或者應該說，他只是在這布景中擺著坐姿，環繞在他身周的是一片巨大的拱形布景。整個畫面毫無親密之感。畫面中那些建物確具優雅之美，但它們占有的地位過強，加以周遭環境過於拘泥形式，於是造成一種矯飾做作的氣氛。這些室內擺設沒有告訴我們任何有關這位主人的事；事實上，我們甚至並不真正相信屋內這些令人困惑的小擺飾是他的東西，也不相信他與這些東西有甚麼關連。

要在十七世紀的歐洲尋找能展現親密感的室內裝飾，必須把目光置於北方。謹舉一個紀錄得很完整的例子以為說明。這個例子描繪的是十七世紀末期住在克利斯提安尼亞（Kristiania，今奧斯陸）的一個挪威家庭[53]。在當時，挪威是丹麥的屬國，而克利斯提安尼亞還只是一個人口不滿五千的小鎮（在一六二四年曾毀於祝融）；這小鎮絕對算不上甚麼重要地方。鄉野味十足的克利斯提安尼亞可說「跟不上時代」，而布侖與他的妻子瑪莎的住家，應稱得上是十七世紀早期歐洲小城布爾喬亞生活方式的典型。

布侖是一位裝訂書籍的工匠，他在家裡工作。他的家是一棟兩層樓、半木製的建築，包括裝訂坊、一座畜舍、一座穀倉、裝乾草的草房，還有許多環繞一處天井而建的貯藏室；其

中臨街處為住家。布侖夫婦於新婚時買下這棟房子，其後予以擴建，加蓋了第二層。他們原先買下的房子，包括一間大廳，左右兩邊分別是一間小廚房與一個單間鄰室。布侖夫婦的擴建頗具雄心：它包括在較大的宴會室（selskapssal）兩旁各建兩房間。原先這棟房子的大小約與一棟現代平房相彷（約有四十坪），對布侖一家人而言是太擠了，因為共有十五人住在裡面；除布侖夫婦與他們的八個子女以外，還有三個員工與兩個僕人。

布侖的住家，是歷史學家菲利普・艾利斯（Philippe Ariès）所謂「大房子」的典型範例，這種住「大房子」的生活方式，不僅是十七世紀，也是十五、十六世紀富裕的布爾喬亞的生活方式。所謂大房子的一項主要特性是它的公共性。就像在中古時代的前身一樣，它也是日常生活各層面的進行場所，舉凡業務、娛樂與工作都在這裡進行，房裡總是擠滿親戚、賓客、顧客、友人與相識的人。雖然布侖的房子有許多可以住人的房間，但他與瑪莎並沒有一間「主臥室」，夫婦兩人帶著三個最小的孩子睡在樓下大房的一張大型四柱床上。他們的五個年歲較長的子女，包括一個十三歲、當著學徒的兒子，一個十九歲、因病無法工作的兒子，兩個幼女，還有一個二十一歲、已經訂婚準備出嫁的女兒，都睡在廚房旁邊一個房間的兩張床上。兩個女僕也睡在那間樓下的大房，或許這樣做，瑪莎才能監督她們；她們是來自鄉下的女孩，布侖夫婦必須負責她們的教養。三個男性員工中有兩人睡在樓上一間房內，他們共用一張床。第三個員工是個年輕學徒，他睡工作坊，因為每天早起生火是他的責

任。

根據中古時期的傳統，絕大多數白天的活動都在樓下那間大房中進行。大房正中央擺著一張桌子與四把椅子；其他家具則貼壁散置房間四周。除了那張大床以外，還有八把椅子、男主人專用的高背扶手椅、一把待客的扶手椅、一個櫥櫃與兩個箱子。當有訪客時，椅子置於凸窗前，於是形成一個臨時的會客區。廚房中有一個大爐床，還有一張附帶幾把凳子的小桌。廚房中沒有碗櫥，銅製與白鑞（錫鉛合金）製的器皿就掛在牆上。所謂宴會室只擺著寥寥幾把椅子；就像十九世紀的會客廳一樣，這個宴會室大多數時間都空著，只有在節日與慶典等特殊場合時才會使用。其他幾間房內，除床與貯藏衣物的箱子以外，並無其他家具。房裡沒有浴室。每個人都在天井中洗浴，或利用廚房每星期洗一次澡*。

布侖家人於黎明時分起床。早餐一般很隨便，而且是各自進餐。布侖與他的員工在用完早餐以後就前往鄰室工作。瑪莎帶著女僕取水（天井中有一口老水井，不過大部分用水都取

＊在整個歐洲各地，一周七天的每一天都以基督以前的神祇名稱命名，例如周三（Wednesday）的名稱來自Wodin，周四（Thursday）的名稱來自Thor等等，唯獨北歐的語言例外。在北歐語中，周六（Lordag）的名稱來自一種人類活動，代表「洗澡之日」，顯示北歐人對洗澡的重視。我所以能注意及此，全拜我的同事舒諾爾（Norbert Schoenauer）的提醒之賜。

自街頭的一個公用幫浦，做些小規模的洗衣工作（大規模的洗衣一年兩次，在附近的艾克河〔Aker River〕進行），並處理其他一些雜務；準備食物占去她們大部分時間。像絕大多數住在城裡的人一樣，布侖夫婦也在城外擁有一小片地，用以植草（供驢馬食用）與種菜蔬，他們之所以撥出住處大片空間以貯存食物，原因即在於此。有趣的是，他們有時會在城外那片地的一個小穀倉小住一夜──這就是「避暑小屋」的濫觴。午餐在布侖家是一天的主餐，包括員工、僕從等一家十五人一起享用。傍晚時分，只有家屬在一起用餐，較年幼的孩子與學徒在廚房進食。一天結束得很早，一般人都在日落後不久就寢。

在挪威漫長的冬日，布侖家人如何取暖？僅靠廚房與工作坊中的爐床必然滿足不了取暖要求，因為所在的位置使它們無法助長其他房間的暖意。布侖夫婦想出好辦法，於加蓋時在若干房間設置了爐灶（確切位置不詳，不過有可能一個設在大廳，另一個設在一間樓上的房間）。以爐灶取暖是一項創新，布侖家人是使用這種辦法的「街坊上第一家」。爐灶不僅使房間溫暖舒適得多，而且不同於爐床的是不會造成瀰漫房間的煙霧。不過，由於還是有許多房間沒有取暖設施，而且每一間房至少有兩面暴露在外的牆，儘管設有爐灶，這房子一定也仍有寒氣逼人的角落。像當時所有其他的房子一樣，這棟房子也沒有室內走廊；如果你要上樓或到工作坊，你必須在室外冰冷的空氣中穿行。所以在冬天前往位於馬廄旁的廁所，滋味一定不好受。

布侖一家人就在同樣環境中生活與工作，他們絕大多數的活動在一間或兩間房內進行，不過這家人過的已經不再是中世紀的生活。儘管還比不上位於巴黎的布爾喬亞住家，但他們已擁有較多家具。爐灶的使用不僅帶來更多舒適與便利，也使布侖家人能將房子做更進一步的畫分與利用。雖然主屋仍做為大廳使用，其他一些房間，如廚房與臥室等，已開始具備若干特定功能。

較技術性創新更加重要的是家居安排的改變。布侖夫婦仍然帶著幾個幼兒共睡一張大床，但他們年齡較長的子女不再與他們同住一間房。我們可以想像布侖與瑪莎在將子女送到樓上就寢以後、獨坐大廳中的情景。房中很安靜，一天的工作已經做完，夫婦倆就在燭光中聊著。這是一幕簡單的景象，但一場人際關係的革命就此出現。夫婦兩人開始以一對夫婦的方式做自我思考，或許這是他們有生以來第一次這樣思考。甚至二十年前他倆的洞房花燭之夜，也因中世紀那種喧囂與不文的慶祝方式而成為一場公共事件。他們兩人很難得享親密生活，而就是在這樣一種不起眼的、布爾喬亞的家居生活中，家庭生活開始具有一種隱私的層面。我們以布侖夫婦的生活為例說明這場革命，但事實上，這場人際關係大改變同時也在北歐與中歐各地出現，它的重要性難以筆墨形容。人類首先必須取得隱私與親密的經驗，而在中世紀的大廳中，無論是親密才可能在意識中納入以住家做為家庭生活根據地的觀念，

與隱私都不可能出現。

親密出現於住宅，也是發生於家庭中另一項重要改變促成的結果：子女的介入。中古時代對家庭的觀念在許多方面與今天我們的觀念不同，特別是當時對子女的那種絕不感情用事的態度，尤其與今人有別。在那個時代，不僅窮苦人家的子女必須工作，無論任何家庭，子女只要年滿七歲，就會被父母送到外面工作。布爾喬亞家庭的子女一般送往工匠處當學徒，較高階層家庭出身的子女則送入貴冑之家當僕從。無論屬於哪一種情況，父母都指望子女們在外面一面工作、一面學習。在中世紀宴會中當侍者的，是貴族家庭的子女，而不是主人僱用的家僕。法文中 garçon 一字，兼指年輕男孩與咖啡廳侍者的，即源出此一習俗；無論是送往店鋪學手藝，或是送進宮廷當隨從，這種學徒過程同時也扮演著教育兒童的角色。這種情勢在十六世紀開始轉變，因為原先純屬宗教性質的正式學校訓練在這時逐漸擴展，並取代了學徒式教育方式，至少在布爾喬亞階級情況如此[55]。布侖的兩個女兒（一個九歲，一個十一歲）都在學校受教育。儘管學校教育的時間不長（布侖那個十三歲的兒子已經完成學校教育、在當他的學徒）但再怎麼說，這意味子女們在家的時間比過去多得多了。數世紀以來第一次，父母可以看著子女們成長。

家庭生活中出現許多年齡不同的孩子，也造成一種態度上的改變，這改變在布侖家有關於睡的安排中清楚可見。照理說，布侖夫婦應該根據性別分隔年輕的孩子，這樣做不僅容易，也似乎順理成章；但實際情況是，僕人與員工有他們自己睡覺的房間。甚至那個在當學

徒的男孩，也要與他的姐妹們而不是與同事們睡在一起。布侖夫婦所以如此安排並非出於歧視，因為無論哪一間臥室都沒有區別，其用意只為將家中親人與其他人分開。不過這種區隔僕人的做法近乎草率；之後，大家開始以建築形式進行這種區隔，將僕人分派到地下室或閣樓中住；這樣的區隔雖不完整，因為一家十五口人仍然至少每天在一起共進一餐，但畢竟還是促成了家庭自覺意識的提升。

家居生活實質上的舒適，供水與取暖這類科技的進步，以及住宅內部細部設計的改善等等，都還是十八世紀以後的事。但從公用的、封建式處所，轉型為隱私的家庭式住家的變化已經展開。家居生活親密意識的不斷增長，如同任何科技裝置一樣，也是一項人類的發明。

事實上，這項發明還更為重要，因為它不僅影響我們的實質環境，也影響到我們的良知。

第三章

家庭生活

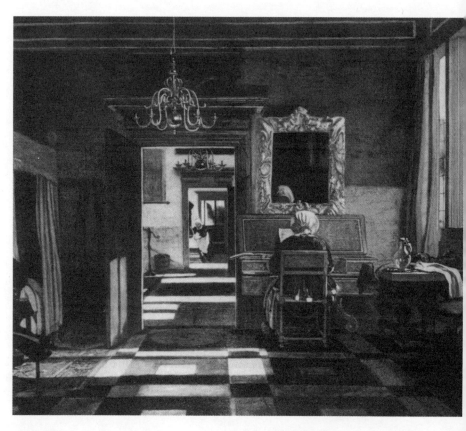

德溫特（Emanuel de Witte），

《仕女在室內彈奏小鍵琴圖》（*Interior with a Woman Playing the Virginals*，

一六六〇年）

家居、隱私、舒適，以及有關住處與家庭的概念……這些的確都是布爾喬亞時代的首要成就。

——約翰・盧卡奇，《布爾喬亞的室內裝飾》（*The Bourgeois Interior*）

特的演變方式，這方式至少堪稱爲一種範例。

親密與隱私首先出現於巴黎與倫敦的住家，沒隔多久，甚至像奧斯陸這類名不見經傳的小地方也開始強調親密與隱私。這種風尚是對都市生活條件變化的一種不自覺、甚而幾乎是無意識的反應，而且它似乎主要是一種民眾態度的問題。對於如此模糊的一種事物，追蹤其演變過程自然很難，而且我們也不可能指明現代家庭觀念在某個單一地點首次進入人類意識。因爲，我們畢竟無法確知這種意識發現的起始點，不知道首先開始著重親密與隱私的人是誰，也沒有有關這個主題的理論與論述。不過十七世紀的室內家飾確實在一個地方出現獨

在歷經對抗西班牙的三十年反叛之後、成立於一六〇九年的尼德蘭聯省國（The United Provinces of the Netherlands，即荷蘭），當時是一個嶄新的國家。它是歐洲最小的國家之一，人口只有西班牙的四分之一、法國的八分之一，土地面積比瑞士還小。它沒有甚麼天然資源，既無礦產、也無森林，而且僅有的小小耕地還需要不斷設法保護，以防海水侵蝕。但

令人稱奇的是，這個「低地」國的聲勢很快扶搖直上，成為一個強國。在很短一段時間內，它成為全世界最先進的造船國，並且建立了大規模的海軍艦隊與漁船、商船隊伍。它的探險隊員在非洲、亞洲與美洲都建立殖民地。荷蘭人還首創多項金融措施，使它成為一個經濟大國，而阿姆斯特丹也成為全球金融中心。它以製造業為主的城市飛快成長，到十七世紀中葉，荷蘭已經凌駕法國之上，成為全世界首要工業國[1]。它的大學在歐洲首屈一指；它寬容的政治與宗教氣氛，也為史賓諾沙、笛卡兒，與洛克這些流亡海外的思想家提供了歸宿。這個人材濟濟的國度，不僅造就許多富於企業進取精神的資本家，與善於投機的鬱金香貿易商，也成就了林布蘭與維梅爾（Vermeer）這樣的藝術家。荷蘭不但設計出人類有紀錄以來第一次軍事演習，也發明了人類第一部顯微鏡；不單投資興建從事印度貿易的重武裝大商船，也花錢建設美麗的城市。所有這一切都出現於歷史上短暫的一刻，從一六〇九年持續到大約一六六〇年代，前後時間僅只與人的一生相近，荷蘭人稱這段時期為他們的「黃金時代」。

這些令人驚羨的成就是幾種因素的成果，其中包括荷蘭在歐洲海事貿易中占據有利地位，以及荷蘭國界易守難攻等等，但最主要的一項因素，是荷蘭社會具有的一種不同於歐洲其他各地的特質。荷蘭人主要是商人與地主。不同於英國的是，荷蘭幾乎沒有不具地產的貧農，農人絕大多數有自己的田地；不同於法國的是，荷蘭沒有勢力強大的貴族，歷經獨立戰

爭的摧殘，荷蘭貴族人數既少，也不再富有；不同於西班牙的是，荷蘭沒有國王，國家元首稱爲stadhouder，不過這只是一個象徵性的職位，實權很有限。這個出現在歐洲的第一個共和國，是個組織結構鬆散的邦聯。它由邦聯大會（States General）統治，邦聯大會由七個主權省分從中上階層選出的代表組成。

荷蘭的居民型態也與其他各地大不相同。早在一五〇〇年，所謂低陸地區（Low Countries，當時也包括比利時）共有兩百多個要塞化城市與一百五十個大型村落[2]。到十七世紀，低陸地區三個最強大省分——荷蘭（Holland）、吉蘭（Zeeland）、烏特勒克（Utrecht）的大多數人民已生活於城市中。阿姆斯特丹已經成爲歐洲重要大城，鹿特丹是一個欣欣向榮的海港，萊頓（Leiden）則是一個重要的製造業中心與大學城。不過，使荷蘭有別於其他國家的不是它的大城市，而是它的許多較小的城市；荷蘭境內中型城市的數目，比法國、英國或德國等等較荷蘭大得多的國家還要多[3]。規模最大的十八個城市，在省的議會中各有一票，這顯示它們的重要性與獨立性。簡言之，當歐洲其他各地基本上仍屬一片農業景觀之際，荷蘭已經迅速成爲一個主要爲城市人口（甚至在都市化的義大利，絕大多數百姓仍爲農民），荷蘭已經迅速成爲一個主要爲城市人口的國家。擁有自治歷史傳統的荷蘭人，在天性上就是布爾喬亞階級[4]。

在此須對十七世紀荷蘭社會的布爾喬亞特性做若干解釋。我們稱它爲布爾喬亞階級，並不意指它完全由中產階級（middle class）組成。荷蘭有農人，有海員，在萊頓這類製造業城

市也有工人。特別是那些工人，尤其未能因荷蘭當時的繁榮而獲利，他們的生活情況與歐洲其他地區的貧民一樣困苦。像歐洲所有其他城市一樣，荷蘭也有一群都市賤民，他們的組成分子包括窮人與罪犯、失業者與無力就業者、流動乞丐與流浪漢等等。但荷蘭的中產階級在全國人口中占有主控地位，而且包容範圍廣闊，不僅有國際金融家，也有店鋪老闆。當然，荷蘭的國際金融家不會自我認同於商店老闆，更不會與後者為伍，就算那些老闆生意大發也不例外。不過，這種因賺錢而地位提升的例證在荷蘭層出不窮，因為荷蘭社會不是一個靜態社會，社會地位主要取決於收入。布爾喬亞同時也是位尊權重的精英，是統治階級，他們負責選出治理城鎮的執法官與市鎮首長，再透過這些官員治理國家。以歐洲的標準而言，這是一種極度擴展的民主，而這種「商人階級的社會獨裁」（這是一位歷史學家對荷蘭社會的評語）創建了第一個布爾喬亞階級之國。

十七世紀荷蘭的日常生活充分反映布爾喬亞階級的各種傳統特性：冷靜而溫和的行事作風、對勤奮工作的仰慕，以及在處理財經問題時的幾近小氣等。在一個以商販與貿易人為主的社會，節約的習性自然容易養成；更何況在荷蘭這樣的國度，大家必須共同努力投資興建運河、堤壩、堰與風車等等，以防北海肆虐，節約於是更加蔚為風氣。荷蘭人同時也是一個比較單純的民族，他們沒有南歐的拉丁民族那麼熱情洋溢，沒有鄰國的日耳曼民族那樣多愁善感，在聰明智慧方面也不及法蘭西民族。荷蘭歷史學家威辛格指出，荷蘭人的個性所以趨

於單純，主要因為荷蘭有大片填海形成的低地與運河，地形平坦無坡，缺乏高山深谷等引人遐思的、壯麗的地理景觀所致[5]。另一同樣重要的因素是宗教。儘管荷蘭人只有約三分之一是屬於喀爾文教派，但喀爾文教派仍成為荷蘭國教，對荷蘭人日常生活產生重大影響，為荷蘭社會添加了嚴肅與節制的意識。

在所有這些環境薰陶下，荷蘭人崇尚節儉、不喜奢華揮霍，並自然而然地養成一種保守的態度。荷蘭布爾喬亞的單純透過許多方式自我呈現。舉例說，荷蘭男子的衣著就十分簡單。他們穿的緊身上衣與長褲，就彷彿今天商界人士穿的三件一套的西服一樣，既保守又不受流行服飾的影響；他們所穿衣服的布料品質或有差異，但樣式一般都是一連幾代不變的。他們最喜愛的顏色都是暗色：黑色、藍紫色或褐色。在林布蘭那幅著名的集體畫像中，製衣公會的那些官員顯然都很富足（他們飾以蕾絲的衣領，以及剪裁得很精細的袍服可以為證），但他們衣著的色澤卻晦暗、單調得令人不敢恭維。他們的妻子同樣打扮平實、樸素，沒有人像當時法國布爾喬亞的婦女那樣衣著光鮮、誇張，而且不斷更換流行。荷蘭人極度不尚浮誇，也正因如此，我們很難在那個時代的畫作中分辨畫中誰是官員、誰是從屬，誰是女主人、誰是僕婢。

荷蘭人的住處也同樣明顯展現出這種單純與儉樸。他們的住屋沒有倫敦或巴黎的城市屋展現的那種矯飾，而且通常為磚造與木造，而非石造。荷蘭人之所以喜用磚與木造屋，是因

為這類建築建材較輕，由於低陸地區沼澤多，建築物通常需要打樁以強固地基，如果能減輕負重，地基的成本也能降低。但磚材本身不能細加裝飾，它不同於石材，不能雕琢；也不同於水泥，不能灌模塑造成飾物與浮雕。因此，荷蘭建築物造型多半簡單，充其量有時以石材在角落與門、窗附近加飾一些浮雕。荷蘭人對磚、木建材情有獨鍾，主要因為這類建材的質地頗為令人欣喜；毫無疑問，它們的經濟划算也是令實事求是的荷蘭人動心的重要原因──荷蘭人甚至在建造公共建築時都使用磚、木建材。

建造運河與地基打樁的高昂費用，迫使街廊盡可能縮減；其結果是，荷蘭城市的建地極端狹窄，有時寬度僅得一間房。房屋排成一排，彼此相鄰，而且通常共用隔牆。呈山字形的屋頂，覆以紅色黏土製成的瓦，屋頂兩端面街處一般建有梯階，於是形成荷蘭城市著名的特色。山字形屋頂的頂端設有木架與鉤，用來將家具與其他物品吊往上層樓房。中古時代荷蘭房屋的內部設計，包括一間「前室」（商業活動在此進行）與一間「後室」（烹調、進餐，與睡眠之處）。房屋正前方是一塊地勢略高於街面、遊廊也似的門階，門階上裝設長椅，有時還加有遮護的蓋子。傍晚時，一家人就坐在這裡與路過的行人打招呼。房屋底下建有一座淺地窖，地窖的地面絕不低於鄰近運河的水平面。隨著家庭經濟情況逐漸好轉，這些房屋也開始朝唯一可能的方向進一步擴展：向上擴建。屋主會在上面加蓋兩層，有時甚至加蓋三層。

荷蘭房屋原始的底層建築一般很高，因此第一次加蓋而多出的空間，通常是一間倉房，

一般人可以順著一個梯子般的樓梯攀上這間倉房。隨著房屋不斷擴建，這種加蓋模式保持不變。結果是，通常同一樓層不會出現兩間房，而且每一間房都由陡峭、狹窄的樓梯相連。在一開始除廚房以外，這些房間並無特定功能。但到十七世紀中葉，荷蘭人開始將住處做進一步區隔，不僅將白天與夜晚用途分開，還在屋內畫出正式與非正式區域。他們開始將房屋上層樓房視為正式房間，專供特殊場合使用。二樓面街的房間於是成為客廳，原來那間前室成為一種起居室，其他幾間房開始純做臥室使用。如同歐洲其他各地情況一樣，荷蘭的房子不設浴室，擁有廁所的人家也很少＊。荷蘭人是崇尚航海的民族，他們的室內設計也反映出若干關於船的聯想：他們在磚砌牆面塗上焦油（以防濕），上漆於木製品；他們有陡峭、狹窄的樓梯，房間也小得像船艙。最能形容他們居家氣氛的字詞莫過於「安適」（snug）；巧的

＊荷蘭人住處鮮有廁所的原因之一是，絕大多數荷蘭城市構築於沼澤地上，廁所的污水池總是水滿為患、無法繼續使用。荷蘭人一般的解決之道就是尿壺，在方便之後將壺中穢物倒入運河。只不過不同於威尼斯的是，荷蘭城市沒有海潮協助清除這些廢棄物，於是造成不幸的後果：這些可愛的城市產生一種令人難以忍受的異味。荷蘭當局也不時設法改善情況，他們定期疏通運河，還有一些城市以木桶挨家挨戶蒐集糞便，然後運往鄉下供農人使用，這種做法起源於中古，但有些小城一直到一九五〇年代仍然沿用[6]。

是這個詞不僅源出航海用語，也出自荷蘭。

在填海而成的地上打樁建屋的做法雖然有缺點，但也爲住戶帶來意想不到的好處。由於這些房屋的共用牆面承受了屋頂與地板所有的重量，向外的穿牆不具結構性功能，同時有鑑於地基造價的高昂，穿牆的重量愈輕愈划算。爲達到這個目的，荷蘭建築師在房屋正面開出多扇大窗。這些大窗原先的設計目的或許在於減輕牆壁重量，但它們同時也使光線得以深入狹長、窄小的室內。在煤氣燈問世以前的那個時代，這樣的照明很重要。我們在描繪荷蘭房屋白日景觀的畫作中看到陽光明媚的房間，它們予人的愉悅感，與其他國家住處內部那種陰暗之感截然不同。在十七世紀以前，荷蘭住家窗戶的上半部爲固定的玻璃窗，只有下半部以實木做成的木窗可以開啓；後來下半部的窗戶也改用玻璃材質製做。爲控制從窗口射入的光線，荷蘭人除使用窗板以外，還運用一種稱爲窗帘的新設計，不僅可以遮陽，還能提供隱私，使屋內的人免於來自街上的打擾。隨著窗戶愈做愈大，以傳統方式開窗也愈來愈難，荷蘭人於是發明一種稱爲窗框式或雙掛式的新型窗戶，這種窗戶易於開啓，而且不會插入室內造成不便。就像分成兩部分的荷蘭門一樣，窗框式窗戶也很快爲英國與法國抄襲。

但像窗框式窗戶這類新發明並非典型；十七世紀的荷蘭房屋絕對談不上甚麼充滿創意。事實上，它們保有許多中世紀的特色。在嘗試新的政治組織形式之際，荷蘭社會同時保有同業公會與自治市這類傳統建制；荷

蘭的社會改革之士（儘管他們本身絕不自視為改革人士）穿著與他們的祖父沒甚麼不同，而且就許多方面而言，生活也與他們的祖父沒有差別。他們的房子仍然用木、磚建造。他們以傳統方式，透過標幟顯示屋主的行業——剪刀代表裁縫，爐灶代表麵包師。住宅正面在建成以後，往往加上一尊富有文學或聖經喻意的裝飾性雕塑。荷蘭人喜愛寓言，有些屋主會在石板上刻一段適當的碑文，然後嵌石板於牆壁上。這許多小巧的房子各有各的多姿多采的圖幟，於是形成一種中世紀特有的、玩具一般的魅力。這些房屋與它們的屋主，確實經常為人稱為「老骨董」。

不幸的是，這些房屋在溫暖程度方面也屬於中世紀的典型。我有一次於一月間在萊頓一棟十七世紀的古宅中住了一個星期。由於當地是歷史古蹟保護區，老屋中沒有絕緣、雙層玻璃或中央暖氣等取暖設施；那確實是一段冷得令人發抖的真實體驗。荷蘭的氣候並非特別嚴寒，不過地理位置使它的冬天又濕又冷。由於缺乏生火用的木材（荷蘭沒有森林），十七世紀荷蘭人主要以泥炭做為取暖用燃料。這種泥炭可以有效燃燒，但需要使用特殊爐灶，只是當時荷蘭人對此並不了解。為了助燃，他們將泥炭堆入置於壁爐內側爐架上幾個高高隆起、有開口的煙筒中，或將泥炭放進所謂火洞中燃燒；這樣做確能去除泥炭那些惡味，不幸的是生熱效果也大打折扣。[7] 在這種境況下，求取溫暖的唯一之道就是穿許多衣服，而這正是荷蘭人做的。男子穿著半打背心、好幾條長褲與厚重的外套；他們的妻子也在裙內穿上多達六

件的襯裙。如此穿著自然談不上身材，中世紀畫作中那些布爾喬亞夫婦的體態所以如此臃腫，部分原因也在於此。

這些房屋都是「小屋」，無論就實質意義或就象徵意義而言都是如此。它們不需要很大，因為住在裡面的人不多；在絕大多數的荷蘭城市，每一戶居住人口平均不超過四或五人，相形之下，當時在巴黎這類城市每戶經常要住到二十五人。何以如此？原因之一是荷蘭的城市沒有房客，因為荷蘭人喜歡、在經濟上也有能力擁有自己的房子，哪怕房子小，他們也寧可自己置產。房屋已經不再是工作地點，而且愈來愈多的工匠逐漸發跡成為富商，或成為僅憑利息已足度日的財主，他們於是另建辦公場所，而員工與學徒也必須自行提供住宿設施。另一原因是，荷蘭家庭不像其他國家的家庭僱用許多僕人，因為荷蘭社會不鼓勵僱用僕人，荷蘭當局對僱用僕役的人課徵特別稅。[8] 較之其他國家，荷蘭人更為重視個人的獨立，而且同樣重要的原因是：荷蘭人負擔得起。其結果是，荷蘭境內絕大多數房子只住著一對夫婦與他們的子女。這種情況於是導致另一項改變：過去「大房子」特有的那種公開性，已經為一種比較安寧、也比較隱私的家庭生活取代。

家庭式住家的興起，反映出家庭在荷蘭社會日益增長的重要性。使家庭得以成形的凝聚劑，就是子女的介入。荷蘭的母親必須自己撫養子女，沒有保母幫忙；小孩滿三歲就要進幼稚園，然後進小學讀四年。一般都同意，荷蘭是全歐識字最普及的國度，甚至於接受中等教

育的情形在荷蘭也並不罕見。大多數子女直到結婚以前都住在家裡，而荷蘭父母親與子女之間維繫的是一種愛的關係，而不是一種紀律關係；外國訪客則認為荷蘭父母們這種縱容子女的做法很危險。一位法國人就曾寫道，有鑑於父母對孩子的縱容，「違紀犯行事件能保持在現在這個程度已令人稱奇[9]」。在這位法國人士心中，兒童雖小但難以駕馭，對付兒童還得用成人的法子才能收效；對他而言，童年的觀念尚未成形。菲利普‧艾利斯曾經撰文，描述學校取代學徒制在歐洲各地興起的這個現象，如何反映出父母與家人間關係的修睦，如何反映出家庭概念與童年概念兩者之間的拉近[10]；出現於荷蘭的正是這個現象。在荷蘭，家庭以兒童為重心，家庭生活以住家為重心；直到大約一百年以後，其他國家才紛起效尤[11]。

當年往訪荷蘭的許多人，都認為荷蘭人最重視三件事物：首先是他們的子女，其次是他們的家，再其次是他們的花園[12]。由於住處空間狹窄，不但直接臨街而建，而且還與鄰居共有邊牆，在這種情況下，花園成為荷蘭人的重要處所；特別是在氣候較為宜人的年分，荷蘭人一年大部分時間都使用它，花園的地位因而更加提升。就像日本人營造的那些小型都市花園一樣，荷蘭人也以其特有方式，在可資運用的狹小空間中發展出獨具匠心的一種花園景觀。那些修剪得很齊整的矮籬，那些呈幾何圖形的黃楊樹，還有鋪上彩色碎石的走道，再再反映出室內陳設的井然有序。荷蘭花園同時也是從眾人共用的大宅轉型為個別住家的進一步標幟。在這個時期，無論在巴黎或在奧斯陸，典型的歐式城市屋都圍著一處天井而建，這類

城市屋就性質而言，基本上仍屬於公共用途的處所。荷蘭房屋隱匿在後院的花園則不同，它是隱私的場所。

荷蘭人的住宅與花園雖或隱私，但無論如何仍可融入城市整體外觀中。他們在運河兩邊沿線築有林蔭道，房屋與房屋之間的空間爲林蔭道的寬度；在郝斯曼男爵（Baron Haussmann）建立香榭大道以前，林蔭道的寬度爲一百八十米。由於廣泛使用磚材，建築風格又以模仿而非以創新爲主，荷蘭的城市總具有一份悅人的調和感。丹麥歷史學家羅斯穆森（Steen Eiler Rasmussen）因而寫道：法國人與義大利人創建的宮殿固然雄偉，但荷蘭人創建城市的本領也無人能及[13]。

荷蘭繁榮之速（在許多人眼中，這樣的繁榮令人難以置信）就像今天日本的異軍突起一樣，引起他國人士的極大興趣。一六八八年至一六七〇年間擔任英國駐海牙大使、對荷蘭知之甚詳的坦波爵士（Sir William Temple），曾寫過一本暢銷書，向英國人解釋荷蘭所以如此迅速崛起的原因。坦波在標題爲《他們的人民與習性》的第四章中，達成以下結論：「荷蘭是一個土地之美尤甚於空氣的國度。在這個國度，對利益的追求尤甚於榮譽；荷蘭人主要講究的，是意識而不是才智；他們擁有的，主要是率眞天性而不是好的幽默；在荷蘭，財富多過於享樂；荷蘭人寧願汲汲於工作，也不願四處旅遊……。」坦波這些評語雖失之刻薄，但或許他是爲了迎合當時那些自大、囂張的英國人，不得已而爲之，因爲坦波後來爲重返海牙

任所，寧可放棄出任內閣大臣的機會。儘管他認定荷蘭人天生吝嗇、無趣，但坦波確實也指出，荷蘭人至少在一個領域是捨得花錢的：他們喜歡將一切餘錢投資於「家中的裝置、飾物與家具[14]」。

荷蘭人愛他們的家。他們與北歐其他民族一樣，都使用盎格魯‧薩克遜的古老文字──在荷蘭文中，「家」字就是ham或hejm＊。「家」的意義既融合房屋與眷屬、居住與庇護，也具擁有與愛戀之意。「家」意指房屋，但也泛指屋內與環繞屋子附近的一切事物；它同時意指住在屋內的人，以及所有這一切顯現的滿足與安適意識。你可以走出房子，但你總要回家。荷蘭人有一種獨特的風俗，充分表露出他們對家的愛戀：他們比照自己的家，精心製做縮小尺寸的模型。大家有時稱這些複製模型為娃娃屋，但這種稱謂並不正確。這些住屋模型的功能比較像船隻模型，它們不是玩物，而是一種具體而微的記憶，一種關於心愛物品的紀錄。模型屋一般製成碗櫥狀，並不表現房屋的外觀，但一旦打開門，整個室內面貌神奇地展現──你不僅可以看清每一間房的壁飾與家具等陳設，甚至連掛在牆上的畫、室內擺設的器

* 「家」（home）這個奇特的字，不僅意指一種實體的「處所」，也含有一種較具抽象意義的「存在狀態」之意。拉丁語或斯拉夫語中都沒有這個字的同義字。德語、丹麥語、瑞典語、冰島語、荷蘭語與英語中，都有「家」這個發音類似的字，它們都源出於古代北歐字「heima」。

皿與小型磁塑像也能一一在目。

十七世紀荷蘭房屋的家具與裝飾，主要意在表現房屋主人的財富，盡管表現方式一般仍相當克制。屋裡仍然設置長椅與凳子，特別是較不富裕的家庭尤然；但就像英國與法國的情形一樣，椅子已經成為最普遍的坐具。這類椅子幾乎一律沒有扶手，但都有椅墊，並用絲絨與其他考究的材質製成椅飾，椅飾一般裝於釘有銅釘的骨架上。像椅子一樣，桌子也用橡木或胡桃木製造，有曲線優雅的桌腳。設有帷幕的四柱床，也以同樣方式構建，只是不若英國或法國普遍；荷蘭人喜歡睡完全包在牆間的床。這類床源起於中古時代，置於凹室，三面完全包在牆內，開口朝外的一面以帷幕或實心遮門遮掩。最重要的一件中產階級家具就是碗櫥，荷蘭人使用的碗櫥抄襲自德國，取代橫櫃成為荷蘭人貯物的用具。荷蘭家庭一般備置兩個這種碗櫥，它們通常鑲有珍貴的木材以為裝飾，其中一個櫥用來置放亞麻織物，另一個用於擺餐具。為貯存與展示餐具，荷蘭人也使用以玻璃為面的櫥具，這種玻璃櫥源出於中世紀陳列餐盤的碗櫥，可以置放銀器、水晶、臺夫特（Delft）瓷，以及中國瓷器＊。

荷蘭人住處陳設的家具，類型與巴黎布爾喬亞之家所陳設的近似；兩者之間的區別在於效果。法國人的住處總顯得擁擠不堪，裝飾也嫌過度誇張。他們的房間滿是一件件擠成一堆的家具，房間牆壁上鋪著繪有山水景色的壁紙，房內一切可供裝飾的表面不是繡上花，就是鍍上邊，或裝上其他飾物。相對而言，荷蘭人的裝飾少得多。在荷蘭人看來，家具確實應該

美觀、令人欽羨，但家具也是用來使用的，而且無論如何不應讓家具過擠，以免損及房間與房內光線營造的那種空間感。荷蘭人極少在住處牆面鋪設壁紙或壁布，不過他們喜歡在牆上掛畫、鏡子與地圖——以地圖裝飾牆面是荷蘭人特有的做法。如此產生的效果絲毫不顯刻板，而且也非荷蘭人始料所及。這些在窗前擺著一、兩把座椅，或在門旁放一張長椅的房間，顯得極具人味，它們只適合私人用途，不宜供娛樂與社交之用。荷蘭式房間展現的那種親密感，是不能用「寧靜」、「平和」這類詞彙適當加以形容的。

每一位主婦都知道，房間內家具愈少，愈容易保持潔淨，這與荷蘭家庭相對而言顯得較不重裝飾或許也不無關連，因為荷蘭人的住處一般都清洗得一塵不染、潔淨得令人難以置信。荷蘭人的門廊以擦洗得發亮著名，而且已逐漸成為一種公開炫耀與布爾喬亞階級矯飾的例證。說它公開當然錯不了，荷蘭人不僅是門廊，就連通到房前的整個走道都擦洗、打磨得

*中國瓷器是荷蘭人精於國際貿易，以及荷蘭殖民帝國不斷擴張的證據。它同時也提醒我們，荷蘭人經常扮演文化與貿易中間人的角色15。舉例言之，荷蘭人是第一個使用土耳其地毯的歐洲人；他們有時也將地毯鋪在地上，不過大多時間都把地毯當成桌布使用。透過荷蘭東印度公司將東方的漆器、亞洲的鑲嵌藝術與鑲嵌家具引進歐洲的，也是荷蘭人.；至於飲茶的習慣，更是經由荷蘭人引入歐洲的。

乾乾淨淨。不過荷蘭人絕非矯飾；他們住處的室內也同樣潔淨得閃閃生輝。荷蘭人喜歡在地面撒砂，這種習俗因循自中世紀以燈心草等鋪設地面的傳統。他們將瓶子、罐子擦拭得光可鑑人，並為木製品上漆、為磚製品塗上焦油。荷蘭人在所有這些事上絕不掉以輕心，於是形成若干總是令外國訪客忍不住想議論的古怪習俗。一六六五年，一位往訪臺夫特的德國人寫道：「在許多住家中，就像進入異教徒的聖殿一樣，不先脫鞋不准上樓，或不准踏入一個房間[16]。」一位名叫帕西華的法國旅人，也注意到同樣的事，他並且說，荷蘭人經常在他們的鞋前擺一雙草製拖鞋[17]。

這種習俗似乎予人一種荷蘭街道髒亂不堪的印象；但事實上正好相反。除了那些窮人居住的最老舊的區域以外，荷蘭的街道一般以磚鋪成，並且設有專供行人使用的步道。在當時的倫敦與巴黎，公共街道髒亂得令人難以忍受，等於是開放式下水道與垃圾堆的混合體。相形之下，荷蘭的街道清潔得多，因為在荷蘭的城市，這些廢棄物可以傾入運河。更何況，由於根據荷蘭人習俗，每一戶家庭必須清洗自家門前的街道，荷蘭城市的街道一般都像各戶人家門前的門廊一樣，刷拭、清掃得乾乾淨淨。荷蘭的市街毫無疑問地比歐洲其他地方都要乾淨，但荷蘭人無分男女老幼、一律熱中室內潔淨的習性又是如何養成的？這是否為一種喀爾文教義的產物（在蘇格蘭，喀爾文教派信徒住處的門廊也同樣清洗得一塵不染），還是只是布爾喬亞階級的一種禮貌？或者說，這是荷蘭人崇尚簡樸、喜歡整潔有序的民族性使然*？

威辛格認為，這一切主要歸功於荷蘭的民族性。他補充說，造成這種習性的另幾項理由是：在荷蘭用水很便利；荷蘭屬海洋氣候，不容易惹塵埃；荷蘭人有製作乳酪的傳統，而乳酪製作過程極須注重清潔[18]。這樣的說法似嫌武斷，因為畢竟並非只有荷蘭人製作乳酪。有關這種現象的另一說法是，荷蘭人對住處無微不至的照顧，其實是一種防範性的保養措施。至少這是坦波的見解。他說：「由於空氣潮濕，一切金屬品容易銹蝕，木製品容易發黴；這迫使荷蘭人必須不斷洗刷、擦拭，以求防患未然；他們的家看來所以如此明亮、潔淨，原因即在於此，而那些不願深思的人就認為這是荷蘭人的天性了[19]。」

我們知道，荷蘭人在他們的個人習慣中並不特別愛乾淨；許多證據顯示，即使以十七世紀不很衛生的標準而言，荷蘭人也算得上骯髒[20]。也因此，荷蘭人竟能如此重視家居清潔就更加令人震驚了。一位往訪荷蘭的英國人寫道：「他們把房子整理得比身體還乾淨[21]」。舉例說，荷蘭人的住處內沒有浴室，而公共澡堂更是幾乎聞所未聞的事。由於在濕冷的冬季，荷蘭人無分男女都裹在層層衣物裡，洗澡於是更加乏人問津。

坦波也談到荷蘭那種不利健康的氣候與情勢。儘管荷蘭是現代醫學的發源地，但當十七世紀許多傳染病肆虐，荷蘭所有城市幾乎無一倖免之際，荷蘭人一樣對之束手無策。連年不

＊「潔淨」的荷蘭文是 schoon，這個字也具美麗與純潔之意。

斷的疫病，顯示荷蘭整體公共衛生層次低落之一斑。在一六二○年代，一連持續六年的傳染病，使阿姆斯特丹的人口減少三萬五千人。萊頓在一六三五年的六個月間，全城四萬居民有三分之一以上病故。

荷蘭人喜歡把地板清洗得很潔淨，喜歡把銅器擦拭得很明亮，只是這些作為並不表示他們對健康或衛生問題有深刻了解，而這也正是這些作為所以特具意義的原因。荷蘭人特重住家室內潔淨所代表的，不僅不是一種單純的民族個性，也不是一種迫於外在條件的反應，而是一種更加重要許多的意義。主人要求訪客脫下鞋子或換上拖鞋的時機，不是在訪客踏入房屋之際，因為一般人仍然視房屋下層為公共街道的一部分，而是在訪客即將上樓之際。因為房屋上層已不再屬於公共領域，而是隱私的住家領域之始。這樣的分野是一種新理念，而荷蘭人的家飾所以整潔有序，既不表示他們一絲不苟，也不表示他們特別愛乾淨，它代表的，是荷蘭人將家視為一處個別、特殊的場所的一種願望。

我們所以能對荷蘭家庭的外觀有這麼多的了解，主要拜兩項巧合之賜：繪畫在十七世紀的荷蘭蔚為風尚，以及室內景觀成為這些畫作的流行題材。荷蘭人喜歡畫；最富裕的人買畫，最卑微的人也買畫掛在家中。買畫部分是一種投資，但也為了個人愛好。荷蘭人不僅在客廳與前室掛畫，也在旅館、辦公室、工作場所與商店櫃檯後掛畫。屬於布爾喬亞階級的民

眾使荷蘭出現許多畫家，就像家具製造師或其他工匠一樣，這些畫家也組有同業公會。這些

荷蘭畫家必須努力不懈，才能在他們這一行出人頭地。早自十四歲起，他們以學徒身分投入

這一行，學成之後再擔任畫師助理，六年以後才能申請加入公會而成為獨立的「師傅」，直

到此刻，他們才能以自己的名號賣畫。

儘管畫作需求的市場很大，供應量也同樣很大，荷蘭畫家因畫至富者極少。他們接受酬

金替人畫像，但大多數畫作是他們憑空想像、透過經紀人求售之作。荷蘭民眾喜歡購買的是

那些藝術手法能為他們欣賞、能為他們了解的畫作，技藝成熟、繪畫手法直截了當，而且不

具後期藝術界人士那種自我意識的畫家，自然樂得從命。其結果是，十七世紀的荷蘭畫作，

不僅是一種藝術，也是對當時情況的一種精確非凡的呈現。

有鑑於荷蘭人對他們整齊、潔淨的家情有獨鍾，除聖經題材與家屬人像畫以外，專以房

屋本身做為題材的風俗畫受到時人青睞也就不足為奇。以洛克威爾（Norman Rockwell）這

類美國插畫家的作品為例說明：這些作品並不能顯現多少藝術風格，但它們確實代表著一類

以愛家大眾為訴求的畫作。霍赫（Pieter de Hooch）傳下許多以家庭生活為題材的佳作，史

提恩（Jan Steen）與米蘇（Gabriel Metsu）也一樣。大畫家維梅爾遺下的畫作不到四十幅，

而這些作品幾乎全部以室內為景。但以一幅室內景象畫描繪出十七世紀荷蘭家居生活縮影

的，是德溫特。德溫特是一位專畫教堂室內景觀的畫家，教堂室內景觀又是另一種極受時人

歡迎的題材。這幅作品大約完成於一六六〇年，顯示一連幾間房、房門相互開著，沐浴在透過大窗而灑入的陽光中＊。根據陽光照進所有三個房間的方式，以及窗口樹影婆娑的暗示，我們判斷這棟房子可能位於市郊。這幅畫的中心人物，也是使它得名的那個人物，是一位彈奏著小鍵琴的少婦，小鍵琴是小鋼琴的前身，盛行於當時荷蘭。

像荷蘭許多畫家一樣，德溫特也有意透過他的這幅畫訴說一個故事。僅從表面看來，這完全是一幅平和的田園風情圖。從陽光射入的低角度，以及遠處門廊中僕婦忙著晨間雜活的身影判斷，當時應還是早晨。這家的女主人（除了這位少婦之外還能有誰？）端坐小鍵琴前彈著。她彈著琴的這間房，是典型的多功能房間，除了那具小鍵琴之外，還有一張桌子、三把椅子與一張有帷幔的床。

但實際情況相去甚遠。進一步觀察這幅畫就能發現，畫中的少婦並非獨自一人為自娛而彈琴；原來在帷幔後的床上還有人躺在那裡、聽著音樂。這人無疑是男的（因為他有鬍子），而且儘管他藏身帷幔之後，但他的衣物在前景的椅子上清晰可見。畫作邊緣露出的劍柄，以及衣物漫不經心丟在椅上、而沒有整整齊齊掛在門後掛鉤上的情景，都以一種微妙的

＊風俗畫由於主要掛在室內，一般尺寸較小；德溫特這幅畫僅為七十五乘以一〇〇公分。許多風俗畫的尺寸還不及這幅畫一半。

方式暗示著一點：這男人可能不是少婦的丈夫。在篤信喀爾文教義的荷蘭，對婚姻的不忠是為人所不齒的。德溫特也藉由這幅畫作加以譏諷，以履行他的社會義務，只不過他運用一連串謎題、象徵與第二層含意以隱藏他的譏諷罷了。放在桌上的水壺與毛巾，那個抽水機，以及那位清洗著地板的婦人，都除了「潔淨為虔誠之本」以外，另有弦外之音。這位少婦是否心生悔意？如果確有悔過之心，何以她是在彈琴而不是在哭？她以背朝外坐著，彷彿感到羞愧一般，但從掛在小鍵琴上方壁上那面鏡中，我們卻怎麼也看不清她的臉。說不定她還笑著呢；我們永遠也無法知道事情真相為何。

不過我們沒有必要深加探索德溫特這幅畫在諸多陰影、細節之中，到底隱藏了甚麼誇張的故事。像絕大多數荷蘭畫家一樣，德溫特著重的不僅在於描繪，也在於呈現他眼見的物質世界。這種對於真實世界之愛——「寫實主義」完全不足以表達這種情感，在許多細節中清晰可見。窗影垂在半開的門上，紅色綢質窗帘為室內光線抹上紅彩，吊燈的銅飾閃閃發光，鏡框的裝飾華麗耀眼，那個白鑞水壺的表面也泛著光芒，這一切都令我們賞心悅目。一隻小狗蜷伏床邊；小鍵琴上擺著一本打開的樂譜。在畫家的眼神下，一切事物均無所遁形。

儘管歷歷如真，但都表明的是，德溫特不大可能根據一所房子的實景而繪成這幅畫作；他的畫在此必須立即表明的是，德溫特不大可能根據一所房子的實景而繪成這幅畫作；他的畫舉例說，德溫特的教堂畫並非實際建築物

的畫像；雖然它們也以類似的室內素描為草圖，但完成的畫作往往結合不同教堂的各項特徵。不過我們不能輕忽的是，雖然這房子或許是德溫特想像的產物，但這幅畫作的效果是真實的，而且它最主要代表的，是一種極端的親密。

房中陳設的家具不顯複雜；附有坐墊的椅子看來坐上去很舒適，不過不像當時法國時興的椅子那樣鑲有縧邊與花繡。房中幾間屋子排成一線，但效果並不嚇人。就像典型的荷蘭房屋室內景觀一樣，這幾間房也在牆上掛著一面鏡子，還有一幅可以從門口看到的地圖，不過牆壁仍保持樸實無華。房間地面鋪設著圖形簡單的黑、白兩色方塊石板。這是一個富裕的家庭，小鍵琴、東方地毯以及鍍金的鏡子都可茲證明，但屋內陳設並無豪華的氣氛。那些家具陳設不是用來展示的；它們的安排方式給我們一種單純務實的印象。床擺在門背後的角落中；地毯完全蓋住床側地面，使人在早晨下床時，不致踏在冰冷的石鋪地板上。鏡子掛在小鍵琴上方。桌椅擺在窗前近光之處。光線在這幅畫中尤具意義。畫中各間屋子都有照明，以強調它們的空間感，以及實質感。這幅畫所以特殊，最主要的原因莫過於這種室內空間的感覺與這種內在的意識，使這幅畫描繪的不是房間，而是一個家。

德溫特這幅畫作真正的主題是家居氣氛的本身，風俗畫所以長久以來一直未獲重視，原因就在這裡，而它所以引起本文作者的興趣，原因也正在於此。當然，德溫特並非室內風俗畫的唯一畫界人士。住在臺夫特的霍赫，也有一整套描繪一般布爾喬亞日常生活各個層面的

作品。霍赫的作品主要描繪布喬亞人士在家中的情景，他並且以精確描繪的畫筆繪出他們的房屋與院落的景致。與德溫特不同的是，他比較不在意敘事，比較重視描繪一種理想化的家居生活。儘管他在畫作中強調的往往是背景而不是人物，但霍赫的作品中總是有一、兩個人物，這些人物通常是婦女與小孩。在文藝復興期間，繪畫中唯一出現的人物一直就是女性，這些女性不是聖母瑪利亞、聖徒，就是聖經中的人物；首先以一般婦女做為繪畫題材的則是荷蘭的畫家。德溫特的畫作以婦女為焦點是極其自然的，因為他所描繪的家居世界已經成為婦女們專屬的領域。屬於男性的工作世界以及男性的社交生活，已經移往家庭以外的其他地方。房屋已是另一種類型工作──即專門家務的場所，而這種工作是婦女的工作。這種工作的本身並無新奇之處，但隔離的特性倒是新鮮事。中古時期的畫作也經常描繪婦女工作的情景，不過這些婦女鮮少單獨工作，而且她們的工作難免夾雜在男性們聊天、吃東西、做生意或閒逛的活動中進行著。霍赫筆下的婦女則是單獨、靜靜地工作著。

臺夫特出身的另一位畫家維梅爾主要以婦女為畫作題材，對於室內陳設比較不重視，但由於他所有傳世之作幾乎完全取景於家中，這些作品自然也表達了一些家的訊息。他的畫作中的人物總是聚精會神地專注於某一件事，這從屋內氣氛的靜止與家具的擺設可以看出來。透過維梅爾的畫，我們可以見到房屋如何改變的過程：它已經成為一種隱私行為與個人獨享

的場所。《情書》（Love Letter）這幅作品，顯示房子女主人的寧靜，因僕婦爲她帶來一封信而被打亂。我們可以在畫中看見一座裝飾考究的壁爐一角，一塊精緻的皮質壁板，還有一幅懸掛在牆上的海景畫（這後兩件物品其實是維梅爾自己的東西）。姑且不論那些敘事性的線索——那封信、那把曼陀林、那幅海景畫——最令人心動的，是共享一刻隱私的兩位婦女之間的關係，以及維梅爾那種將我們置於另一室的手法；經由這種手法，維梅爾不僅強調這件事的隱私性，也以一種高度原創的方式達成一種家居空間的意識。屋內各件物品：一個洗衣籃、一把掃帚、幾件衣物與一雙鞋子，建立了婦女在這個空間的支配地位。寄信來的這位男士遠在他鄉；即使他並非身在異鄉而來到這裡，走在這片剛剛擦拭乾淨、黑白相間大理石地磚鋪成的地上，他也必須小心翼翼、不敢大意。當維梅爾的畫作中出現男性時，我們總覺得這位男士一定是訪客，是個外來客，因爲維梅爾畫作中的婦女不僅只是住在這裡，她們也完全占有這些房間。無論她們是在縫紉、在彈小鋼琴，或在讀一封信，荷蘭婦女在家中總是支配一切、泰然自若而心安理得。

十七世紀荷蘭家庭的女權化，是室內裝飾革命過程中最重要的事件之一。促成女權化的原因有幾個，其中最主要的就是僕人僱用的節制。即使最富裕的家庭，僱用三個以上僕人的

例子也極罕見，至於典型、環境不錯的中產階級家庭，頂多也只僱用一個僕婦。這與前文所述的布侖家庭，或與典型的英國中產階級家庭相比，僱用的僕人數都少了許多：布侖除僱用三個員工以外，還有兩個僕人；而當年典型的英國中產階級家庭至少也會僱用六個家僕。荷蘭法律在僱用僕人的合約安排，以及僕人的民權問題上都有明確規定，也因此荷蘭雇主與雇員間的關係較不具壓榨性，雙方處得也比歐洲其他各地的主僕都要好。舉例說，在荷蘭，僕人與主人在同一張桌子用餐，而且家務工作由雙方合作進行，而不是由主人分派僕人做成。

這一切總總，為十七世紀帶來一種極其特殊的情勢：荷蘭的主婦們，無論她們多富有、多有社會地位，都必須親自動手處理家中絕大多數雜務。根據紀錄，在荷蘭海軍上將戴路特（de Ruyter）去世當天，國家元首派遣特使奧蘭吉親王（Prince of Orange）前往戴路特住處向戴路特的妻子致哀，但戴路特的妻子無法接見這位特使，因為她不久以前在曬衣服時扭傷了腳踝[22]。德溫特曾受託為一位富家主婦艾蓮娜作畫，結果他畫的是她帶著小女兒在阿姆斯特丹一處魚市場採買的情景。一位富有的法國或英國仕女一定不會做類似家事，她們也絕不會同意畫家以如此庸俗的背景為她們畫像。

據坦波說，荷蘭的主婦「完全投入家務，對一切家務也享有絕對的管理權[23]」，包括主廚在內。當年往訪荷蘭的外國人對這一點有明確的記述，不過他們一般都對荷蘭主婦們做菜的手藝不表恭維，特別是法國訪客尤其對荷蘭的菜餚嗤之以鼻。不過不論荷蘭主婦們的料理

技藝如何，這種女主人下廚的小小改變具有深遠的影響。當僕人負責做菜時，設有爐灶的廚房與其他房間全無不同，而且無論如何，這房間總基於一種次要地位。舉例說，在巴黎的布爾喬亞住家中，做爲廚房的房間一般在天井外，而且不能從廚房直接通到主室。在英國的城市住宅，廚房一般位於地下室、貼僕人住處而設，直到十九世紀爲止。而且在絕大多數公寓房中，所謂「廚房」不過是爐灶上吊著一個鍋子罷了。

但在荷蘭人的住宅，廚房是最重要的房間；據一位歷史學者說：「廚房地位大幅提升，成爲介於寺院與博物館之間的一處極具尊嚴的地方[24]」。廚房中擺著碗櫥，而碗櫥存放著精緻的亞麻桌巾、瓷器與銀器。銅製的烹調器皿也擦拭得亮閃閃地掛在廚房牆壁上。煙囪區極龐大，而且經過刻意裝飾，以現代品味而言，裝飾得似嫌太過。區內不僅有擺著傳統吊鍋的爐床，還有一個簡單的爐灶。鹽洗槽是銅製的，有時也用大理石製造。有些廚房裝備室內手動抽水機（前文所述德溫特的那幅畫中，就有一個抽水機），甚至還有能夠不斷供應熱水的蓄水槽。這類家用裝備的出現，顯示家務工作的重要性正不斷提升，也顯示一般人已逐漸開始注重家務操作的便利。這種趨勢很自然。因爲與家務工作密切接觸的人，首次也是享有舉足輕重地位、能夠影響家庭陳設與家居生活方式的人。僕人必須容忍不便，對於一切設計不良的安排也只能逆來順受，因爲他們在家務工作過程中沒有發言權。但家庭主婦不然，特別是當她像荷蘭主婦們一樣擁有獨立意志時，情況尤其不同。

對廚房的重視，反映荷蘭婦女在家庭中地位的重要。做丈夫的或許仍是一家之主，或許仍在家人聚集用餐時致主禱詞，但在遇到家務問題時，他不再是「自己家中的主人」。堅持屋內必須保持整齊、清潔的，是做妻子的她而不是做丈夫的他，因為必須清理房間的是她而不是他。這種單純的自利因素，較之氣候或民族性等其他因素，都更加能夠說明荷蘭人住宅何以比較整潔。

荷蘭家庭的生活秩序操控於婦女手中的例證很多。荷蘭男人流行抽菸草，他們的妻子則想盡一切辦法防阻煙味瀰漫屋內。有些婦女在結婚時，甚至在婚約中納入「不准抽煙」的條款；如果一切其他辦法都無法奏效，荷蘭婦女最後祭出的法寶，就是為她們嗜煙如命的丈夫畫定一間「吸煙室」。無論是否准許丈夫抽煙，荷蘭婦女每年要將整棟房屋裡裡外外徹底進行一次大掃除（每周一次的例行掃除在她們看來猶嫌不足）。在大掃除期間無法享用熱食的先生們，於是稱這段期間為「地獄」。正式客廳儘管極少使用，主婦們仍然定期清理。有一位布爾喬亞人士就曾向坦波坦承，他自己家中有兩間房是他不得踏入的，而且他也從未進入這兩間房[25]。儘管荷蘭男人仍然在上桌用餐時戴著帽子（祈禱時例外），而且仍然極少在用餐以前洗手，但布爾喬亞階級的禮儀，相對於上流社會的矯揉做作，已經展開演變。

依外國訪客看來，在家中特別實施一套行為規則是件怪事，不過這種看法或許失之偏頗，因為現有可供考證的一切紀錄，清一色都是男性訪客留下的。這些紀錄中充斥著荷蘭主

婦們嚴厲無情，甚至兇橫霸道的種種故事；毫無疑問多出於捏造。不過這些紀錄都顯示一點：家居生活的安排已經改變。房屋不僅成爲一處較親密的所在，在變化的過程中也取得一種特殊氣氛。房屋逐漸成爲一個帶有女性意味的處所，或至少逐漸成爲一個女性控制的處所。這種控制是具體而真實的，爲房屋帶來潔淨，爲屋內生活帶來必須遵奉的行爲規則，但也爲屋子引進一種過去不存在的東西：家庭生活。

談到家庭生活，就必須論及一整套情緒感受，不能僅敘述單一屬性。家庭生活必須涉及家庭、親密，涉及對家的奉獻，以及一種將家視爲所有這些情緒的具體化表徵的意識，而不是只將家視爲這些情緒的萌發地。德溫特與維梅爾的畫作中瀰漫的，就是這種家庭生活的氣氛。房屋的室內陳設不再像過去一樣僅僅是室內活動的場所，每一間房以及房內擺設的物件，現在都擁有屬於自己的生命。當然，這無關乎自主性，而是存在於主人想像中的生命；而在這種情況下，頗具矛盾意味的是，家庭生活取決於一種豐富的室內感知的發展，而這種感知是婦女在家中所扮角色的成果。如果誠如約翰・盧卡奇所說，家居生活是布爾喬亞時代的重要成就，則這項成就最主要也是一項婦女的成就[26]。

第四章

椅子的樂趣

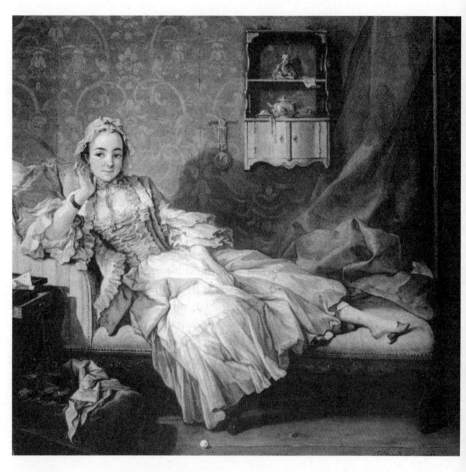

法蘭西斯・布雪（François Boucher），《布雪夫人》（一七四三年）

……將物品、堅固與樂趣結合在一起，才能有好的品味。

——賈克－法蘭索‧布隆戴（Jacques-François Blondel）

《法國建築》（Architecture Française）

隱私與家庭生活是布爾喬亞時代的兩大發現，這兩大發現自然而然出現於以布爾喬亞階級掛帥的荷蘭。到十八世紀，這兩種概念已經散播到北歐其他地方，包括英國、法國與德國等。無論就實體或就情緒方面而言，家庭的形貌均已改變；它已經不再是一個工作場所，開始變得較小，而且更重要的是變得較不公開。由於住在屋內的人少了，不僅房屋的規模變小，屋內氣氛也受到影響。這時的房屋成為一種個人的、親密性行為的處所。隨著子女介入家庭的程度不斷增長，中古時代「大房子」的公共特性隨之轉變，父母對子女的態度也出現變化，房屋代表的這種親密性於是更為加強。房屋不再只是一種遮風擋雨、防禦外來入侵者的庇護所（雖說這些防護作用仍然是房屋的重要功能），它已經成為一種新而緊密的社會單位的所在地，這單位就是家庭。隨著家庭逐漸隔離，家庭生活與居家活動也逐步隔離。房子於是成為家庭，緊隨隱私與家庭生活之後的第三項重要發現於是登場，這發現就是舒適的概念。

將舒適視爲一種概念似乎有些怪異。舒適毫無疑問只是一種身體感官上的情況，例如人

坐在舒適的椅子上，感覺很舒適。還有甚麼能比這種感覺更簡單？魯杜夫斯基（Bernard

Rudofsky）是一位將現代文明批判得體無完膚的學者，根據他的說法，人類如果能完全丟開

椅子席地而坐，生活會更加單純。魯杜夫斯基說：「坐椅子就像抽煙一樣，是一種養成的習

慣，對健康的影響也與抽煙相似[1]」。魯杜夫斯基並且向其他文化與其他時代取材，列出一

整套椅子的代用品，這些代用品據他說都比椅子優異。他列舉的代用品包括壇、長沙發、平

臺、鞦韆以及吊床等，不過他最主張採用的是最簡單的代用品：地板。

政治理念的不同固然使這個世界分裂，坐息姿勢與食具的差異（例如以刀叉進食，以筷

子用餐，或用手指抓著進食）同樣也能有此分裂效果。人類在坐息姿勢方面分爲兩派：高坐

派（即所謂西方世界派）與蹲踞派（所有其他地方均屬之）＊。儘管並無甚麼鐵幕分隔這兩

個世界，但兩派的人相互都認爲自己無法適應對方的用餐姿勢。每當我與東方朋友一起進

餐，我很快感到坐在地板上令我狼狽，我的背沒有地方靠，兩腿也痠麻難耐。但慣於席地的

＊這種二分的畫分稱得上相當一致；在一種文化中，高坐派與蹲踞派兩者並存的唯一例證出現於中國

古代。椅子或許早在第六世紀已由歐洲傳入中國。不過，儘管中國人使用高腿桌、椅子與床，但中

國人的住家一直保有供蹲踞使用的矮家具區[2]。

蹲踞派，同樣也不喜歡坐在椅上用餐。印度人的住家或許設有擺著桌椅的餐廳，但當一家人

在炎熱的午後閒聚時，父母與子女們還是席地而坐。一位在德里駕駛機器三輪車的車夫，讓

我開了眼界。他必須坐在駕駛座上，只是他的坐法與西方人不同：他盤著兩腿、兩腳架在座

椅上而不是踏在三輪車底盤上（這景象令我看來心驚肉跳，他卻始終悠然自得）。有一位加

拿大的木匠，喜歡站在椅子上工作。我有一位來自印度半島古吉拉特（Gujarati）的友人維

克拉，則愛坐在地上工作。

為甚麼某些文化採取高坐姿勢，而其他文化則否？這個顯然簡單的問題卻好像沒有令人

滿意的答案。我們似乎可以說，人類之所以研發出家具，是一種針對地面寒冷問題而有的功

能性反應；更何況，絕大多數盛行蹲踞姿勢的地區都位於熱帶，也可以證明這個說法。不

過，高坐家具的原創民族：美索不達米亞人、埃及人與希臘人都生活在溫帶地區，而使問題

更趨複雜的是，生活在寒帶的韓國人與日本人從不認為備置家具有何必要，他們只是將鋪蓋

加熱以解決地面寒冷的問題。布勞岱爾（Fernand Braudel）認為，室內家具在不同文化的發

展遵循兩項規則。第一項規則是，窮人負擔不起家具；第二項規則是，傳統文明仍然忠於慣

有的家具，而這些家具的變化很緩慢[3]。但他隨後不得不承認這個論點不能適當解決問題。

這個論點可以解釋何以在衣索匹亞或孟加拉家具貧乏，因為這兩個國度都很窮，也都屬於傳

統文化，但它無法說明何以在鄂圖曼土耳其與波斯帝國如此繁榮、如此盛極一時的文明中，

家具也會貧乏至此。它也無法解釋，何以蒙兀兒人（Moghui）既然擁有能夠建造泰姬瑪哈陵的財富與技術，卻沒有研製坐具。這類例外證據相當多。到了第十六世紀，日本人在第八世紀大舉抄襲中國的科技與文化，但他們有意忽略中國的家具；到了第十六世紀，日本人自歐洲引進槍炮，但對歐洲的椅子則不加理會。此外，各文明對家具的好惡也不一致；與日本人一樣，印度人也有很長一段期間不置桌椅，但不同於日本人的是，印度人喜歡睡在床上，而不是睡在地上。

當然，習於蹲踞的人在席地而坐時頗能感覺舒適，而那些慣於坐椅子的人在採取這種姿勢時，要不了多久就會感到疲憊不適。但人體生理性的差異，並不能解釋一個文化之所以選擇其中一種姿勢，或選擇另一姿勢的原因。日本人的體型一般而言較歐洲人小，但同樣採取蹲踞姿勢的非洲黑人，體型並不比歐洲人小。豎起背脊坐在地上或許有益於人體，然而也沒有證據顯示，古希臘（極重視運動健身）這類高坐文化的發源地之所以研製座椅是為了偷懶，或為應付身體虛弱之需。

或許我們只能將高坐與蹲踞視為一種品味問題加以解釋。若如此解釋，則根據魯杜夫斯基的說法，這又是一個西方人冥頑不化的例證。他對家具的批判，是以盧梭學派的下述假設為依據：人既然只要有一片地就能坐臥其上，椅子與床都是不必要、不自然，從而也是低劣的物品。有人認為，單純樸實的事物一定比較好，我們必須在推理上做一些猜測才能解釋這種觀念。但這種觀念已為美國民眾廣泛接受──至少從許多標榜「回歸自然」的廣告詞來判

斷，情況確是如此。不過這是一種膚淺的觀念。只要稍加省思就能發現，所有人類文化都是人造的，烹調的人造程度不亞於音樂，家具的人工意味也不亞於繪畫。既然摘取野果照樣香甜可口，又何必費時耗力調製菜餚？既然人的歌聲已經悅耳動聽，又何必苦心研製甚麼樂器？既然望著自然美景已經令人心滿意足，又何必勞神作畫？既然可以蹲踞，又何必坐椅子？

上述問題的答案是，這使生活更加豐富、更有興味，也更充滿樂趣。家具當然不是自然產物，它是一種人工產品。坐椅子是人為行為，儘管不像烹調食物、彈奏音樂，或畫畫那般明顯，但也像其他人為活動一樣將藝術引進生活。我們吃義大利菜、彈鋼琴，或者坐在椅上，是出自我們的選擇，而不是我們必須這麼做。這一點必須強調，因為有關家具（特別是現代家具）實用性與功能性的著述已經太多，大家很容易忘記桌椅其實不同於電冰箱與洗碗機這類家庭用品：桌椅應該是一種精緻生活的代表，不是一種用品。

當一個人坐在地上時，他既無舒適之感，也不覺得不舒適。他會自然地避開地上的尖石子或其他坐上去令人不快的東西，但除此之外，一處平面與另一處平面沒甚麼不同。蹲踞是自然的行為；蹲踞的人既不考慮應該怎麼坐，也不考慮要坐在哪裡，原因即在於此。這並不表示蹲踞是粗俗不文的行為，因為就像其他許多人類活動一樣，蹲踞也有禮節與儀式。舉例言之，日本人從不直接坐在地上，他們總是先安置一塊高出地面的墊子，然後坐在墊子上；

沙烏地阿拉伯人則坐在精美異常的地毯上。問題的重點不在於蹲踞習俗是否較爲拙劣，或較不能予人舒適感，而在於無論以日本人或以沙烏地阿拉伯人的例子而言，舒適感都未經明確表現。

坐椅子是另一回事。椅子可能太高，也可能太矮；可能抵住背部，或卡在大腿上。椅子可以使坐在上面的人昏昏欲睡，或使他煩躁不安，或讓他背痛好一陣子。椅子必須根據人體姿勢而設計，也因此椅子設計者所面對的問題，與設計坐壇或坐墊的人所面對的全然不同。家具遲早必會迫使高坐文明考慮舒適問題。

人類歷經許多世紀才終於解決怎麼坐才舒服的問題。儘管古希臘人已經發現這個問題，但它一直爲人遺忘、爲人忽視。研究家具的歷史學家不斷引導我們將注意力放在座椅設計與構建的變革上，使我們忘記一個更重要的因素：座椅使用者的改變。因爲家具設計者面對的，不僅是技術性束縛——椅子要如何製作，也須面對文化性束縛，即如何使用椅子。人必須先有舒舒服服坐在椅上的意願，安樂椅才有可能問世。

椅子反映人對「坐」的願望。如前文所述，在中世紀期間，椅子的主要功能是儀式性功能。坐在椅上的是顯要人物——「主席」（chairman）一詞即源出於此，他豎直背脊、頗具威儀的坐姿則反映著他的社會地位。這種將座椅本身與權威結合的習慣，至今仍是歐洲與美國文化整體的一部分，例如我們在談到法官座席或駕駛座時，仍然意指法官或駕駛的權威；

電影導演在工作時，仍然坐在標有自己名姓的椅子上，哪怕只是一把帆布椅，上面也必定印有他的大名。甚至還有想像中的座席，例如藝術史的教席，或公司董事會的董事席等。在我任教的大學中有一位教授，在服務滿二十年時獲贈的不是一只錶，而是一把刻有大學圖章的木製安樂椅。

儘管一般人開始用椅子進行用餐或書寫等等較爲世俗的活動，坐姿的變化仍極緩慢。在整個文藝復興時代與巴洛克時代，歐洲的座椅家具儘管在數量上增加了，但在功能設計上仍受最早期那種座椅的影響，以挺直背脊高坐的姿勢爲主。甚至於十七世紀注重家居生活的荷蘭人，也仍然正襟危坐在他們那些直背椅上，兩腳穩穩踏在地上。

在路易十四統治下，法國展開了擁有非凡軍事、政治、文學與建築成就的新紀元，座椅也於此時添加了新角色，家具的製作水準也就是在這個時代提升成爲一種藝術。此時開始視家具爲室內裝飾整體的一部分，過去隨意擺放家具的做法淪爲歷史陳跡，家具成爲陳設必須嚴守規範的裝飾。凡爾賽宮的插畫顯示，每兩個窗臺之間必有一張桌子，每一扇門的兩邊必各有一個五斗櫃，每一根半嵌在牆中的壁柱基部也必有一個凳子。由於家具的功能在於凸顯並提升建築物的地位，而不在供人使用，因此座椅的設計目的主要爲了讓人仰慕，而不是爲了讓人坐；這感覺起來很怪。這些座椅就像士兵一樣，靠著牆壁一行行整齊地排列著。據說，暴虐的路易十四曾有一次責罵一位嬪妃，因爲這嬪妃將一把椅子留在房間中央，忘了將

它擺還貼壁的原位。

　　儘管椅子只具有輔助性功能，但它確實在宮廷禮儀中扮演重要角色。在一間現代辦公室中，主管座椅的大小顯示這位主管的地位與影響力；同樣地，在凡爾賽宮，一位人士偶爾獲許使用的椅子的類型，也標示著這位人士的階級與社會地位。宮中其他房間也屬行嚴格的階級規定：有幾間房只有國王才可以坐下來；在正宮寢殿中，甚至根本不設訪客座椅。有幾間房只有國王才可以坐下的安樂椅專爲這位「太陽王」而設，其他人不得使用，沒有扶手的座椅僅供國王身邊最親近的王室親貴使用；某幾位貴族可以使用沒有靠背的凳子，階級較低的貴族就只能使用不設坐墊、可以摺疊的凳子。由於這些凳子的數目有嚴格控制（根據路易十四死時發表的一份清單，凡爾賽宮總共只有一千三百二十五把這種凳子，而當時每天宮內都有好幾千人），爭凳子的鬧劇層出不窮，絕大多數宮廷朝臣也只有站著的份[4]。我們可以想像得到，這些王室親貴即使坐在宮內也不敢稍有疏忽；他們只敢挺直了背正襟危坐。儘管這種古怪的座椅禮儀主要行於凡爾賽宮，一般布爾喬亞住處並無這套規矩，但處於這種情況下，要指望一般人朝貴適的方向發展家具，就很難了。當年，高雷（Golle）、古奇（Cucci），與布爾（Boule）這些高級工藝師創造許多極盡華美的家具，特別是櫥櫃、衣櫥與五斗櫃，但坐具依然停滯於不重舒適的階段。

　　這種情況不久出現變化；隨著路易十四於一七一五年去世，以及他年幼的曾孫路易十五

續位登基，活潑輕鬆取代了拘泥形式的風格，堂皇富麗漸漸趨向親密隱私，而宏偉壯麗之風也轉變爲精細柔美。維多利亞時代歷史學家米特福德（Nancy Mitford）寫道：「十八世紀的凡爾賽宮不能爲人帶來甚麼教益，它呈現的是一種數千人爲享樂而生活，而且每個人都非常自得其樂的歡愉景觀[5]。」二十世紀的一些禮教之士也對路易十五的凡爾賽宮生活大加抨擊，因爲在他們眼中，追求樂趣是一種放浪形骸、易流於腐化的生活方式。米特福德與這些禮教之士的論點，自然對路易十五時代在我們心目中的形象不無影響。不過，也就是在這個強調享樂時代，以舒適爲宗旨的家具首次出現。

坐椅子不再只是一種儀式或功能，而同時也成爲一種放鬆、休閒的形式。大家坐在一起聽音樂、聊天或玩牌。他們的坐姿反應了新的休閒意識：先生們背向後靠、交叉著兩腿坐著（這是一種新坐姿），女士們則斜倚椅上，輕鬆悠閒的姿態漸成時尙。椅子的設計於是隨著這些新姿態而調整，也就是說，椅子的設計自古希臘人以來，首次爲適應人體而調整。椅背開始呈傾斜狀，而不再垂直；椅子的扶手也改爲曲線狀，而不再呈直線；椅座變得比較寬，也比較矮，使坐的人在調整身體時更有彈性。較過去寬廣且設有造型靠墊與坐墊的扶手椅，成爲最受歡迎的座椅形式，坐在椅上的人可以斜靠在飾有墊子的扶手上，身體傾向一邊或另一邊與鄰座的人談話。凳子不再只供人坐用，也供人架腳，這又是另一種典型姿勢。供兩人同坐，以及其他各式各樣的長椅相繼出現，它們的名稱——鄂圖曼椅、蘇丹椅、土耳其椅，

就像「沙發」（sofa）一詞本身一樣，令人對這些低矮、有飾墊、東方意味十足的座椅產生阿拉伯的聯想。婦女則斜倚在躺椅上；這種躺椅同樣也可做為長椅使用。

法國人以一種獨特的理性方式解決了家具舒適性的問題。他們沒有放棄成為路易十四王朝特色、那種傳統而正式的家具類型，他們採取的辦法是另創一類坐具；這類坐具不受嚴厲的美學要求所限，而能滿足他們坐得較舒適的需求。法國人分別稱這兩類型座椅為家飾座椅（siéges meublants）與日用座椅（siéges courants）6。前一類型指的是繼續被人視為家飾一部分的座椅，這類座椅也稱為「建築性家具」，由建築師負責選用與擺設；就像不能隨意懸掛、專為特定牆面設計的畫作一樣，這類座椅也永久性地融入並成為室內裝飾的一部分。為紀念王后而命名的太妃椅（fauteuil à la reine），有垂直的椅背、沉重且緊靠牆壁而擺設即為這類座椅的典型。家飾座椅在擺入預定定位以後極少移動，正由於幾乎從不移動，這類座椅的背面經常不加漆飾，因為它們幾乎永不見天日。

另一方面，日用座椅既便於移動，也是日常使用的家具（courant 在法文中有便於移動以及日常使用等兩個含意）。它們沒有固定位置，而且也比較輕便，可以輕鬆擺放於室內各處。日用座椅可以圍著一張茶几擺設，也可以擺在一起以利交談。這類輕便的扶手椅稱為「fauteuils en cabriolet」，亦即「便椅」之意。家飾座椅用於沙龍，日用座椅則專為非正式用途而設計，是擺在閨房與私人起居室的家具。建築性家飾有講究直線造型的正規要求，但日

用座椅則不受這類要求之限；為求坐得舒適，它們可以採用新的柔和造型，而不必拘泥於正規的美學規則。

各類型桌子也開始出現固定性與移動性兩種家具的差異。既有的大型寫字臺與大理石面的桌子總是緊靠牆壁而設，它們雖具裝飾效果但不實用；現在，體型較小、供私密或個人用途而設計的桌子出現了。這類桌子包括書桌、遊戲桌與床頭几等等，設計往往別出心裁，或具有各種尺寸的抽屜，或具有可以滑動或摺疊的桌面。各式各樣供男性或女性使用的化妝桌與盥洗臺相繼出現。女士的寓所不但設有供做針線活、供進早餐的小几，為享用新引進的時髦飲品咖啡，還設了咖啡桌。女士很愛寫信與日記，於是專為女士進行這類活動而設計的寫字桌問世。

出現在十八世紀法國的各類型家具，反映出房屋的陳設安排漸趨專門化；不同的房間具備的功能也不同。一般人不再利用接待室進餐，而在備有餐桌椅的餐室進餐。他們不再在自己的寢室，而在客廳中招待訪客；為接待特殊的密友，紳士們可以使用他們的書房，淑女們則有她們的起居室（Boudoirs），即一種半化妝室、半會客室的房間。所有這些房間都比過去小，沒有過去那麼堂皇，但私密性比過去高得多。它們不再以門門相對的方式整齊地排成一長列，而改採一種較自然的方式排列，這樣一來你無需為前往一間房而穿過另一間房。這種將房屋分隔為公共區與私用區的時尚，也反映在語言的改變上：在談到用來睡覺的房間

時，不再只稱它爲一個「房間」（room），而稱它爲「密室」（chamber）。公用的房間仍然稱爲「廳」（salles，隨後出現餐廳〔salle à manger〕與客廳〔salon〕等名稱），但臥房則稱爲寢室（chambre à coucher）*。

今天，僱用僕人已經成爲一種奢侈（至少在北美情況如此），而主人也以極招搖的方式展示他們的僕人。但在十八世紀，情況完全不同。在那個時代，僕人予人的印象是愛打探主人隱私、在主人背後說長道短。路易十五設在喬西（Choisy）的獵屋就有一項機關，能將一整套餐桌從樓下的廚房升入餐廳；這項機關能使國王在與友人進餐時，不受僕人打擾，享有完全的隱私。根據凡爾賽宮的習慣，在晚宴結束，與會人士來到客廳用咖啡時，僕人必須退出，而由國王本人招待賓客。

對較大隱私的渴望成爲十八世紀的一個特點：注重隱私的意識不僅在宮廷提升，布爾喬亞家庭同樣也開始強調隱私。自中世紀以來，僕人或與主人同睡一間房，或睡在主人隔壁房。主人只需拍一下手，或搖動一個小手鈴就能召喚僕人。到十八世紀，手鈴爲鈴索取

*義大利文中也有同樣的區分（sala與camera）；在英文中，「bedchamber」這個老字已不再使用，不過在法律專業用語中，法官使用的密室仍然稱爲他或她的「chamber」，而祕密聽證會也稱爲「密訊」（in camera）。

代。鈴索由線路與滑輪組成，是一種複雜的系統，主人只需拉一下索，鈴聲就會在房屋另

一端響起。鈴索所以問世，是因為當時家庭隱私意識的興起，一般人開始強調主僕之間應保

持距離。拜寢室天花板降低之賜，當時的僕人若非住在隔開的廂房，就是住在樓層的小

房間。舉例說，爐灶所以在十八世紀來愈盛行，主要就因為它們可以從鄰室穿過牆壁加以

照料。「啞巴侍者」（dumbwaiter），即遞送食物的升降機（這個名字可謂取得恰到好處），

是十八世紀的又一發明，其目的也是不讓僕人接近主人。*

路易十四的凡爾賽宮一直是個「大房子」，它是法國最大的建築物。凡爾賽宮是一個公

共場所，宮廷人員穿行其間並無多少限制，也因此無甚隱私可言。這種情況開始出現改變。

路易十五在遷入凡爾賽宮以後做的第一件事，就是重新安排他的生活區。那座巨型寢宮依然

如故；那些做給臣民觀看、奇異獨特的起身禮（lever）與就寢禮（coucher）也仍然保留，

不過這一切現在已淪為形式，因為國王睡在其他地方，而且睡處很隱密。路易十五的私人寢

宮不對閒雜人等開放，它名為「小屋」倒不是因為房間少（有五十間房），而是因為這些房

────────

*一般人也運用同樣科技以操作「座椅升降機」，這種裝置在富有之家頗為常見。龐巴杜夫人在凡爾

賽宮有一部私人的座椅升降機，可載她到她位於二樓的公寓；在盧森堡府邸，所有樓層都有這種升

降機。8

間本身很小，至少以當時標準而言很小。這個小寓所的御用房間爲人戲稱爲「鼠窩」，包括許多祕密通道、隱藏的樓梯，和許多凹室與密室，每一間都裝飾得極盡華美。

原是公共人物的國王，現在居然渴望有隱私生活，說明布爾喬亞階級的價值觀已經對宮廷生活構成相當影響。以路易十五的例子而言，使他深受影響的，是偉大的布爾喬亞女性珍妮·安東尼·波松（Jeanne-Antoinette Poisson），也就是著名的龐巴杜夫人（Madame de Pompadour）。她曾當過路易十五短時間的情婦，隨後成爲他的紅粉知己與密友，並且擔任他的顧問前後近二十年。她不僅深深介入政治，也負責爲宮廷服飾定調，並從而成爲整體風格的仲裁者。她不僅鼓勵路易十五研究室內建築，並且導引他朝小巧、美麗而隱密的建築發展。在一封致友人的信中，龐巴杜夫人描述她在凡爾賽宮的寓所「隱士居」（Hermitage）的情況如下：「那是一間十六碼乘以十碼（十五乘以九公尺）的房子，上面空空如也，你一定看得出它能有多宏偉；不過我在那邊可以獨處，或與國王以及二、三友人結伴，所以我很快樂[9]。」隱士居是她最小的一棟房子，她總共建造或翻新過六棟房子。在激起國王的興趣以後，龐巴杜夫人以一項接一項的計畫讓國王沉醉於室內裝飾，一股全面性的室內裝潢流行風於是吹起，親密、隱私與舒適等這類「現代」觀念也於焉加快腳步問世。

民眾對室內裝潢流行時尚的興趣，反映在法國社會各個角落。巴黎布爾喬亞階級的住處隔間開始比過去分得更細。公寓不再只包括兩、三間房，它們至少有五或六間大房，而且房

間的安排顯已與現代觀念若合符節：走出公用的樓梯就是入口門廊，順著門廊來到彷彿大玄關一般的前廳（接待室），從前廳可以四通八達到每一間房。除廚房以外，公寓中還有一間餐廳與一間客廳。另外並包括私人臥室，經常還設有閨房，以及幾間供貯物與僕人使用的小房間。

這些房屋的形貌也必須一談。它們的裝飾風格源於法國，即日後所謂的洛可可風格*。洛可可風格的建築物常以貝殼、樹葉等圖形以及精緻的渦形花紋為飾，而且一般都還在這些花飾上鍍以金邊，更添豪華。屋內任何部分，只要可以裝飾必定加以裝飾。儘管這些施工技藝都極度精巧、無懈可擊，但這種無所不飾的做法，往往導致一種令人無法喘息的整體效果。建築風格不是這本書的主題，不過它經常是民眾品味的指標，也往往對房屋安排的方式造成限制。以洛可可風格的案例而言，令人感到興趣的是這種裝潢的應用方式。建築歷史學家柯林斯（Peter Collins）曾指出，曾經設計許多著名洛可可室內裝飾的尚-法蘭索·布隆戴（Jean-Francois Blondel），從不在他設計的建築物的外牆使用這類裝潢，他設計的建築物永遠

* 這個字是「barocco」演出的雙關字：「roc-」來自「rocaille」，意指貝殼工藝或圓石工藝，是一種典型的裝飾圖形。像所有藝術史的名稱一樣，這個出現於一八三六年的名稱也是根據事實而創。它也不是恭維之詞；發明它的是一些反對這種風格的批判之士，他們也稱這種裝飾類型為「chicory」。

採用極具古典風格的外牆[10]。事實上，洛可可式的花飾幾乎從不曾見於法國建築物的外牆（不過後來確實曾出現於義大利與西班牙的建築物）。洛可可是第一種不以室外為對象、專為室內裝飾而創的風格，這不僅顯示一般人已經體認到房屋內部與外在大不相同，也證明當時已經在室內裝潢與建築之間做出重大區分。在過去那個時代，這兩者之間的區分不若今天明顯；在過去，房間的建築就是外觀的建築。直到洛可可風格興起，布隆戴這些建築師才開始以「室內裝潢」為專業。這項發展加速了家居生活在安適方面的進步，亦使各項後續改革有其可能。洛可可後來為其他風格取代，但所標榜的建築物內部與外部應分別對待的信念，則一直流傳至今。

偉大的法國建築師兼教育家賈克－法蘭索・布隆戴，在他傳世不朽的四冊鉅著《法國建築》（Architecture française）中，說明了在這個時代支配建築設計的各項原則。《法國建築》於一七五二年首次發行。賈克－法蘭索・布隆戴是尚－法蘭索・布隆戴的姪兒，他是路易十五的建築師，也是歐洲第一所專業建築學校的創辦人。他一再強調，成功的建築設計，應該以羅馬建築家維特魯威（Vitruvius）首創的理論：以「物品、堅固、與樂趣」為基礎。我們且就其中第一項概念——「物品」——做進一步檢討。

就像當代其他人士一樣，布隆戴也用「物品」（commodity）一詞來表示使用的便利性與適宜性，同時他刻意使「物品」的意涵與純粹的審美觀（「樂趣」）、或結構上的必要需求（堅固）有所區分。「物品」一詞也含有「舒適」之意，只不過它以一種極特殊的方式來表現。根據布隆戴的論點，設計房屋的正確方式是將房間分成三類：儀式性房間類型、正式接待性房間類型，以及他所謂的舒適性房間類型。「在一棟大型建築物中，舒適性類型與其他類型不同，因為它包括的房間通常不對陌生人開放，這些房間主要供房屋的男主人或女主人作私人用途。寒冬時節，他們會在這些房間睡覺；身體不適時，他們會在這裡休息；在處理私人事務與接待友人或家屬時，他們也會利用這些房間[11]。」正如同易於搬動的輕便家具不能取代正式的巴洛克式家具一樣，舒適類型也不能取代儀式與正式類型；「舒適性房間」是一種後臺，是一種可以把頭髮放下來（也就是說，可以取下假髮）、放鬆、休閒的地方。

布隆戴特別提到屋主們在冬天將這些房間做為寢室使用，這具有相當意義：因為這些房間不僅比較小，取暖設施也比較好。在十七世紀，房間由於一般都很巨大，即使擁有有效的壁爐設備也不可能溫暖舒適，更何況當時的壁爐並不有效。路易十四的凡爾賽宮擁有許多富麗堂皇的壁爐，但這些壁爐主要只是一種裝飾，並不實用。在中產階級的住家，壁爐一般主要用於室內烹調；只有在次要用途狀況下，才為人當成取暖設施使用，而且並非十分有效。約於一七二○年左右，建築師們發現新途徑，建造出可以產生氣流的壁爐與煙囪。這種新技

術不僅可以去除煙霧，還能強化燃燒，將更多熱氣送入室內。布勞岱爾認為，這種將較小的房間與較佳的壁爐兩者結合的新發展，可稱為一種「取暖設施的革命[12]」。無論布勞岱爾此說是否中肯，有鑑於取暖設施過去一直為人忽視，這項發展確實是一大進步。新建的房屋裝設較小、較有效的壁爐；舊有房屋的老壁爐遭到改建、縮小，或轉做他用。屏風的使用更增添了這些新壁爐的效益：坐在壁爐前取暖的人，可以將屏風置於身後，既能保暖，也能緩和氣流。房間的舒適大幅提升。

時下在德國使用的瓷質爐灶也成為時尚。這些爐灶通常置於一種特別安排的定位，大家可以從隔鄰的外室穿過牆壁生火。儘管在作為取暖裝置使用時頗具功效，但過去一直認為壁爐有礙觀瞻，也因此在一開始只在餐廳與外室（接待室）才設爐灶。一七五○年代過後，壁爐的潔淨、無煙與散發熱氣的優點終於浮現，在較重要的房間也開始裝置壁爐[13]。不過，雖然如此，為講究品味，大家常將裝設在時髦房屋內的壁爐巧為裝扮，或扮成一種檯子，或扮成裝飾用的甕。

物品概念代表的另一層面意義，是浴室的漸行普及，或者應說「多浴盆房間」（bathsroom）的漸行普及，所謂「多浴盆房間」是法國人的說法，因為在法國，浴室內一般有兩個浴盆，一個用來洗、一個用來沖。凡爾賽宮內至少有一百間浴室；單在國王居住的寢殿就有七間浴室。浴室中一般都有洗身盆，但不設馬桶；在這個熱情如火的年代，這盆子是

一種有用的裝置。宮內在「英吉利之地」（English place）設有一個早期的抽水馬桶[14]（「英吉利之地」的這個名稱取得有些古怪，因為抽水馬桶一詞在當時的英國還聞所未聞）。在當時，普遍使用的設備不是馬桶，而是擺在專用房間的加蓋尿壺，或者，在較不考究的情況下，是擺在臥室旁的外室中的尿壺。

十八世紀對清潔的重視程度如何不得而知。我們在十九世紀的先祖們相信，路易十五統治下的法國是一個放蕩不羈、不重衛生的國度。歷史學家基迪恩（Siegfried Giedion）曾說，當時的法國「欠缺最基本的清潔意識[15]」，不過在此必須指出的是，基迪恩是一位要求甚苛的瑞士人，其他歷史學者的態度就沒有那麼明確了。[16]證據顯示，當時法國人認為洗浴是一種好玩的消遣，不是一種生活中的必要，浴室就像今天的按摩浴缸一樣是一種時髦的裝備，而不是一項必需品。若非出於這種心態，如何能解釋當時法國人經常在安裝浴室之後未久，又忙著加以拆除的古怪行徑？但另一方面，從當時對熱水供應的注重，以及對浴室的刻意裝飾看來，一般人已經愈來愈重視清潔，至少對洗浴的重視已不斷增加。在布隆戴繪製的一幅巨宅設計圖紙中，我們見到一大間浴室裡擺著三個浴缸，只是這間浴室的位置似乎不甚實際，它位在一排直線排列房間的頂端，緊鄰著圖書室，距寢室卻有相當距離[17]。不過，浴室在當年仍屬富裕之家的專利，可以移動的全尺寸浴缸直到十八世紀末期才逐漸普及；在那以前，絕大多數的人仍以銅製或瓷質盆子洗浴。但即使在一些布爾喬亞之家，在清潔衛生間

題方面也已有所進步。佛伯克是一位宮廷木匠，曾爲凡爾賽宮製做若干美麗的木飾，他的財產清冊中包括一個裝在牆上的水龍頭，以及一面專爲洗手而設計的銅製盆子；這套設備裝置在餐廳旁的玄關中[18]。

中世紀的宗教意識對當時室內裝潢的影響持續了極長一段時間，時人對「物品」概念的追求，是否即是一種爲掙脫這種束縛而進行的反宗教行動？皮爾（J.H.B.Peel）認爲，十八世紀的人所以特別重視肉體舒適，主要因爲宗教信仰的式微，或者也可說是因爲宗教熱忱或多或少降低了[19]。當然，要設想出一個比路易十五統治下的法國更加物欲橫流的社會並非易事，不過當時的法國社會極其複雜、充滿矛盾（就像所有的社會一樣），我們想了解它可不容易。那是一個既重禱告又重玩樂的社會，對樂趣的追求，驅使它邁向時而奢華無度的洛可可式風格，但同時也導引眾人發掘安適。現代人對於一致性的考量令十八世紀的人不解，路易十五一方面崇尚富麗奢華，卻又欣賞夏丹（Chardin）這類田園風情派畫家的作品，因而擁有兩幅夏丹對布爾喬亞之家生活寫照的畫作，這樣極端相異的喜好看在我們現代人眼中一定大惑不解。路易十五一方面熱愛打獵（據說在成年以後，他每年獵殺兩百頭以上的鹿），同時卻又在宮殿屋頂上親自飼養鴿子與兔子，這樣的行徑也讓我們無法理解。此外，要想區分什麼是爲享樂而做、什麼只是一種誇張虛飾也不是件容易的事。當路易與他的情婦藏身隱士居中、她爲他做煮蛋時，他倆追求的是舒適，還是一種假扮夫妻而享的閨房之樂？

布雪畫作中的仕女，是否果真如她們外表所示那麼輕鬆自在，或者說她們的心情就像在致詞或是走路時一樣，深受姿態的影響*？

無論如何，婦女對任何一個時代人的行為態度都有巨大影響。法國洛可可時代表現的那種精緻細膩，經常為人稱為脂粉風格，而且所謂脂粉不單指象徵意義而言，事實上也正是如此。如果說房屋的室內裝飾果然反映一種不同的感覺，那不僅因為路易十五（從而他的整個宮廷）完全為龐巴杜夫人把持，也因為中古時期法國的一切社交生活完全為婦女支配所致。

婦女在法國社交與文化生活中主控全局的情形並非始於十八世紀。早在賽維妮夫人（Madame de Sévigné）、曼特農夫人（Madame de Maintenon）、喬夫琳夫人（Madame Geoffrin）以及杜德芳侯爵夫人（Marquise du Deffand）縱橫法國政壇以前，拉布雷侯爵夫人在十七世紀的法國已是著名貴婦；她首創私人臥室的過程在本書前文已述。她的住處（據說由她本人設計）成為法國藝術、文學與時尚的中心，光芒甚而蓋過宮廷。身為路易十四孫女的勃艮地公爵夫人，據說是攝政（Regency）風格的首創人；攝政風格盛行於路易十四王朝最後幾年，以不拘泥禮節著稱。不過直到十八世紀，貴族與中產階級婦女才完全站穩腳步，

* 所謂「凡爾賽曳道」（Versailles shuffle）由一些短小的滑階組成。宮內婦女由於身著極長的裙子，裙內用網架撐著，走在這種曳道上能造成一種滑行的效果。

成為當代行為、態度的主導人。她們的影響力凸顯於許多方面，特別是在禮儀與家居行為方面，她們的軟化效果尤其顯著，這類禮儀行為也因她們的影響力而益趨親密、放鬆。就像荷蘭婦女將家庭生活引進住處一樣，法國婦女主張家具應該便利實用，而且後來也如願以償。

當然，與荷蘭婦女在荷蘭造成的家庭生活效果相比，法國婦女在法國導致的結果自然不同，但在家居生活演進的過程中，兩者都是同樣重要的步驟。

專為婦女設計的新型座椅與躺椅開始大量出現——這一點最能凸顯婦女對時尚的影響力。我們很確定家具發展深受上流社會婦女影響，因為根據當時習俗，貴族在家飾，甚至在自家住宅的設計中都扮演積極角色[20]。各式各樣、專為婦女設計的躺椅與安樂椅於是出現；「侯爵夫人」與「公爵夫人」是兩種躺椅，我們從名稱輕易可知它們的原始出處。甚至於附有椅墊的扶手椅，也因婦女的服飾而有其造型：它的扶手後靠，以免壓擠到婦女的寬裙；椅背很低，如此才不致損及婦女所戴的誇張頭飾。

負責生產這類家具的是細工木匠，隨著時間不斷逝去，他們不僅在技藝方面不斷精進，對作品的人體力學與裝飾層面的了解也愈來愈深。今天我們在欣賞這類家具時，愛的是裝飾的效果；但那些工匠的最偉大成就，卻主要在於他們對人體力學的了解，因為這些美麗的洛可可座椅最大的特色，就是坐起來極其舒適。這主要是填充墊料運用得宜所致。中世紀的洛椅一般使用平直的木質椅座，幾乎從不使用填充墊料，充其量只是在椅座上擺個墊子而已。

不久以後，眾人開始運用皮革、藤與燈心草等各式較具彈性的材質製造椅座。為防滑動，工匠自難免設法在椅上加墊，於是導致十七世紀末期附椅飾座椅的問世。這項發展因法國洛可可家具的出現而達於頂峰；以洛可可式座椅為例，不僅椅座與椅背，甚至連扶手都運用了填充墊料。

當身體獲得適當支撐之際，坐的舒適就達到了；這樣的舒適似乎是輕而易舉、隨意可及的，其實不然。事實上，正因為達到坐的舒適是一項極其複雜的過程，讓我們稱奇的不是中世紀的人居然造不出舒適的座椅，而是古希臘人居然能發現製造舒適座椅的技巧。為確保舒適，也就是消除不適，座椅必須同時能夠滿足若干條件。座椅必須具備足夠填料以免骨頭承受壓力；但填料也不能過多，以免坐的人因大腿與臀部本身壓迫骨盆根部的釘骨而疼痛。座椅基於結構理由而必備的前欄，位置必須低於椅墊，否則它會陷入坐的人的大腿；背部的支撐有其必要，坐在椅上的人的背部多少應保持直立。但背部呈九十度角的直立並不舒服；理想坐姿的背部應略朝後傾，椅背最好稍呈弧度以配合並不平直的脊柱。不過椅背的角度也不能太大，否則坐在上面的人會往前滑。身體一旦前滑，體重不再由腰椎承受，胸部於是擠壓到腹部。這樣的坐姿能導致肺功能輕微故障，坐的人也會因吸入的氧氣減少而感到疲乏。[21]

以下是世上何以有高坐與蹲踞兩種文化之分的理由。人類幾乎不可能在無意間滿足舒適座椅必備的各項條件，而坐在椅上既笨拙又不舒適的機率又太高，可以想見許多文化於是在

經過一番嘗試之後，決定放棄椅子、乾脆坐在地上。這項選擇進而影響整體家具的發展，因為一旦不使用椅子，桌子自然也成為多餘，而一個講求席地而坐的社會自然也不可能發展碗櫥、五斗櫃與書架這類直立式家具。

製造洛可可家具的細工木匠解決了一切涉及座椅舒適的各項難題。有證據顯示，他們曾參閱研究資料，以了解設計不佳的座椅與姿勢病痛之間的關係。早在一七四一年，戴布斯黑格（Nicholas Andry de Boisregard）已在法國出版有關這類問題的研究[22]。戴布斯黑格不僅指出設計不良的座椅如何造成不利人體的影響，他甚至說明各式座椅應具的適當尺碼、大小。部分由於這類分析研究，部分也因為不斷的嘗試與改進，法國的細工木匠終於研製成功舒適的坐具，後世的設計人員雖然想進一步改善也無法超越這個成就。

椅子的座部以馬尾毛填料為墊，以形成堅實的支撐；婦女的座椅由於承受重量較輕，一般以軟毛為填料（彈簧當時還沒有問世，直到一八二○年代才為人普遍運用）。座椅的襯墊不是平的，而是呈圓頂形隆起，如此可以使椅座中部承受較大重量，一方面也使前欄不致抵住椅上人的大腿。呈小角度後靠的椅背已於上一個世紀設計成功；當時幾乎為所有這樣的椅背襯上略呈曲線的墊。這些襯墊通常覆以錦緞、絲絨與繡帷，這類材質（不同於木質或皮質）表面都不平滑，如此可以防止坐在椅上的人前滑。

以這種方式解釋當年在舒適問題上獲致的成就，或許有過於客觀之嫌。座椅所以舒適，

不僅因為它們滿足人體生理上的舒適要件，也因為它們能切合時代的需求。散發著慵懶氣息的躺椅，予人一種親密的渴望，做愛自是不在話下。沙發設計得很寬廣，倒不是為了讓多人同坐，而是為了讓人可以撐著腿、手臂放在椅背後方；此外，當時一般人的衣飾繁複、所占空間很大，這也是沙發設計的一項考量。寬大的安樂椅讓人可以採取多種坐姿。充滿生氣與動感是十八世紀社會的一項特色；當時的畫作經常顯示男女一起側坐，或斜靠在椅背上。到了十九世紀，人與人一般各自獨坐，而且彼此座椅之間也分得很開；但在十八世紀，大家經常把他們輕便的座椅拉在一起，一則以利親密，一則也便於交談。

法國的座椅有許多名稱。英國的座椅名稱「盾背」（shield-back）或「梯背（ladder-back）」，象徵一種技術標誌；法國的名稱則不是，而是一些極富感性與嫵媚、總以女性為聯想的名稱。例如「牧羊女」就是一種小型安樂椅，有襯得很堅實、略呈弧度的椅背，以及一個深厚的軟毛坐墊。「看椅」則是一種高背椅，椅背上有一道襯上墊子的欄，使另一個人可以從後方俯身靠著椅背，看一場牌局，或參與一項談話。「不眠椅」是一種低矮的無背長沙發，供斜靠之用。「暖椅」是一種沒有扶手、短腿的小型座椅，可以在更衣之際拖到爐火邊；這種椅子由於很矮，仕女們可以輕鬆坐在上面穿她們的長襪──它的現代名稱為穿鞋椅（slipper chair），即源出於此。

家具除實用性以外，總是還具備一種象徵性功能。在今天，十八世紀的洛可可家具代表

著主人的財富與權力，尤其當它是真品而非仿古家具時更是如此。它代表著許多聯想，例如君王的權勢、過去的尊榮，以及骨董收藏的名望。至少當我們在蘭黛夫人的辦公室，或在雷根主政期間的黃色橢圓形辦公室中見到它時，我們產生的是這種聯想。絕大多數這類聯想都是現代人才會有的。洛可可家具那種富麗的裝飾，看在我們眼中不過是裝飾而已，但它們一般都有古藝術經典的價值，而當年法國人不僅極為了解，也十分尊崇這些經典之作。他們稱懸架在兩個直立支架上的穿衣鏡為「賽姬」（psyché）；賽姬是希臘神話中一位女神的名字，她的美麗曾讓愛神邱比特也看得目不轉睛。用以支撐一張小几，或一個洗臉盆的三腳架，則為法國人稱為「雅典架」。

洛可可家具還有其他意義。不同的家具坐落於不同的房間，代表著不同程度的正式性，也因而代表不同的行為模式。由於飾品隨季節變化而改動，僅憑家具也能解讀春夏秋冬之分。這就好像對我們而言，一張帆布摺疊椅意示著夏日假期，一把安樂椅表示冬日爐邊的閱讀一樣。

以上對法國洛可可家具的簡短檢討，應能凸顯出十八世紀對舒適的概念的複雜性與豐富性。這種概念有一項實體成分——要使坐的人輕鬆，但不僅止於此；路易十五王朝的安樂椅不只坐起來舒服，同時還有一種輕鬆自在的形貌。對於這種座椅的主人而言，後者的重要性至少不下於前者。中央呈圓頂狀隆起的造型不只有其實際用途，也是對座椅骨架曲線的一種

互補，骨架曲線本身反映的，則是當時以情慾掛帥的視覺品味。椅座上華麗的花繡當然能使坐的人不致滑動，但同時也是針對壁板上金色紋飾的呼應。家具有男性陽剛與女性嫵媚之分，反映了當時的社會情況，這在當時的穿著與禮儀中也是常見的現象。椅子是一種讓人想坐下來的裝飾性物品，不過它不僅看起來賞心悅目，坐下來也令人舒暢不已。所以若說十八世紀發現了實質意義的舒適，這一點是無庸置疑的；但不同於今天的是，當時從未因遷就便利與舒適而放棄其他一切，而我們今天似乎往往只重舒適而輕忽了其他。這也正是為什麼當我們在描繪一張路易十五王朝的座椅時，首先映入腦海中的不會是「物品」（commodity），我們會認為這種座椅狀極優雅，看來賞心悅目，它當然美麗，但坐起來應該沒甚麼特殊舒適之處。不過事實上，這種椅子最大特色正在於舒適。

第五章

裝飾與舒適

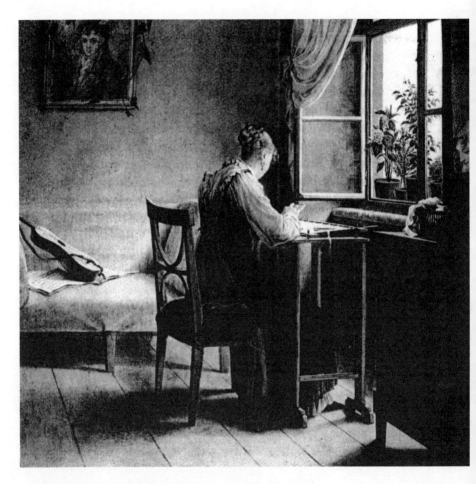

克斯丁（Georg Friedrich Kersting），
《刺繡中的女孩》（*Girl Embroidering*，約於一八一四年）

「喔！最舒暢的事莫過於待在家裡。」

——珍‧奧斯汀

時代性風格來來去去，有時還會捲土重來。它們各引領一段時間的流行，之後淪為過時老氣，最後逐漸被人淡忘，或成為歷史書籍中的記述，至少就社會大眾角度而言這兩者之間其實並無區分；這通常以五十年為一般典型，過氣的偶爾也會重新崛起、再獲掌聲。當然，直到十八世紀以前，所謂「時代風格」一詞嚴格說來並不正確。雖說早自文藝復興以來，建築師即已不斷回顧過去以尋求靈感，但他們並不模仿過去。儘管古典裝飾反映著一種對希臘與羅馬文化的崇尚，但巴洛克式風格並無歷史上的先例，而洛可可式室內裝飾的先例就更加難尋了。

洛可可於一七七○年退流行，代之而興起的是古典復興（Classical Revival），這是人類第一次設法將過去的風格完整再現，這次重現的是古羅馬文化。十九世紀期間，許多老風格再度被搬上檯面；不過其中絕大多數如伊麗莎白與埃及風格，對於居家生活的舒適並無多少助益。新歌德式風格很適合國會建築，但是它的室內設計帶有一種宛若葬禮或教堂般的氣氛。摩爾式與中國式的房間雖富異國風情，但無法予人一種家的舒適感；莫里斯（William

Morris）極盡誇張之能事的中古主義也失之繁瑣。它們最終都在維多利亞風格之戰的混亂中湮沒。

雖然到二十世紀之初，將歷史風格完整再現的做法已經為人厭棄，但復古的念頭仍時刻令我們心動。曾在一八六〇年代重新流行的「路易風格」，在一九〇〇年代初期再次浮上流行檯面，這主要受到美國第一位女性室內設計師艾兒西‧戴吳爾芙（Elsie de Wolfe）的影響。戴吳爾芙在品味上莫衷一是，不過她很厭惡維多利亞式的厚絨布與古玩裝飾；凡爾賽宮的川農別墅（Villa Trianon）經她整修之後，成為一座路易十五與路易十六混合風格的建築。別墅中的骨董家具都是真實古物，不過其中也包括其他時代的藝品，而且還混著幾件沒有特定風格、坐起來很舒服的大沙發。別墅的整體效果是一種似有若無的歷史重現感，但又沒有那種拘泥的迂腐。戴吳爾芙的意旨是將歷史引入現代生活，而不是讓現代生活走入歷史。

以時下而言，一般人對建築史的興趣也不在於全盤復古。許多所謂的後現代建築納入古典建築手法（如壁帶、山形牆、拱門等等），但一般不會拘泥史實、一絲不苟地重現歷史風貌。舉例言之，紐約市的美國電話與電報公司大廈採用的戚本德式樓頂就能予人一種走入歷史的感覺，但這項設計的目的無疑不在於重現歷史。斯圖加特新國家畫廊（Neue Staatsgalerie）的外牆以大理石為飾，就像附近其他新古典風格的建築物一樣，但外欄則是

幾條以玻璃纖維製成、極為奪目的粉紅色巨型香腸。如此設計造成的戲劇效果更勝於歷史效果；畫廊設計者的意旨在於遊戲歷史，但一方面也要使人一眼就能看清這是一棟現代設計的建築。

寧可重修古建築物而不願建造新建物的念頭，反映在十九世紀造成復古風的那種缺乏自信的態度，同樣也存在於現代概念中。但維護歷史陳跡與重現歷史並非同一回事。如果美國南方出身的演員喬治‧漢彌頓在密西西比州買下一棟莊園式府邸，他應該會在好萊塢那些布景設計師的協助下加以整修，重建它在南北戰爭以前的燦爛光華[1]。這類型的全面整修極為昂貴，不過即使是規模較小的整建工程，例如翻新一棟十九世紀的城市屋，設計師也經常以較為傳統的方式來擺飾家具，以呼應房間的建築特性。當屋內陳設的是骨董家具時，設計師自然有意創造一種適當的環境，就像蘭黛夫人那間路易十四式辦公室的情況一樣；至於這間辦公室位於傳統高樓辦公建築中的事實，對這種環境並無影響。設計師之所以創造這樣的環境，並非要精確重現歷史；他們主要是為了營造一種適當心境，他們認為只要無損於心境，將不同時代的家具混在一處並沒有關係。

　　我們已經習於在現代建築物中見到富歷史意味的陳設，我們也知道有可能會在歷史性建築物中見到時髦家具；以一種特定歷史風格裝飾家中一間房或一間辦公室，比較可能引起的反應是敬佩而不是驚訝。不過，不分室內室外、完全根據歷史舊觀將整棟建築重建，而且重

建目的不是做爲博物館而展示，而是爲了每天生活其中，這樣的案例則極爲罕見。伊斯頓（David Anthony Easton）不久前爲伊利諾州一戶人家設計了一棟這樣的房子[2]。這棟房子使用現代建材（有時建材經過處理，以製造一種年代久遠的外觀，或至少使它們看起來沒那樣新），而且備有空調、中央暖氣與電力設施，但是外觀、設計與房間的安排，都與兩百年前一樣。房屋的細節也完仿古，從門把手到呈鋸齒狀的壁帶，都與舊觀一樣。屋內的家具若非眞正骨董，就是十八世紀風格的具體化。它也不是對過去的一種詮釋。這棟仿古建築之所以出現，也不是「現代版」歷史風格的複製品。這棟建築既非仿造當年某一棟特定房屋而建，

據說是因爲一位十八世紀的建築師不知如何陰錯陽差，發現自己居然現身於二十世紀美國的中西部，於是他設計了這棟房屋。這是一件眞人實事；當然，這是說，如果他所說的這段古怪經歷確實不假的話。

這棟房屋的風格爲喬治亞式，喬治亞式建築風格流行的期間約相當於喬治一世到四世統治期間（一七一四到一八三〇年）。伊斯頓設計的這棟精美的複製建築物，是否又是另一波復古風的先聲？不過，所謂將喬治亞式風格「復古」的說法並不正確，因爲這種風格的流行從來未曾間斷。僅在一段短暫期間，大眾品味偏愛較華麗、較繁複的室內裝飾，除此而外，喬治亞式建築風格一直未曾間斷，至少在英語世界情況如此。前不久有一本書以英國「鄉村屋」爲探討主題，所謂鄉村屋指的是建在龐大鄉間地產上的華麗住宅；這本書的作者還編撰

了一張表，列出一九五〇年代以來建造的所有這類型房屋[3]。果不出所料，這些房子儘管以宏偉壯麗為設計著眼，但與十八世紀建造的房子相形之下，規模仍嫌稍小；而且訂造它們的主顧不單包括公爵、伯爵，也包括一位房地產商與一位賽車手。無論如何，這些房屋共有兩百多棟。這項統計數字本身已經令人意外，但讓人更為吃驚的是，這些房子大部分都有一個共同點：它們都是新喬治亞式風格的建築。

喬治亞式室內裝飾的魅力所以能持續不減，並非流行史的一項意外。它之所以盛行不衰，主要因為它代表的是一個將家居生活、優雅與舒適結合得空前成功的時代；許多人甚至認為這項成功是室內裝飾史之最。舒適的概念在發展僅具雛形的情況下進入歐洲人的意識，並在歐洲逐漸發展、成長。雖然它在洛可可的法國獲有長足的進展，但它的演進不僅止於此。約從十八世紀中葉或更早的時間起，喬治王朝統治下的英國對舒適概念的影響力開始愈來愈大。當時的英國拜經濟與社會條件，以及民族個性際會之賜，舒適的意識蓬勃發展。

法國的社交生活以凡爾賽宮與鄰近的巴黎為焦點。在法國，宮廷以及龐巴杜夫人等宮廷人物，在引進燈飾、輕便家具這類新流行的過程中扮演重要角色。這類流行或許自布爾喬亞的親密與休閒觀念而來，受到了宮廷環境的轉化。當年的法國畢竟是一個都市的社會。法國貴族在自己擁有的土地上建造美麗的府邸，但這些府邸儘管宏偉華麗，卻不是永久住所，它們比較像一種週末度假屋，只不過規模極大罷了。法國貴族中，只有那些遭到貶斥，或無力

負擔巴黎生活消費的人才會住在鄉間。

英國不一樣。以聖詹姆斯宮為例，這個宮廷對社交生活就幾乎全無影響。漢諾威王朝的喬治二世是一位欠缺想像力的國王，他的聲望一直比不上路易十五；不過他至少還會說英語，不像他父親喬治一世只會說德語。儘管他確實想辦法使作曲家韓德爾從漢諾威移居倫敦，但他的宮廷是個黯淡無光的地方，與凡爾賽宮相較實有天壤之別。此外，英國貴族也比法國貴族更具權勢、更加獨立得多。他們都是重鄉重土的仕紳，在鄉間的資產就是他們的財富與驕傲。在當時的英國，沒有任何事物能與法國的宮廷風格匹敵；而英國人重視的是鄉間生活，他們也不以住在鄉間為鄙俗。獨特的英國鄉村屋就是在這種狀態下應運而生。鄉村屋即使不能取代城市成為英國社交生活的舞台，至少也具有相輔相乘的效果。當時美國駐英大使就有以下一段談話：「所有在英國社交圈舉足輕重的人士，幾乎無人住在倫敦。他們在倫敦置有房子，當國會開議，或當他們在其他時節往訪倫敦時，他們就住在這些房子裡；不過他們的家都設在鄉間[4]。」這種對於居家鄉村的偏好影響了建築上的設計。英國的城市屋通常並列成排，與巴黎那些獨棟的府邸不同；它們的設計與安排早在十七世紀結束以前就已經制式化，並且在之後的一百五十年裡少有更改。另一方面，鄉村屋則展現著各種風貌，它們的計畫與設計也成為屋主與建築師最關注的對象。

對鄉村屋的偏好，為英國整體社會帶來巨大影響，特別是對布爾喬亞──就像法國的情

況一樣，英國布爾喬亞也喜歡模仿上流社會的作風。在這種現象推波助瀾下，英國布爾喬亞發展出一種遠較法國人放鬆的生活方式，這種方式最終導致一種不同的居家理念。舒適意識在一種貴族式的環境中首次出現於法國室內裝潢，之後它也一直受限於這種環境。洛可可式家具或許確實爲宮廷帶來輕鬆、不拘形式的氣息，但它無論如何未曾擺脫那種帝王般華貴的淵源；即使是在今天，一個擺滿路易十五式家具的房間，再怎麼擺飾也難免顯出那種帝王般華貴的外觀。但一旦舒適的概念傳入英國，它開始具有另一層意義。在十七世紀以後，英國人除了稱他們的住處爲「住家」（house）以外，幾乎不用其他名稱稱呼他們的家；他們不使用「府邸」、「華廈」，或甚至「別墅」這類名稱來區別住處的大與小、華麗與樸實，在英國人眼中，它們都是住家。

這種舒適概念的家庭化也得力於英國社會的結構，因爲當時在英國社會中，財富分配的情況較法國略爲公平。在英國，貴族與富有的中產階級之間的區分不若法國明顯；一位「紳士」可能是貴族，也可能屬於中產階級；重要的是他的行爲表現如何。雖說這種情勢並未能使英國社會趨同於十七世紀荷蘭共和國，但它確實使布爾喬亞的務實性對居家舒適造成重大影響。

喬治王統治下英國的繁榮，使英國人得以享有較之過去超過甚多的悠閒，不同於荷蘭人的是，英國布爾喬亞把握了這個機會。他們如何運用這些閒暇時間？十八世紀的英國人對耗

時費力的體育競技活動幾乎毫無興趣。除了騎馬與打曲棍球以外，他們極少運動。英國人這時開始欣賞隆冬時節有時也會滑雪，滑雪是十七世紀由荷蘭引入英國的休閒活動。青年們在「海風」的好處，不過他們前往海灘爲的是散步而不是游泳。直到一八○○年代末期，游泳在英國才逐漸普及。事實上，所有傳統布爾喬亞的運動都直到十九世紀才開始出現。槌球在一八五○年代由法國傳入英國；約於同一時間，高爾夫球與保齡球也從蘇格蘭引進；網球則約於一八七四年出現於溫布敦。甚至是對中產階級（特別是對婦女）休閒習慣轉型影響至巨的自行車，也直到一八八○年代，才在商業推展方面獲致成功。

因此，不事運動的十八世紀英國布爾喬亞，絕大部分時間都花在家裡。住在鄉間的人，在沒有城市那些劇院、音樂會與舞會活動的情況下，所做的消閒活動就是彼此互訪。這是一個充滿交談與閒話的時代。小說開始盛行。室內遊戲也盛行起來；男士玩撞球，女士做刺繡，聚集一處時他們就玩牌。他們組織舞會、晚宴與業餘戲劇表演。他們使茶（tee）從一個荷蘭字（也是一種外國飲品；英國人也稱茶爲中國飲料）轉化爲一種全國性習慣。他們仍然熱中寧靜的散步，一邊也欣賞著他們的一項偉大成就——英國式花園。由於這一切活動或出現於住處內，或發生在住處周遭，家的社交重要性也就高漲至前所未有的地步。家不再像中世紀那樣是個工作場所，它已經成爲一處休閒之地。

家成爲一種社交場所，不過進行社交的方式極富隱私意味。這時的家不是中古時代那種

人人廝混相熟、隨意進進出出的「大房子」。事實上正好相反，英國布爾喬亞的住家是一個隔離世界，只有經過慎重篩選的訪客才能獲許進入，家庭與個人的隱私獲得最大可能的維護。他們講究「居家日」與「晨訪」（所謂晨訪，其實是在下午進行的）。家居生活禮儀最重要的依據就是沉默；他們派遣僕人為信差，與緊鄰的鄰居互通訊息，以避免不速之訪。未經邀請而登門拜訪是不禮貌之舉，即使對象是你的至交也不例外。如果計畫訪友，必須首先留下「拜訪卡」，然後等候回音。

在獲得主人以適當方式提出的邀請以後，訪客可以登門，而接待他入屋的第一間房就是前廳。雖然貴族的住處一般都有一個中古式、位於中央的大廳，中產階級住家的前廳是緊接入口的一間房，以便訪客從這裡進入各主要客室*。由於主樓梯也設在這裡，這是一間大房；同時，為表示不忘中世紀祖先的習俗，這間房通常也陳列著武器與甲冑。儘管它已經不再是一間主聚會室，但在正式場合，它仍然具有做為迎賓與送客之所的重要功能。訪客就是在這裡、在主人家僕冷漠眼光的凝視下守候著，等待迎入客室。在聖誕節，唱讚美詩的人會被迎入這間房唱詩；遇到重要場合，主人也會在這裡聚集僕人講話。

*隨著時間逝去，一度堂皇的大廳成為玄關，充其量不過是個大玄關。現代家庭儘管仍然沿用中古時代流傳下來的名稱，但所謂門廊已經只是一條以實用為著眼的走道而已。

住處下層的房間大多專供公共活動之用。若干鄉村屋保留了法國人以二樓房間做公共用途的傳統，但在多數情況下，主要的大房都位在樓下，都可以直接通往花園。這些公共用途房間中，最寬廣的首推客廳；富有人家經常有兩個客廳，一個供特殊場合之用，另一個供日常使用。客廳一般置有樂器（可能是鋼琴、風琴、或一部豎琴），都寬廣得能夠舉行音樂聚會，特別是舞會。一般人也會在這裡擺起摺疊桌，玩當時流行的一項消遣：紙牌。為便於進行這許多活動，客廳變得愈來愈大，有時甚而占有整個樓層。

喬治亞式房屋中公共房間的安排，代表著房屋設計演進過程的中間階段。現代房屋將客廳與餐廳合而為一，或將客廳、餐廳與家庭室合而為一的簡化做法，當年還沒有出現。在廢棄中古時代大廳的設計以後，十八世紀採用的設計是建立各式公共房間。究竟應該設置多少，或需要甚麼樣的公共用途房間，並無固定成規；這一切完全取決於建築師的想像力以及房屋主人的財富。最基本的要求是至少要有一間公共接待室與一間正式餐廳；法國人在前廳用餐的習慣從未爲英國人接納。餐廳只在晚餐時使用，其他餐食則在另外較小的房間，即所謂早餐室中進行。此外，鄉村屋一般還有其他公共房間，多寡不定。一棟全規模的鄉村屋可能設有圖書室、書房、畫廊、撞球室與一間溫室。

一般人有時以功能用途爲由，解釋喬治亞式房屋何以有這許多各式各樣的公共房，不過這些公共房的名稱，並不必然能夠確切描述它們的實際用途，或它們原本打算的用途。畫廊

原本為一間陳列畫作之用的長形房間，或許後來做為客廳使用；圖書室雖然一直陳列書籍，但或許也成為主家庭室。早餐室也用於接待非正式的訪客。這一切蘊含著相當程度的實驗性，從房間名稱的不精確便能見其一斑。公共接待室有時稱為會客室（parlor）或前廳。供進行較親密交談之用、規模較小的房間，或可稱為起居室（sitting room）。一些講究法國流行的屋主會設接待室，所謂接待室是夾於大房之間的小空間；他們會稱他們的客廳為沙龍（salon, saloon）。雖然所謂起居室（living room）一詞直到十九世紀才普遍為人使用，但兩個客廳的設計，或是將圖書室做為後來所謂家庭室的做法，都反映有必要在屋內關建一處較為輕鬆的地方，一般人在這裡可以較不拘禮，在這裡可以將社交規矩暫拋一邊，或至少可以稍事放鬆。這種同時提供兩類型公共室（common room），其中一類型較不正式的概念，在法國設計理念中並不存在，它或許承襲自荷蘭。

英國人的住屋不僅畫分出專供進餐、娛樂與休閒活動之用的公共室，同時也包括家人專有的私室。這時，孩子們大部分時間都待在家中，他們不僅有他們本身的臥室——依據性別區分——還有附帶的育嬰室與教學室。臥室數目的大量增加，不僅顯示新的睡眠安排，也顯示家庭與個人間出現的新區隔。住屋內的活動垂直畫分；下層為公共使用區，上層為私人使用區。「上樓」或「下樓」不僅意味變換樓層，也意味離開其他人或加入其他人。每個人都有自己的臥室。不過這些臥室並非純供睡眠之用；兒童在他們的臥室中玩耍，妻子與女兒利

用她們的臥室做些安靜的工作（如縫紉或書寫），或與閨中友人密語。人總是渴望擁有屬於自己的房間，而這種渴望代表的並不僅是單純的個人隱私問題。它顯示個人感知的不斷提升，顯示個人內在生活的逐漸豐富，也顯示一般人以實際方式表達這種個性的需求。

自十七世紀以來，一切改變得很多。德溫特所作仕女彈奏小鍵琴那幅作品中描繪的房間，沒有明確界定的功能。它是一間擺著樂器的臥室，或是一間擺了一張床的音樂室？此外，我們也無法明確看出這個房間的主人是誰；圖中那位女士確實坐在一間屋內，但我們無法感受到這是她的房間。另一方面，當我們欣賞克斯丁在一百四十年之後所繪的那幅女孩刺繡圖的畫作時，我們一眼就能查覺這是她的房間。擺在窗臺上的是她栽種的植物；放在長椅上的是她的吉他與樂譜；牆壁上那幅青年的畫像是她掛上的，畫像上垂著的花飾也是她安裝的。這幅畫中洋溢的親密意識絕非憑空而致；它不像維梅爾畫作所表現那種對過往時光的追懷。它描繪的，是一個經過精心安排、做為個人遁世藏身之用的房間。

珍‧奧斯汀的小說《曼斯菲爾公園》（*Mansfield Park*，在克斯丁繪成這幅畫的前一年寫成）中那位女傑芬妮‧普萊斯，就擁有一個房間，「無論在外界遭到任何不愉快，她只需來到這個房間，進行若干探索，或思考一些問題，就能立即尋得慰藉。她栽種的她植物、她收藏的書（自開始賺錢以來，她一直勤於收集書本）、她的寫字桌，以及她那些別出心裁之作，都擺在唾手可及之處；當身體不適、不能外出工作之際，或甚麼事也做不成、只能獨坐沉思

之時，她總是發現屋內一物一件莫不藏有一段有趣的回憶」。像克斯丁那幅畫中的長椅與座椅一樣，芬妮房內的家具也既簡單又陳舊。房中擺的是紀念品而不是奢華的飾品，是由她那位置身異國、當水手的兄弟所畫一幅船的素描。像克斯丁畫中主人翁——畫家露薏絲·賽德勒（Louise Siedler）一樣，芬妮也在窗臺上植花，也有一些刺繡的個人財物。克斯丁是德國人，珍·奧斯汀為英國婦女，不過兩人對房間的描繪都表現出同樣的親密意識與個性。

珍，一段在她二十二、三歲左右，另一段則在她於四十一歲英年早逝之前不久。這兩段時期儘管都很簡短，但珍·奧斯汀成就了六本膾炙人口的小說。她的生活乏善可陳；她一直沒有成婚，父親是一位鄉下牧師，她與姐姐以及她們的寡母同住在漢普郡。就我們所知，她不事旅行，她沒有甚麼了不起的羅曼史；她的生活也一直圍繞著寫信、縫紉與家務工作打轉。她對於城市也從未往訪歐陸，事實上，她的足跡幾乎未曾離開她出生之地的南英格蘭鄉間。她對於城市生活略有所知；雖說她極少往訪倫敦，但她對巴斯市（Bath）知之甚詳，而巴斯是當時公認英格蘭最美麗的城市。不過這一切對於她的身為小說家並無妨礙，因為她的小說主題既非富有的貴族，也不是誇張做作的冒險家，而且她不像司各特那樣專寫暢銷的歷史故事，也不像巴爾札克（Balzac）一樣以都市黑暗面為小說題材。她以一種早熟的諷刺眼光進行觀察，加上相當的幽默感，描繪她所熟悉的世界——那個鍾情於鄉間的英國中產階級家庭生活。

泉湧，一七七五年，時為龐巴杜夫人去世十一年之後。她一生有兩段時期文思

以現代的標準而言，珍‧奧斯汀的小說堪稱曠世之作。她的小說沒有驚天動地的情節，沒有兇殺案、沒有令人髮指的罪行、也沒有災難慘禍。我們在她的小說中看不到冒險故事或誇張的鬧劇，我們看到的是平淡如水的家庭日常生活故事。她的小說情節與狄更斯等人的作品相形之下絕不複雜；她的故事也不乏懸疑，不過它們主要是愛情與婚姻問題的產物。珍‧奧斯汀一手創造一種新類型的小說寫作，並且將它發揮到極致；它的藝術地位與十七世紀荷蘭室內畫派的畫作地位相當，我們可以稱之為家庭類型的小說。當然，她的作品絕不僅僅是忠實展現當代風貌而已，就像維梅爾的畫作不僅只是描繪荷蘭少婦的居家生活一樣。也正如維梅爾、德溫特與其他荷蘭室內畫派的畫家，珍‧奧斯汀所以決定完全以日常生活瑣事為題材，並不是因為她的才華有限，而是因為她的想像力不需要更寬廣的空間。

就整體而言，珍‧奧斯汀在她的小說中，並沒有以太多篇幅描繪家的外觀來做為情節背景。她的故事主要強調的是個性與行為，而且她或許也早已將書中人物周遭環境的外觀視為理所當然了。不過，雖然在她眼中，這些室內裝飾似乎本當如此，但十八世紀末葉英國住家的設計，已經走上一條與歐陸風格不一樣的途徑。這部分導因於英國人的特殊氣質，部分也由於歷史傳統使然。

欣欣向榮的荷蘭在整個歐洲發揮極大的影響力，特別是英國尤然。幾乎整個十七世紀，

英國民眾品味一直深受荷蘭影響。這兩個同樣位於北歐、幅員狹小的海岸國家，既然共有一種海洋傳統，又都信仰新教，兩國建立強大的貿易與文化聯繫自也不足為奇。英國不僅自荷蘭引進飲茶的習慣與滑冰運動，也輸入了磚造與拉窗等荷蘭建築技術。或許更重要的是，荷蘭建築那種樸質無華、強調實用，以及規模小而隱密性高的特性，容易獲得北海彼岸英國民眾的廣大好感。其結果是，儘管英國公共建築物傾向於採取巴黎式，住家建築則以荷蘭式為主。小型、磚造的英國鄉村屋，別具一番平實無華的魅力，就許多方面而言，它們是荷蘭排屋的鄉村版。[5]

荷蘭人對英國房屋的設計還有其他影響。當絕大多數歐洲國家隨著法國起舞、採納洛可可式裝飾之際，英國人追循著另一種途徑。當年英國人不喜歡洛可可式風格，認為這種風格過於輕浮（今天的英國人仍然如此），他們於是採納一項比較靜肅的建築模式；這項模式主要以十六世紀威尼斯大建築家帕拉迪歐（Andrea Palladio）影響世人的鉅著《建築四書》（*I quattro libri di architettura*）為基礎，這本書早在一六二○年已由瓊斯（Inigo Jones）在英國發行。帕拉迪歐的文藝復興末期設計表現的寧靜典雅之美，在英國紳士心目中引起共鳴。不僅如此，由於帕拉迪歐專精於鄉間別墅，他的構想也特別容易運用於鄉村屋。一開始，帕拉迪歐的設計風格只影響到房屋的設計，但在一七○○年以後，它演變為一種獨特的英式建築風格，並對英國人在整個十八世紀的品味形成重大影響，甚至當正式性的室內裝飾風格轉向

輕鬆活潑的調性之後，帕拉迪歐式風格的影響力依然強大。

喬治亞式家具反映了帕拉迪歐式傳統；這類家具經常為人稱為「結構式」家具，它們的結構較單純、較不重裝飾。它的線條一般較傾向於直角而不是曲線。雖然設有扶手與帶墊椅背的「法蘭西」或「彎腳」椅當年頗為盛行，典型的英國座椅卻既無扶手、椅背也是沒有加墊的木質椅背。它的椅背中心部分因裝飾造型不同而有許多款式，例如彎背、梯背與盾背椅等。為保持設計的方正之形，英國的細工木匠發展出多項縫製填料的技術，使椅座保持平坦，不像法國座椅那樣予人一種腫脹的感覺[6]。這些技術也有助於製造較舒適的座椅。由於使用的填料較少，英國的工匠必須特別注意座椅尺碼的搭配；像威本德、希波懷特（George Hepplewhite）這些名師，在他們的造型簿中都記有椅子高、寬與深度的確切尺寸。這種在當時極為流行的造型簿，蒐集了從椅子到門把手，直到畫框等各種室內家具的插圖、解說，是現代自助手冊的先驅。在它們的協助下，技術純熟的工匠也能複製最時髦的大師們的最新構想。造型簿的盛行，不僅有助於破解家具設計之謎，並且也助長、加速了所謂「英國品味」家具的流行。

一家德國雜誌在一七八六年告訴它的讀者：「英國家具幾乎毫無例外、都很堅固而實用；法國家具則沒有那麼堅實，而且比較做作、誇張[7]。」英國細工木匠使用從古巴的聖多明哥與巴哈馬進口，材質極其堅硬的桃花心木。要處理桃花心木，必須使用高品質的鋼質工

具；用這種材質製成的桌椅，不僅極為堅固，而且也非常光滑、精緻。桃花心木的使用也影響到英國家具的外觀，因為這種材質固然適合雕琢，但它紋理細緻、泛著深色光華的表面並不適合多加裝飾；桃花心木家具只適合上假漆，不宜採用裝飾法國家具時慣用的鍍金或油漆辦法。

紳士用家具造型簿中獨缺溫莎椅的設計；溫莎椅於十七世紀末葉由鄉村匠人、而非都市的細工木匠研製成功。像搖椅在美國的情形一樣，這種鄉村風味濃厚的設計在經過不斷演變之後大放異彩。在演變過程中，它的流行範圍從鄉村延伸到城市，一般人於是在十足古典風格的座椅旁也能見到溫莎椅。溫莎椅是一種沒有襯墊的純木椅，一般由櫸木製成。櫸木材質輕而強韌，很適合製做溫莎椅那種細木條支撐、呈優美弧形的椅背與扶手。它實木製做的椅座經過刻工，使椅上的人坐得安穩、不會前滑。溫莎椅既不昂貴又切實用，比例既勻稱形貌又優美，它是英國舒適與常識的縮影*。

荷蘭人將東方地毯引進歐洲，不過他們或將地毯掛在牆上做為壁飾，或做為桌飾鋪在桌

────

*儘管直到今天，我們仍在製造許多十八世紀座椅的複製品，但機器很難複製這些座椅當年以手工刻製的造型。另一方面，溫莎椅則由於擁有制式化、車床加工的轉軸，得以歷經工業化的考驗而依然如故，至今我們仍繼續在英美等地製造、使用它們。

上；荷蘭人一般在家中有圖案裝飾的石質地面上不鋪東西。法國人的住家與宮殿有設計精美的鑲木地板，地板上也不鋪東西。將地毯做為地上覆蓋物而廣為使用的是英國人，當然，這種使用方式也是製作地毯的東方人採用的方式。英國人將大張地毯鋪在餐廳與客廳。這些地毯的位置就放在桌椅底下，這樣的擺設方式於是導致一種新構想⋯視面積大小訂製、覆蓋整個地面的地毯。經濟條件較差的家庭使用「地板布」，這是一種漆上顏色、狀似地毯的帆布。無論是使用地毯或使用地毯布，色彩的焦點都集中在地上，而不在一般不甚裝飾的牆壁上；英國的壁紙通常較為淨素。就溫度而言，鋪有地毯的房間自然舒適得多，特別是當暖氣設施還十分原始之際，鋪地毯的好處更加顯著。此外，鋪了地毯的房間也較為安靜。

英國與法國室內裝飾之間另有一項重大差異。當戚本德發表他的家具設計指南時，他稱之為《紳士與細工木匠的導師》（The Gentleman and Cabinet-Maker's Director）；而希波懷特在他造型薄的前言中也說，他希望這本介紹設計的書能「有助於機械工匠，對紳士們也有幫助」。這兩位細工木匠大師都理所當然地認為婦女對家具沒有興趣。當年情況確實正是如此；在英語國家，婦女參與室內裝潢工作還是以後的事。在那以前，一般均視室內裝飾為男人的事。我們很難判斷這種情況對喬治亞式建築的特性究竟有多大影響。這是否只是一種「男性陽剛」的喬治亞與「女性陰柔」的洛可可兩者相互的較勁[8]？羅伯‧亞當（Robert Adam）的室內設計，就精緻細膩程度而言不輸任何洛可可式設計；而英式花園結構之精

美，也絕對堪與任何洛可可式設計匹敵。儘管如此，一位英國歷史學家仍然認為，相對於帶有女性氣質的法國家具，英國家具「富男性雄壯之氣與功能性格，設計目的在於發揮用途，而不是當成豪華飾品閒置[9]」。無論就國家性與男性而言，這項說法都具有沙文主義意味。還有幾位學者也持同樣論調，認為房屋的安排「是一項超乎女性心智能力的課題」，認為只有男性才能有好品味[10]。英國人在裝飾方面一般比法國人樸素，這是事實；但導致這種差異的，應該是英國人與荷蘭人共有的某種布爾喬亞實用觀，以及英國人承襲的帕拉迪歐傳統所致，與性別差異其實無關。

無論如何，到十八世紀最後二十五年，男性對喬治亞式家飾的主控地位逐漸遭到腐蝕。這種情況在客廳的發展過程中尤其明顯。在十七世紀，根據習俗，婦女在用完晚餐之後要進入「退離室」（withdrawing room），男士們則留在餐廳喝白蘭地、抽雪茄、高談闊論、縱情喧鬧。在整個十八世紀，儘管晚餐之後男女分開的傳統仍然持續，但「退離室」已改稱「客廳」（drawing room），而且這時的客廳已是一處較大、更重要的地方；它一般位於餐廳旁，但有時基於聽覺理由，也會在兩廳之間隔一個接待室。兩個廳的裝飾需要表現兩種特異的個性，餐廳要凸顯男性氣概，客廳則不必如此強調陽剛氣息[11]。之後，誠如桑頓（Peter Thornton）所述，隨著婦女影響力的不斷增加，婦女直接控制下的客廳首先出現涉及舒適的重大改變[12]。

這時舒適性更見提升的家具，開始挑戰、並逐漸取代客廳那種純結構的特性。桌椅現在長期擺在房間中央，不再緊靠牆壁安置。沙發從房間側邊拉了出來，與牆壁呈直角擺設；這是家飾舒適演進過程中的重要一刻。最後，矮桌——初次問世的咖啡桌——也置於沙發之前。再加上幾把安樂椅，就成爲當時典型的家具組合，它們通常擺在爐邊以營造一個溫暖舒適的角落。到十八世紀結束之際，隨著行爲標準愈來愈不拘禮，許多這類改變開始出現在其他房間，特別是圖書室的情形尤其顯著。圖書室原爲男性專用的地方，現在已成家人聚會的最愛。插花與盆栽也成爲裝飾的一部分。伴隨房間安排輕鬆化而來的，是服飾的愈來愈不拘謹。騎馬時穿著的短外套與皮靴，取代紳士們過去穿的長袍外套。單一色系三件一套的西服不再流行，代之而興的是美男子（Beau Brummell）時裝。男子不再戴假髮；女士們的髮飾不再矯飾做作、逐漸趨於自然。輕鬆與自在成爲喬治亞式房屋居家生活的特性。

這些改變有許多肇因於英國人對自然，以及自然率性的熱中，這種熱中於是造成英國對歐洲文化的第一項原創貢獻：浪漫運動（Romantic Movement）。對於不規則與生動的興趣，開始支配著房屋設計，當然，也開始成爲花園設計的主流。新帕拉迪歐式設計講究的是嚴格的幾何圖形；根據這種設計，房屋左側的每一間房都必須在右側有同樣一間房與之對稱呼應。它往往不以功能性需求爲依歸，在畫分安排方面也一直未能達到巴黎式府邸那種精緻的水準。這種嚴厲的規範現在逐漸走入歷史，代之而起的是較不拘泥規則、較輕鬆自在的設

計。這種視覺感知方面的轉變，反映出公共品味的一種更廣的轉變；就像詩人拜倫（Lord Byron）的浪漫主義取代不比斯（Samuel Pepys）的枯燥的智能主義一樣，不規則也取代了對稱。

室內裝潢的設計也受到影響。房屋不再是擠成一堆的許多房間，它開始發展出長長的廂房。廂房出現以後，房屋必須有走廊以便利進出，而且也為個別房間帶來較大的隱私。同時，由於進出各房間不再需要經由大廳，大廳的規模開始縮減。由於房間的安排不再受限於幾何圖形，一般人比較容易根據需求調整房間規模，將大小各不相同的房間結合一處。客廳的大小過去一直與餐廳相彷，現在客廳開始占用較大空間。設計尺度的放寬使一般人更易關建新類型的房間。窗戶的位置與大小可以視房間功能而做調整，不必像過去一樣必須遷就牆面結構。直到洛可可時期，房間即使稱不上藝術品，大家也一直將之視為工藝。但經過這些變化以後，一般人開始將房間視為人類活動的場所；它不再是一處美麗的空間（space），逐漸成為一個處所（place）。

室內家飾的「英國品味」無論怎麼說都是值得重視的，不過它之所以重要，是因為它不局限於它的母國。就像法國人有關家的概念在洛可可時期領導歐洲思潮一樣，英國人的室內設計也在歐陸各地備獲讚譽。不過，英式室內設計的成功部分當然也得歸功於拿破崙戰爭的結局。自十九世紀展開以後，主控歐洲政治的不再是法國，而是英國。英國做為一個貿易國

的聲勢扶搖直上（特別是對美國的貿易），這也促成英國理念的傳播。中產階級在美國成長的速度比英國還快，他們對喬治亞式家具的實用性舒適敞開了胸懷。細工木匠撰寫的指南成為廣受美國人歡迎的讀物，「美式戚本德」家具由是極端盛行，它在美國流行的時間比戚本德流行英國的時間還要長。美國的家具儘管為本地製做，但與喬治亞式家具幾乎無從區分；而藍道夫（Benjamin Randolph）等美國工匠也因製做這種家具而成名。不過，比採納一種特定風格更加重要的，是有關家庭的思考方式的同化作用，這種作用對日後美國的發展產生決定性影響力。

喬治亞式室內裝潢有一項極其誘人之處。套用馬里奧‧普拉茲的說法，這項誘人之處就是，它反映出一種能將布爾喬亞的實用與幻想、通俗與精緻融合的感知[13]。這當然是後代英國人的看法，不過當時的英國人本身也曾明白表示如此意念。希波懷特的造型簿在前言一開始就寫道，在他心目中，「如何結合優雅與實用，如何融會效益與愉悅，一直是一件艱鉅但光榮的任務[14]」。「優雅與實用」正是戚本德對於他的家具特性的評語。喬治亞式室內裝飾所以能夠歷久不衰，或許正因為具備這種強有力的結合：所謂舒適的概念，不僅應該包括視覺上的喜悅與肉體上的舒泰，還應包括實用。這是法國人「物品」概念的進一步延伸；舒適不再是一種簡單的想法，它已經成為一種理念。

「舒適」與「舒適的」這樣的字眼經常出現在珍‧奧斯汀的小說中，出現之頻繁令人驚

異。有時她在使用這些字時，表示的是支持或協助的傳統意涵，但在更多情況下，她運用它們表達一種新的經驗：一個人因喜悅周遭實際環境而產生的滿足意識。她指芬妮的房間是一個「舒適窩」。在她的書中，我們不僅看到舒適的房間與舒適的馬車，也看到舒適的餐飲、舒適的景致、舒適的情勢；她似乎還有欲罷不能之勢。對於她所描繪的那個布爾喬亞階級溫情世界，這些不起眼的新字眼是再貼切不過了*。在她最後一本小說《艾瑪》（Emma）中，她用了「英國式舒適」一詞而且未加詳述，這使我們相信她的讀者一定很清楚這個詞代表的意義。她用它來描寫的不是一棟房子，而是一幅鄉村景致：一條石灰鋪成的短短步道通向花園尾部的一堵石牆；石牆外是一片多草的陡坡，草坡上有幾處農家建築，邊上則是一條蜿蜒的小河。她寫道：「這是一幅甜美的景象——看在眼裡、念在心中都令人感覺甜美。英國式的蔥綠、英國式的文化、英國式的舒適，這一切都呈現在明媚的陽光下，將抑鬱一掃而空。」舒適的含意在於平淡與寧靜。它類似「自然」，但就像英國式花園或英國式住家一樣，舒適在英國其實是精心設計後的產物。

* 「舒適」（comfort）一詞源出法文（confort），但在英國添增了它的現代、家庭生活的意義。十八世紀末，這個詞又帶著新增的意義從英國傳回法國[15]。

第六章 室內通風與照明

LEDHOW HALL. LEEDS.
J. Kitson Jun.r Esq.r
BATH-ROOM in BURMANTOFT FAIENCE.
Mess.rs Chorley and Connon.
Architects.

維多利亞式浴室（約於一八八五年）

我們現在必須考慮房屋所有的安排，而房屋的運作取決於各式各樣的原動力──例如暖氣與排煙、通風、燈光照明、冷熱水供應、排水、傳喚鈴、傳聲管與升降設施等。房屋是否住起來舒適，在極大程度上取決於這些事物是否安排得宜。

──約翰・史蒂文森（John J. Stevenson），《房屋建築》（House Architecture）

我們若將杜勒筆下那間樸素無華的工作室，與十八世紀紳士的書房相比，就能發現兩者之間差異之大！前者光禿禿的天花板、石牆以及木板地，已爲後者的油漆粉刷、壁紙與完全覆蓋地面的地毯所取代。原來裝在窗上的玻璃窗既小又模糊，現在的玻璃窗既大又明亮；而且爲利於通風，窗框還能輕易地拉上拉下。屋內家具的數量和種類也增加許多：書桌旁邊擺著專供書寫的椅子，有供閱讀之用、扶手飾有襯墊的安樂椅，有談話時使用的沙發，還有低矮的輕便小几。與兩個世紀以前那種硬背座椅與直板凳相比，兩者還有更大的差異：擺設在十八世紀紳士書房中的這些家具，設計目的在於使房間主人輕鬆、自在。甚至於寫字桌也是專爲寫字而設計的家具。書桌不再是用木板搭在腳架上、臨時拼湊而成的家具，它是一個用桃花心木精工製成的箱形物，正面呈曲線、順勢滑向後方，露出看起來頗實用的抽屜與文件格。有抽屜的直立式櫥櫃取代了箱子；書本存放在設有玻璃門的高櫃中。透過杜勒的眼光看來，

家具演化過程展現一種陳設與裝飾益趨繁複、同時也顯著柔和化的整體效果；之所以造成這種效果，不僅因為房中擺著有套飾的家具，也因為壁上鋪著花紋壁紙、桌上蓋著厚實桌巾、窗帘分別束在窗戶兩邊，以及地上鋪著柔軟的地毯。

本書從杜勒的時代談起，一直探討到現代，而十八世紀末期約為這段過程的中心點。在家具的歷史中我們總是只注意設計的演進、而疏忽更重要的所有權問題。十八世紀的成就，不僅僅在於造出舒適而優雅的家具，也擴大了家具使用者的層面。這種舒適出現在尋常人家，而不是王宮──這個事實一定令杜勒印象至深。一個人居然能夠擁有幾十本，甚至幾百本書，以及居然有人會在家中闢一間房專供讀書寫字之用等事實，一定使杜勒震驚不已。

但從我們現代人的觀點來回顧，發現仍有不少事物歷時彌堅地被沿用下來，且數量之多令人瞠目。喬治亞式建築的書房，仍然使用效益低落開放式壁爐做為取暖設施；或者，如果位於歐陸，書房中使用的是早在杜勒那個時代已成為人慣用的瓷土爐。寫字桌的優雅固然毫無疑問，但一般人仍然使用翎毛筆蘸著墨水書寫。在夜間，他們仍然藉著燭光、吃力地閱讀，就像杜勒在兩百年以前做的一樣。一個人在寫完信以後，如想洗淨墨水沾污的手，只能召僕人端水伺候，因為屋內沒有水槽或水管。屋內也沒有廁所，取而代之的是書房一角擺著一個小櫥，櫥內有一把尿壺。

事實上，儘管十八世紀的人在談到他們的房子時，經常將「實用」與「便利」等字眼掛

在嘴邊，但在他們心目中，這些名詞雖然代表功能性效益，也同樣代表好品味與時髦。也就是說，他們可以像談論「舒適的座椅」一樣，輕鬆地談論「舒適的景觀」。在他們看來，舒適是一種一般化的安樂之感，並非一種可以研究，或可以量化的事物。這種態度根深柢固，甚至直到珍・奧斯汀去世五十年以後，所謂「英國式舒適」的概念仍然深植他們心目之中。

「在我們英國，會不會將一棟房子稱為舒適的房子，是一種與英國習俗密切相關的事；由於兩者間的關係實在太密切，我們敢說，除了在我們英國，換成在任何其他國家，都無法完全了解這種舒適。」美國人大概很難同意這項說法，不過至少到一八五○年代，在絕大多數人心目中，所謂舒適最主要是一種文化（據他們說是英國文化）問題，實質意義的舒適僅具次要地位而已。

不過，家具的設計是一個例外；在經過相當程度的苦心經營以後，家具設計才達到實質舒適的目標。這是因為十八世紀細工匠人的工作環境特殊所致。十八世紀的家具以及生產它們的工匠，似乎總是籠罩在一片神祕之中，使我們忘記一件事：設計與製造舒適的座椅與精巧的寫字桌的那些工匠，其實不僅是藝術家，也是商人。儘管謝勒登（Thomas Sheraton）只設計圖紙，另僱他人製造他設計的家具，但大多數細工木匠，如希波懷特等人，都擁有自己的工廠；戚本德不僅經營一家工廠，還擁有自己的商店。他們不僅依照客戶的要求製作家具，也為系列生產研訂制式設計；就這種意義而言，這些細工木匠的造型簿並非學術性作

品，它們事實上甚至不能算是討論造型的書，而是為潛在顧客提供的目錄。由於這些家具針對的是一個大型市場，也由於市場競爭激烈（單在倫敦一地，細工木匠就有兩百多人），因此家具製造者必須設法創新。此外，這項創新過程也因糾合眾力而激盪出更多火花。戚本德的造型簿記述了一百六十種設計，希波懷特的則達三百餘種。若沒有許多助手的協助，這些細工木匠不可能設計出這麼多作品。一般也都相信，絕大多數以著名工匠名義推出的設計，其實是這些名師手下的高徒之作。希波懷特的情況尤其如此：當「他」的造型簿出版時，希波懷特已去世兩年，而他的工廠也在他死後多年仍然繼續運作。戚本德的生意，也在他辭世多年後依舊進行著。

促使家具設計創新的推力在房屋建築方面卻使不上勁。十八世紀的住宅在室內設計技術方面沒有任何重大創新。有人認為，只要能擁有大批僕人做點蠟燭、生爐火、加熱、倒水、清尿壺等工作，大家不會急著改善照明、取暖與衛生等設施[2]。不過，如果沒有動機是缺乏創新的唯一理由，任何技術上的提升，都應該緊隨僕人數目減少之後出現，但並無證據證明實情確然如此。更何況，並非所有室內設計技術的改善都與勞力的節省有關；例如暖氣、通風或較佳的照明設施等等，屬於質的改善，與僕人的數目扯不上關係。這類改善之所以姍姍來遲，必然另有理由。

在當時眾人心目中，建築不是一種業務，而是一門藝術；遂行建築的人不是熟工巧匠，

而是紳士，他們通常是些沒有受過訓練的業餘藝術愛好者*。房子每次只造一棟，同時由於建築師並非承造包商，也不能為建築程序引進重大的創新。設計家具的細工木匠能控制從製造到行銷等整個生產過程，但建築師不然。他們基本上只是圖紙繪製人，只負責將繪成的圖紙交給其他人進行施工。其結果是，建築師發展出一套理論知識，這套知識的基礎不是建築施工，而是一項對歷史與先例的研究。無論屬於哪一種情況，當年建築師們主要關心的，是建築物的外貌而非它們的功能，直到今天情況依然未變。無論就其訓練或就意向而言，建築師都沒有做好準備，無法使他們本身去接觸管線與暖氣裝置等這類機械性事務。他們也比較重視建築物的外在、較不重視室內**。一旦房間的大小與造型決定之後，有關室內裝潢的

＊建築教育直到一八五○年才在英國正規化，比法國晚了許多。在法國，路易十四早於一六七一年已建立皇家建築學院（Académie Royale d'rchitecture）；賈克─法蘭索‧布隆戴，則於一七三○年代在法國成立第一所建築學院。法國的房屋設計所以比較精密──浴室與盥洗設施這類機械裝置，早已出現於法國的設計中──應歸功於正規建築教育的可資運用。

＊＊這種現象至少部分應歸各於帕拉迪歐一派的理論。帕拉迪歐的書不記述有關室內裝潢的資訊，而他所設計的房間基本上僅具抽象意義，目的為的是營造外觀效果，而非內在的便利。法國人無論對室內設計與室內裝潢都重視得多，只不過程度在洛可可風格式微以後已不若往昔。

細節安排一般留交屋主決定。根據當時的標準，要使一個房間安為裝潢，需要各式各樣、看得人眼花撩亂的家具。面對如此情況，屋主在裝飾房間時，愈來愈需要外界的幫忙。於是出現所謂裝潢商來提供這種協助。

在一開始，裝潢商提供的協助僅限於織物以及家具套飾；但裝潢商既為商人，一旦發現商機，自然將服務範圍擴大，將一切室內家飾的協調完全包括在業務項目內。根據英國在一七四七年的一項商務文件，裝潢商「是房屋中每一件事物的行家。他依照自己的行事計畫聯繫、僱用各種工匠，其中包括細工木匠、玻璃打磨工、鏡框匠、座椅雕刻工、床蓋與床柱工匠、羊毛布商、綢緞商、麻布商、另幾類工匠，以及屬於其他機工範疇的各類工藝人員」[3]。裝潢商既非藝術家也不是工匠，他是將相關行業組織起來、以滿足屋主對專業建議需求的商人。等到建築師們發現他們已經喪失室內裝潢主控權之際，為時已遲。裝潢商，即日後所謂的室內設計師，逐漸在舒適的居家設計領域中取得主導地位。

室內設計有關科技的部分，於是落在建築師與裝潢商兩者之間，那無人理會的灰色地帶。裝潢商可以決定房間的面貌，甚至在若干程度上決定房間的應用方式；但裝潢商對便利與舒適的考量，不會、也涵蓋不到任何作為房屋本身結構一部分的機械系統。另一方面，建築師雖然理應在房屋設計方面提出創意，但他們仍然自視為藝術家而非技術人員，遇到改善室內設備的問題時，他們以傳統智慧為已足。這種工作畫分終於妨礙到室內設計科技的進

展，使之遲遲無法問世。

直到十八世紀末期，室內科技才開始發展，而且這項發展仍然處於一種既緩慢又無法協調的狀態。英國發明家布拉瑪（Joseph Bramah）是一位熱中機械的細工木匠，曾有許多與家具無關的發明。他的第一項發明，是於一七七八年請得專利的布拉瑪活門馬桶（Bramah Valve Closet），它附有一個水動封閉活門，可以防範汙水池的異味進入房間。儘管不是第一個抽水馬桶——首先發明抽水馬桶的人，是哈林頓爵士（Sir John Harington，一五九六年）——但它是第一個商業化的抽水馬桶。不過布拉瑪活門馬桶賣得並不很好；抽水馬桶又過了許多年才開始普及；直到四十年以後，大家仍將它視為一種「新奇玩藝兒」[4]。雖然據布拉瑪自己的說法，這種活門馬桶在上市頭十年共售出六千餘個，但這項業績仍不足以支撐業務；於是布拉瑪將注意力投入其他事物，又發明許多新奇物品。他的發明數量驚人，包括：可以印製編號的印鈔機、汲取啤酒的吸連裝置、水力印刷機，以及有關製紙機的各項改善。在他有生之年，使他享有盛名的不是活門馬桶，而是無懈可擊的布拉瑪鎖，直到五十餘年以後，才終於找出開啓這種鎖的辦法。

抽水馬桶所以未能普及，倒不是因爲不重視管線問題。吉洛德（Mark Girouard）曾說：「到一七三〇年……就理論而言，只要屋主認爲有必要而且負擔得起，任何鄉村屋都可以在每一層樓擁有自來水，而且想要建幾間浴室、設幾個抽水馬桶都沒有問題。但在其後五

十年間，相對說來，這種科技甚少爲人利用[5]。」少數幾棟鄉村屋確實有輸水管的裝置，通常利用設於屋頂下方的雨水貯水池供水，不過這並不表示這些鄉村屋設有浴室。據吉洛德指出，富有人家所以遲遲不願接納水管這類新科技，主要導因於他們根深柢固的保守，也因爲他們自以爲是的心態。甚至直到一九○○年代初期，還有一些英國貴族寧願要僕人將澡盆端進他們的臥室、擺在壁爐前供他們洗浴，也不願建浴室；因爲在他們眼中，與他人共用一間浴室的做法既粗俗、又令人受不了[6]。

至於布爾喬亞，他們的住處欠缺室內水管的理由就單純得多：直到十九世紀中葉，絕大多數人無緣取用中央供水；他們只能用手從井裡打水，或用設在廚房的幫浦抽水使用。由於缺乏加壓水源，且不具管線設施，住家無法設浴室，至於「布拉瑪式」（馬桶）就更不必提了。爲求衛生，他們依靠一種較古老的設備：尿壺。希波懷特在他一七九四年版的造型簿中繪有幾款「壺櫥」與「夜几」，所謂夜几是一種小櫃，打開櫃門就現出一個附有內建式容器的椅座[7]。他還描繪了一種瓶座與瓶子的組合，並且建議在餐廳餐具櫥兩邊各擺設一組[8]。瓶子設有瓶塞，裡面裝著冰水，但下面的瓶座其實是裝尿壺的小櫃。在用完餐、女士們離席之後，打開小櫃，裡面的尿壺可供男士方便。這種習俗之後極爲盛行，後來當抽水馬桶問世時，餐廳旁總免不了要設一個抽水馬桶供男士使用，原因即在於此。

科技在住家的應用遲遲無法進展的其中一個原因，是沒有強烈的需求。裝潢商注意的是

時尚，建築師關心的是美學，這類先入為主的觀念於是束縛了他們有關舒適與便利的構想；至於屋主，也只有接受他們的建議。不過，這並不表示科技就此停滯。第一次大規模裝置煤氣燈的行動，於一八○六年在一家棉花廠內展開；在一開始，這種照明形式僅使用於工廠與公共建築物。根據紀錄，最早的人造通風設施是戴維爵士（Sir Humphry Davy）於一八一一年在英國國會的一間書房所建的設施；但戴維是化學家，不是建築師。這類居家環境的改善，大多來自思想開明的企業人士，或來自具有社會意識的改革者；直到一八二○年代以前，救濟院或監獄比富裕之家更有可能裝設中央暖氣系統。

同樣的，壁爐與爐灶的第一次重大改革，出現的地點不是住家，而是一所救濟院的廚房；而且進行這項改革的人，同樣既非建築師、也不是建築商。這個人是出生在美國的侖福特伯爵（Count Rumford），即湯普森爵士（Sir Benjamin Thompson）。侖福特是軍人、是外交官、也是園藝家；慕尼黑著名的英吉利花園（Englischer Garten）就是他的傑作。他因為曾替英王喬治三世效力而獲贈爵士，伯爵頭銜則為神聖羅馬帝國皇帝所賜。就像富蘭克林與傑佛遜一樣，他也是一位自學有成的發明家；此外，這位足跡四方、見多識廣之士還是一位科學家。他的興趣廣泛，其中包括熱能物理。由於注重實踐，他曾設計改良烹調與加熱的方法。侖福特曾在巴伐利亞生活十一年，任過作戰部長等職，在這段期間建了幾所軍醫院，並在院中裝置自己設計的爐灶。以當年那種不講究專業的方式而言，他還算得上一位社會改革

家、一位慈善食堂的發明人。在他的慈善食堂中，他並且使用了間接加熱的烤爐。

在一次倫敦之行期間，俞福特建議對壁爐設計進行一系列改革，以解決壁爐容易冒煙的毛病。他提出的改革之道包括：縮小煙囱的排氣管道；大幅減小壁爐的開口；把外壁砌成斜角，以輻射較多熱量進入房間。如此改革的成果，不僅煙霧較少，加熱取暖的效果也見提升。這時已是一七九五年，社會大眾似已較能接受新科技；此外，由於改良措施既不複雜也不昂貴，可由屋主本身動手完成而不需建築師或裝潢商的協助，改良型壁爐於是逐漸流行*。俞福特所以在科技史上享有重要地位，主要因為他率先將科學推理應用於家庭生活層面。不過他的建議未能完全解決壁爐排煙的問題，這一點從整個十九世紀期間一連串的研究改善活動即能得知。在一八一五與一八五二年間請得的一百六十九項有關爐灶與壁爐的英國專利中，幾近三分之一的設計目的在於防範或減少煙塵。理查森（C. J. Richardson）在一八六○年發表的一本有關房屋設計的書中，以整章篇幅討論「通氣管的構建與煙塵的防範」，他並且指出：「如何建造通氣管，以及如何去除它的一些嚴重缺失，仍有待解決[9]。」他還發表過一本小冊，名為《可惡的煙以及它的防治之道》（The Smoke Nuisance and Its

* 珍‧奧斯汀在《諾杉格教堂》（Northanger Abbey）一書中曾描述一個「俞福特式」壁爐，而這本書寫成距離俞福特在皇家協會提出改良壁爐的意見，僅有三年之隔。

Remedy）。甚至直到二十年以後，有關房屋構築的書仍不斷提出各種辦法，以改善「煙囪濃煙瀰漫的惱人」[10]。

十九世紀所有有關房屋設計的書，必定至少以一章的篇幅討論通風以及「壞空氣之弊」，否則算不得完備。乍看之下，這似乎主要是一個如何將煙塵排出屋外的問題。但細加檢討，就不難發現這問題其實是複雜得多，因為在維多利亞時代，一般人關切的不僅是通風，更關注空氣新鮮的問題。

首先，我們知道當年屋內無疑地充斥著我們今天所謂的室內污染──壁爐煙霧瀰漫、開放式烹調的爐火毫無遮攔，以及住在屋內的人不潔不淨。我們不知道當年房屋的通風狀況是否必然比前一個世紀的狀況更糟（我們沒有理由認為如此），不過有足夠證據顯示，在維多利亞時代，人對氣味的敏感度大幅增高。舉例說，當時的人對烹調的油煙味極為恐懼，因此他們總是盡可能把廚房設在距離房屋主建物最遠的地方；在若干維多利亞式的大型鄉村屋中，廚房竟然距餐廳五十多公尺！菸草味在當年同樣也令人皺眉。在十八世紀前五十年幾乎完全戒絕菸草，後來當雪茄開始流行時，在室內抽雪茄還是犯禁的。維多利亞女王禁止任何人在她的屋內抽煙，許多人於是效法她。有些鄉村屋的主人在遇到堅持要抽煙的客人時，還會使壞地將客人引到廚房，而且只能在僕人離去之後才能抽[11]。峭壁山莊（Cragside）是阿

姆斯壯爵士（Lord Armstrong）設在英國諾森伯蘭（Northumberland）的府邸，訪客在這裡如想抽煙就必須走到室外，倒不是因為主人不抽煙，因為他也經常隨客人一起來到屋外吞雲吐霧，而是因為當時菸草味被視為一種冒犯[12]。當抽煙習慣愈來愈普遍以後才為此特闢一間吸煙室。

不過，通風問題所涉及的，不僅是將令人不快的氣味排出而已。十九世紀以一種特有的、科學的方式處理通風的問題。自十八世紀以來，普遍已經知道空氣由氧、氮與二氧化碳（當時稱為碳酸）組成。實際經驗顯示，一間擠滿人的房間最後一定會因通風不良而令人不適。實驗證明，隨著呼吸會不斷製造二氧化碳；科學家因而認為，房間內二氧化碳含量的增高是使人不適的主因。也因此，依照當時的看法，這個問題的解決之道很單純：只要排出屋內混濁的空氣、注入新鮮空氣，從而降低二氧化碳含量就能解決問題。儘管這種解決之道就邏輯上而言可以成立，但我們現在已發現其錯誤所在。人的舒適與否不僅僅取決於二氧化碳的含量多寡。溫度、水蒸氣含量、空氣移動、離子化、灰塵，以及氣味等因素，即使不比二氧化碳更重要，至少也與它同樣重要。如果室內空氣太熱或太冷、太潮濕或太乾燥、過於室悶、塵埃太多或氣味過重，即使空氣中二氧化碳含量尚低，也照樣令人不快。

直到一九〇〇年代初期，大家才逐漸開始了解影響舒適的因素其實極為複雜；在那以前，通風在一般人眼中唯一的目的就是沖淡二氧化碳。他們強調通風，並將二氧化碳的影響

誇大。我們認爲，室內二氧化碳含量即使高達室外含量的兩倍半，對人體仍然無害。但在整個十九世紀，一般人堅信室內二氧化碳的含量不能超過室外含量的一倍半，否則有害。部分由於這種過高的需求，部分由於科學家與工程人員爲確實造成油煙與氣味，工程人員與滲入屋內的空氣量，部分也由於烹調、取暖與照明等行爲確實造成油煙與氣味，工程人員與科學家皆認定必須在屋內注入極大量的新鮮空氣。英國工程師高爾登（Douglas Galton），在一八八〇年首次發行、有關「居住健康」的一本書中指出，一個房間必須每分鐘爲屋內每個人提供約一‧三五立方公尺的新鮮空氣，這個房間的通風情況才算恰當[13]。英國物理學家柯斐德（W. H. Corfield）曾引用同樣數據[14]。在當年一本美國的刊物中，陸軍軍醫比林斯（John S. Billings）也曾提到室內每人每分鐘需要一‧六二立方公尺新鮮空氣[15]。若將這些數字與今天的標準相比，即不難得知當年對新鮮空氣要求的誇大。根據今天的通風標準，每人每分鐘只需〇‧一到〇‧四立方公尺的新鮮空氣；而且若視濕度、溫度與其他因素的控制情況來看，這個數字甚至也可能過於誇大。

當時的人所以對所謂「污穢的空氣」如此戒懼謹慎，也導因於另一項科學理論。十九世紀的都市化以及過度的擁擠造成許多傳染病。也就在這段期間，科學與基本醫藥研究開始有所進展。這些醫藥研究的目的在於尋求病因，以及治療之道。當時誤以爲許多疾病，包括：瘧疾、霍亂、痢疾、腹瀉與傷寒等，都是空氣中一些物質與不潔之物造成的。這種所謂瘴氣

理論，不僅將新鮮空氣視為舒適與否的問題，還將它視為攸關生死的大事。此外，也由於當年主張通風的人士，就像今天反對食物添加劑與倡導飲水加氟的人士一樣，不遺餘力地鼓吹通風，民眾對通風問題的重視遂不斷提升。

一本有關房屋設計的書如此寫道：「只要住在屋內的人穿的暖、吃的飽，新鮮空氣儘管冷，還是越多越好[16]。」我們在老照片中見到的那些維多利亞時代的人物，似乎總是束裹著層層衣物，臃腫而不自然地僵立在填滿家具、為深色帳帷壓得令人無法喘息的房間中；但讓人稱奇的是，他們同時也是酷愛戶外生活的人士。無論怎麼說，自行車、各項運動、體操，以及海邊度假活動等等，都是因他們的熱中而流行的。他們與喬治亞時代的人不同；在喬治亞時代，人為享受自然而走向戶外，而維多利亞時代的人為健康──包括道德上與身體上的健康而運動。他們似乎真正享受戶外生活那種神清氣爽的感覺，甚至在家裡，他們也不忘追求這種感覺。英國人對此一直堅持不懈，這令往訪英國的美國人頗為驚異。不過或許「享受」這個詞用得並不恰當，因為英國人對戶外運動的熱愛存有一種半強迫的意味。這種半強迫性也表現於十九世紀另一習俗中。在十九世紀後五十年間，洗浴再次盛行，躺浴、坐浴、擦浴等各類洗浴方式都蔚為時尚。不過，維多利亞時代的洗浴與舒適是兩回事。當時建議使用的水溫（對體格不強健的人而言）為微溫，最好是用冷水洗浴。顧客在購置新的洗浴裝備時，店家會提出警告說：「沐浴裝備流出來的水幾近於冰水，用它洗浴的人會感到彷彿遭燒

得赤熱的鉛水灑在身上一樣；這種震撼極強，如果洗浴時間過長，洗浴的人容易窒息[17]。」

除了科學與醫藥以外，時尚也在通氣裝置的流行中扮演一個角色。美國華府國會大廈或倫敦的國會大廈這類公共建築，為供應新鮮空氣而設有機械驅動的通風裝置；許多工廠也因人多擁擠，工人必須在赤熱的機器旁揮汗工作而設有通風裝備，這些其實都不難理解。但中產階級的那些大房子不僅屋頂挑高、居住人數又少，它們何以也需要建立如此全面的通風設施就令人費解了。固然十九世紀的城市深受擁擠與污染之患，但這些情況影響不到富裕人家的鄉村屋，而許多鄉村屋卻仍然建有周密的通風排氣系統。這些系統的功能究竟何在？是否正如同架設在瑞士滑雪小屋上、用以「節省能源」的太陽能板，或者如同一款昂貴的德國房車使用的「經濟型」柴油引擎一樣，這些通風設備的目的並非實用，而只在表示屋主們的前瞻與時髦？

時尚、科學與醫藥都是造成這股通風熱潮的因素。怎樣都稱不上特別密閉的房屋，也因這股熱潮而裝上排氣管與通風孔。此外，由於取暖設施設計不佳，室內溫度往往燥熱難當；在這種情況下若不能同時降低室內氣溫，很難提供科學理論所要求的巨量新鮮空氣。根據文獻紀錄，有些迷信通風的工程師在整棟房屋各處架滿通風管，後來卻發現屋主們因不堪冷風灌頂之苦而將這些管子都堵上了[18]。有一位名叫托賓（Tobin）的發明家，設計出一種一‧五公尺高的通風管系統，可以在約與天花板齊平的高度供應新鮮空氣。這項設計似乎效果不

錯；不過，當屋主將它們做為座臺使用，在系統風口處擺設盆景或裝飾用的瓶、甕時，情況又另當別論[19]。

強調通風還造成另一項負面效果。它延展了使用壁爐的習慣，全面阻滯了爐灶與中央爐這類較有效裝置的引進。建築師約翰・史蒂文森是一位講求常識的蘇格蘭人，他承認壁爐既不科學、浪費、骯髒，又沒有效率，但他仍然認為壁爐是「最佳的系統」，因為它是「一種效力還說得過去的通風方式[20]」。他批判散熱式的爐灶與中央暖氣系統，會使房間出現室悶、令人不適的現象；他甚至將暖氣取暖的效果與撒哈拉沙漠那種暑氣逼人的情況相比。當時英國民眾對壁爐溫暖的爐床情有獨鍾，對任何其他形式的取暖裝置都執意抗拒；史蒂文森似乎正是為這種執著而辯解。在鑄鐵爐灶與中央暖氣系統比較普及的美國，也有許多人認為這類系統有害人體健康。唐寧（Andrew Jackson Downing）在一八五〇年發表甚具影響力的作品《鄉村屋的建築》（The Architecture of Country Houses），他在書中嚴詞警告說：「我們知道我國人民最信賴的除爐灶──各式各樣的爐灶──之外已寥寥無幾，但我們仍然要大聲而不斷地提出抗議。封閉式的爐灶是我們不能苟同的，因為它們剝奪了我們一切爐邊的樂趣；而且它們也不經濟，雖然能節省燃料，但我們看病求醫的費用卻增加了[21]。」在《家居生活經濟論》（A Treatise on Domestic Economy）一書中，凱瑟琳・畢秋（Catherine Beecher）的說法就沒有那麼斬釘截鐵了，她只是建議在使用爐灶時應有妥善的通風、保濕裝置[22]。

通風問題引起的重視對室內舒適產生重大影響。儘管高爾登與比林斯對新鮮空氣實際需求量的估算有誤，這項錯誤也很快爲人察覺，但他們確實指明一個重要問題。他們的研究讓大家認識到一點：家居生活的舒適是可以研究、量度與解釋的。注重通風還有另一效果。要更新如此巨量的空氣，僅憑打開窗戶是辦不到的；特別是在多天，尤其難以辦到。爲使空氣流通，必須極盡巧思地設計各式各樣導管、管線，還須以各種過濾設備保持其潔淨。這些早期科技，不僅對日後大型建築物的通風與空調作業產生相當助益，也凸顯一項事實：房間的舒適是可以藉助機械達成的。透過一種奇怪的思維模式，維多利亞時代的工程師歪打正著地提出了正確答案。

十八世紀環境科技發展遲緩的另一原因，是整體科技知識成長的緩慢。最能凸顯這種情形的，莫過於室內照明。腓尼基人在不到西元四百年時已發明蠟燭，雖然中世紀也使用火炬與油燈，但沒有人能發明比蠟燭更好的照明工具，甚至連達文西也辦不到——他曾設法改進油燈，結果未能成功。蠟燭仍爲人工光線的唯一來源。我們喜歡在燭光下享用富浪漫情趣的晚餐，但如果日常照明都必須仰賴蠟燭，問題就惱人了。蠟燭發出的光閃爍不定、無法控制，不適合藉以閱讀或書寫。一百支蠟燭發出的光，強度尚不及一個普通的電燈泡；即使要在龐大的客廳享有微弱的照明也需要數十支蠟燭，此外還必須有相當的人力來點燃、熄滅與

更換這些蠟燭。在十八世紀，蠟燭由牛、羊的脂肪製成（蜂蠟為有錢人的專利），而動物脂肪的燃燒不僅刺激眼睛，也會產生令人不快的氣味。

由於在一千四百餘年的過程中，蠟燭一直是唯一的照明形式，當時將微弱的人工照明視為理所當然也就不足為奇。所有這一切，都因日內瓦科學家艾干德（Ami Argand）於一七八三年發明新型油燈而改變。所謂艾干德油燈包括置於圓筒狀玻璃斗內的一個網狀燈心，這個玻璃斗可以控制流向火燄的氣流，從而避免燈光閃爍不定，一方面改善燈光品質，同時也增強亮度。在夜間，只要在一張小桌中央擺一盞這種燈，就能舒適地圍在桌邊打牌，或進行類似社交活動。書房與客廳擺上它以後，在夜晚也能讀書、寫字與縫紉。社會大眾很快發現它的好處，造價低廉、大量生產的艾干德燈的市場於是不斷擴大。隨著它燈光既明亮又穩定的口碑打愈響，對艾干德燈的種種改良也迅速出現。這些改良型燈的基本設計各不相同。法國人設計的無影燈（Astral lamp）在燈罩下裝上一個環形貯油槽，特別適用於圓桌的照明；一八○○年，卡塞爾（Bernard Carcel）加裝一個發條抽油裝置，使油從底部的油槽輸往燈心，這種做法同時也使燈光更加穩定。

艾干德類型的油燈，由於所使用的燃油品質不佳而無法充分發揮效率；隨著消費者對於燈的品質要求愈來愈高，業界也加緊努力，以研發較潔淨、較能發光的燃油。在美國境內，鯨油的使用開始普遍；在歐洲，一般人使用一種用蕪菁籽提煉成的菜油，或以一種用松脂煉

成的樟腦油做為燃油。一八五八年，加拿大醫生、也是業餘地質學者的格斯納（Abraham Gesner），研發出從瀝青岩中提煉燃油的方法，並取得專利；這種燃油不僅純淨，也比鯨油便宜，格斯納為它取名為煤油。

格斯納的成就因另一項更加重要的發現而相形失色，這項發現就是一八五九年發現的石油。石油經過精煉程序亦可生產煤油，如此製成的煤油是點燈用燃油的極品，人工照明的發展也因它的出現而加速。反之，點燈用煤油的需求量也成為新興石油工業的最大支柱*。雖然煤油燈比其他任何類型油燈都更明亮，但仍然需要經常清理與加油並不斷修剪燈蕊。由於放光原理只是單純的燃燒，煤油燈會釋放大量的熱與油煙；此外，這種燈必須燒掉許多燃料才能放出少許的光。由於燈油來自許多小規模的製造廠商，所謂產品標準與品質管制付之闕如，各個煤油產品的揮發度相異甚巨。使用者永遠無法知道一盞煤油燈能否放出亮亮之光，還是會引發熊熊大火；在一八八〇年的紐約，一百餘起房屋火警的罪魁禍首都是煤油燈。

代煤油燈而興的主要產品是煤氣燈。煤氣街燈最早出現於倫敦（一八〇七）、巴黎的摩（一八一六）、巴黎（一八一九）與柏林（一八二六），但家用煤氣燈直到一八四〇年代才開[23]

* 有趣的是，汽油是利用原油製造煤油過程中的一種副產品，而且不是一種立即可用的產品；直到一九〇〇年代初期，一般人對汽油的需求仍微不足道。

始出現於歐洲，美國境內則直到南北戰爭以後，才有人用它做為家庭照明之用。一開始，在屋內使用煤氣燈的構想遭到社會大眾相當的抗拒，因為大家認為煤氣燈不安全，而且煤氣純度不夠，不能放出明亮的光。更何況早期的煤氣燈照明還有許多問題有待解決。不完全燃燒的煤氣會產生一種異味，使人聞之昏昏欲睡；使用煤氣燈照明的房間必須特別強調通風，否則很快就會令人感到不適。十四年以後，為他立傳的作者在寫到這項使用煤氣燈的實驗時，仍有以下感嘆：

「煤氣燈的火燄、光暈，以及不時發出的異味，遍及私宅的每個角落，令大多數人煩惱不已[24]。」據說，煤氣燈發出的「毒煙」能使金屬失去光澤、使植物凋萎、使色彩不再鮮艷[25]。有人取笑說，使用煤氣燈照明的最佳之道，就是把燈架在窗戶外面[26]。事實上，英國國會下議院的照明採用的，正是這種辦法：他們將煤氣燈裝在一塊懸著的玻璃頂後方，以便煙氣可以直接排往室外。

如前文所述，一開始大家只在公共建築、工廠與商店中廣泛使用煤氣燈；造成這種現象的部分原因是：空間較大，煤氣燈產生的氣味與熱也較易散發。工廠與商店主人採用煤氣燈還另有經濟考量：由於美國爆發的戰事與拿破崙戰爭，鯨油與俄羅斯牛油價格高昂，而煤油則供貨充裕、價格低廉。最後，在使用愈來愈普遍的情況下，煤氣燈開始進入室內；只不過有很長一段時間，大家僅在通道與工具間使用它，在公共房間的照明仍依靠油燈或蠟燭。在

較富有的人家，蠟燭通常是主要照明用具，因為富裕之家僕役不虞匱乏，而且用蜂蠟製做的蠟燭既能發出悅人的光，又無異味。在一八五〇年代，白金漢宮仍然使用數以百計的蠟燭照明，這是一筆極大的開支，崇尚節約的艾伯特親王（Prince Albert）曾不遺餘力地設法降低這項開支[27]。

氣燃裝置的發明使煤氣得以較完全的燃燒，再加上煤氣淨化新科技的問世，煤氣燈終於能夠提供更佳的照明，並且還能免除、至少減輕舊有的副作用。燃燒的煤氣仍然造成油煙，不僅燻黑了天花板，也使帘帷與家具套飾遭到污染。春季大掃除於是應運而生。每逢這項掃除，大家將所有骯髒的織品與家具搬到室外，進行消毒、通風，天花板也要加以清洗或重新油漆[28]。儘管如此，由於社會大眾對較佳照明工具的需求太大，在一八四〇年以後，雖然油煙與氣味等問題依舊，煤氣燈仍迅速普及*。

一位歷史學家曾說，煤氣燈造成「人類生活的一項大革命[29]」，這個說法十分貼切。居家生活的隱私，或者座椅的舒適，都是長時間逐步演變的結果，而且這些改變的本身規模也小，有時除了後見之明以外，幾乎無法察覺。相對而言，室內照明的改進要迅速得多。燭光

━━━━
* 一八八七年出現的韋爾斯拔（Welsbach）白熱燈罩，解決了煤氣燈油煙的問題，此外它還能放出更明亮、悅人的光。不過，當這項發明問世時，煤氣燈已經為電燈取代。

太弱，絕大多數室內工作在燭光下無法進行；油燈能照明一張桌子或一個寫字臺；而煤氣燈則能照亮整間屋子。照明層面呈現的量的變化極巨。一盞煤氣燈的亮度相當於十餘支蠟燭。

據估計，在一八五五年與一八九五年間，費城每戶人家平均使用的照明量（以燭光計算）增加了二十倍[30]。室內明亮度的增加，不僅使人更為舒適而已。照明的進步使人得以在夜間閱讀，民眾讀書識字的程度於是大幅提升。較明亮的房間也促進了清潔意識，包括個人與室內清潔。

煤氣燈是科技發展的產物，這項發展獲有企業人士的資助，主要目標是盡可能將這種產品推銷給最多的人。換言之，煤氣燈是第一項成功的室內消費者裝置。正因為發展煤氣燈需要在煤氣廠、以及埋設在城市街道地下的煤氣管網路投入鉅資，它也需要許多用戶；就本身性質而言，它就是一項大眾商品。這也是煤氣燈散播速度較緩的一個原因：在絕大多數人願意使用煤氣以前，它的價格過於昂貴，非一般人所能負擔。但一旦大家都願意使用，它的價格即大幅下挫：到一八七○年，英國的煤氣費僅為四十年前費用的五分之一，僅為油燈燃油費的約四分之一。

儘管煤氣費用已經大幅降低至中產階級已能負擔的程度，但對其他百姓而言，它的價位仍然過高。直到十九世紀初期，絕大多數勞工家庭甚至連牛油蠟燭都負擔不起，他們的家就像中世紀的情況黑暗。不過即使在這些勞苦大眾之間，科技的平民化特性仍緩緩浮現。到一

八八〇年代，絕大多數家庭至少能擁有一盞油燈或一盞煤油燈，可以視需要移動，以供整棟房屋照明之需[31]。一八九〇年，英國的煤氣公司為擴展客戶群，一方面也因為遭到電氣這項新科技的競爭，開始為工人階級安裝以錢幣運作的煤氣錶，終於使大多數都市人口都有能力享用這種室內新科技[32]。

民眾終於接受了煤氣燈，對這種人工照明科技帶來的便利與舒適至表讚譽，不過他們仍然無意將煤氣運用於照明之外的其他領域。利用煤氣烹調的好處沒有那麼明顯，雖然煤氣爐與煤氣烤箱早在一八二〇年代已經上市，但它們未能普及。在之後六十年間，煤氣公司儘管使盡渾身解數，大多數家庭仍然使用煤炭或木材進行烹調。即使後來當煤氣爐廣為人用時，它們仍然設計得像自立式炭爐一樣（通常採取煤氣與煤炭兩用模式）。如基迪恩（Giedion）所說，這種情勢嚴重阻滯了廚房整體料理檯的發展[33]。

煤氣是一項都市科技，且因使用煤氣的人大多屬於中產階級，它也可說是第一項布爾喬亞專有的科技。這項發展導致一種古怪的情勢：上流社會的屋主，將煤氣燈或浴室這類新科技造就的便利視為鄙陋，卻將機械裝置帶來的舒適視為暴發戶的享樂，至少在英國如此*。

<hr>

*索斯比莊園（Thoresby Hall）是一八七五年完成的一棟巨型鄉村豪宅；裡頭完全使用油燈照明，沒有一盞煤氣燈。而且據至少一位歷史學家說，那裡似乎一間浴室也沒有[34]。

英國的上流社會不認爲它們是一種「豪華」，而有意蔑視之。美國境內則沒有這種敵視情況。我們從室內照片中可以見到，煤氣燈不僅出現在中產之家質樸無華的廳堂與廚房，也出現在富裕人家富麗堂皇的客廳中。

第七章 家居環境科技化

電氣用品（約於一九〇〇年）

插圖說明：所謂住的舒適，存在於腦子的遠勝於存在於背部的。

──艾倫・理查茲（Ellen H. Richards），《庇護所的成本》（*The Cost of Shelter*）

煤氣燈以及通風裝置這類科技儘管有許多缺失，但它們的問世象徵著家庭理性化，以及更重要的：家庭機械化的開端。煤氣燈與通風管這類室內科技，代表對家庭的入侵；入侵者不單只有新型裝置，也包括另一種不同感知，即工程師與商人的感知。絕大多數建築師對於這種入侵都有意視若無睹，儘管他們的客戶並非如此。建築師克爾（Robert Kerr），在他那本極具影響力的《紳士之屋》（*The Gentleman's House*）一八七一年的版本中，認爲沒有必要討論煤氣燈照明；他僅在書中簡要指出「建築師的職責頂多是配合煤氣工程人員的需要而提供協助罷了」[1]。三年以後，雖然煤氣照明科技已經盛行，沃克斯（Calvert Vaux）在他於美國發表的一本類似作品《別墅與小屋》（*Villas and Cottages*）中，仍然對人工照明隻字不提。

通風科技對房屋結構的影響甚而尤勝於煤氣照明。新式建築物利用電扇流通室內空氣。雖然有些公共建築物使用蒸汽驅動的風扇，但蒸汽扇成本過高，也過於複雜，不適合一般家庭使用。一般住家的空氣流通必須依賴重力。爲使空氣流通，住家必須有非常大的空氣導

管；也就是說，爲裝設這些導管，並爲其他通風設施預留空間，房屋必須經過特殊設計；如果建築師無意處理這個問題，自有其他人願意挺身而出。一八七二年，住在利物普的醫生海華德（John Hayward）爲自己建了一棟房屋，以示範他的適當通風的理念[2]。這棟房子是難得一見的極佳典範，證明唯有將這種新式環境科技與建築設計整合，否則這種新科技的功效無法充分發揮。這棟房屋使用的，都是所謂李克特球燈（Ricket's globe）的煤氣燈，這種燈的燈籤包在一個玻璃球中，而且產生的油煙也絕對進不了房間。房間的窗戶不能開啓；新鮮空氣從地下室注入，經過火爐加熱，通過設在每一層樓的中央大廳，再透過打有許多孔的檐板流入房間。每一盞煤氣燈上方都有一個通向一條導管的排氣鐵欄窗。排出的廢氣集入設在閣樓的「濁氣室」；室內設有一條井狀通氣口直達廚房的爐灶，再由爐灶將濁氣往下牽引，最後經由煙囱排出。不僅各間主室，就連廚房、化妝室、浴室，以及廁所也都以這種方式通風。

魯登（Henry Rutton）是一位加拿大工程師，曾爲加拿大與美國的鐵路車廂設計通風系統。他在一八六〇年出版一本書，詳細說明如何能將他的許多構想（例如雙層玻璃窗）運用於房屋建築。魯登對建築業者極表不滿：「在這光明之火將整個世界照耀得如此明亮的十九世紀，唯有建築業埋身於歲月的塵埃中動都不動。就我所知，建築業者在人類記憶所及的範圍內，還沒有提過任何一個新構想[3]。」

絕大多數建築師對新科技的興致缺缺，代表家居舒適革命過程中的一個轉捩點。若論及將環境系統融入設計的成就，沒有一位建築師能與海華德相提並論，即使是史蒂文森也不例外。史蒂文森較其他大多數建築師更了解因應新科技的必要，他並且在《房屋建築》（House Architecture）一書第三冊中，以四分之一的篇幅討論室內環境系統。但即使是他也對建築術中機械化程度不斷增加的現象感到不安，他也因而曾經警告說：「室內的機械有氾濫之虞[4]。」建築技術與新室內科技於是分道揚鑣。而促成建築物引進新科技的似乎主要是客戶的興趣而不是建築師的關注：當身為實業家與武器製造商的阿姆斯壯爵士於一八八○年建造「峭壁山莊」時，不單在山莊中安裝史上第一個電氣照明裝置（他是碳絲燈發明人史文〔Joseph Swan〕的友人與鄰居），還裝了房間對講電話、中央暖氣與兩部水動的升降機。他僱用的建築師是著名的諾曼・蕭（Norman Shaw）；這位建築師在日後設計的房屋中，沒有重複這些引進新科技的實驗。

直到十八世紀，一般人一直將室內裝潢視為一種整體。布隆戴曾以單一實體的方式設計洛可可式的房間，即將所有牆壁、家具與室內陳設都視為一體。羅伯・亞當與約翰・納希（John Nash）等喬治亞式風格的建築師亦復如是。後來，室內裝潢成為建築師、裝潢商，以及細工木匠合作的成果；當然這類合作未必都能和諧無間。但到十九世紀中葉，所有與室內有關的設計已經完全成為裝潢商的職責；而在這時，裝潢商也已改稱為室內設計師。

室內設計師甚而比建築師更加不善於因應新科技，也因此他們經常與時尚潮流以及新事物處於對立狀態。在一八九八年，當中央暖氣與通風設施已有相當進展之際，美國一本討論室內裝飾的書仍堅持開放式壁爐是唯一可以接受的取暖形式；這本書並且在結論中提出警告：「我們或許可以說，從一棟房子所採的取暖方式，就能判斷住在屋內的人是否有品味，是否具備高尚的社交禮儀與知識[5]。」在煤氣燈與通風管這類裝置相繼問世以後，主要經由視覺面切入的裝潢商，與基本上透過機械面切入的工程師之間於是出現裂痕。我們將在下文談到，這道裂痕隨著時間不斷加深，最後導致一般人對居家舒適精神分裂似的態度。直到今天，我們仍無法甩脫這種陰影。

維多利亞時代設法運用科技改善家居生活的舒適，但這項努力卻遭到重挫。那情況就彷彿他們極力完成一幅拼圖，卻不知道其中幾片早已遺失。史蒂文森曾經指出環境裝置必須依賴「任何一類動力」；不過因為當時還沒有機械動力，他描述的那些傳聲筒、通風管與傳送食品的升降機等等，使用的都是人力[6]。蒸汽是十九世紀主要的動力來源，但儘管靠著蒸汽動力，火車可以從舊金山駛抵紐約，蒸汽船可以從蒙特婁開到倫敦。但蒸汽機本身太大又太昂貴，根本無法運用於居家生活中。確實也有幾棟極其龐大的維多利亞時代鄉村屋建有本身的蒸汽機房，不過這是例外*。煤氣是家庭中唯一的人工能源；而且，如前文所述，無論用

於照明，或用於烹調（這類用途較不普遍），煤氣都有許多缺點。

當時也曾多方設法，以各項既有手段解決機械化的問題。一位美國人用一條橡膠管將熨斗與煤氣燈連在一起，發明了煤氣加熱的熨斗。當加壓水於一八七○年代進入住家時，有人認為水力是機械化問題的解決之道。幾家公司於是造出「水力引擎」，這是一種連接在水龍頭上的小型渦輪機，可以經由滑輪而帶動用具運轉。在水費低廉的地區，水力引擎似乎頗為普遍，洗衣機、絞衣機、縫紉機、風扇與冰淇淋機都以這種方式驅動。有一家公司還推出所謂「水精靈」，這是一種能產生空氣吸引作用的水力引擎，可用以驅動真空吸塵器、按摩器與乾髮吹風機。

不過，最主要的動力仍然一如往常，靠的是人力。十九世紀出現各式各樣人力操作的家庭用具，其中不僅包括縫紉機、蘋果去核器與打蛋器，還有洗衣機與洗碗機[7]。這種洗衣機

*到十九世紀末，供家庭用的小型蒸汽機問世，不過很就就被較有效率的馬達取代。動力的欠缺嚴重局限了居家生活科技。通風與取暖裝置都很粗糙而且效率不佳，因為它們必須依靠重力與自然的對流。空氣極其緩慢地在各個房間中流通；廚房的油煙味遲遲無法散去。裝設壁爐的房間在沒有機械協助的情況下，只能藉由熱能的輻射而加熱，緊依壁爐而坐的人被烤得頭昏眼花（為免遭此下場，有人想出辦法、坐在所謂避火屏風之後），但坐得較遠的人卻在一旁冷得發抖。

與洗碗機的外觀，與現代洗衣機與洗碗機相像得令人稱奇，只不過是藉由曲柄或槓桿驅動罷了；直到一九五〇年代，加拿大鄉間仍有人使用手動的洗衣機。大家殷殷期盼的地毯清掃機於一八六〇年代問世。維多利亞式的室內裝潢使用許多帷幔與地毯，在較明亮的煤氣燈進入家庭以後，來自屋內屋外、累積在室內的煙囪煙灰便無所遁形 * 。除當時已經成為地毯清掃機經典的旋轉掃帚式設計之外，以各類型風箱驅動的吸塵裝置也已研製成功。其中一種清掃機需要使用者像玩彈簧單腳高蹺一樣，不斷將把手推上推下；另一種清掃機有很長的把手，在使用時會斜向一邊上下擺動，活像一把巨型剪刀。設計得最古怪的吸塵器應首推一種用兩個風箱做成的裝置，那倒楣的女僕必須像穿鞋一樣穿著這兩個風箱在屋內游走，當她不停游走之際，風箱氣口也就不停地吸著塵。

要使這許多家庭設備實用，必須有一種小而有效的動力裝置；而這正是家居生活科技中遺失的一片拼圖。事實上，另兩個片段的欠缺也使這種科技遲滯不前：較有效的熱源，以及較明亮、較潔淨的光源。所有這三個遺失的環節都因電的發現而補齊，或者較明確地說，在

* 像高爾登這些重視通風的工程師都極力反對使用地毯，他們說地毯容易招惹塵埃、有害健康。他們的警告似乎有效，因為到十九世紀末，覆滿整個地面的地毯已經被較小塊，鋪蓋在漆木地板之上的小地毯取代。

小型發電機、電阻電熱器與白熾燈發明以後，一切難題都迎刃而解。

人類在一開始將電力用於照明。巴黎一家百貨公司於一八七七年裝設八十盞弧光燈；同年，倫敦的一棟建築物也改採這種照明方式。弧光燈極度明亮，但基於技術理由比較適合大型設施使用，例如用於燈塔；一般也常做為街燈照明的城市是克里夫蘭），巴黎就曾在其林蔭大道使用弧光燈，前後持續數年。但就家庭照明而言，愛迪生與史文各自在美國與英國製成第一個碳絲燈泡的發明，才是真正的突破。一八八二年，愛迪生在紐約市的華爾街地區建立一座發電站，並且透過一個埋在地下的電纜輸電網路，為二・六平方公里地區內的用戶供電。五千個愛迪生燈泡就此在兩百多戶富裕的商人家庭大放光明，金融家摩根也在家中裝上這種燈泡。

煤氣燈歷經五十餘年才為社會大眾接受；電氣照明進展的速度則快得多。不到兩年，愛迪生的發電站已有五百餘客戶，其中包括放棄煤氣燈，改採電燈照明的紐約證券交易所。愈來愈多的美國設施改採電氣照明，愛迪生還為設在米蘭的歐洲第一所發電站提供發電機。在若干法律爭議獲得解決之後，愛迪生與史文建立了夥伴關係，聯手在全英各地建立電廠。在阿姆斯壯爵士率先於峭壁山莊安裝電燈之後僅僅數年，英國下議院與大英博物館等幾棟公共建築也採用電氣照明。沒隔多久，住宅——而且不單只是富人的豪宅——也開始使用電燈。

電力公司如雨後春筍一般，在紐約、倫敦與歐洲各大城市紛紛建立。

到一九〇〇年，電燈已成為都市生活中眾人所接受的事實。電氣的第一項大規模用途就是照明，事實上這也是當時電氣的唯一用途。人稱愛迪生的發電站為「電光站」；而且正如煤氣科技藉由煤氣燈而普及，電氣科技的急速成長也要依賴白熾燈泡。使用電燈以後，人不必再忍受煤氣的優勢極為明顯；電燈比煤氣燈明亮、安全、穩定可靠而且潔淨。電氣相對於煤氣的優勢極為明顯；電燈比煤氣燈明亮、安全、穩定可靠而且潔淨。使用電燈以後，人不必再忍受有毒的惡臭，天花板不會再遭油煙燻黑，擦洗燈罩、在架燈處做特別通風處理等等惱人的事都成為歷史。從艾干德的油燈到白熾燈，室內照明的革命僅在前後一百年之間就成功了。

電氣一旦走入家庭，也派上其他用場。根據紀錄，早在一八八九年已經推出一具電動馬達來轉動一個咖啡研磨機。

八三年出現在紐約的一個雜貨店；這家雜貨店當時使用一具電馬達的第一個例子，於一八勝家（Isaac Singer）察覺電氣的無窮潛力，用電運轉機器的第一個例子，於一八年，美籍克羅埃西亞移民特斯拉（Nikola Tesla）為他發明的一種高效、多階段的電馬達請得專利；兩年以後，他與喬治・西屋（George Westinghouse）合作，製出一種可以移動的小型電扇。第一具電動吸塵器於一九〇一年獲得專利；到一九一七年，吸塵器的普及，已經到可以利用華德（Montgomery Ward）目錄郵購的地步。同年，電冰箱開始在法國與美國境內大規模生產。第一部索爾（Thor）電動洗衣機在一九〇九年上市，華克（Walker）電動洗碗機在一九一八年開始出售；到一九二〇年代，這兩種商品都在市場上大規模銷售。第一部小型電動馬達的製造與操作成本都很低廉，西屋公司在一九一〇年的廣告中誇稱，它出品的電

扇每運轉一小時的費用僅及零點二五美分。各種電氣用品能夠出現的另一理由是，包括電扇在內的多數電氣用品，事實上只是早先手動型用品的電動版本而已。由於在裝上電馬達以前，手動的真空吸塵器、洗碗機與洗衣機等家庭設備早已存在，只需要轉為電動就行了。既然欠缺的片段已經備齊，整個拼圖也就不難完成。

電馬達的發明另外還帶來一項較不明顯、但同樣重要的利益：可供房間暖氣與通風設施使用的電扇從此唾手可得。美國的夏天既炎熱、濕度又高，可以移動的電扇遂在這裡對家居生活的舒適發揮極大功效。儘管電扇價格並不便宜——在一九一九年，一具電扇要價五美元，比當時一天的工資還高——但它們廣為使用[8]。懸掛在天花板上的吊扇於一八九○年代出現在美國南方諸州。早年鼓吹通風的人一直設法解決室內空氣窒悶的問題，而吊扇能打破空氣停滯的狀態，可以減輕這種窒悶感。它們經常結合電燈一起出現，一舉解決光線與空氣兩個問題。廉價的中央暖氣系統所以能夠普及，電動送風扇扮演相當重大的角色。暖氣取暖一直比熱水取暖系統廉價，因為後者需要具備昂貴的管線裝置與暖爐；但許多人不喜歡暖氣系統，因為在沒有風扇送風的情況下，空氣只有在加熱到極高溫（攝氏八十度）時才會透過送風管上升。難怪醫生經常告誡謹防室內溫度過高之害。有了電扇協助空氣流通以後，經過加熱的空氣可以與新鮮空氣混合、依照設計在整棟房子各處運轉，並以舒適的溫度將空氣傳送到房間。

一般人很快察知電氣提供直接熱源的能力。一八九三年舉行的芝加哥世界博覽會展出一個「模範電氣廚房」，裡面展出的用品包括一個烹飪爐、一個烤箱，還有一個熱水器——全部採用電熱。在長效鎳鉻合金電阻器的製作科技於一九〇七年趨於成熟以後，各式各樣有效而又耐用的電氣用品紛紛問世。西屋公司於一九〇九年推出一種電熨斗，不到幾年，烤麵包機、電咖啡壺、電烤盤與電鍋的使用已經相當普遍，至少美國境內如此。

家庭電氣用品的普及與電費的低廉有密切關係。愛迪生的最初幾位客戶必須支付每千瓦小時二十八美分的電費，這是一筆極龐大的開支；因而在一開始，電力與電氣用品都被人視為奢侈品。不過這種情勢沒有持續很久，電費很快開始下滑。到一九一五年，電費降到每千瓦小時十美分；一九二六年的電費為七美分，但換算為一九一五年的美元幣值，約僅為每千瓦小時四美分9。在一八八五年，當煤氣最為盛行之際，英國境內只有約兩百萬戶家庭使用煤氣——還不到全國總人口數的四分之一；在一九二七年，擁有電力的美國家庭超過一千七百萬戶——約為全國總人口數的六成以上。美國電氣化房屋的數目（主要位於城鎮；隨後鄉村地區也逐步電氣化），約與全球其他地區電氣化房屋的總合相等。這代表著一個規模前所未見的消費者市場。

最廣泛使用的電器（除電燈以外）是電熨斗；到一九二七年，美國四分之三的電氣化家庭都有電熨斗。傳統熨斗必須按照順序、排列在烹飪用爐灶的面上加熱；它們都是龐大笨重

的平熨斗，重量視熨燙對象不同而從三磅到十二磅不等[10]。當年稱平熨斗爲「悲傷熨斗」（sad，這個字在當時代表的是沉重、愚蠢之意）；巧的是，「悲傷」一詞也貼切描繪出當年那些使用者的心聲。電熨斗的重量還不到一公斤半。第一批電熨斗很貴，要價約爲六美元，但使用時無須將整個爐灶加熱，因此它們的運作費用較傳統熨斗低廉。電熨斗還有另一項重大優勢：使用者不必緊傍著熱爐灶，而可以在其他環境下舒適地進行熨燙工作。同時具備這項優勢的還有輕便型煤氣熨斗與酒精熨斗。

在一九二七年，超過半數的電氣化家庭擁有一部眞空吸塵器。有鑑於這種電器量產尙不及十年的事實，能夠如此普及實在令人驚異。在一九一五年，一般人可以用三十美元買一部小型、附有外建塵袋的吸塵器；但較大型、附加配件的眞空吸塵器就昂貴得多（約需七十五美元）[11]。隨著使用普及，它們的價格也逐漸滑落。一家瑞典公司在成功研發一種圓筒形吸塵器之後，開始進軍美國市場，怡樂智（Electrolux）的設計於是成爲其後五十年吸塵器的典型。像電熨斗一樣，眞空吸塵器也具有節省勞力的好處；此後可以就地清潔地毯，不必再像過去一樣，每周一次將地毯移到室外，進行拍灰、清理。

有人說，家庭用品機械化不過節省了時間而已。但若果眞如此，眞空吸塵器與電熨斗不可能如此迅速地如此普及。家用電器所以能廣爲所用，也絕不只是市場行銷的成果；不過，

市場行銷無疑是造成家電普及的一個因素，特別是真空吸塵器的情況尤然。挨家挨戶登門推銷商品的推銷員，所賣的最初幾種商品中就包括吸塵器。這些家電產品最能節省的，不是時間而是精力；它們使人能以較輕鬆的方式完成家務工作。雖然之後也有一些不甚實用的電氣用品問世，例如電動切肉刀與電牙刷，但最早期家用電器都以能夠大幅減輕家務工作負擔著稱。「節省勞力的用品」這個新詞也因此應運而生。

美國人所以熱中減輕家務工作，至少部分是因為美國家庭一般而言很少僱用僕人。這倒不是說美國人不興僱請佣人；儘管也標榜一種自我宣揚的共和主義，美國絕非十七世紀荷蘭的現代版——在十七世紀的荷蘭，連總統夫人都得親自動手曬衣。唐寧甚至曾以僱用僕人多寡為準，做為大宅與小屋之間的區分——凡僱用僕人少於三人者，是為小屋。但無論如何，凱瑟琳・畢秋早在一八四一年已經指出，美國人必須建構較小型的房屋，因為「隨著這個國家的益趨繁榮，忠誠的僕人將愈來愈難找[12]。」事實演變也正是如此；到一九○○年，美國境內僕人的數目尚不及英國的半數；超過九成的美國家庭沒有僕人[13]。

美國境內僕人的數目較少，不是一種需求上的問題，而是供給上的問題，因為無論何時，總有人在徵求僕人。僕人的工作（也可以說僕婦的工作，因為絕大多數僕人為婦女）絕不輕鬆，特別是在家電產品普及以前，這類工作尤其繁重。如果能夠依靠丈夫的工資，或者

還有其他工作選擇，包括進工廠當女工，婦女都寧可不替人幫傭。這種情況一直持續，而且放之四海皆準。只有在最貧窮、工業化程度最落後的國度，中產階級可以僱用許多僕婦。在墨西哥這些國家，由於近年來經濟發展加速，婦女享有可供更多的就業機會，僕婦難尋的怨聲也就愈來愈響了。

大戰期間，美國當局鼓勵婦女加入勞工行列，移民潮也因戰事而放緩；因此在第一次世界大戰結束之後，美國境內僕人數目銳減*。這種現象也導致僕人工資的調漲，增加幅度約為三分之一到二分之一[14]。一九二三年，在美國家庭做僕人的年薪約為三百美元；而同樣工作的工資在英國就少了一半有餘[15]。在工資增高、願意幫傭的婦女人數又不斷縮減的情況下，美國家庭即使僱得起僕人，也不會僱許多人。僱用兩個以上僕婦的家庭在美國並不多見，一般頂多只僱用一位而已。而比較普遍的現象是請兼職工幫忙。在一九二〇年代，一般認為年收入至少三千美元的家庭才請得起僕人。由於當時一般家庭年收入約一千美元，有能力請得起全職僕人的家庭並不多。

──────

＊移民美國的婦女始終是美國家庭僕婦的主要來源。在一九〇〇年代初期，她們主要來自愛爾蘭與東歐；在一九八〇年代，她們來自中美洲與加勒比海地區。但無論如何，僕人總數不斷在減少；在一九七二至一九八〇年間，美國家庭僱用的女僕人數減少了三分之一。

美國的家庭主婦所以能夠在僕人較少的情況下持家，不僅基於經濟因素，也因爲受到一九○○年以後出版討論家務問題的許多書籍鼓舞所致。艾倫‧理查茲在《庇護所的成本》一書中，認爲僱用家僕是一種既昂貴又不必要的社會習慣，是大多數年輕夫婦負擔不起的「奢侈生活的附屬品[16]」。瑪麗‧派提森（Mary Pattison）基於社會理由，反對僱用僕人；她在《家庭生活工程的原則》（Principles of Domestic Engineering）一書中，形容僱用僕人是一種「役使家臣的野蠻行徑[17]」。鼓吹「無僕婦家庭」的克莉斯汀‧斐德烈認爲，家務管理效率的主要障礙就是僕人，因爲她們一般若非教育程度不佳的移民，就是來自鄉下的女孩，這樣的人通常會對新構想與新設備抱持反抗態度。斐德烈說，她自己家裡有一把煤氣加熱的熨斗與一部滾動式洗衣機，只是除她本人使用以外，這兩件用品總是閒置著、乏人問津——因爲她無法說服她的僕人使用它們[18]。

基於各種社會、經濟的理由，美國婦女就像十七世紀的荷蘭婦女一樣必須操持所有家務，至少必須做大部分家務工作。這表示，當電氣與機械化進入家庭之際，許多中產階級的

*一九八四年攝製的電影《北方人》（El Norte），以幽默的手法描繪一個類似的情節。這個情節過程如下：一位美國家庭主婦雖然使盡辦法，仍然無法說服她的墨西哥女傭使用洗衣機與乾衣機；這位僕人仍然用手洗衣，然後將衣物掛在市郊草坪上，藉陽光曬乾。

婦女得以親身體驗家電省時省力、提高家務工作效率的種種好處，而她們也有餘錢可以購置這些家電產品。這許多因素的因緣巧合，說明美國家庭風貌何以在一九〇〇年代初期出現迅速變化。

美國主婦之所以比較注重家務工作的效率，倒不是完全因為僕人難求，也不是家務工作的機械化因以致之。早期出版的家務工作手冊《家庭主婦》（Housewifery）的作者就曾表明這一點。她說：「所謂省力的工具不必然是機械性很強的工具；也不是說有了它們以後，家庭主婦就可以把工作交給它們，自己讀書看報或外出訪友。它們通常都是靠手操作的工具、只適合完成旨在完成的工作。」她並且告誡主婦們不要盲目、一窩蜂似地購置這種工具。她說：「主婦們應該閱讀、調查，並嘗試新的方法，直到能確定這種方法與她原先所採行的執優孰劣為止[19]。」這在當年是典型的警告。美國家庭並沒有一窩蜂地湧向機械化。家庭主婦們歡迎家用電器，視它們為家務工作重整過程中的一種助力，但它們並不是展開這項過程的起因。促成美國家庭激烈變化的，不是那些呼嘯運轉著的電馬達，或那些散發著光輝的電暖爐。與所謂舒適家庭的定義所產生的明顯變化相比，這些工具的變化幾可算是微不足道。

美國人在居家生活方面最偉大的創新，在於他們不僅要求居家休閒的舒適，也要求家務工作方面的舒適。基迪恩曾說，早在機械工具進入家庭以前很久，家務工作的組織已經展開[20]。

只是他應該在這句話上加上「在美國」幾個字，因為將效率與舒適注入家務工作的例證首先在美國出現。後來所謂家庭經濟學的最早期代表人物，當推凱瑟琳・畢秋，她在一八四一年寫了一本書，名為《供年輕仕女們在家庭與學校參考的家庭經濟論叢》（A Treatise on Domestic Economy for the Use of Young Ladies at Home and at School）。儘管這本書主要討論的是家庭的管理，但它有一章談的是「房屋的構築」。正如與她同一時代的英國人羅伯・克爾在《紳士之屋》一書所說的一樣，畢秋也強調健康、便利與舒適在房屋設計中的重要性；只不過她遠不像克爾那麼重視「高品味」，她認為高品味不過是「擁有理想性的，但並不是很重要的東西」＊。但她與克爾的論點還有其他差異。所有由男士執筆、有關房屋設計的書籍，對於婦女在家庭中的活動，或對便利與家務工作之間的關係，都不加著墨；即使偶然提之，也是輕描淡寫、一筆帶過。克爾的《紳士之屋》也不例外。但畢秋這本書雖然撰寫的時間較《紳士之屋》早二十年，卻對上述問題有明確的詮釋：「無論家庭經濟理論如何強調美國婦女的健康與日常生活的舒適，它們如果不能同樣重視房屋的適當構築，這一切都只是白搭[21]。」不同於《英國人之屋》（The Englishman's House），或其他許多有關室內建築叢書的

＊與克爾不同的是，畢秋不是一位專業出身的建築師，她是一位教師。不過在這本書與她之後發表的另幾本書中所提的，絕大多數都是她自己的設計。

是，畢秋的《供年輕仕女們在家庭與學校參考的家庭經濟論點》針對的讀者不是男人而是女人；同時也由於針對對象為房屋的主要使用者，她在書中討論的，是不同於其他作者所關注的另一套問題。她討論的不是「精雕細琢的裝飾」與時尚流行，而是適當的廁所空間與舒適的廚房；她不注重房子看起來如何，只重視它如何發揮其功能。

在《供年輕仕女們在家庭與學校參考的家庭經濟論點》與之後發表的幾本書中，畢秋詳述她有關建築與技術的構想。書中隨處可見她與眾不同的觀點。在其他有關建築設計的書籍中，廚房只是標示著「廚房」字樣的一個大房間。而畢秋不僅在書中說明清洗槽與爐灶這類重要組件應該裝設的位置，還提出多項實用的創意：裝毛巾的屜櫃；在清洗槽底下擺洗潔粉；連成一氣的工作檯，檯下有貯物櫃、檯上設架子；用玻璃滑門區隔烹調爐與廚房內其他工作區等等。她的討論範圍也不局限於廚房。為求節省空間，她設計將床擺在小型凹室中（這些凹室稱為「床間」，有些類似荷蘭人在十七世紀使用的睡櫥），這些凹室散置房屋各處，甚至客廳與餐廳中也有凹室。雖然當時有關建築的書一般並不提及房門開啟的方向，畢秋卻不忘在書中仔細討論這個問題，因為「爐邊是否舒適，在極大程度上取決於房門開啟的方向[22]」。

斐契（James Marston Fitch）與基迪恩這些歷史學家，一直讚譽畢秋為現代建築學的先驅；但誠如韓德林（Douglas Handlin）所說，若將畢秋視為一位革新份子，無異忽略了她在

書中那種基本上傾向保守的訊息[23]。雖然像她所有家人一樣，畢秋也主張廢止黑奴制度（她的姐姐是哈莉葉・畢秋・斯托〔Harriet Beecher Stowe〕），但她既非激進份子，也不是女權運動人士，事實上，她還反對婦女有投票權。她對於女性應該留在家裡的說法並無異議；她要強調的是，家的設計仍不理想，還不是女性安身立命之所。

她反對的，是當時男性的家庭概念──它基本上是一種視覺概念。唐寧的《鄉村屋的建築》（The Architecture of Country House）可稱為這種概念的代表之作。唐寧在這本書中，也曾應酬般地談到房屋應結合實用與美觀，但在他心目中究竟哪一種比較重要則是盡人皆知的事。他以四頁篇幅討論「建築物的用途」，但在題為「建築物之美」的下一部分，他洋洋灑灑地談了二十二頁。就像大多數建築設計書籍的作者一樣，在論及使用便利性的問題時，唐寧也是以一種極度泛泛的方式淺嘗即止。例如：一間餐廳「便利」，因為它靠近廚房；一間臥室「有用」，因為它很大。羅伯・克爾在討論房屋計畫時，也曾將舒適與便利加以區分：舒適涉及的是屋主們對家的消極性享受；便利則與房屋的適當運作有關。而依照克爾的看法，房屋適當運作與否主要是僕人的事，無需詳加討論。但另一方面，由於畢秋認為至少部分家務工作必須由主婦們親自動手完成，她將「勞力的節省」視為規畫一個家的第一考量。

畢秋提出一個自十七世紀的荷蘭以來、沒有人提過的觀點：使用者的觀點。這是美國家居生活最重要的特性：應該透過實際在家中工作的人的眼光；也就是說，應透過主婦的眼光

來考慮家的設計。在歐洲人心目中，家是男性支配的領域，所謂紳士之屋即可見這種觀念之一斑；而畢秋以及之後的其他女作家扭轉了家的形象，並且也使家的定義更加豐富[24]。男性有關家的觀念基本上是一種靜止、出世的觀念⋯家是可以將俗世煩惱棄之門外、讓人輕鬆休閒的所在。女性有關家的觀念則是積極、活躍的⋯在女性心目中的家，固然也意味安適休閒，但也代表著工作。我們可以說，自女性觀點蓬勃發展以後，家的重心已由客廳轉移到廚房⋯當電器首次進入家庭時，必先跨經廚房之門而入。

畢秋與她的姐姐哈莉葉，在一八六九年合撰《美國婦女之屋》（The American Woman's Home）一書，書中介紹理想房屋應具備的許多環境科技。其中包括暖氣與通風導管系統，可以將熱空氣從地下室的火爐處引入每一間房，並且透過壁爐將廢氣排出[25]。位於屋頂下的貯水池提供加壓水；屋內設有兩具抽水馬桶，一具在地下室，另一具位在臥室的同一樓層。這棟理想之屋另有一個同樣引不起的特點，就是它利用空間的方式⋯在一般做爲餐廳使用的空間，理想之屋擺著一個設有滾輪、可以移動的大櫃子。夜間可以將櫃子移到一邊，整間房於是成爲臥室。早上可以將房間一分爲二，做爲起居室與早餐室使用。在白天，可以利用這個櫃子做隔間，造出一個較小的縫紉區，與一個較大的會客區。畢秋姐妹在書中寫道，透過這種方式，「即使住在簡約的小房子裡，也能享受昂貴的大房子所能提供的大多數舒適與精緻的生活[26]」。畢秋的《供年輕仕女們在家庭與學校參考的家庭經濟論點》一書，以「環境

平庸」的「年輕家庭主婦」為對象，書中提出的房屋設計，規模確實很小。舉例說，她採取床間與小型臥室的設計，在不到三十坪的地方為八個人提供生活空間，而且還能顧及櫥櫃與貯物空間的寬廣。「一個家每多添一間房，它的裝飾與家具開支也增加一分，花在清掃、除塵、地板清潔、油漆、窗飾、保養以及家具修繕方面的勞力也同樣增加。房屋的規模擴大一倍，為照顧它而必須投入的勞力也擴大一倍，反之亦然[27]。」

雖說小房子的建築成本總比大房子節省，但畢秋所以如此熱中於縮減房屋規模，並非僅僅為了省錢。她有另外一層用意：由於照料與使用較易，小房子住起來比大房子舒適。她寫道，大房子有許多缺點，「桌椅、烹調材料與用具、清洗槽與餐室等等，彼此距離如此之遠，僅僅是來回走動、取用與擺回物件，半數時間與精力已經耗盡[28]」。自許多年前荷蘭人曾設計小巧的房屋以來，在家居生活設計領域還沒有人對房屋之小表示過推崇之意。這種實惠小屋論點的重現，代表著家居生活舒適演變過程的重要一刻。無論就這一點，或就其他許多方面而言，畢秋都堪稱走在時代尖端；因為在十九世紀，一般人仍然認為地方寬大才可能舒適，所謂小而舒適的觀念仍無法為絕大多數人所接受。不過這只是時間問題罷了。

理查森的《英國人之屋》中，有一個名為「市郊別墅」（A Suburban Villa）的設計＊。以維多利亞式建築的標準而言，這是一棟僅有三間臥室的小房子，適合年輕而富裕的夫婦帶

著兩、三個孩子居住。這棟房子除供僕人居住的閣樓以外，總計有三層，使用面積超過一六八坪。在理查森看來，這樣的使用面積算不上奢侈。他特別指出，這棟根據當代美國理念設計而成的房子，是一棟「安排緊湊」、「空間利用經濟」的「小型市郊別墅」[29]。實際上也確然如此，這棟小別墅的房間都壓縮在一個方形區內，用於走道的空間相對而言也很小。

克莉斯汀・斐德烈也曾在《家居工程》（Household Engineering）書中以一棟房屋為例，寫成〈有效率住家的設計〉一章；試將理查森的小別墅與這棟房屋做一比較。斐德烈選定的這棟房子於一九一二年建於芝加哥郊區的崔西（Tracy），時間在理查森的書出版之後僅四十年。這棟房子也是為中產階級家庭而設計，但在規模上更加接近畢秋的範例。儘管有四間臥室，但它的總面積（不包括地下室）僅及理查森小別墅的四分之一。位在崔西的這棟美國房子，就房間數而言並不比小別墅少很多。它有客廳、也有餐廳，只不過它不設圖書室而設遊樂室。它還設有一個睡廊（自一九〇〇年以來，美國的房屋建築很流行睡廊的設計），與一個用玻璃與屏幕隔成的起居廊。造成兩棟房子大小如此懸殊的原因，在

*理查森不是一位重要的建築師；他不具克爾的權威，也缺乏史蒂文森的才氣與專業知識。但正因為較不具創意、構想較為傳統，他的書反而暢銷；這本書發行了許多版，直到二十世紀之初仍然印行。

於英國屋的每一間房都大得多；在這棟十九世紀的英國屋中，即使是規模最小的化妝室，也比芝加哥那棟房子中大多數臥室還大。若以現代標準而言，英國屋的臥室稱得上堂皇壯觀，它們每一間都比美國屋的客廳還要大。

理查森設計的這棟「小」市郊別墅總共有十七間大房，要維持房間的清潔，必須至少有兩個人不斷進行清掃、擦拭、去塵的工作。相對而言，美國屋的設計目的在於使家庭主婦可以獨自一人、輕鬆地維持清潔，即使需要幫手，也只需找一個兼職工就夠了。這樣的經濟考量，不僅導致房間面積的縮減，也促成「內建式」家具，如貯物架、廚房壁櫃、書架、爐邊椅座以及餐具架等等的廣為使用；而這類家具在維多利亞式的建築中是找不到的。據斐德烈的說，內建式家具最主要的長處是它們永遠無需搬動，因此它們的清理也簡單得多。斐德烈的廚房設計納入許多日後廣為世人採用的實用特性，其中包括：窗戶開在料理檯上方；清洗槽兩面各設排水板；櫥櫃面積大小不等；以及清洗槽、冰箱與工作區密切相連。內建式櫥櫃是十九世紀之初問世的另一項美國設計創舉（畢秋首先在設計中提出），這項設計不僅取代了臥室，也取代了廚房中的衣櫥、碗櫥與櫥櫃。貯物間的型態與位置問題也完全解決，而且直到今天一直沒有進一步的變化：衣帽間設於正門入口旁；收納掃帚等清潔用具的小間緊靠廚房而設；貯藏織物的小間位在樓上大廳；裝藥物的櫃子設在浴室。

將抽水馬桶與浴缸擺在同一個房間、供全家人共同使用的觀念，也是美國人發明的。許

多唐寧在一八五○年的房屋設計，都納入將抽水馬桶與浴缸結合在一起的「浴室」，而他似乎也並不引以為奇。到十九、二十世紀之交，浴缸坐落在浴室一端，抽水馬桶與洗手槽並排擺在另一端的三件式浴室已經普及。不過歐洲的情況並非如此。從理查森的描述中，我們可以確知英國人透過管道，將經過中央加熱的水送入每一個化妝間，但由於大家仍然使用擺在化妝間的移動式浴盆，前述「美式」浴室並不存在。理查森曾建議在樓下的小化妝室裝設浴缸，儘管這實在不是裝設浴缸的理想地點，但這項建議顯示，使用移動式浴盆的傳統已近尾聲。這種「美式」浴室對於小房子的設計十分重要，因為它意味化妝間可以完全省略，而且臥室（在過去，浴盆有時也擺在臥室中）面積也可以減小。這項設計也提升了舒適度；當然，因此獲利的不是洗澡的人（還有甚麼事能比在熊熊爐火前、懶洋洋地泡著澡更加寫意？），而是過去必須為擺在每一間臥室的浴盆裝水、倒水的人。現代浴室因管線裝置與壁磚設計而顯得實用、有效，但導致這項成果的原因是無僕役家庭的觀念，而不是甚麼重大的科技進展。

　　但科技在其他方面確實有助於家居生活的舒適。在十九世紀，單是為屋內十四處壁爐做清廢料、添燃料，以及為設在各處的煤氣燈做調整燈心、擦拭燈罩的工作，已經足以耗去一個僕人大半天的時間。較為現代化的房子透過設在地下室的火爐將水加熱，再使熱水流經設置於每個房間窗台下的散熱器，從而為整棟房子加熱。這個火爐使用炭火，必須依靠人工添加

燃料，但每天只需添加一次。照明當然已經改用電燈。

維多利亞式房屋設計的嚴格畫分，在美式房屋中並不存在。遊樂室並非專為孩子而設。據斐德烈說，當「年輕人」使用起居室時，做父母的也可以使用遊樂室。她並且強調，應該讓孩子隨時都能進出他們的房間，而不致擾及大人的活動。在那棟位於崔西的房子中，孩子可以從後門入屋（並就便使用廁所），或上樓或到遊樂室，都可以不必穿過客廳或廚房（也因此不會將塵土帶入這些房間）。在小房子中，想要達成將人員進出與活動分隔的目標十分不易；因此，雖然在龐大的維多利亞式建築中，大家已將安靜與隱私視為理所當然，但在小房子中，如何謀得安靜與隱私就成為居家舒適設計的重大課題。廁所、浴室、樓梯與縫紉間的位置經過精心設計，以求有所區隔，使每一間臥室都能獲得較大的隱私。父母的臥室位在起居室上方，孩子的房間則位於較安靜的廚房與遊樂室之上。

十八世紀法國府邸的設計人在房間位置的規畫上煞費苦心，為的是將僕人的活動與主人分隔；而這棟現代美國式房屋的設計人也同樣極力設法，希望將孩子的嘈雜與父母的活動分開。不過，這種區分又與府邸的嚴厲區隔不一樣，因為父母與子女共享某些活動，而這種共享性必須與隱私相整合。無論如何，當年使洛可可風格設計人深受啟發的「物品」意識，同樣也影響著這棟美式房屋的設計人。

這位設計人是極具才賦、但不甚時髦的建築師郝斯特（H. V. van Holst）＊。克莉斯汀·

斐德烈原可能選擇一位名氣更響亮的建築師所設計的房子，例如萊特（Frank Lloyd Wright）；因為畢竟她對萊特的作品一定很熟悉。斐德烈是「女士家庭」雜誌（The Ladies' Home Journal）發行人包克（Edward Bok）的友人，而包克曾委請萊特為一九〇一年七月號的「女士家庭」雜誌設計「一棟有許多房間的小房子」。萊特的設計確實納入許多斐德烈鼓吹節省空間的特性；在早在一八九三年設計的錢尼屋（Cheney House）中，他已規畫出一個結為一體的餐廳、客廳與圖書室，一個極有條理的廚房、幾間小型浴室、中央暖氣，與一個有效的平面設計。但就像大多數建築師一樣，萊特還有其他考量；房屋外觀的優美與否在他的作品中總是居於首要地位。儘管他在室內設計方面也有許多務實的想法，但他最優先的考量仍然是建築與美學。

不僅從斐德烈和所有主張家庭管理之士的立論中，我們都能覺察到一種對建築技術的普遍存疑，而且這些人全為女性。許多年以前，畢秋曾指責「建築師、房屋建商與男性大眾疏忽職守」，以致找不出提升房屋通風經濟且有效之道[31]。斐德烈建議家庭主婦將她們的需求

<hr>

＊郝斯特在一九一四年發表《現代美國家庭》（Modern American Homes）一書，書中討論的都是最平民化、實惠的房屋設計[30]。斐德烈在書中唯一指名道姓提到的建築師只有他一人；莉蒂雅・雷伊・巴德斯登（Lydia Ray Balderston）在《家庭主婦》中也提到過他。

詳細告知建築師；在她看來，建築師的角色不過是提出房屋外觀改善的建議、為建商準備技術圖紙而已[32]。還有一位女性作者也提出警告說，家庭主婦要有遭遇建築師反對的心理準備，因為「某些事行之已久，幾乎長達好幾世紀，因而家庭主婦們那些所謂的新構想，往往為人視為不可行[33]」。為對付這種狀況，這位作者還為她的讀者提供一個建築構圖的速成課程，使讀者也能製作設計圖、或能夠「檢驗」建築師的設計圖。艾倫・理查茲似乎也對建築師的室內設計能力存疑，至少她不相信他們對這個領域有興趣。她在一九〇五年曾經撰文指出，有關當局有必要展開協調行動以教育「房屋專家」，不過她沒有指明建築師在這些二「專家」之列[34]。這些聲明顯示，建築師從視覺切入的作法，與十九世紀工程師*從實用角度切入的做法，兩者之間的裂痕已愈來愈大。

這些「家庭工程師」倡導的有效設計構想，形成一項難以令人置信的結合：一是婦女為謀家務工作理性化與組織化而下的工夫，一是為提升工廠工業生產而研發的理論。來自費城的工程師泰勒（Frederick Winslow Taylor），在一八九八至一九〇一年間，利用在鋼廠工作的機會，仔細觀察工人完成特定任務的做法，研究縮短時間、提高效率，從而增加生產力的改

*這些女作家都自稱「家庭工程師」，而不是「家庭建築師」。

革之道，終於訂定一套改善工作程序的辦法。泰勒的辦法講求直接觀察（通常帶著跑錶進行觀察），而且他的改革手段往往極其簡單，例如：改良工具、重新安排休息時間、調動裝備位置等等。就增加生產力而言，這些辦法的成果極為驚人。更重要的是，大家很快發現，其他人也可以成功地運用泰勒的辦法，運用於其他活動地也同樣有效。沒隔多久，另一位講究效率的工程師吉布利斯（Frank Gilbreth），在研究砌磚時也有了心得。傳統上，磚塊送到泥水匠處以後，總是高矮不均、隨意成堆地堆放著。吉布利斯設計出一種磚架，將它擺在高矮可以調整的檯子上，讓磚架的高度隨時維持在泥水工人的腰部，使工人無需彎腰就能輕鬆取磚。由於這項簡單的改善，砌磚工作的成效提升了三倍。

許多事的成就都導因於一連串令人稱奇的巧合，所謂「科學管理」運用於家務工作也不例外。克莉斯汀・斐德烈所以對這個主題如此有興趣，是因為她身為商人與市場研究員的先生喬治，當時正與幾位效率工程師進行一項計畫。有一天她對喬治說：「如果這個提高效率的新構想真如你所說的那麼好，而且從鋼鐵鑄造廠直到製鞋廠等各式工作都能一體適用，我想它一定也能運用於家務工作[35]。」喬治於是將同事介紹給她，斐德烈隨後也往訪實施這種新技術的工廠與辦公室。她發現其中許多作法都適用於家務工作。適當高度的工作檯面，可以使主婦不必彎腰工作；工具與機器置放位置的恰當，可以減輕主婦的疲憊；根據計畫、有條理地工作，可以提升效率——這些顯然都是家務工作有待解決的問題。她開始研究她本人

與友人的工作習慣。她爲自己的工作計時、做筆記，並拍下婦女工作的實景。最後她根據觀察心得重新改造她的廚房，並且發現此後她可以更迅速省力地完成家務工作。

如果提高效率只是斐德烈的一項嗜好，則事情發展到這裡或許已近尾聲。但是，就像畢秋與理查茲一樣，斐德烈也是科班出身的教師；而身爲教師的她，不以自身獨享此一新知識爲已足。在一九一二年，她以「新家庭管理」（The New Housekeeping）爲題，一連爲「女士家庭」雜誌寫了四篇文章，之後並將它們整理成書發表[36]。在位於長島的家中，斐德烈建立「蘋果農場的效率實驗廚房」，以進行工具與用品的測試與評估。三年以後，她以函授教材的方式，專爲女性讀者寫了《家居工程》一書。她藉由圖表與許多照片來強調家務工作的各個層面，包括烹飪、洗衣、清潔、購物與預算編列──，都可以再提高效率。這是一本集教材、論文、消費者指南與DIY手冊於一身的書。

在《家居工程》印行的同一年，瑪麗·派提森也發表了《家庭工程的原則》。雖說這兩位女作家彼此間似乎並無直接連繫，但兩人所提出的結論殊途同歸。在泰勒的直接影響下（泰勒不僅爲派提森的書寫序，還盛讚派提森，將她與達文西以及牛頓相提並論），派提森花費數年時間，將泰勒的直接觀察、衡量與分析之法運用於家務活動中，並在新澤西州的柯隆尼亞（Colonia）建立「家務管理實驗站」。

爲斐德烈的《家居工程》寫序的，同樣是一位效率工程師──吉布利斯。吉布利斯非常

注重家務工作的管理。他的研究工作大多與妻子通力合作下完成；也因此，套用他妻子──心理學家莉莉安（Lillian）頗富感性的說法：「當吉布利斯組織自己的家庭時，也設法運用過去在人生冒險與探索過程中使用的那套原則與做法[37]。」由於吉布利斯家庭人口眾多，對吉布利斯夫婦而言，家務工作的管理不只是一種學術探討而已。也因為有了這些切身經歷的實驗，莉莉安‧吉布利斯寫了幾本有關家庭生活管理的書，包括《家庭締造人》（*The Home Maker*）與《家庭管理》（*Management in the Home*）。

家庭工程師提出的若干建議，現在看起來難免有些迂腐與固執。舉例說，究竟有多少家庭主婦能將她們的日常活動一分鐘、一分鐘地詳加記錄？有多少主婦每天為自己寫清潔程序表？或者將每一件家用品建卡存檔（如果當年個人電腦已經問世，不知這些家庭工程師能做出甚麼驚人之舉）？也或者在購置最便宜的家用工具以前，仍會根據書中建議，先做好成本效益的研究？這一切都頗令人懷疑。

上述幾個問題的答案是：可能寥寥無幾。但這項具有全民教育意義的效率運動並未因而光芒稍損。兼具舒適與工作效率的概念，以極快的步伐在家庭中站穩腳步。維多利亞時代的工程師幾經奮鬥，才說服社會大眾採信他們有關通風與衛生的概念；而這些主張家庭生活管理的人卻幾乎未遭抗拒。斐德烈的幾本著作極為暢銷；她在「女士家庭」雜誌撰寫的文章擁有許多讀者；最後成為一位「家務問題顧問編輯」。莉莉安‧吉布利斯受僱於家庭用品製造

廠商，研究更有效的廚房設計。畢秋曾主張將「家居經濟」（Domestic Economy）視爲學科，在學校講授。到一九〇〇年代初期，許多大專院校已經開有家庭經濟學課程；麻省理工學院請到的主講人是理查茲，在哥倫比亞大學主講這門課的則是巴德斯登。有人認爲，這項室內工程運動所以能成功，主要原因是運動推動人是女性；這個說法是否有沙文主義之嫌？除女性以外，還有甚麼人能對居家問題有如此貼切的第一手體認？還有甚麼人會挺身而出、解決這個久經忽略的問題？還有甚麼人能以如此直接、如此實際的方式針對問題採取行動？

當然，這些家庭效率的倡導人──吉布利斯、斐德烈，以及她們的先驅畢秋都是了不起的婦女＊。不過她們絕不孤單；有關這個議題的書如雨後春筍般出版，作者清一色都是女性。這些書的內容憑書名即不難察知：《家務工作》、《身爲女性的工作》、《家庭與管理》。這項謀求更有效家庭管理的運動，是否認定婦女安身立命之處就在家庭？當然它如此認定；它不能自我脫節於當時的現實，而且無論怎麼說，它也沒有嘗試這樣做。不過我們不應根據「原本可能出現」甚麼而做判斷，我們應該根據過去曾經出現……以及之後相繼出現的事來做判斷。由於家庭清潔、烹調、洗衣等等家務工作所需工時的不斷縮短，婦女終於得以掙脫束縛，走出與外界隔絕的家務圈。雖然當年無論凱瑟琳・畢秋，或是克莉斯汀・斐德烈，都沒能預見及此，但這已是不能改變的結果。事實上，畢秋等人對居家舒適問題再思考的正確性，經過近五十年來世事的發展已能充分證明。住家仍然是一個工作地點；即使職業

婦女的人數增加，或夫婦開始共同分擔家務，也都不能改變這項事實。在今天的現代家庭中，我們視爲理所當然的許多事，例如房屋規模的縮減、工作檯的高度適當、重要用品合理的擺放位置、貯藏室良好的空間規畫等，其實都源出於這個時代。如今，任何人皆可在廚房料理檯邊輕鬆工作，或從洗碗機取出碗碟、隨手放在上方的櫥架，或只需一個小時就能做完全家的清潔工作，這多少都得拜這些家庭工程師之賜。

──────

＊曾經寫過幾本書的凱瑟琳・畢秋，也是美國第一所女子學院的創辦人；這所學院於一八二一年成立於康乃狄克州首府哈特福（Hartford）。莉莉安・吉布利斯不僅職業生涯多采多姿──她是工業工程師、顧問，也是作家──並且育有子女十二人。克莉斯汀・斐德烈在二○與三○年代，就消費者事務問題廣有著述，並巡迴各地發表演說；在遭到會員純爲男性的廣告協會（Advertising Club）拒絕入會之後，她組建了美國婦女廣告協會（Advertising Women of America）。

第八章

風格設計

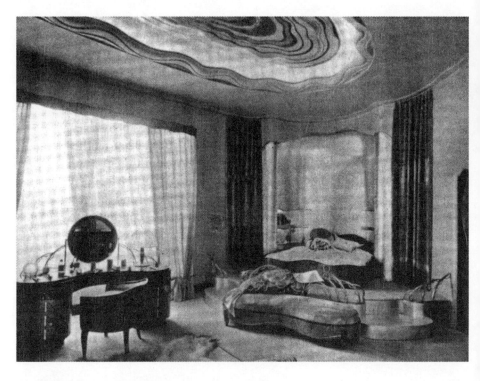

杜方（Maurice Dufréne），
《貴婦的臥室》（*Chambre de Dame*，一九二五）

「房屋是一個讓人住的東西……安樂椅是一個讓人坐的東西……」

—— 柯比意，《邁向新建築》（*Towards A New Architecture*）

大家可能會認為，出現在十九世紀末、二十世紀初許多有利生活舒適的發明，一定對家的面貌造成重大衝擊，奇怪的是實際情況並非如此。雖然為便利家務工作的進行，房屋的設計已經愈來愈重效率，且為了提升家務工作效率，家用機械化裝置的數目也愈來愈多，家的外在裝飾大體上仍然維持不變。倒不是說裝飾仍與過去沒有兩樣，而是裝潢縱有改變，原因也是時髦與流行品味，而與科技絲毫無關。雖說也有例證顯示煤氣燈以及後來的電燈對室內裝飾造成影響，但較為明亮的室內所以蔚為時尚不是因為科技，而是因為受到北歐風格的影響。這種風格主要強調的是陽光而不是電器。在摩格漢（Syrie Maugham）與艾兒西‧戴吳爾芙這些室內設計師的鼓吹下，以全白為主調的房間曾一度風行，原因除時尚以外，實在也找不到其他解釋了。

事實上，家飾外觀也沒有改變的理由。機器或者家用具，外觀應與它們在工業時代以前的前身不同，其實是一種現代才有的觀念。正因為所謂「形式隨功能而定」（源於美國建築師蘇利文（Louis Sullivan））這句名言太常為人引用，我們很容易忘記它其實是一句口號，

而不是一項規則。十九世紀的實情充分反駁了這句話。維多利亞時代那些無論如何都稱得上偉大的工程師，雖然是首先將進步理念發揚光大的人，但這群人從不認為有必要發展所謂的工程美學。蒸汽船、火車與電車，都是非常傑出的發明，但這些發明的內部裝潢卻總是予人一種似曾相識之感。輪船上的包廂像極了麗池酒店（Ritz）的套房。火車車廂也設計成小客廳的模樣；有錢的商人有專用火車包廂，包廂內部裝潢包括壁板、安樂椅以及飾有流蘇帳帷、氣派豪華的吸煙室。電車也承襲過去馬車所使用的視覺語言與裝飾。雖然一般人也會因仰慕派克斯登（Paxton）的水晶宮，而在自己家中用鑄鐵與玻璃搭造暖房，但這種以實利為目的的建築，對房屋其他部分並不構成影響；他們不會像十九世紀初期的建築師一樣，因此使用玻璃建造整棟房子。

當時理所當然地認為，房屋的內部就像外表一樣，應以一種能代表特殊時代意義的風格加以裝飾。當然在那個時代，這種想法就像現代人打領帶（領帶的前身是十七世紀的蕾絲領巾）一樣無足為奇，因此在歷史上也就沒有什麼特別之處。十八世紀的古典主義（促成它的原動力，是一種對過去的極度好奇）已經被幾種時代風格取代；到一八二〇年以後，一般人已經可以採取新洛可可、新希臘、新歌德，以及任何中意的新風格裝飾去陳設他們的房間。這難免導致折衷主義；主張風格純淨的人士自然因此感到不快，但富於想像力的建築師與室內設計師（這時它們已是兩個不同的專業）卻因而能在不同風格的推動、詮釋，甚至在彼此

的結合過程中，享有較大的發揮空間。

有一位歷史學家曾將並存於十九世紀的「創意性」復古與「歷史性」復古做一區分。[1] 創意性復古並不在意歷史正確性，只是運用傳統主題與形式，而且通常具有高度原創性。例如美國在南北戰爭以前流行的法國骨董風格，是三種路易王朝風格的混合產物，而且大家經常隨意加以調整。另一方面，歷史性復古的目的則在於或多或少、忠實模擬一種特定歷史風格的外觀。它們以學術性歷史研究為依據，通常反映的，不僅是對特定時代家飾的追思，也包括對那個時代習俗的仰慕。一八七〇年代的殖民風格，與一九〇〇年代初期的喬治亞風格，都是歷史性復古。但歷史性復古出現得較晚，而且較為罕見；最早期的復古，例如新歌德式，則屬於創意性復古。

十九世紀創意性復古風盛行的這項事實，對創新大有助益。既然形式不必隨功能而定，只需根據傳統，而且規範也不嚴格，那將煤氣燈或電燈這些裝置引進家庭也就不難。這些裝置或以一種為人熟悉的形象呈現──煤氣吊燈或電吊燈於是問世──如果不可能這樣做，大家也會以一種為「傳統」方式對待它們。由於不必嚴格遵照歷史原例，想做到這一點並不難。在通風管上嵌一片飾物，在浴盆邊鑲一朵花，如此一來這些設備便可以融入整體室內裝潢之中。維多利亞時代的人喜歡依據老式、非機械性的品味裝扮新裝置，這種作法惹來後人許多嘲諷，這類批判後來成為許多探討工業設計書籍的主要內容。但改革的腳步所以能在維多利

亞時代進行得如此快速，應歸功於時人不以爲傳統與創新之間存有任何矛盾。爲今日收藏家視爲瑰寶的那些裝飾華麗的煤油燈、吊燈式的煤氣燈以及精美的吊扇，每一件都令我們感嘆：當時竟能將新舊結合得如此巧妙，而且還能如此優雅。無論有甚麼新發明出現，無論這發明多麼與過去不同，維多利亞時代的人總樂意將它們納入生活。

不過，時代風格也有一些難題。羅馬式風格的房間，應以一種頹廢而堂皇的方式呈現其壯麗；以歌德式風格裝飾的房間，理應予人一種沉思與憂鬱之感。但以無僕婦爲標榜的住家，最重要的需求就是縮減房間的規模。由於大多數歷史性風格原先的設計對象是大房子——大得堪稱宮殿的房子——因此要將它們融入中產階級在十九世紀末建造的較小的房子，往往並不容易。適合小房間裝飾的時代風格寥寥可數。即使路易十四風格的閨房與沙龍，也需要某種程度的活動空間；而洛可可家具在設計之初，即意在透過齊整而寬廣的環境加以呈現。有些人不理會這類問題，不管三七二十一地以宏偉手法裝潢他們十分平庸的家；只是這麼做通常達不到預期效果，反而往往有些荒謬。他們設計的「羅馬式」浴室或「男爵式」餐廳，與原設計相形之下，令人不忍卒睹。

在小房間呈現歷史性風格的難處，還不只局限於裝潢而已。新古典風格強調的調和對稱，很難在小房子中達成；即使建築師本領再強，也爲這無米之炊感到難爲。房間數目如果不夠多，空間效果即無法營造；房間本身如果造型不規則，加上設計目的在於效率而非效

果，這些房間則幾乎不可能以正確的古典風貌整合。喬治亞式設計講究的正規與形式，也極不適合當時採行的那種較輕鬆的生活方式。十九世紀末需要的是一種較親密的家庭生活方式；荷蘭人在十七世紀曾建造既溫暖又舒適的小房子，如果有所謂「荷蘭式復古」出現，倒是可以解決這個問題。一種不同於「荷蘭式」，但並非與之無關的十八世紀復古風格於一八七〇年出現，有效率、無僕婦的小型住家因得以順利發展。這項復古風格就是安妮女王風格。

安妮女王式設計的原創人、也是大力鼓吹這種風格之士，就是撰寫實用指南《房屋建築》的史蒂文森。史蒂文森認為，無論是新歌德式、新希臘式或新羅馬式風格，都不適合住家；他謀求的是一種較具居家意味的作法。他以非常寬鬆的尺度、和十七世紀英國家庭建築為根據進行設計。史蒂文森設計的房子一般都用不塗灰泥的紅磚建造，房屋外觀通常不採古典風格的精雕細琢；即使偶有裝潢也是淺嘗即止。不過他設計的外觀也絕不貧乏，因為它們包括各式開窗、天窗、煙囪、金屬工藝、窗板以及凸窗，而這一切都以不規則方式安排，顯示設計者無意強調對稱與調和。史蒂文森稱他的設計為「自由古典」，只是此一名稱始終沒有流行；大家都稱它為「安妮女王」式設計。「安妮女王」這個名稱並不十分符合歷史正確性（安妮女王於一七〇二至一七二四年間統治英國），但話說回來，這原本也不是一種非常強調歷史正確性的風格。這種不拘泥歷史的手法於是成為它的設計訴求，安妮女王式的住宅因而

博得「魅力十足」與「生動有趣」的讚美，很快成為社會大眾心嚮往之的對象。史蒂文森自己的住處名為

安妮女王式住宅的內部裝潢幾乎完全將歷史正確性置諸腦後。史蒂文森自己的住處名為「紅屋」（Red House），裡面不僅擺設當代家具，還有各式戚本德、洛可可與十八與十九世紀荷蘭式的家具。安妮女王式室內設計的目的，在於盡可能以「藝術」方式將十八與十九世紀的家具混為一體、以營造一種生動效果。基於這種意義，安妮女王式房間展現的，「主要是一種處理，而不是風格的和諧[2]」。雖說這麼做難免導致室內擁擠，但與較嚴謹的歷史性風格相比，這能使屋主享有大得多的運作自由。安妮女王式風格的另一優點在於設計。由於這種風格崇尚不規則，房間可以依照屋內進行的活動而設計：可以有不同的造型與大小，可以依據不同的方式結合，天花板的高低也能各不相同。爐隅、窗椅以及凹室的使用，更增添了房間溫馨與輕鬆的氣氛。這絕不是說安妮女王式是一種功能性風格，它的靈感多在視覺方面，但在無意之間為較小、較有效率的房屋設計開啟了方便之門。同樣偶然的是，由於安妮女王式房屋的主要建築特色是有許多漆成白色的小格窗，室內色調也較過去明亮。

一種類似安妮女王式的建築風格也在美國出現，歷史學家文森·史考利（Vincent Scully）稱這種風格為木瓦式風格（Shingle Style）。受到早期殖民風格住宅建築的影響，紐約建築公司麥金、米德與懷特（McKim, Mead, and White）在東海岸建了幾棟華廈，以推廣木瓦式風格。這幾棟建築納入許多安妮女王式的特色，包括不規則的山形牆、屋翼、窗戶以及門廊

，但它們一般爲木造建築，而且以木瓦覆蓋。儘管這種設計在一開始以大房子爲對象，但事實證明它的設計手法極具彈性，各項特點也能適用於小房子，例如鱈魚角小屋。最後，木瓦不再只是一種風格，而逐漸成爲美國郊區特有的風情；裝潢程度視屋主預算的多寡而訂，有時使用木瓦，有時不用木瓦，有時富麗堂皇、令人讚嘆（例如青年建築師萊特的作品），而所幸在大多數情況下是比較平實、質樸的建築。

隨著安妮女王與木瓦式風格的流行，如何設計出令人滿意的小屋的問題解決了。克莉斯汀·斐德烈在《家居工程》中做爲示範的那棟位於芝加哥的房子，採用彈性設計，使大小不同的房間能視功能與需求而結合，這樣的方式即源於木瓦式風格。它的爐隅與凹室設計、不規則的門廊與各式尺寸不同的窗戶，再再透著一種經美國感性過濾而呈現的安妮女王式風格。這棟房子代表著那個時代房屋的典型；在那個時代，爲充分利用家居生活科技所提供的種種舒適與便利，房屋的設計都以效率掛帥。但同時，它的內在樣貌則與過去並無太大差異。有些房間的樣貌改觀了——其中尤以廚房與臥室爲最——但客廳仍然維持著大家熟悉的那種暖烘烘的氣氛。壁爐不再是一種功能必需品，但仍然象徵著家人圍爐之樂。歷史性裝潢因爲大多數人無力負擔而簡化了，但它們的痕跡依舊存在。古典風格的長柱支撐著門廊；依稀帶有喬治亞式意味的壁板，爲餐廳增添了幾許優雅；裝飾華美的燈具照耀著廳堂。房間儘管在規模上大幅縮小，但由於融入十七世紀小屋的許多特色，例如：窗座、凸窗、室內玻璃

門等，再加以電燈、中央暖氣與各式各樣新式家庭用品的應用，居家舒適的目的因而達到了。

我們就快要談到現代家庭了。直到二十世紀展開以前，舒適一直是一種逐步演進的過程，甚至在電器與家務管理問世之後，這項過程仍然不受干擾地持續著。僕人的消逝與小型住家的重現，沒有影響到它。收放自如的它，不僅吸收了新科技，也融入新的生活方式。但這項過程即將出現一大轉折，舒適將會打破創新與傳統之間的平衡，大幅改變了室內裝潢的外觀。

一九二五年夏，在法國舉行的現代工業藝術裝飾國際博覽會（The Exposition International des Arts Décoratifs et Industriels Modernes），是在巴黎市中心區的一場盛會，會期達六個月。與早先幾次博覽會不同的是，這次大會只有一個主題，即裝飾藝術；而大會的目的就在於展示家具與室內裝潢的最新概念。不止十七個歐洲國家參加這項博覽會，其他與會國家還包括日本、土耳其與蘇聯。引人注意的是，德國與美國沒有與會（德國基於政治理由未獲邀請；美國何以缺席則一直未有解釋）。室內裝潢成為如此大規模的國際博覽會的主題，還是史上第一次（事實上也是最後一次）。一九二五年的這次博覽會並沒有出現單一

特別偉大的建築物——沒有水晶宮（Crystal Palace），也沒有艾菲爾鐵塔。在從傷兵院（Invalides）跨越塞納河一直到大宮殿（Grand Palais）、廣達三百公畝的博覽會場中，展出的作品包括近兩百棟建築。舉辦這項博覽會的目的，是重建法國做為歐洲室內裝潢導人的地位（當時在歐洲室內裝飾領域執牛耳的是奧地利）。此外，除代表各參展國的建築物以外，著名製造廠商與法國幾家最大的百貨公司還建有特別的展示館。陳列在這些展示館的項目，包括室內擺設、家具、陶藝、玻璃、印花材料、地毯、壁紙與鐵工藝等。

在這項博覽會中，鋒頭最健的無疑是法國的「成套家具設計師」（ensemblier）——即大師級室內設計師。在這些設計師中，名氣最響亮的首推胡曼（Jacques-Emile Ruhlmann）。他是一位家具設計師兼製造商，在這次博覽會中建有自己的展示館，名為「收藏家的府邸（Hôtel du Collectionneur）」。這間展示館描繪的，是一位富有的藝品收藏家住處的形貌，其中展示的都是當代藝品，包括許多法國最著名藝術家與工匠製作的彩漆壁板、雕塑、玻璃吊燈與熟鐵工藝品；這些藝術精品結合胡曼設計的家具，將展示館裝飾得極盡優雅。主沙龍的主色調為紫色與藍色，透過高窗採光，配上一層層疊疊、直瀉地面的薄紗窗帷，更顯儀態萬千。頗具君臨天下氣勢的，是那座鼓形、玻璃珠飾成的巨型吊燈；懸掛在桃花造型的大理石壁爐上方的是杜巴（Jean Dupas）的畫作《長尾鸚鵡》（The Parakeets），這幅畫採灰黑與藍色為主的色彩設計，再加上一抹鮮綠，成為眾所矚目的焦點。座椅與沙發以波薇（Beauvais）

的繡錦爲飾。鑲嵌在家具上的一片片象牙與亮銅飾品，與馬卡沙（Macassar）黑檀木的烏光相映生輝，如同偶爾出現的鍍金裝飾一樣、使這個原來氣氛極爲嚴肅的房間明亮、活潑得多。胡曼的展示館公認是現代設計的典範；當這項博覽會精選展品的巡迴展第二年移往美國，在紐約大都會藝術博物館以及另外八個大城市展出時，展品中最吸引人的就是「收藏家之屋」 ＊。

這項博覽會展出的室內裝潢，都是登峰造極的視覺饗宴。爲巴黎著名百貨公司拉法葉工作的成套家具設計師杜方，設計的參展作品「貴婦的閨房」就是其中一例。以下是當年一位英國記者在感嘆展品之美之餘，寫下的一篇報導：「他透過天花板上一片橢圓形的凹壁照亮這個美麗的房間；這片凹壁以淡黃褐色澤勾勒出波紋線條的造型。床正對面的一面大圓鏡散發著清澈而柔和的波光，營造成一種照明的裝飾效果，這尤其是令人激賞的一項創意。「貴婦的閨房」就是能將柔和的線條與優雅的氣氛調和得如此天衣無縫。我們飽覽秀色的目光於是來到凹室處那座三十公分高的座臺。凹室本身以放射、噴霧狀的銀飾做爲壁飾，強烈凸顯女性主義的決定性主張。我是不是忘了一提那張覆蓋了半間房地面的巨型白色熊皮？熊吻部

＊ 這項巡迴展對美國的室內設計影響既大且深；一九三三年完成的紐約無線電城音樂廳（Radio City Music Hall）的室內裝潢，就像極了胡曼的沙龍。

位結著飾有流蘇的銀色粗索；看到這裡，不禁令人冥想：當貴婦那隻粉嫩的玉足優美而輕柔

地踏入這頭巨獸厚實的毛皮時，不知會是甚麼情景[3]？」無論是杜方的香豔的閨房，或是佛

洛（Paul Follot）以較嚴肅的金色與黑色為主設計的圖書室，法國室內設計師的裝潢風格都

類同得驚人。有一位歷史學家曾稱這種風格為「爵士──現代」風格。這種風格後來終因這

次博覽會本身而得名──裝飾藝術（Art Deco）。

裝飾藝術是一系列創意性風格中的最後一項；這些風格就歷史意味而言，每一項都不及

前一項。英國人發展所謂英國小屋風格，從而在英國展開藝術工藝（Arts and Crafts）運

動；而英國小屋風格與安妮女王風格一樣，也以早先的住家建築為基礎，不過在室內裝潢方

面比安妮女王式更加自由、更加具有創意。小屋風格隨後促成創意更強的新藝術風格（Art

Nouveau）。儘管在英國與美國都有先例，但新藝術風格首先出現於布魯塞爾；它是一種未

遭歷史影響、詮釋得很好、也很有創意的風格。新藝術風格僅從一八九二持續到一九○○

年；在這不到十年之間，它以各種名稱散播到歐洲各地：青年派（Jugendstil）、自由派

（Liberty）、花派（il stile floreale）與現代派（Modern）風格。經由新藝術風格裝潢的房間具

有以下幾項特色：以自然的形式為裝飾主軸；整齊、不零亂；家具、織品與地毯的風格一

致。它所以這麼快就銷聲匿跡，原因不詳，或許它考究得過度，或許它過於十全

十美，而且發展得過於完整，使無法進一步發展；又或許它的「頹廢氣息」（普拉茲的用詞）

在一開始即已注定了覆敗的命運。無論如何，新藝術風格鼓舞大家進行進一步的實驗，並且封閉了（或者是，似乎封閉了）時代性裝潢的大門。新藝術風格最後傳至維也納時（在維也納，它的名稱是分離派〔Secession〕）捨棄許多強調花飾的特性，拜霍夫曼（Josef Hoffmann）等幾位設計師之賜，它有了較抽象、較具幾何圖形意味的外觀。

裝飾藝術風格在國際博覽會期間引起大眾矚目，不過這項法國風格早在博覽會以前已經出現。促成這項風格的，是率領俄羅斯芭蕾舞團（Ballets Russes）於一九〇九年訪問巴黎的盛事。林姆斯基‧高可沙夫的音樂與尼金斯基（Nijinsky）的舞蹈，固然在巴黎社會造成極大回響，巴克斯特（Leon Bakst）那種以感覺為訴求的裝飾手法與舞裝，同樣也令巴黎人看得如癡如醉。它們有濃郁的異國情趣、而且做作誇張，與巴黎人慣見的事物大不相同。在看完芭蕾舞劇《天方夜譚》（Sheherazade）之後，波列（Paul Poiret）等設計名家紛紛推出羽飾頭巾、彩色長絲襪、女褲與其他東方流行服飾；這樣的設計既富魅力又性感迷人，結果大獲全勝。巴黎現代芭蕾舞團演出所著層層密密的長裙為輕巧的薄裙取代，緊身裙也被直線的雞尾酒會禮服（後來變得很短）與小胸衣取代。如同往昔，服飾影響到裝潢。金縷之衣需要適當的環境搭配，精巧有趣的小屋或一絲不苟的維也納分離派風格都不適合東方服飾。較寬鬆、較自由的穿著營造出一幅較舒暢的畫面；大家於是開始閒逸地倚臥在鬆軟的靠墊上。波列於一九一一年，比羅夫‧羅蘭早半個世紀有餘即展開他自己的室內裝潢業務，並且將他的

服飾特有的那種倦怠無力之感延伸到房間本身。裝飾藝術風格於焉誕生。

第一次世界大戰結束後，沐浴在二十年代醉人氣氛中的裝飾藝術風格日驅茁壯，終於成為最首要的巴黎風格。自問世以來，裝飾藝術總是帶有一絲罪惡氣息；這時，這一絲意味開始變本加厲。裝飾藝術繼續受舞蹈影響，不過這時影響它的，是貝克（Josephine Baker）的娛興歌舞、情欲橫流的探戈、以及黑臀舞（Black Bottom）。裝飾藝術風格的公寓一直是一種都市風格，故而總帶有一股狠勁，這時又受非洲情懷影響，連斑馬皮、豹皮以及熱帶林木也融入設計。

到一九二五年，一般人已經理所當然地認為，不必特別考證任何過去事例，也能設計出舒適的室內環境，至少法國的情況如此。巴黎國際博覽會的主辦當局曾明白表示，絕不容任何歷史時代性性室內裝潢參展，一切展品必須是「新而現代」的。主辦當局認為，為舉行早先一次博覽會而於僅僅二十五年以前建造的大王宮，有必要將內部重新裝潢，以隱藏其新古典主義的裝潢風格。但胡曼與杜方的現代主義並不構成對過去的否定，在他們的作品中，喜悅與舒暢之情依舊顯露無遺，精巧的工藝與豐美的材質仍然是作品主軸；儘管已將裝飾重點從圖飾轉移到幾何圖形，他們仍然強調裝飾的手法。過去室內裝潢的幾項要素：吊燈、橫條牆飾、壁板等依然存在，只不過透過另一種不同的美學手法而呈現。裝飾藝術風格對科技也不漠視。燈光照明是成套家具設計師極為重視的要項。伊蓮‧葛瑞（Eileen Gray）為巴黎時裝

店陶巴）（Suzanne Talbot）設計了一個店面，整層地板都以銀色不平滑玻璃材質建造，採取由下而上的照明方式。杜南（Jacques Dunand）的博覽會參展作品無窗吸煙室，有一個梯狀的銀色天花板，將電氣照明與通風裝置都隱藏其中。設計師兼工程師夏露（Pierre Chareau）以一間書房兼圖書室參展，頂端用棕櫚木構成一個圓頂，夜間可以將圓頂打開，露出用數層白色厚玻璃建成、有燈光照明的天花板。夏露在三年以後，建了一棟著名的玻璃屋「玻璃之廈」（Maison de Verre）。另一位極富創意的設計師馬雷—史蒂文斯（Rob. Mallet-Stevenes），也曾以灰綠色多層玻璃散光為光線增添色彩。裝飾藝術比當時所有其他設計風格都更能欣賞現代材質與裝置之美；對裝飾藝術設計師而言，科技是有趣的事。

拜這次國際博覽會之賜，極多人見識到何謂裝飾藝術。像安妮女王風格一樣，這種新風格也沒有那些學術性的矯飾，並獲得社會大眾的喜愛；除了前衛派藝術家與知識份子例外。傳統主義者也不喜歡這種風格；美國一位批判家就提出以下警告：「它不適合鍾情於楓樹與松木的人士，與喜愛棉花與馬鬃之士的品味也無法搭配。它使人無法掙脫美國殖民風格的束縛以進行更深遠的探討4。」裝飾藝術之所以吸引人，部分原因在於它特有的燦爛氣氛。這種新風格的主要贊助人是杜賽（Jacques Doucet）、朗玟（Jeanne Lanvin）與陶巴這類富裕的設計者，他們自然負擔得起紋理剔透、雪花石膏製成的燈飾，以青金石為壁的餐廳，或鑲有鯊皮飾物的家具；這些燈飾、餐廳壁飾與家具都在巴黎博覽會中展出並贏得激賞。雖然有些

批判之士也說：「這些『玩藝』只是特權階級的專利」，但大多數人都接受裝飾藝術呈現的富麗風格。為終止一切戰爭而進行的世界大戰已經結束而且被人淡忘，戰後的繁榮正全面展開，這種爵士—現代風格似乎來得恰到好處。這次巴黎博覽會經公認是一大成功。這項「現代中的現代」風格有時似有些怪異，經常還帶著異國色彩，但大家都同意它是時尚。

雖然連夏露與馬雷—史蒂文斯這些進步派設計師的作品也能為人接受，但現代主義的品味仍有其極限。美國雜誌「建築紀錄」（Architectural Record）刊出的一篇批判文章指出：「儘管它們標榜的是單純與理性，但許多例證顯現的卻是冷漠、黯淡、甚至是荒謬[5]。」在這次博覽會的參展建築中，爭議性最大的無疑是蘇聯館。蘇聯館的設計，採取當時盛行於這個革命締造的新國度的構成派風格，它以不上漆原木呈現的古樸與幾何圖形外觀，使許多觀眾震撼不已，而這也正是蘇聯館設計的原意。有人說（此說頗為可疑）工人在博覽會場建蘇聯館時，誤將陳放展品、即從蘇聯運到法國的木箱本身當成展品，於是造成蘇聯館如此驚人的古樸外觀[6]。

距蘇聯館一箭之隔的是一家小型藝術雜誌（當時巴黎有許多這樣的雜誌）的展示館。這個展示館稱為「新精神」（Esprit Nouveau），即這家雜誌的名字。有一位美國記者曾寫道，某些參展設計展現的，是「冷冰冰的庫房所代表的那種貧乏與單板」；或許他指的就是這個「新精神」展館[7]。他的這項指責也並非全無道理，因為這個展館大體上像一個箱子，它平

淡無奇的外表是一片白色，只在一面牆上漆著兩個六米高的巨型字母——EN。博覽會當局發行的官方刊物稱這間展示館是一個「怪物」，並且保證說，儘管外觀怪異，但這絕不是來自外星球的東西。[8] 不過對大多數人而言，這間展館似乎引不起他們的興趣。蘇聯展館「奇特的斯拉夫式概念」吸引極大注意，但湧往蘇聯館的人潮幾乎沒有人願意停下來瞥一眼「新精神館」。當時美國與英國的建築媒體不斷以極大篇幅報導這項博覽會，但在這許多報導中沒有一篇提到這間展館的名字。只是事實證明，這間眾人不屑一顧的展館，在家居生活發展過程中所具的影響力，卻尤勝於所有那些比它聲勢大得多的參展作品。

設計這間展示館的，是簡奈特（Jeanneret）堂兄弟查理—愛德華（Charles-Edouard）與皮爾（Pierre）。查理—愛德華是「新精神」雜誌的總編輯，後來以筆名柯比意（Le Corbusier）而聲名大噪；有人譽他為二十世紀最著名的建築師，但以他這樣一位人物所設計的建築物，何以如此遭人忽視？出生於瑞士的柯比意並非沒沒無聞之士；他在巴黎住了八年。他與畫家佛南德・雷捷（Fernand Léger）合創一項稱為純淨主義的藝術運動；此外，儘管他的建築作品很少，但透過他的雜誌、幾次展覽，以及後來著作的《邁向新建築》一書，他的理念廣獲社會大眾回響。根據柯比意本人的說法，新精神展館所以為人如此漠視，是因為遭到博覽會主辦當局的合力破壞*。他的這項解釋廣為人所接受。但比較簡單的理由是，大多數人對所謂新精神產生不了共鳴。

來到這間展館參觀的人，會發現展館內部與外觀一樣，既貧乏也還未完成。它沒有擺設飾品、沒有帳帷，也沒有貼上壁紙。裡頭沒有陳列家庭照的壁爐架，書房中也沒有裝置壁板。屋內看不見磨光的木飾，更別說甚麼青金石飾品了。館內的色調很突兀：牆壁主要是一片白色，與藍色的天花板成強烈對比；客廳有一面牆漆成褐色；用做隔間的儲物櫃漆成淺黃色。這一切給人一種不舒適的感覺；再加上那座樓梯給人的印象就更惡劣了，它用鋼管建成，看起來彷彿是直接從一艘船的鍋爐室中拆下來的一樣。窗框也呼應著這種工業氣氛，採取所謂工廠窗框的風格，使用的材質不是木質、而是鋼。房間順位的安排也很奇特：廚房是最小的一間房；而同時也做為健身房使用的浴室，大小幾與客廳相彷，有一整面牆完全用玻璃磚造成。更令人吃驚的是家具。這些家具不僅寥寥無幾，而且似乎有意做得黯淡無光：兩張看不出妙處的皮製扶手椅；幾把在一般大眾餐廳隨處可見、極普通的無扶手座椅；幾張用木板架在管狀鋼框上做成的桌子。如果說爵士－現代風格是一種樂章，則新精神只是一種用

*柯比意說，主辦當局在新精神展館四周建了一道六米高的牆以藏匿它。不久以前取得的證據顯示，這道牆的樹立其實另有用意。原來新精神館的施工，由於最後關頭出現的財務困難，直到博覽會開幕前一天晚上才終於展開；博覽會主辦當局為遮掩施工現場的髒亂而不得不建這道圍牆；這項施工進行了三個月。9

廉價哨子吹響、只能發出一個音色的調子。

雖說經費確實帶來一些問題，但館內裝飾所以簡陋至此倒不是經費不足造成的，它是刻意營造的效果。這麼做也不是為了存心嚇人。柯比意在展館中表明他的計畫，揚言要將巴黎市中心區夷為平地，並代之以六十層高的摩天樓。這項計畫只能當作大話一句，自然當不得真。但新精神並非玩笑，在隨後五年，柯比意一連建造好幾棟別墅，這些別墅的室內裝飾嚴格遵照那棟「冷冰冰的庫房」的設計模式。誠如法國一位獨具慧眼的批評家所預見，僅在五年以前還為人恥笑的「新精神」構想，到一九三○年已逐漸在室內設計領域攻占上風[10]。

新精神的組成要件究竟是甚麼？首先，必須完全棄絕裝飾的藝術。顯然，這表示必須否定做為歷史性復古風格特色的裝飾。柯比意對這類裝飾風格甚表輕蔑，曾稱它們為路易Ａ、路易Ｂ與路易Ｃ。新精神同時也意味必須拒斥藝術與工藝，以及分離派這類創意性復古風格，甚至要避免裝飾藝術派的抽象裝飾手法。在捨棄這許多裝飾做法以後，室內裝飾不是所剩無幾了嗎？但那又有甚麼不對？問柯比意就知道了。你總還可以在牆上掛畫吧。事實上，他設計的那間展館就掛出畢卡索、格利（Gris）與李普謝茲（Lipschitz）等幾位前衛派巴黎藝術家的作品。但柯比意厭惡布爾喬亞收集家具的習慣，曾挖苦他們，說他們的家彷彿「家具的迷宮」；但他也承認有些家具有其必要，例如桌椅。不過對於家具問題，柯比意也有答案：新精神風格的住家不再有「家具」，它們有的是「裝備」。他寫道：「所謂

裝飾性藝術就是裝備，美麗的裝備[11]。」

唯有那幾個彷彿檔案櫃的金屬櫥櫃，是特別爲參展而由一家辦公室裝備製造廠商製作的。由於經費與時間都不足以設計原件，柯比意必須使用現成家具。他原可以隨意使用任何大量生產的廉價家具，但結果他在室內選用彎木做的餐館用椅，在展館外的平臺則使用巴黎公園中常見的鑄鐵椅。他將實驗室的瓶子做爲花瓶；用小酒館使用的廉價玻璃杯取代精緻的水晶器皿。展館中沒有吊燈或裝飾性燈具，有的是聚光燈、裝在牆上的櫥窗照明用燈，或是光禿禿的燈泡。

看在絕大多數訪客眼中，那些鋼管製作的欄杆以及餐館用家具顯得粗糙而簡陋。在他們看來，小酒館用的廉價酒杯或工業用照明設施全無吸引人之處。展館中空洞的白牆既無趣也令人厭煩；那些刺目的顏色與工廠的成品似乎令人感覺冷漠而缺乏人味。那間挑高的客廳配上那扇極大的窗戶，就像一間工廠或藝術家的工作室一般；它那些簡樸的家具以及明亮的塗飾，比較適合一般商業機構，而不適住家*。狹窄的廚房彷彿一座小型實驗室*。在這項爲裝

*柯比意設計的那間兩層樓高的客廳透過一扇大窗照明，可以從一處高閣俯瞰全景。據他說，設計這間客廳的靈感來自巴黎一家卡車司機聚集的咖啡館。柯比意後來在許多房屋作品中重複使用這項設計[12]。

飾性藝術而舉行的博覽會中，柯比意的展館在大多數人看來卻既無裝飾，也無藝術可言。

所以採用如此激進的改變，是否如柯比意所說，爲的是因應「新機械時代」的需求？他

在參展兩年以前發表的《居住手冊》（The Manual of the Dwelling）中，曾向有意置產的人提

出建議[13]。令人稱奇的是，建議中對家居科技幾乎隻字不提。「居住手冊」中沒有談到取暖

問題。通風問題也一筆帶過。他只是主張每一間房都應該開窗，此外再無任何有關機械範疇

的建議。他建議將廚房設於房屋頂端以避油煙，但這項建議既古怪又不切實際。至於家用器

具，他所提最高明的主張，不過是使用真空吸塵器與留聲機而已，而這些東西實在算不得是

甚麼革命性裝置。對於電器管線與燈具位置便利與否這類技術性細節，新精神展館顯然並不

在意。柯比意最著名的一句話就是「房屋是一個讓人住的東西」，但就純機械觀點而言，新

精神展館並沒有展現甚麼新意。

但爲謀解決現代居住的問題，柯比意奮力不懈；他質樸的展館也因而與裝飾藝術名師們

設計的那些奢華家飾大異其趣——他的如此奮戰，終使人不得不表同情。無論做法多麼拙

劣，但他在設法使住家成爲一個較有效率的地方；他意圖解決的是日常生活的問題，而不是

如何裝飾的神祕且近乎過時的問題。就這方面而言，他的見解與幾位美國室內工程師提出的

許多目標不謀而合。像斐德烈與吉布利斯一樣，柯比意也曾研讀泰勒有關科學管理的書，不

過他似乎只將泰勒的理念應用於房屋的構築，而未用於家務工作本身[14]。他提升室內設計效

率的做法或許顯得粗糙，但這也顯示美國的室內設計較之歐洲要先進得多。他在展示館中以「新」構想的姿態，展出結合式客廳、內建式櫥櫃、淋浴浴室與隱藏式照明等設計，但這些設計早於數十年前已開始在美國家庭普及。艾倫·理查茲當年曾寫道：「做為一個家，房屋只是一件穿在外面的衣服，應該像衣服一樣適體，不要露出皺紋、摺痕等成衣的德性。」二十年以後，柯比意說：「如能擁有一棟像打字機一樣有用的房屋，屋主也足堪自豪了[15]。」

但兩人在比喻的選擇上有顯著不同：理查茲選的是衣服，柯比意選的是機器。工廠實施科學管理的目的，在於找出有效率與標準化的工作程序。當家庭工程師將這些科學管理理論應用於家庭時，他們發現家庭生活的活動比工廠活動更複雜、更涉及人性。他們同時也察覺，「正確」的行事辦法其實不只一個，他們的目標就在於協助大家能各取所需的解決辦法；理查茲所以將房屋視為替個人量身訂做的衣服，原因即在於此。莉莉安·吉布利斯設計的流程表與微動複寫表，意在使家庭主婦能根據她本身的工作習慣組織家務。她一再告訴她的讀者，家居生活的設計並無理想的解決之道；廚房料理檯的高度必須視主婦身高而定，家用器具最有效的設計隨家庭不同而異。她為居家生活設計的改善提出幾項規則，其中最首要的兩項規則是「以便利而不是以常規做法為指導原則」，「考慮妳家人、包括妳本人的個性與習慣[16]」。

吉布利斯所謂「標準」，指的是每個家庭為它本身決定的個別規範；必須在這些規範確

立以後，才能運用科學管理科技以找出最有效的達成目標之道。另一方面，對柯比意而言，標準是來自外在、施加於人的東西。根據他的看法，人類的需求具有普遍性、可以制式化；也因此他提出的解決辦法具備典範性，並非因人而異。他認為家是一種大量生產的物品（如打字機），個人應該配合家而自我調適。設計師的職責在於找出「正確」解決之道；一旦找出解決辦法，大家必須自我調適以資配合。依照柯比意之見，最理想的家具是辦公室家具，因為它們像打字機一樣，都以「原形」為基礎；此外，透過量產手段，辦公室家具可以反覆大規模生產。在這次博覽會剛結束後發表的一本書中，他舉出一個室內裝潢範例以說明這項觀念。他舉的這個例子，是設於杜斯卡路沙（Tuscaloosa）的城市-國家銀行（City-National Bank）。在這家銀行，所有辦公桌椅，配合完全統一的電扇、電話、檯燈與打字機，都一個接一個、整齊地排列著[17]。

標準化的概念或許適用於銀行，但面對家庭生活種類繁多而且複雜的活動，它顯得滯礙難行。基於這項理由，柯比意有關室內設計的理念，不若家庭工程師的理念精密。新精神展示館展出的那間狹窄的廚房，料理檯的空間小得不能再小；不僅設計構想欠佳，它與餐廳的連繫也不便利。開放式的書房會因吵雜而不切實際。唯一可以因標準化而獲利的一間房是浴室，但柯比意在這裡進行精雕細琢，導致標準化之利全失。儘管柯比意崇尚效率，但他的這項設計不僅不是一棟「無僕婦的房子」，甚至算不上是小屋。除了龐大的戶外平臺之外，這

棟有三間臥室的房子總面積達七百六十坪。這比畢秋設計的模範屋大了兩倍有餘；比郝斯特的「效率屋」也大了許多。「效率屋」包括一間家庭室、四間臥室與兩個廳；而且它早在柯比意之先十五年已經設計完成。

柯比意與家庭工程師們，在面對有效率住家應呈現甚麼樣外觀的問題上，意見也有分歧。理查茲、斐德烈與吉布利斯幾位，對於住家外觀無疑抱持實用的態度；她們關切的是功能而不是外表。她們理所當然地認為，一般人總喜歡以他們自己的方式裝潢他們的房子；因此武斷認定一種裝潢勝過另一種，於理不通。吉布利斯強調色彩在工作室的重要性；但她又說，這只是一種個人的選擇，而且好惡因人而異，某人之好可能為另一人之惡。斐德烈曾建議以較廉價的「現代」維也納式風格做為路易十四風格的代用品；但她對此未加堅持，並且也討論了殖民式與其他復古風格。她們都不認為傳統裝潢與有效率的家務管理兩者之間有何衝突，她們的說法所以能獲社會大眾肯定，原因也正在於此。

而這正是柯比意與家庭工程師們分道揚鑣之處。就某種意義而言，他仍然是一位為了風格而奮戰的十九世紀建築師。新精神的意義正在於此：它是一種新風格，一種適合二十世紀、適合機械時代的風格，一種為謀更有效率的生活而設計的風格。他的作品不只是一棟現代房屋而已，它也是一棟看起來現代的房屋。儘管柯比意在實際作為中往往表現得並不明顯，但他確實強調家庭生活效率的重要性，這一點他對了。但是在效率對房屋外觀影響的問

題上，他錯了。決定家務工作效率的，不是室內裝飾的形貌，而是家務工作的組織情況。如果廚房根據科學管理原則而設計，只要用品擺放位置得宜、彼此間隔不致過遠，則櫥櫃採取的是殖民式裝潢，或是採用花朵造型的瓷質把手，其實無關緊要。如果使用人覺得花紋磚或明亮的窗帘比較令他們舒適或使他們精神較佳，那也是一種效率。房屋之所以「現代」，並不是因為它沒有貼壁紙，或沒有加上花飾，而是因為它擁有中央暖氣系統與便利的浴室、電熨斗與洗衣機。絕大多數建築師並不了解或不願接受家用科技與家務管理的進步，因而迫使整個建築風格的問題退居從屬地位；柯比意也不例外。

第九章

極簡風格

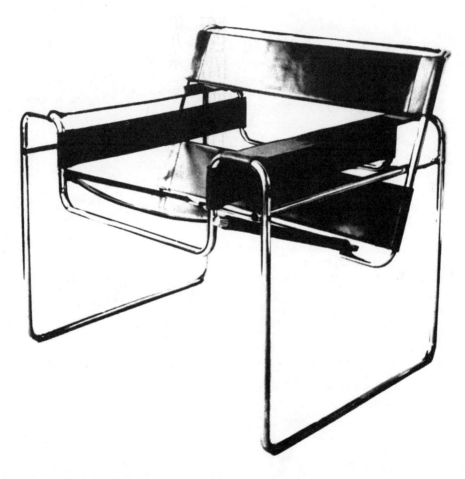

布魯爾（Marcel Breuer），
瓦西里椅（Wassily Chair）（一九二五～一九二六年）

……我們共用曾是化妝室、二十年前改為浴室的房間。原來擺在這裡的床移走了，搬來一個銅質、以紅木為邊、頗具深度的浴缸；每當為浴缸加水時，我們必須使勁拉一個重得像航海機械一樣的黃銅槓桿；房間內其他擺設則維持原貌。在冬季，房裡總是燒著一個煤炭爐。我經常想到那間浴室——那幾幅因蒸汽而迷濛的水彩畫，還有那條掛在印花棉布扶手椅椅背保溫的大毛巾——將它與現代世界中那些單調一致、不具主觀感情的小房間相比；鉻製的盤碟與玻璃鏡在這些小房間閃爍生輝，而這些就是現代世界的豪華。

——瓦渥，《布萊德謝重訪記》

當唐雅（Angelo Donghia）應羅夫・羅蘭夫婦之請，為他們在紐約的住宅進行整修時，這位講究時尚的室內設計師心想，身著李維牛仔褲、注重舒適，同時又是范德比爾（Vanderbilt）裝創始人的羅蘭，一定希望把自己的家打扮得像「哈佛俱樂部」，或者像「一個非常華美的大農場[1]」。出乎他意料之外、也使我們大感訝異的是，這兩項猜測都錯了。在經過整修以後的這棟十間房的住宅中，我們找不到一片貴重織品或印花飾品，或一塊印有精巧彩圖的伯斯利布。在這裡，想找一張毛面壁紙或一塊奧布松（Aubusson）繡帷一定徒

然，它們根本全無蹤跡。那一片光禿禿、漆有一層亮漆的地板，沒有鋪上毛毯或地毯；樸實的白牆也沒有甚麼錦繡帳帷為飾。掛在窗上的，只是簡單的竹簾。屋裡擺著幾個巨型盆景；家具非常少，而且沒有一件是骨董家具。廚房中最顯目的，就是一座帶著商業氣味的不銹鋼工作檯；視聽室的焦點，則是一個皮飾的沙發几，裡面裝備著家庭娛樂系統的內建式控制板。一進浴室，立即映入眼簾的是一個極其樸素、實驗室似的檯子，它看來彷彿大醫院中的擦洗室一般；當然，這裡看不見水彩畫，更別提甚麼印花棉布扶手椅了。瓦渥一定會憎惡這樣的房間。

羅蘭這棟紐約住宅採用的裝潢手法，是設計師所謂「欺人地單純」；換言之，它看起來像是全無裝潢一般。羅蘭用鮮艷的花格布、輕軟的薄綢、條紋細布打扮美國的家庭；但在為自己住處做裝扮時，他選擇了更加時髦得多的做法──極簡裝潢(minimal decor)。根據這種裝潢風格訂定的嚴厲規則，不僅必須將所有裝飾性的建築物件拆除，一切個人物品也必須隱匿不露蹤影。燈具隱藏在天花板中，書本與孩子的玩具藏在櫥櫃中，甚至櫥櫃也藏在平滑、通常呈暗白色的門後。餐廳彷彿修道院中的膳房；廚房一樣也顯得空曠而貧乏，冰箱、爐灶、鍋、碗、瓢、盆等等一概不見蹤影。倫敦一位女性藝品經紀商的住處，堪稱極簡裝潢風格的極端。在這棟住宅中，連床都看不見；床是一捲棉鋪蓋，白天捲成一團收在櫃裡。在這棟房裡，浴室原始得連架子與小櫃都沒有，女主人必須端著她所謂的「濕盒子」──裡面裝

牙刷與肥皂——進浴室漱洗。這做法雖然顯得很蠢，但女主人「欣然堅持這麼做；因為這種紀律嚴格的生活方式縱有些不便，但為謀求高度精鍊的人生，忍受這一切完全值得」[2]。

時尚變化竟如此之大。一九一二年，巴黎名設計師杜賽在賣掉收藏的十八世紀藝品、購入立體派與超現實派的畫作時，為陳列這些畫作而委請保羅‧伊貝（Paul Iribe）設計適合的新潮室內裝潢。伊貝的設計成果燦爛輝煌，而公認第一件裝飾藝術風格的室內設計作品於是問世。伊貝後來為狄米爾（Cecil B. De Mille）設計電影布景；當羅夫‧羅蘭追求時尚之際，他要的卻是光禿的牆壁與幾個盆景。六十年前，倫敦那棟物業的屋主，原應生活在銀、黑兩色精漆牆面與豹皮毯交織而成的天地中，就像伊蓮‧葛瑞（Eileen Gray）為陶巴設計的那種豪華風情一樣。她應該裹著安哥拉毛毯，斜倚在「獨木舟」式躺椅上，不應用棉鋪蓋打地鋪睡覺。

有人玩笑地將極簡裝潢描述為「刻意炫耀的節約[3]」。這就像某些可以直接向製造廠訂購、沒有型號的豪華汽車一樣；或像沙烏地阿拉伯政治人物在國際會議中穿著的民族服飾。它代表著一種精微的派頭主義，要以不落俗套的形式達到出眾超凡；就室內裝潢而言，它講求的就是裝潢而不用飾品。不過這也是現代人不喜室內擺飾過多的一個例子。每一個時代，有時甚至每隔十年，都各有其獨特的視覺品味，就像各有不同的烹調品味一樣。舉例言之，美國人的飲食品味在一九七〇年代出現顯著變化，口味從清淡的食物轉為味道較重的菜餚，

於是中國川菜與德州、墨西哥的菜餚逐漸流行。今天，所謂新食品已取代了大菜，大家的口味也似乎傾向接受較簡單的飲食。室內裝潢亦然；裝潢主題與陳設物品的數目，以及視覺豐盛與變化的程度，都隨時代不同而各異其趣。

桑頓曾稱這種室內裝潢因時而異的性質爲「密度」[4]。密度的漲跌起伏因時而異，就像時裝、女人裙子與男人頭髮的長短一樣；它根據眼睛能夠接受多少裝飾圖型與飾品數量而定。這不僅只是歷史時代或風格的問題而已，因爲即使同屬一個時代風格，密度也會改變。一九七二年的英國新帕拉丁（Paladin）室內裝潢風格，密度比二十年後的同一風格濃厚；另一方面，到中期以後，維多利亞女王時代的室內裝飾面貌，應該不像一八七○年代那樣擺滿家具、飾品；如果採取的是安妮女王式風格，差異就更大了。一九二○年以後，大眾品味出現決定性的改變，室內裝潢的密度愈來愈低，直到一九七○年代因極簡裝潢主義出現而達於頂點。據桑頓表示，從那以後，民眾品味又明顯改變，轉而崇尚較華美、繁複的裝潢；維多利亞風格再次引人矚目即爲例證。

刻意炫耀的節約──這是一個奇怪且矛盾的名詞，它巧妙地描繪出現代裝潢的相互衝突：大理石的廚房料理檯與竹編窗簾；粉飾的灰泥板壁面與量身訂造的橡木門；牆上掛著馬蒂斯的畫，地板上卻擺著一副床褥──如此營造的室內氣氛既具高度統一性，一方面卻又顯出臨時湊合的笨拙。這樣的裝潢可稱爲拙劣，不過是一種經過研究、精鍊而成的拙劣。那間

浴室看起來與普通白磁磚砌成的浴室沒甚麼不同；仔細觀察之後才發現它在設計之初經過精密盤算，使每一塊磚都能無需切割、完整呈現。那整片橡木地板看來並不起眼，但每一塊地板的長度完全一樣。它營造的單純氣氛也頗為欺人；因為要設計出能夠隱入牆壁的櫥櫃，或沒有框架的門廊，不是容易的事。材料的接合必須極度精準；這種求完美的講究使住在裡面的人也不敢大意，也難怪一切東西都得收藏起來。在這樣的裝潢風格中，不僅雜物遭到清除，所有懶散與人性缺失的跡象，甚至於設計本身也完全消逝無蹤。

這項成為現代室內設計極重要特性的清除程序，源起於維也納建築師魯斯（Adolf Loos）。他在一九〇八年寫了一篇引起爭議的文章，名為〈飾品與罪惡〉。他在文中鼓吹放棄日常生活的一切裝飾品，包括放棄建築飾品與室內飾品。魯斯認為，過去認為有必要的許多事物，已經不再能適應現代工業化世界。他認為裝潢的衝動是一種原始崇拜心理的作祟；並以廁所的塗鴉與刺青等習慣為例說明他所謂的偏差性裝潢。依照魯斯的見解，飾品的「罪惡」，在於耗費包括金錢與時間兩方面的社會資源，而做出來的事物卻既無必要，又老舊過時[5]。

早在一九〇四年，魯斯設計的別墅已經採取質樸無華、白色灰泥的牆面，沒有檐板的平屋頂，以及不見任何窗框或飾帶痕跡的直角窗——這是第一批「冷冰冰的庫房」。不過魯斯是一位改革家，不是一位革命家；他反對的是飾品，不是裝潢，所以他設計的別墅內部與外

表完全兩樣。這些房間使用各種材質，有大理石刻製與鑲木的細工，還有舒適的傳統家具——他是戚本德與安妮女王風格的信徒。魯斯與他的維也納客戶心目中、布爾喬亞家庭應有的一切舒適，在他設計的房間中應有盡有。

魯斯對飾品的激烈抨擊（後來他為此感到懊悔），終於導致一般人對傳統價值的全面性質疑。由於他已為這項質疑奠定道德根據，這項質疑很快取得發動一場聖戰所需的詞藻與自我保證。對法國、德國與荷蘭前衛派人士而言，除去飾品不過是開端而已；他們將魯斯的理念改得面目全非，結果是他們設計的房子室內與室外同樣一片白、同樣空洞貧乏。所有過去的痕跡都被去除。如果飾品是罪惡，則奢華也是罪惡；不要再使用豐盛的材質，不要再奢侈放縱，不要再做作矯飾。不多久以前，甚至連布爾喬亞階級的舒適，都成為大家攻擊的對象。壁紙、壁飾與壁板被不上漆的灰泥、磚塊與水泥取代。越節約越好。牆壁毫無裝飾，地板不鋪任何飾物，燈光也單調刺目。

接下來，家庭生活概念的本身也遭到攻擊。大家必須放棄溫暖舒適的享受，道德主義者非常堅持這一點。他們標榜的室內設計所以既無凹室、也沒有爐隅，原因正在於此，這與魯斯的設計大不相同。經常為客戶提供高背溫莎椅複製品的魯斯曾說，任何東西只要實用就應加以運用，無論它多老舊都在所不計。但在那些衛道之士的眼中，布爾喬亞的家具就像布爾喬亞的飾物一樣，也必須避免。他們因而不願使用時代性家具，只使用商業性桌椅，或者設

計狀似工業裝備的家具*。也因此，他們將櫥櫃設計成檔案櫃的模樣，樓梯看起來也活像船上的梯子。他們在家庭形象中廢棄布爾喬亞傳統、除去親密感以及深植人心的舒適概念，意圖重新塑造家的形象。愈是激進的建築師，在這方面愈是做得徹底。爲了「不使我們淪爲愚鈍、習慣，以及舒適的犧牲品」，必須採取極端措施[6]。但是，這樣一種似乎不可能的運動，而且至少從表面上看也是不受歡迎的運動，怎麼居然也能成功？這個問題問得有理。這項運動是一連串意外、巧合與歷史力量造成的結果。當新精神館在一九二五年冷清清地孤立博覽會場一隅、無人理會時，它揭示的顯然是一個沒有人喜歡的未來；只是，在那個時候，沒有人能預見任何這些意外、巧合與歷史力量。

在一開始，一九二九年的股市大崩盤與接踵而來的大蕭條，使裝飾藝術風格受到重挫。絕大多數過去支持家具設計師的私人贊助人，不再有能力聘用這些設計師，不再買得起精美

*當國際博覽會舉行時，魯斯住在巴黎。他當時是一家奧地利公司的代表，這家公司負責爲新精神展館供應家具。魯斯早在一八九六年已經使用彎木椅，是使用這種家具的第一位現代建築師；但他只是將彎木椅運用在咖啡館，認爲柯比意以彎木椅做爲家庭室內家具的做法「不幸」。

華麗的藝品；那些有能力負擔的贊助人，也寧可以較謹慎的方式花他們的錢。裝飾藝術並未就此銷聲匿跡，一九三五年下水的法國著名郵輪諾曼第號的內部裝潢，採用的就是裝飾藝術風格，不過它不再是一種家庭室內裝潢的風格；無論如何，它對大多數人而言都太昂貴了。大型建築物、特別是那些必須有公共訴求的建築物，則仍使用這種裝潢。由於餐廳、商店與旅館競相採用這種風格，裝飾藝術在隨後二十五年盛行不衰。大多數美國城市至少有一間裝飾藝術風格的電影院；這些電影院散發的誇張、燦爛的氣氛，似乎是為好來塢影片量身打造的一般。邁阿密海灘與洛杉磯等城市，更是絲毫不含糊地以裝飾藝術為其城市風格。但真正裝飾藝術的目標在於優雅之美，它原不是一種大眾藝術風格，一旦以迎合大眾的面貌出現，便很難再保有過去極盛時期那種精緻的風貌。就這樣，裝飾藝術原有的精緻優雅變得較為粗俗，原本濃郁的香豔氣習也遭沖淡了。

另一方面，黯淡無光的庫房式風格，卻極適合大蕭條之後出現的節制意識；此外它也比較適用於小額預算與有限的資源──只要有足夠的白漆就搞定了。不過這裡涉及的問題不只是經濟而已。在一九二〇年代，全世界唯一（短暫）支持這種反資產階級風格的政府只有蘇聯政府（柯比意接獲的第一項大型工程地點正是莫斯科），因為新精神風格倡導人標榜的反資產階級意識型態，頗能打動蘇聯社會主義革命領導人的心。另一方面，剛在德國掌權的納粹政權，是死硬派傳統主義者（至少就建築觀點而言是如此）；他們將新精神視為一種布爾

雪維克風格，而堅決要與這種風格畫清界線。由於新古典主義為獨裁者如希特勒與墨索里尼所鍾愛（後來發現史達林也喜歡它），現代主義者標榜的那種節約的建築風格，就被人一廂情願地視為反法西斯、反獨裁的代表。

戰後在英國、德國、荷蘭與斯堪地納維雅半島諸國成立的社會主義新政府，對現代主義人士的左傾論點表示同情。許多現代派德國建築師為逃避納粹迫害而移居美國，所以現代風格在美國同樣也甚得人心；之所以如此，倒不是因為現代派宣揚的社會主義觀點，而是因為美國人鑑於它的源起，認為它是一種精密而前衛的風格。一九二五年，美國人為仰慕裝飾藝術而參觀巴黎博覽會；十年後，他們抱著同樣心情學習另一種歐洲新風格。不過，他們這一次進行的是第一手學習，對象是兩位最著名的德國現代派建築師——葛羅培（Walter Gropius）與范・德・羅赫（Mies van der Rohe）。兩人在美國聲名大噪，不僅成為現代派建築風格的領導者，而且生意也應接不暇。在社會名流、博物館、大學與建築評論人積極支持之下，他們的建築手法益顯傑出。[7] 反獨裁之名更加助長它的聲勢，於是它成為一種「自由世界」風格，在冷戰期間代表民主與美國。既已扮演這個角色，它不再只是建築風格；不僅外觀上一片白，就道德意義而言，它也是潔白的化身。在一般人愈來愈將過去視為無價值、不道德之際（至少從建築角度而言如此）它是一種對過去的大匡正。基於這項觀點，裝飾藝術失之猥藝，維多利亞復古風格頹廢墮落，包辦一切罪惡的洛可可可是最糟的風格，只有標榜白色的節

約風格最具道德風範。裝潢不利於靈魂；必須加以棄絕。一旦拋開時代性裝潢的包袱，我們會更感快樂。即使要人捨棄裝潢或許並不容易，也或許有人對此不以為然，但這樣做就像用藥一樣，至少對人有好處。

不過，如果這項建築風格本身不具備一些重大的現實優勢，即使獲有歐洲政界人士或紐約知識份子的支持，仍然難以盛行。要達成歐洲的重建，以及美國在戰後的經濟榮景，必須有一種適合大量生產與工業化的快速而廉價的建築方式。歷史性復古風格、新藝術風格，以及裝飾藝術，都牽涉到昂貴的工藝技術與高成本的材料。但如果只是建造簡單、不加裝潢的房間，既不需昂貴的工藝，建材成本也可以壓低；事實上，這樣做還具有標準化的優點，至少就商人而言，單是這一點已足夠吸引人了。然而社會大眾的反應沒有那麼熱烈；如能有所選擇，大多數人會選用住起來比較舒適的風格，例如安妮女王或殖民風格，但沒有人徵詢他們的意見。一般人假定無裝飾的建築物應具「功能」與「效率」，從而勉強予以接受。大家甚至對這類建築物心生崇敬（特別是如果它們很高，更能贏得仰慕），但他們並不喜歡這類建築物。雖然建築業者與其支持者極力吹噓新精神風格的道德優點，對一般百姓而言，它就像塞車或塑膠叉子一樣，不過是現代生活中又一項令人不快、但是免不了的副產品罷了。

室內裝潢隨著建築腳步而行。建築師已學得教訓，這次他們不會重蹈十九世紀喪失室內

設計主控權的覆轍。他們不再將室內設計工作留交屋主處理；也不容室內設計師插手這項工作。一棟現代建築物是一種整體經驗；不僅室內設計，包括最後的漆飾塗料、家具、附屬品以及座椅的位置等等，都應統籌設計。自洛可可以來，最具視覺一致性的室內裝潢於是出現。不過這種室內裝潢，不是一組工匠根據共同正式語言工作而得的成果。最讓人稱羨的室內設計，是那種包括燈具、門把與煙灰缸等等的一切項目，完全出自名師之手的作品*。

家具能訴說一切。就像古生物學家能根據一片顎骨而重現史前動物的原貌一樣，根據一件家具，我們也能看出當時的室內景觀，了解屋內居住人的態度。路易十五的安樂椅反映的，不僅是陳設這張座椅的房間的裝潢，也顯現出當年那種令人欣喜的優雅。刻工優雅精緻、隱隱泛光的喬治亞式紅木溫莎椅，代表著紳士自我抑制風度的本質。使用許多填料的維多利亞式安樂椅，配著華麗的織料與穗飾；再加上蕾絲罩布，皆顯現出那個時代的保守，以及對肉體逸樂的渴望。裝飾藝術風格的躺椅，以斑馬皮為飾、再鑲上珍珠母，則展示著一種

*魯斯不同意這種「名師設計」的做法。他說：「時下有一種趨勢，認為最佳的設計，是建築物本身與建築物內部一切項目，甚至小到煤鏟，都由一位建築師設計。我反對這種做法。我以為，這種做法會使建築物內有一種相當單調的外觀[8]。」魯斯在一九二一年以《對著虛無發言》(Spoken into the Void) 為名，刊出他的論文集，以上是書中收錄的一段話。

可以觸到的、縱情的奢侈。

布魯爾（Marcel Breuer）在一九二五至一九二六年間設計的瓦西里扶手椅，一般認為是一件經典之作。就像同一時代由范‧德‧羅赫設計的巴塞隆納椅一樣，瓦西里扶手椅也是當代座椅設計理念的典範：重量輕、使用機械製作的材質，而且沒有裝飾。它是一種將鉻金屬管彎轉、製成的結構，上面纏繞著不加墊料、撐開來的皮做為椅座、椅背與扶手。有人說，它看來好似不曾經過人工一般。瓦西里扶手椅的驚人之美並非來自裝飾性，而是由於材質結合所採的那種直截了當與表現結構的方式──包括壓縮的金屬管件以及伸張的皮質織料。像所有現代座椅一樣，它完全不帶絲毫時代性性家具的影子；它予人一種當代的、並且有意營造一種日常生活的聯想。那彎曲的金屬管使人想到自行車的骨架，厚硬的皮令人憶起理髮師父那塊磨剃刀的皮帶。當它問世時，世人從未見過這樣的座椅，甚至在六十年之後，它看起來仍然比較像健身機器而不像扶手椅。瓦西里椅推出以後，初步反映良好，許多人因而大惑不解，因為在他們看來，這種用金屬管與皮帶交織而成的東西是否能坐都是問題，更別提坐得是否舒適了。

一張設計良好的扶手椅，不僅必須讓人可以輕鬆坐著，還要使坐在上面的人能夠喝飲料、閱讀、與人交談、讓孩子在膝上蹦、打盹等等。它必須使坐的人能夠動、能夠變換各種姿勢。這種姿勢變換具有一種社會功能，即所謂肢體語言。它要讓坐的人能夠將上身前傾

（以表關切之情），或向後仰靠（以示沉思、默想）；坐在上面的人必須能夠正襟危坐（以表示敬意），或躺坐（以表達非正式，甚或蔑視之意）。姿勢的變換同時具有一種重要的生理性功能。人體原本不宜長時間保持同一姿勢；長時間不動，對身體組織、肌肉與關節都有不良的影響。姿勢的變換，如交叉兩腿、將一條腿或兩腿一起置於臀下，甚至翹起一條腿架在椅子扶手上，都能將重量從身體一部轉移到另一部，從而緩和壓力與緊張，使不同肌肉群獲得舒解。如果這種變換受到局限，即使設計最佳的座椅坐不了多久也會令人不適；所有搭過飛機的人都很清楚這一點。工程人員稱這種人體必須不斷改變姿勢的特性為運動性。為提升睡眠的舒適、改善醫院病床的設計（運動性不佳的病床，很快導致褥瘡），當時對躺臥的運動性進行過廣泛的研究。[9] 一般人對坐姿的運動性認識較淺，不過資料顯示，坐姿運動性在舒適感的問題上與臥姿同樣重要。[10]

提供運動性的辦法之一，就是讓椅子本身動。傳統搖椅就具備這種功能。它的主要目的不是不斷搖動，而是讓坐在上面的人可以變換姿勢、以舒解腿部與背部的緊張；醫生往往囑咐背痛病患使用搖椅，原因即在於此。從十九世紀中葉起，主要在美國境內出現各式坐具所

*現在許多汽車的座椅能做各種調整，這種設計的目的不僅為了適應不同駕駛人，也為使同一駕駛人在長程旅途中得以變換姿勢。

以讓人坐得舒適，靠的不是椅飾與坐墊，而是它們能夠動、能夠彈跳、滾動、搖擺與旋轉但不同於搖椅的是，這些會動的家具是機械性的。今天，機械性家具一般爲辦公室用具與速記員座椅，或用於理髮師與牙醫的專門座椅，但它們原本用於家居生活。於一八五三年請得專利的第一件架在腳輪上、可以搖擺與旋轉的扶手椅，是供家庭使用的[11]。維多利亞時代的家庭使用許多「坐的機械」：包括供縫紉用的彈性座椅、高矮可以調整的殘病者躺椅、供書寫與彈鋼琴用的旋轉椅、機械搖椅以及可以調節的安樂椅等等。

機械家具不僅提供運動性，還解決了一個一直令家具設計人頭痛的問題：人體體型與大小各不相同，所以沒有任何座椅能夠適合每一個人。就此意義而言，傳統家具一直就是一種妥協；早先的設計者能夠做到的，充其量不過是提供各種尺寸的座椅（通常較小的供婦女使用，較闊、較重的供男子使用），並以椅飾與填補料填差距罷了。另一方面，機械椅可以調整，不僅座椅高度、椅背的角度與高矮也可以調整。傾斜與搖擺的機制使人能在同一張椅上採取各式坐姿，並且可以視不同體重而調節壓力承受度。

家庭用機械椅從未引起建築師與設計師的注意；他們瞧不起可以調整的躺椅（這是十九世紀傳下來的一種躺椅，或稱爲「懶人椅」（La-Z-Boy），認爲它庸俗得無可救藥*。像所有現代家具一樣，瓦西里椅也沒有任何可供使用者調整的機械裝置；更何況，它陡直的椅座角度使坐的人除了一路坐到底之外，不可能還有其他可供選擇的坐姿。舉例說，如果坐在椅上

的人把身子往前探、想拿擺在面前的一杯咖啡，這人會發現自己體重完全擠壓在椅座生硬的

邊緣上，感覺很不舒服。如果坐的人往一旁側身，扶手提供不了甚麼支撐。平直的椅背與椅

座讓人不敢亂動，坐在上面的人很快就會感到不適。如果膝蓋彎著，則大腿部位不再享有椅

座的支撐，這也使人無法將兩腿盡情伸直。無需多久，硬皮椅座的邊緣開始卡住入坐的人的

大腿內側，雙線縫製的扶手緣部也把人的手肘磨得隱隱生疼。這是一種一次頂多只能坐三十

分鐘，否則就會感到不舒服的安樂椅。

坐起來不舒服的椅子怎麼可能也是一種「經典之作」？是否因為布魯爾在一九二六年設

計這種椅子的事實具有歷史重要性？舉例說，我們會仰慕最早期的自行車，因為儘管看來笨

拙，但它代表一種發明的躍進。但瓦西里椅雖然是第一個採用金屬管結構製成的安樂椅，卻

絕非第一種安樂椅。無論怎麼說，最早期「前輪大、後輪小」的自行車早已進了博物館，而

布魯爾設計的這種安樂椅卻仍然在製造、出售，且仍然有人在坐。本文特別挑出這種座椅加

以批判，並無任何偏頗不公，因為它是現代設計中一種頗富盛譽的典型。范・德・羅赫設計

＊當時也曾嘗試改良外觀既大又笨重的懶人椅，不過這類嘗試極少；保時捷（Ferdinand Porsche）設計
的一種可以斜倚的椅子就是其一。汽車設計人如此關心機械家具其實並不足奇；因為最好的汽車座
椅展現的舒適度與調整彈性，非任何家用座椅可以比擬，只有若干辦公室座椅可與之抗衡。

的巴塞隆納椅，也是這樣的典型。常被用來做爲大廳、博物館，以及客廳陳設品的巴塞隆

椅，同樣也不能予人許多舒適。它的坐墊過於單薄，無法提供適當的支撐；沒有扶手的設計

也使人在落坐與起身時俱顯笨拙；它的皮質椅背與椅座過於光滑，使坐的人很難不往下滑。

其他幾種座椅也同樣有這種太滑、坐不住的問題，因斯（Charles Eames）設計的著名的皮臥

椅就是其中一例。設計精巧的哈杜伊（Hardoy）椅，又名蝴蝶椅，也曾遭人指責有「運作性

的敗筆」；在這種椅子上坐得愈久，對於它竟能享有如此名聲、竟能如此受歡迎，就會愈感

不解[12]。有人認爲，所有近年設計的家具都不舒適；這種說法雖有失偏頗，但許多公認爲現

代座椅傑出典範的設計，確實對於人體舒適並不在意*。

有人說，現代家具所以忽視人體工學，是因爲設計人有意不遵循有關坐姿舒適的傳統規

則[14]。要想再創車輪並不容易，特別是，如果設計人堅持車輪無論甚麼形狀都可以，就是不

能是圓形，則問題就更棘手了；座椅的情況亦然。爲謀求坐得舒適，十八世紀家具製造人花

費極長時間，才終於找出正確的椅座與椅背角度，以及適當的曲線、造型與材質。他們將這

些發現融入一系列原形中；這些原形包括裝有椅墊、翼狀造型的安樂椅，半圓形造型的扶手

＊許多設計師、批判者與教師於一九五七年選出「一百件最偉大產品」，巴塞隆納椅、因斯臥椅，以

及哈杜伊椅都列名其中[13]。

椅，以及椅背中間使用扁平木板的餐椅；它們隨即成為舒適座椅的功能典範。像希波懷特與
戚本德這類名師的造型簿，都載有關於這些典範的詳細資訊，並提出能夠與它們結合的各種
可能形式。這些功能典範的尺寸規格，都記述得既詳盡又明確；只需按圖施工，保證坐得舒
適。至於可能形式的部分，造型簿中一般不訂尺寸規格，俾使個別家具製造者更能發揮他們
自己的想像力。家具製造者應該推出原創作品，不過作品總不超出典範的範疇；家具設計就
是在一定數目的主題上進行無限樣式的發揮。

　　這種做法一直持續到二十世紀後許多年。裝飾藝術設計師仍然承襲十八世紀大師對物品
與樂趣的尊重；儘管為適應較小的房間，他們設計的家具已經較小，但至少就整體形式而
言，這些設計一般仍不出傳統規範。當胡曼設計扶手椅時，他首先準備一張套飾完全齊備、
椅背與側邊已襯妥襯墊、椅座上也有一塊寬鬆椅墊的維多利亞半圓形安樂椅，做為他的設計
起始點。在十九世紀，套飾為安樂椅所必備；但胡曼設計的椅子比較簡單，他以較為樸素、
不帶花紋的絲絨為飾，配以烏木製作的纖細椅腿，再加上詮釋座椅造型的一條薄木帶完成他
的設計。雖然胡曼設計的沙發仍透著法蘭西帝國時代沙發前身的影子，但他使用磨石胡桃
木，以及搭配銀飾與象牙鑲嵌的做法，卻顯然屬於裝飾藝術風格。路易‧蘇（Louis Süe）
與安德魯‧馬葉（André Mare）設計了一種湯匙狀椅背的無扶手椅，細部裝飾與外觀都屬現
代風格，但採取寬前沿、坐墊凸出、微曲椅背造型的設計，卻顯然繼續遵循著洛可可的傳

統。倒不是說注重派頭的裝飾藝術設計師如此重視舒適，其實他們最關心的是華麗的表面效果，但在根據這些舊有標準設計新的豪華家具之際，他們也甘心遵照過去的規範行事。

現代設計師對樣式的變化沒有興趣；他們追求的是全新設計。他們要在不藉重典範助力的情況下研擬自己的解決辦法，因此他們作品的優劣主要根據創意加以判斷。套用格林伯格（Allan Greenberg）的用詞，這種情況於是導致一種「原創崇拜」，大家主要關心的，是「有甚麼新意」而不是「有甚麼較佳之處」。[15] 希波懷特與戚本德，曾為任何特定類型的座椅列舉好幾十種變化。另一方面，每一種現代座椅都應該獨特都應該被視為新典範，但也是一種不能抄襲的典範。有一位義大利設計師想出妙招，用合成樹脂裝填袋子，但之後這條路就此永遠關閉，不再有設計師碰觸這樣的設計途徑。下一個突破正等在那裡：它會不會是用皺紋紙板，或是用有延展性的塑膠製造的椅子？由於每一項典範都「屬於」它的設計者，其他家具製造者永遠不會對這種典範進行改良；我們雖然可以見到比較廉價的名款座椅仿製品，但這些製品幾乎只是抄襲、全無改善可言。處於這種情況下，逐步演進幾乎不可能出現；因為採用他人設計會遭到缺乏想像力的惡名，進一步改良自己的設計卻無異承認自己原先的設計有缺失。

現代設計者渴盼運用工業化材質與新科技製作家具，這使舒適問題更加難以解決。應該歸咎的，不是進行實驗的企圖心（機械家具的發明人在一個世紀以前，也曾充分顯示這種企

圖心），而是對標新立異的追求。即使在研製木質家具時，大多數設計者都會避開久經考驗、絕對有效的功能模式，設法另覓嶄新途徑。一旦他們運用傳統方法與材質，其結果幾乎總是令人滿意。極受歡迎的布魯爾無扶手直背椅，椅背與椅座用造型木與交織籐條製成；就像使用這類材質製成的喬治亞式直背椅一樣，布魯爾椅坐起來也令人愉悅。由范·德·羅赫設計的魏森霍夫（Weissenhof）椅，坐起來比瓦西里椅舒服，因為它的管狀椅框包裹著一層手織的籐，而這是一種十七世紀的技術。因斯躺椅所以能夠提供一些舒適感，不是因為採用合板框架的創新設計，而是因為它使用羽毛與鴨絨爲填料。

著名英國建築師史特靈（James Stirling）曾以下述一段話描繪他喜歡的家具：「我以一種理智的方式喜歡（椅子）。它們坐上去不會絕頂舒服；但當然，你可以坐上一個小時，也不必擔心它們會垮[16]。」這麼說，坐了一個小時不因摔倒而心臟病突發，就是我們所能指望的一切了？顯然我們不會就此心滿意足。事實上，史特靈這番話談的是霍普（Thomas Hope）的作品；霍普是十九世紀初期的業餘設計師，曾以新埃及風格設計狀甚怪異的椅子。只是史特靈對家具抱持的態度，已透過這番話而顯露無遺。在判斷椅子的價值時，坐的舒適已經不再是主要考量；現在更要以理智方式欣賞椅子，或以美學觀點加以欣賞。范·德·羅赫的得意門生強森（Philip Johnson）告訴他在哈佛大學的學生：「我想，所謂舒適是一種你認為椅子美觀與否的功能[17]。」他進一步指出，喜歡家裡那幾張巴塞隆納椅外觀的人，自然會喜歡

坐這些椅子，即使它們並不是「坐起來很舒服的椅子」。

這種認為藝術魅力能克服物理現實的信念，包含著幾許迷人的天真。不過，這當然只是一廂情願的看法。勾著背、彎著腰、陷在巴塞隆納椅中的人，或掙扎著想從因斯躺椅中爬起來的人，自然不會覺得舒適；他們只是願意以藝術為名，或者為了顧全名聲而忍受不舒適而已；但這是兩回事。在十八世紀以前，即使是一張坐著不舒服的椅子，在一般人心目中仍可能是設計成功的椅子。在那個時候，椅子只要看起來美麗、宏偉或予人印象深刻，就是「好」椅子。我們的祖父母輩曾穿過鯨骨製作的緊身搭與僵硬的高領，他們覺得這樣打扮既有格調又優雅，因此也忍受束腰與脖子擦痛之苦；不過他們還是有理可說，因為這樣穿著一方面也讓他們感覺很「好」。但是如果我們也脫下牛仔褲與棉衫，換上他們當年那些衣裙，樣子一定笨拙得可笑。我們已經理所當然地認為，無論外觀像甚麼樣，衣服都應該讓人穿上以後能夠自由運動；同樣，我們也認為家具無論看起來如何，都應該讓使用人輕鬆而舒適。

但這種二十世紀的座椅提供我們的是什麼？它顯示一種對科技、對高效能用具的樂觀信念，以及對構造的關切；但所謂關切指的不是傳統意義的工匠技藝，而是精確、絕對的組合。它是一種蓄意為之的物品，不帶任何浮誇與矯飾；它代表地位（許多現代座椅的價格比一輛二手車還貴）。它展現輕巧與可動性，也因而惹人憐愛──就像一張製作極佳的宿營用小床一樣。但它不是供人坐的，或許應該說，它至少不是供人長坐的。洛可可式座椅讓人樂

意坐下聊天，維多利亞式座椅讓人喜歡在餐後坐在上面打盹，但現代座椅表達的是純公事。它下達指示：「我們趕快結束這個會，動手幹活吧。」現代座椅代表許多意義，但老實說，它已不再具有輕鬆、悠閒或舒適的內涵。

兩百年以前，當來到戚本德位於倫敦聖馬丁巷的商店買椅子或小几子時，一般人並沒有想到要買甚麼經典之作，也想像不到日後這些家具竟成爲收藏家爭相搶購的對象。這些家具儘管多屬路易十五、新歌德或中國風格，但大家願意購買的動機是因爲戚本德的設計新穎，也因爲他們要以最時髦的家具裝扮他們的家。但另一方面，當「更美好的家園」（Better Homes and Gardens）雜誌於一九七七年進行讀者調查時，只有百分之十五的人喜歡「最新潮」的家具[18]。大多數人喜愛、而且繼續需要的，仍是舊式（但不必然老舊）的家具與傳統裝飾，這也正是羅夫·羅蘭在「優雅」與「新英格蘭」兩款裝飾造型中提供給客戶的。如果百貨公司或家庭裝潢雜誌的調查報告有任何指標作用，則大多數人如果預算許可，第一首選就是住在他們祖父母住的那種房間裡。

沒有人認為這有何怪異。但誠如魯斯所指，這種思古情懷並不存在於我們日常生活的其他層面。我們不會渴望享用祖先們享用的餐食，因爲對健康與營養的關切已經改變我們飲食的方式，也改變了我們飲食的內容；我們對體態苗條的偏愛，看在以富泰爲美的十九世紀人民眼中，一定大惑不解。我們已經改變我們的言談用語、我們的舉止，以及我們公開與私下

行為的方式。我們不覺得有必要恢復過去的一些做法，例如訪友必須先留下拜訪卡；追求女友必須經由漫長的社交過程、一步步進行等等。重拾十八世紀的禮儀規範，一定會與我們今天崇尚輕鬆的生活方式格格不入。除非是收藏家，否則我們不會開骨董汽車。我們要的是運作費用較低廉、較安全，而且更舒適的汽車；我們也相信整修骨董車達不到這些目的。駕著一輛福特Ｔ型車，就像穿著四分褲或襯圈的大裙一樣，讓我們感覺怪異。雖然對穿著古裝毫無興趣，但我們認為用過去的裝飾手法打扮我們的家並無不妥。

一位作家曾對這種懷古幽情有所解釋：「美國人或許對未來充滿憧憬，但他們不願生活於未來[19]。」這說法似乎言之有理，但並不正確。他犯的一個錯誤是，這說法意指抗拒家庭生活的創新是美國的一項傳統；但事實上，十九世紀末出現在家居生活的劇變，以及家庭工程師引進的有效率家務管理，大體上在美國家庭都沒有遭到抗拒。此外，對於所謂「未來」用品，無論它們是行動電話、按摩浴缸、家用電腦或大屏幕電視，美國人從未表示反對。還有另一個錯誤是，美國人似乎不願生活其間的「未來」，即那些白色的牆壁、金屬管製做的欄杆，以及鋼材與皮革交織而成的家具，其實算不上十分新奇。新精神距今已是六十餘年以前的舊事，美國人有足夠的時間適應這種風格。

懷古通常代表著一種對目前的不滿。我曾經稱現代室內裝潢是「一種家居舒適演變過程中的決裂」。它的主要目的不在於引進新風格，而是改變社會習慣，甚至是改變居家舒適所

代表的基本文化意義——事實上它最不重視的一點就是新風格的引進。由於否定布爾喬亞傳統，現代室內裝潢不僅質疑，也排斥了豪華與安逸；不僅唾棄雜亂，也對親密大加韃伐。偏愛工業外觀的材質與物件，使它無力顧及家居生活；同樣，對空間的強調，也導致它對隱私的忽略。無論就視覺與觸覺而言，節約都取代了樂趣。原是一項理性化與單純化的運動終於淪入歧途。經常有人說，它是對於不斷變化中的世界的一種反應；但實則它是一種改變我們生活方式的企圖。它之所以是一種決裂，不是因為它摒除時代風格，不是因為它廢棄裝飾，也不是因為它強調科技，而是因為它攻擊舒適理念的本身。大家會懷念過去的原因即在於此。他們之所以懷舊，並不是像一些維多利亞復古派人士一樣對考古學有興趣；也不是像傑佛遜古典學派一樣，因為對一個特定時代感到同情所致。他們這樣做，也不是為了抗拒科技。殖民時期鄉村屋或喬治亞式華廈，雖然既無一般人樂於享用的中央暖氣、又沒有電燈，但人人仍然對之鍾情不已，原因就在於它們能提供一種現代室內裝潢無法提供的東西。大家所以求諸過去，正因為在現代找不到他們要的——舒適與福祉。

第十章

舒適的變革

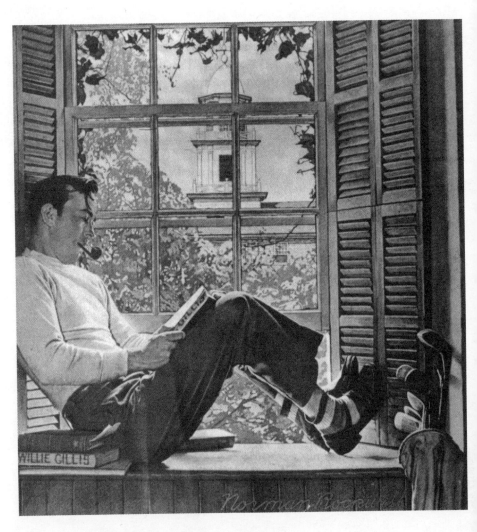

諾曼・洛克威爾（Norman Rockwell，一九四六）

……近年來我一直在想，舒適或許就是至高無上的奢侈了。

——比利・鮑德溫（Billy Baldwin），引用自「紐約時報」

居家生活的福祉是一種深植我們心中、必須滿足的人性基本需求。如果現有狀況不能滿足這種需求，那麼人會反求傳統自然不足為奇。但是在求諸傳統之際，我們應將舒適概念與裝潢（指的是房間的外觀）以及行為（指的是使用這些房間的方式）區分清楚。裝飾基本上是一種時尚的產品，壽命一般只能持續幾十年，或許更短。安妮女王裝潢風格持續最多三十年；新藝術風格的壽命僅比十年稍多一些；甚至更為短命。但相較於裝潢的壽命，做為習慣與風俗功能的社會行為就持續時間就長得多了。舉例來說，男子在用完晚餐以後退出餐廳，進入特定房間抽煙的習俗始於十九世紀中葉，直到二十世紀之後還仍然存在。直到一九三五年，雖然當時婦女已開始在公共場合抽煙，但蒸汽輪諾曼第號仍設有吸煙室。在大庭廣眾情況下吞雲吐霧的習俗持續已約四十年，它很可能即將完全消逝無蹤，而我們也會回復到過去那個認為當眾抽煙不禮貌的時代。另一方面，像舒適這樣的文化概念，壽命長短是以世紀來計量的。例如，家庭文化已持續了三百餘年。在這三百多年間，室內裝潢的「密度」不斷變化著；房間在大小規模與功能用途方面也呈現許多改變，而且或多或少都擺設許多家具。但

住家內部的裝飾總是展現一種親密與家的感覺。

時尚改變的頻率比行為的變化頻繁；文化概念則因為能夠持續極久而較不易改變，因而較能對行為與裝潢起壓制作用。儘管新時尚往往被人稱為什麼什麼革命，但它們絕大多數算不上是真正的革命，因為它們僅能使社會習俗略微改變而已，而傳統文化更是完全不受它們的影響。當一九六○年代象徵叛逆的長髮蔚為時尚之際，有人預示它將是一項大規模的文化轉型；但結果仍然一樣，只成為一項持續不久的時尚而已。當時尚確有意改變社會行為之際，同時也必須承受自我毀滅的風險。以六十年代一流行的紙衣為例。紙衣服由於未能滿足人以衣著做為身分象徵的傳統需求，終於只是曇花一現。當我們從海外引進外國習俗時，文化壓制行為的力量會凸顯。舉例說，日本式熱按摩浴缸目前在美國流行，它最後可能成為美國的一種習俗──但日式與美式洗浴的傳統有極大差距。熱按摩浴缸原是東方一種半宗教性沉思儀式的產物，經過逐漸演變而成為西方的一種社交性休閒裝備。這種調適是一種雙向過程；就像熱按摩浴缸逐漸西化一樣，日本人也調整美國家庭的習俗，以融入他們本身的習慣與文化＊。

在向過去借鏡的同時，必須同樣進行自我調整以適應當代習俗。歷史時代的復古風格即使不算什麼徹底發明，也從來不是一成不變地抄襲過去，其原因就在於此；它們僅是「表面上」復古而已。當歌德風格在十八世紀再次流行時影響到室內裝潢，但它的用意並不在於恢

復「大房子」、或中世紀缺乏隱私的生活方式，因為維多利亞式房屋的基本設計依然未變。當美國於一八八○年代流行文藝復興室內裝潢風格之際，美國人無意使時光倒流；他們總是選擇性地使用這種風格，而且也只在特定房間使用。舉例言之，當時沒有所謂文藝復興式廚房；在那個時代，畫定區域、使家務工作方便有效進行的想法仍太過先進，無法成為家庭生活文化的一部分。

若要想重拾過去時代的舒適，只是抄襲那個時代的裝潢是辦不到的。房間的外觀所以合理，是因為它們為一種特定類型的行為提供了環境，而這種行為又因每個人對舒適的思考方式而異。僅僅複製這種環境，卻不能再造當時的行為模式，就像在推出一場戲時，只建立舞台布景、卻忘了安排演員與台詞一樣，其結果必然空洞、令人不滿。我們也欽羨過去的室內裝潢，但如果原封不動將它們搬進家中，我們會發現事情會發生巨大變化。變化最大的是生理舒適，即生活標準的現實；促成這些變化的，則主要是科技的進步。當然，在整個歷史過程中，科技變化一直影響著舒適的演進；但我們這個時代的情形尤甚。從本書前文各章對家

*據澳洲市場行銷顧問菲爾茲（George Fields）指出，洗衣機與電冰箱這類家用電器對日本人而言，具有較高的「心理邏輯地位」。日本人十分重視這類用品，就像美國人極重視家具一樣；在日本家庭中，電冰箱固然可能擺在廚房，但同樣可能出現在客廳1。

居生活科技演進的探討中得知，生理舒適的歷史可以畫分爲兩大階段：一八九〇年以前的漫

漫歲月都屬第一階段，之後三十年爲第二階段。如果覺得這種區分有些古怪可笑，我們不妨

想一下：所有使我們得以享受家居舒適的「現代」裝置，包括中央暖氣、室內管線、自來冷

熱水、電燈以及電梯等等在一八九〇年以前都還不存在；但到一九二〇年，它們已是家喻戶

曉的裝置。無論喜歡與否，我們生活在一項重大科技界線畫分的遠端。約翰・盧卡奇曾提醒

我們：一九三〇年的住家雖然在我們看來仍然是熟悉的影子，但如果看在一八八五年的人眼

中，一定認不出它是什麼；這話說得不錯，2。在這項大畫分以前，重現過去的設計風格儘管

並不多見，但是還說得過去；在一九二〇年以後，再這樣做就顯得古怪了。

舒適不單出現質變，也展現了量變——它已經成爲一種大眾商品。在一九二〇年以後，

特別是在美國（歐洲也隨後跟進），家居生活的生理舒適不再是社會部分人士的特權，而成

爲全體大眾都能享有的事物。促成這種全民化的原因是大量生產與工業化。但工業化也帶來

其他影響，使手工藝品成爲一種奢侈（就這個觀點而言，柯比意的分析沒錯）。這項事實也

拉開了我們與過去的距離。裝飾藝術設計人早已發現，精工巧藝是項極昂貴的花費，這也意

味客戶群的數量極端有限。蘭黛夫人那間路易十五風格的辦公室令我們欽羨；但即使是複製

的路易十五式家具，能夠負擔得起的人已經無多，買得起眞正骨董家具的人就更寥寥無幾

了。如果堅持非採用洛可可風格不可，我們大概只能降低標準，以一些既不實用、也無法令

人喜悅的劣質仿品來充數了。只有富人或非常窮的人才能生活在過去的，唯富人而已。如果一個人有很多錢，而且還有夠多的僕人，則喬治亞式鄉村屋是最適當的選擇。但規模小、無僕婦的家庭生活現實，使絕大多數人無力負擔全盤性的復古：一旦住進這種鄉村屋，誰來為屋內所有那些美麗的飾物撢灰除塵？誰來清理地毯、擦拭銅器？

時下流行的室內裝潢作法是，零星使用具傳統外觀的裝潢，但不拘泥於任何特定歷史風格；這種作法，至少就表面而言（事實上也只能做到表面工夫）似乎是可以接受的替代途徑。這樣做既非全然復古，也不是純正的現代主義，雖說可能有些半吊子，但是並不昂貴。

所謂後現代主義並沒有抓到重點。真正問題並不在於是否加一條代表風格的壁帶，或樹立一根象徵古典的圓柱；從住家中消逝的，並不是經過加水稀釋的歷史遺風。我們需要的是一種家庭生活意識，而不是在家中建更多護壁；是一種隱私的感覺，而不是帕拉迪歐式窗戶；是溫馨舒適的氣氛，而不是灰泥砌成的柱頭。後現代主義並不重視歷史所代表的文化概念的演進，它重視的只是建築史，而且態度極為含混。此外，它也無意對現代主義的任何基本原則提出質疑；後現代主義這個名稱取得不錯，因為它幾乎從不反現代。儘管有一些視覺巧思，也表現了一些時髦的漫不經心之感，但它沒有解決基本問題。

真正需要重新檢討的，不是布爾喬亞的風格，而是布爾喬亞的傳統。在回顧過去時，我們不應採取只論風格的觀點，而應以舒適概念本身做為探討對象。舉例說，研究十七世紀荷

蘭布爾喬亞階級的室內裝潢，就能使我們獲得許多關於小空間生活的知識。它告訴我們，如何運用簡單的材料、大小適中、位置得當的窗戶，以及內建式家具來營造溫暖舒適的家庭生活氣氛。荷蘭住家面向街道開門的建築方式、精心安排的各類型窗戶、隱私程度愈往裡進愈高的設計，以及小型居停空間的排列順序等等，都是直到今天仍然派上用場的建築點子。[3]

安妮女王式的房子，也帶給我們有關非正式設計的類似教訓。維多利亞時代的人面對的科技裝置，創新程度之強尤勝於今人所面對的；但他們能夠若無其事地將這些新科技融入家中，卻不犧牲傳統舒適，這對我們豈無啟示作用？一九〇〇至一九二〇年間的美國住家顯示，我們可以有效處理便利與效率問題，並且絕不致因此造出任何冷漠，或機械似冷冰冰的氣氛。

近年流行的所謂開放式設計，講究讓空間從一間房「流入」另一間房；而所謂重新檢討布爾喬亞傳統，指的是回復過去那種比所謂開放式更能提供隱私與親密的建築設計。開放式設計確實能造就極具視覺效果的室內景觀，但要獲得這種效果也必須付出代價。空間因開放式設計而流動，但景象與聲音也同樣流動；自中世紀以來，無法提供居住者隱私的房屋設計，莫此為甚。即使是小家庭，如此開放空間的生活也帶來許多難題；特別是如果他們使用時下流行的各種家庭娛樂裝置，如電視機、錄影機、音響、電子遊戲機等等，則問題更是嚴重。我們需要的是更多小房間（有些可以比凹室還要小），以限定現代家庭娛樂活動的範圍與種類。

重新檢討布爾喬亞傳統的另一項意涵，指的是重拾實用而且讓人舒適的家具；我們需要的不是那種當作藝術品的椅子，而是讓人坐起來舒服的椅子。這牽涉到前進與回溯兩種努力。回溯的目的，在重拾十八世紀人體力學的知識；前進的任務，則在於設計可以調整修飾，以適應不同人使用的家具。它意指回復過去的理念，將家具視為實用而持久的物品，而不是一種純美、只重一時新奇的東西。

應加以重新檢討的另一項傳統是注重便利。在房子的許多部分，早期家庭工程師倡導的實用主義，已因一般人對視覺外觀的強調而失落；支配室內設計的是美觀而不是實用。現代廚房的每一件物品都隱藏在設計精美的櫥櫃中，這讓廚房看起來條理井然，彷彿銀行辦公室一般。但廚房的功能與辦公室並不一樣，如果一定要加以比擬，廚房應該比較像一間工廠：用具應該擺在工作現場旁、伸手可及的開放空間；而不是隱匿在料理檯下，或藏入難以觸及的櫥櫃深處。很久以前，大家已經知道有必要在廚房建立高度不同的幾個工作檯；但直到今天，廚房仍然採用規格統一的工作檯，不僅高度與寬度標準化，就連最外層飾材也完全一致。如此整齊而畫一的廚房，確實做到了現代設計崇尚清爽與視覺單純性的要求，但在提升工作舒適程度方面則全無建樹可言。

自一八五〇年代以來，浴室設計一直沒有變化。標準化的小型浴室看來頗具效率，但不適合現代家庭之用。將浴缸與淋浴結合在一起的做法很愚蠢，而且這樣裝置使用起來既不特

別舒適也不安全，甚至不易保持清潔，所以基於功能性與衛生理由，最好採取歐洲的作法，將抽水馬桶與浴室分開。當房屋增設許多房間時，浴室可能很小。今天，過去在化妝室、育嬰室與閨房進行的種種活動都必須移入浴室進行；現在甚至連洗衣機也擺進了浴室。在小房子裡，浴室可能是唯一一間完全享有隱私的房間；儘管在美國，洗浴或許不像在日本一樣具有儀式性意義，但它肯定是一種休閒形式，而這樣一種休閒活動卻不得不在一個既無魅力、又不便利的房間內進行。現代廚房也同樣過小。早期對廚房效率進行的研究，注意焦點在於如何減少主婦們在調理食物時走的路；這項研究導致所謂效率廚房的問世。所謂效率廚房是一種極小的廚房，通常沒有窗戶，擁有的檯面空間也很小；不過在裡面工作的人，可以幾乎不必走動就能完成食物處理工作。即使這種設計堪稱便利（是否如此尚值商榷），也早已隨歲月而消逝。注重時效的現代家庭主婦，需要使用攪拌器、處理機、義大利麵餅製作機與咖啡研磨機等各式用品，小廚房擺不下這許多裝置。

早自十七世紀隱私進入家庭以來，婦女在詮釋舒適的過程中一直扮有舉足輕重的角色。荷蘭式室內設計、洛可可式沙龍、無僕婦家庭等等，這一切都是婦女的發明成果。儘管稍嫌誇張，但我們可以說，家居生活的理念主要是一種女性理念。當莉莉安‧吉布利斯與克莉斯汀‧斐德烈將管理與效率概念引入家庭時，她們理所當然地認為這項工作應由女人完成，因為女人主要的職責就在於照顧家庭。家事的管理或許比過去有效，但家務工作仍然是一項全

職工作——家庭才是婦女安身立命之處。但一切因婦女對事業的渴望（不只因為經濟理由）而完全改觀；這不表示家居生活將就此消逝，不過可能意味家庭不再是「女人的地方」。一九○○年代初期僕婦的難求，使可以協助主婦處理家事、減輕家務工作繁瑣的機器大行其道；但在婦女逐漸走出家庭的情況下，大家愈來愈需要自動化的機器。新近問世的許多家庭用品，如自動洗衣機、製冰機、自我清潔的爐灶以及無霜冰箱等等，目的都在以自我規範的機械作業取代人工作業——它們都是半自動的裝置。這種從工具邁向機器、再朝自動化發展的趨勢是一切科技的特性；它顯現於家庭的強度，絕不亞於工作場所[4]。最早以前，一般人用乾衣架乾衣，隨後手動的絞衣機問世取代乾衣架，接著機械動力的絞衣機又取代手動絞衣機，最後自動乾衣機也問世。廉價微晶片的出現，加速了家庭全規模自動化的步伐；到那一天，家用機器人，或稱為機器僕人，將出現在家庭。

對布爾喬亞階級舒適傳統進行的再檢討，無異是對現代主義一種含蓄的批判，但這不是一種對改變的抗拒，事實上舒適的演進過程仍將持續。就目前而言，雖說程度上不如過去，但這項演進仍以科技掛帥。在過去，當有效的壁爐或電器問世時，家庭生活並未因這些新科技而變得欠缺人味；同樣，現代科技對家庭的影響亦然。我們真能在運用機器人的同時，還能享有溫馨舒適嗎？這個問題的答案，要看我們能不能拋棄現代主義那種空洞的狂熱，對家居生活舒適有更深、更真的了解而定。

什麼是舒適？或許我們應該早此提出這個問題。但這是一個複雜而深奧的問題，如果不能先對它漫長的演進過程有所了解，則得出的答案幾乎必錯無疑，或至少也必定不完整。最簡單的答覆是，舒適涉及的僅僅是人類生理──感覺好。這其間並無神祕可言。不過這種說法不能爲下述疑問作答：既然人體沒有改變，我們有關舒適的概念爲什麼與一百年前的概念不同？有人說，舒適是一種滿足的主觀經驗，這個答案也同樣解決不了問題。因爲，如果舒適是主觀經驗，則一般人對舒適抱持的態度應該五花八門、無奇不有；但事實上，無論在任何特定歷史時代，對於什麼是、什麼不是舒適，一般人總有相當明確的共識。儘管舒適是一種個人體驗，但個人總是根據較廣泛的規範判斷舒適與否；這顯示，舒適或許是一種客經驗。

　　舒適如果具有客觀性，就應該有加以量度的可能。但是要量度舒適，實際做起來就想像中難得多。要知道我們什麼時候舒適並不難，但要知道爲什麼舒適、或舒適程度如何就沒那麼簡單了。我們可以透過對大批人群好惡反映的紀錄來界定舒適，不過這種做法比較像是一種市場或民意調查，而不像是科學研究；科學家喜歡一次只針對一件事物進行研究，特別是喜歡量度事物。實際運作結果顯示，量度不舒適比量度舒適容易得多。例如說，在確立一個溫度的「舒適區」以後，科學家可以找出大多數人覺得太冷或太熱的溫度，而所有冷熱兩極間的溫度就都自動歸類爲「令人舒適」的溫度。或者，科技人員在想找出座椅椅背的適當角

度時，首先測試出過於陡峭與過於平直、讓人坐得不舒服的椅背角度，這兩個角度之間就是「正確」角度。對於照明與噪音的強度、房間尺寸的大小，以及坐臥家具的硬軟度等等，許多專家都曾進行類似實驗。在所有這些案例中，研究人員必須首先量度出一般人開始感到不適的極限，其後才能求得舒適的範圍。科學家在設計太空梭的內部時，首先用紙板建了一個模擬太空艙。他們要太空人在這個與實體同樣大小的模型中模擬進行一切日常活動；每當太空人撞上模型太空艙的一個彎角或一個突出物時，就有一位技術人員過來將那個彎角或突出物剪掉。在所有阻礙太空人活動的東西都遭去除、這項實驗過程也宣告結束時，科學家便可以結論出這個太空艙「令人舒適」。舒適的科學定義大約是這樣的：「在避開不舒適之後，餘下的情況就是舒適。」

大多數針對世俗舒適進行的科學研究都與工作場所有關；因為大家發現舒適的環境能影響士氣，從而影響工人生產力。最近發表的一項研究報告指出，據估計，因工作姿勢不良而造成的背痛，使美國損失九千三百多萬個工作日，並為美國經濟帶來九十億美元的損失，由此可見舒適對經濟成效影響至鉅。[5] 現代辦公室的室內設計反映出科學家對舒適的定義。照明層次經過仔細控制，使亮度維持在達成最理想閱讀便利的可接受範圍內。牆飾與地板的設計都予人一種平靜感，沒有那些炫目、俗麗的色彩。辦公桌椅的設計也以不使人疲憊為主。但在這種環境中工作的人究竟感覺多舒適？大型製藥公司默克（Merck & Company）為

改善設施，對兩千位辦公室員工進行調查，以了解他們對工作場所（這個場所採取相當吸引人的現代商業辦公室設計）有何看法。[6] 調查小組備妥一份問卷，其中列舉涉及工作場所各層面的許多問題，包括影響外觀、安全、工作效率、便利、舒適等等的各項因素。小組要求員工們就各層面問題表示他們的滿意或不滿意度，並且指出他們個人認為最重要的層面。調查結果顯示，大多數員工都能將工作環境的視覺品質與實體層面有所區分。所謂視覺品質指的是裝潢、色調設計、地毯、壁飾、辦公桌外觀等；所謂實體層面指的是照明、通風、隱私與座椅的舒適。在員工列出的十項最重要因素的名單中，實體層面各項因素完全列名其內；另外幾項最重要的因素是工作區的大小、安全以及個人櫥櫃的空間。有趣的是，在員工心目中，所有純視覺性的因素都不很重要，這顯示將舒適純粹視為一種外觀或風格功能的觀念錯得有多離譜。

這項調查最發人深省的結果是，在問卷列出的近三十項有關工作場所各層面的因素中，默克的員工對其中三分之二表示不同程度的不滿。特別是談話與視覺隱私的缺乏、空氣品質以及照明亮度等幾項因素，尤為員工不滿。當問卷問道他們希望個人能夠控制的是哪些辦公室室內因素時，大多數員工選擇了室溫、隱私程度、桌椅的選擇權、照明強度等項；而他們最不在意的項目，就是對裝潢的控制權。這樣的調查結果似乎顯示，儘管一般都認為照明或溫度很重要，但究竟要有多少亮度或多少溫度才算舒適的看法則因人而異；可見舒適顯然既

具客觀、也具主觀性。

默克公司辦公室原先設計的宗旨就在於去除員工的不舒適，但這次調查顯示許多員工在工作場所並無舒適之感，因為他們抱怨無法集中精神。雖然有賞心悅目的色彩、有吸引人的家具（每一位員工都對家具表示讚賞），但還是有什麼疏失之處。根據科學探討得出的結論，如能抑低背景噪音，並控制雙眼所接觸的景象，辦公室員工就能感到舒適。但決定工作是否舒適的因素比這多得多。員工必須擁有一種親密與隱私的意識才能感到舒適。要有親密與隱私意識，必先取得隔離與公開兩者之間的平衡；過度隔離或過度公開都令人不適。加州一組建築師最近指出，要使員工舒適，必須達到九個工作環境項目的標準，[7] 這些項目包括：員工背後與身側有無隔牆、辦公桌前有無相當的開放空間、工作場所的大小、隔離空間的大小、眺望外界的視野、與最近一位同事的距離、身周同事的人數，以及噪音的音量與類型等。由於大多數辦公室並沒有直接針對這些問題進行設計，員工們無法專心工作自也不足為奇。

以科學手段詮釋舒適的謬誤之處，在於科學僅考慮舒適概念中那些可以衡量的層面，並以典型的傲慢態度否定其他一切因素的存在。許多行為科學家認為，由於人類經驗到的只是不舒適，因此物理現象的舒適其實根本不存在[8]。大多數經過精心設計的辦公室環境沒有真正的親密性，因此這一點也不奇怪，因為真正的親密性不可能以科學方法衡量。就這方面而言，

辦公室或住家的親密問題並非特例——許多複雜的經驗都是難以衡量的。舉例言之，雖說一群評酒專家能夠毫不費力地辨識好酒與普通酒，想以科學手段做出這種優劣之分就辦不到了。就像茶葉與咖啡製造廠商一樣，製酒業者至今仍依賴非科技性的測試法，即有經驗品嘗專家的「鼻子」，而不是只依賴一項客觀標準。業者或許可以訂定一種標準，例如酸度、酒精含量、甜度等等，不能達到這種標準的就是「不好」的酒；但沒有人能說，只要能避免這些缺失就能釀出好酒。一個房間令人不舒服，它或許太亮讓人無法談心，也或許太暗而無法閱讀，但僅僅只是去除這些令人煩惱的因素，並不必然營造一種舒適感。色澤的暗晦雖不致嚴重到令人困擾，但它也不能予人愉悅之感。另一方面，當我們打開房門心想「這房間好舒適」時，我們是針對一件特別事物、或針對一連串特別事物有感而發。

以下是有關舒適的兩項敘述。第一項敘述出自著名室內裝飾家比利‧鮑德溫。他說：「對我而言，舒適就是一個能滿足你與你的客人的房間。它是椅座很深、套有軟墊的椅子。它是隨手可以將一杯酒或一本書擺在一張几子上。它也是一種信心，讓人知道即使有人為談話之便而搬動一張椅子，整個房間也不會亂成一團。我已經厭倦了做作的裝飾[9]。」第二項敘述出自建築師克里斯多夫‧亞歷山大。他說：「想像在一個冬日的午後，你備妥一壺茶、一本書、一盞閱讀燈，還有兩三個供你倚靠的大枕。現在讓你自己覺得舒適。不是要你找一個方式向他人顯示你的舒適，並告訴他人你有多喜歡這方式。我的意思是，你要讓自己真正

喜歡、真正享受：把茶壺擺在伸手可及、卻不會無意撞翻的地方；把閱讀燈拉下來，讓燈光照亮書本，但燈光也不致過亮，亮到讓你看不見裸露的燈泡。你把大枕拉到身後，小心謹慎將它們一一墊在你要擺的地方，用它們支撐你的背、你的頭，還有你的手臂：無論你想喝一口茶、想看書，或是閉上眼做夢，它們都撐著你，讓你舒適[10]。」鮑德溫的敘述是累積了六十年裝潢時髦家庭的經驗成果；亞歷山大的說法，則以他對平凡人物與平凡場所的家居生活氣氛的觀察為依據*。但兩人似乎不約而同、都敘述著一種一眼可知、具有平凡與人性氣質的家居生活氣氛。

這種人性氣質對外行人而言儘管只要一幅畫、或一段書面敘述已經足夠體會，但對科學家而言卻是不能掌握的事物。有一位工程師曾失望不已地寫道：「舒適只是一項口頭的發明而已[11]。」當然，他說的完全正確。舒適是一項發明，一項文化的巧技；但就像童年、家庭與性別等所有文化概念一樣，舒適也有過去，若不探討它特定的歷史就無法了解它。如果不提歷史，僅僅透過一個層面以科技意義為舒適下注解，結果必然不能令人滿意。相形之下，

*直到一九八三年去世前，鮑德溫一直是公認最著名的上流社會裝潢家；他的客戶包括美國作曲家柯爾・波特（Cole Porter）與賈桂琳・甘迺迪。亞歷山大是《一種圖型語言》（A Pattern Language）一書的作者；這是一本反傳統、批判現代建築的書。

鮑德溫與亞歷山大關於舒適的敘述顯得多麼豐盛！兩人的敘述，包容了便利（近在手邊的一張小几）、效率（一個可以調整的光源）、家庭生活（一杯茶）、身體的安逸（深椅座與椅墊），以及隱私（讀書，聊天）。這些敘述中也呈現一幅親密的畫面。所有這一切特質都有助於營造一種寧靜的室內氣氛，而這種氣氛正是舒適的一部分。

想了解舒適、為舒適找出一個簡單的定義之所以困難，問題就在這裡。那很像是在描繪一個洋蔥：從外表看，它只是一個簡單的球體；但這種外觀很欺人，因為一個洋蔥有許多層。如果將它切開，我們見到的是一堆洋蔥皮，但它的原始形式已經消逝，若對每一層洋蔥分別描繪，我們難免失去對全貌的掌握。更何況每一層洋蔥皮還是透明的，這使事情變得更加複雜：當我們看著整個洋蔥時，我們見到的也不只是表面，也見到一些內層的影子。同樣，舒適也是一種既單純又複雜的事物。它包含許多透明層面的意義，如隱私、安逸與便利等等，其中有些層面埋得更深。

以洋蔥做比，不僅顯示舒適具有若干層面的意義，也顯示舒適的概念是經由歷史逐漸發展而成的。這個概念代表的意義因時代而有不同。在十七世紀，所謂舒適指的就是隱私，於是導致親密，並進而促成居家生活。十八世紀將重點轉移到休閒與安逸；十九世紀則轉而重視機械協助的舒適，例如燈光、暖氣與通風等。二十世紀的家庭工程師強調效率與便利。在不同的時代面對社會、經濟與科技等不同外力的情況下，舒適的概念都有變化，有時甚至呈

現劇變。但這些變化並無所謂命中注定或不能避免可言。如果十七世紀的荷蘭沒有那麼人人平等，荷蘭婦女沒有那麼獨立，家庭理念的形成會比較慢。如果十八世紀的英國是貴族壟斷，而不是布爾喬亞階級抬頭的社會，舒適概念則會出現不同的轉折。如果二十世紀沒有出現僕人短缺的現象，大概也不會有人注意畢秋與斐德烈的說法了。但讓我們稱奇的是，儘管歷經這許多改變，舒適的概念仍保有大多數早先的意義。舒適的演進不應與科技的演進混為一談。新的科技裝置通常（但並非一直如此）使舊裝置因落伍而報廢，例如電燈取代煤氣燈，煤氣燈取代油燈，油燈取代蠟燭；但為求舒適而有的新構想，並不能取代家居生活幸福的基本觀念。每一種新意義都在舊有意義上增添一個新層面，並將舊有意義保存在底下。無論在任何特定時代，舒適包含了所有層面的意義，而不僅是表面的意義而已

於是，我們歸納出這個詮釋舒適的洋蔥理論，這其實根本算不得什麼定義，只不過更精確的解釋似乎已經沒有必要。家居生活的舒適涉及許多屬性，例如便利、效率、休閒、安逸、愉悅、家庭生活、親密與隱私等等，所有這些屬性都影響到舒適的經驗；或許有此了解已經足夠，其他就憑藉常識來判斷吧。絕大多數人會說：「我或許不知道為什麼喜歡它，但我知道我喜歡的是什麼。」他們一旦經驗到這個說法，就能覺察到何謂舒適。這項覺察過程包括許多感覺意識的組合（之中有許多是下意識），而且不僅有實質意識，還包含了情緒與理智；這不但使我們難以解釋舒適，更不可能對舒適進行衡量。雖然如此，舒適的真實性絲

毫無損。對於工程師與建築師提供我們的那些不適當的定義，我們應該抗拒。家庭生活的福祉如此重要，我們怎能放心交由專家代勞；這一直就是一件家庭與個人必須躬親處理的事。為了我們自己，我們必須重新檢討有關舒適的這個謎題，因為如果沒有它；我們的住處真的只會是一部機器，而不是家了。

第一章

1 Fred Ferretti, "The Business of Being Ralph Lauren," *New York Times Magazine*, September 18, 1983, pp.112-33.

2 *New York Times*, April 17, 1973, p.46.

3 David JML Tracy, vice-chairman of J. P. Stevens Company, quoted in Ferretti, "Ralph Lauren," p.112.

4 Hugh Trevor-Roper, "The Invention of Tradition: The High land Tradition of Scotland," from Eric Hobsbawm & Terence Ranger, eds., *The invention of Tradition* (New York: Cambridge University Press, 1983).

5 Peter York, "Making Reality Fit the Dreams," *London Times*, October 26, 1984, p.14.

6 Quoted in Ferretti, "Ralph Lauren," p.132.

7 Ibid., p.132.

8 Quoted in ibid., p.133.

9 *New York Times*, April 17, 1973, p.46.

10 *Fortune*, April 2, 1984.

11 William Seale, *The Tasteful Interlude: American Interiors Through the Camera's Eye, 1860-1917* (Nashville: American Association for State and Local History, 1982), p.21.

12 Judith Price, *Executive Style: Achieving Success Through Good Taste and Design* (New York: Linden Press/Simon & Schuster, 1980), pp.20-23.

13 Ibid.,pp.168-71.

第二章

1 Quoted in Martin Pawley, "The Time House," in Charles Jencks and George Baird, eds., *Meaning in Architecture* (London: Cresset Press, 1969), p.144.

2 Jean Gimpel, *The Medieval Machine: The Industrial Revolution of the Middle Ages* (New York: Penguin, 1980), pp.237-38.

3 Ibid., pp.43-44.

4 J. H. Huizinga, *The Waning of the Middle Ages: A Study of the Forms of Life, Thought and Art in France and the Neth- 233 erlands in the Dawn of the Renaissance*, trans. F. Hopman(Garden City, N.Y.: Doubleday Anchor, 1954), p.250.

5 Ibid., p.248.

6 Martin Pawley, *Architecture vs. Housing* (New York: Praeger, 1971), p.6.

7 Philippe Ariès, *Centuries of Childhood: A Social History of the Family*, trans. Robert Baldick (New York: Knopf, 1962), p.392.

8 John Lukacs, "The Bourgeois Interior," *American Scholar*, Vol. 39, No. 4 (Autumn 1970), pp.620-21

9 Joan Evans, *Life in Medieval France* (London: Phaidon, 1969), pp.30-43.

10 John Gloag, *A Social History of Furniture Design: From B.C. 1300 to A.D. 1960* (London: Cassell, 1966), p.93.

11 Siegfried Giedion, *Mechanization Takes Command: A Contribution to Anonymous History* (New York: Norton, 1969), pp.270-72.

12 Ibid., pp.276-78.

13 Evans, *Medieval France*, pp.61-62.

14 Colin Platt, *The English Medieval Town* (New York: David McKay, 1976), p.73.

15 From a poem by Prince Ludwig of Anhalt-Kohten (1596), quoted in Gloag, *Social History*, p. 105.

16 Mario Praz, *An Illustrated History of Interior Decoration: From Pompeii to Art Nouveau*, trans. William Weaver (New York: Thames and Hudson, 1982), p.81.

17 Gimpel, *Medieval Machine*, pp.3-5.

18 Lawrence Wright, *Clean and Decent: The History of the Bath and the Loo* (London: Routledge & Kegan Paul, 1980), pp.19-21.

19 Platt, *Medieval Town*, pp.71-72.

20 Quoted in Evans, *Medieval Town*, p.51.

21 Wright, *Clean and Decent*, pp.29-32.

22 Ibid., p.31.

23 Madeleine Pelner Cosman, *Fabulous Feasts: Medieval Cookery and Ceremony* (New York: Braziller, 1976), p.45.

24 Ibid., p.69.

25 Quoted in Praz, *Interior Decoration*, pp.52-53.

26 Giedion, *Mechanization*, p.299.

27 Lewis Mumford, *The City in History: Its Origins, Its Transformations and Its Prospects* (New York: Harcour, Brace & World, 1961), p.287.

28 Cosman, *Fabulous Feasts*, pp.105-8.

29 Ibid., p.83.

30 Barbara W. Tuchman, *A Distant Mirror: The Calamitous 14th Century* (New York: Ballantine, 1979), pp.19-20.

31 Huizinga, *Middle Ages*, pp.249-50.

32 Ibid., p.27.

33 Ibid., pp.l09-10.

34　Lukacs, "Bourgeois Interior," p.622.

35　Ibid., p.623.

36　Fernand Braudel, *The Structures of Everyday Life: Civilization and Capitalism, 15th-18th Century*, Vol. 1, trans. Miriam Kochan, rev. Sian Reynolds (New York: Harper & Row, 1981), pp.310-ll.

37　Jean-Pierre Babelon, *Demeures parisiennes: sous Henri IV et Louis XIII* (Paris: Editions de temps, 1965), p.82.

38　Braudel, *Everyday Life*, pp.300-302.

39　Ibid.,pp.310-ll.

40　Wright, *Clean and Decent*, pp.42-44.

41　Babelon, *Demeures parisiennes*, p.96.

42　Ibid., pp.96-97.

43　I have drawn considerably on ibid., pp.69-116, for the description of seventeenth-century Parisian houses.

44　Ibid., pp.96-97.

45　Ibid., p.111.

46　Wright, *Clean and Decent*., p.73.

47　Quoted in Terence Conran, *The Bed and Bath Book* (New York: Crown, 1978), p.15.

48　Braudel, *Everyday Life*, p.310.

49　Ibid., p.196.

50　Ibid., pp.189-90.

51　Ibid., p.196.

52　Praz, *Interior Decoration*, pp.50-55.

53　Odd Brochmann, *By og Bolig* (Oslo: Cappelans, 1958), translated and quoted in Norbert Schoenauer, *6,000 Years of Housing*, Vol.3, The Occidental Urban House (New York: Garland, 1981), pp.ll3-17.

54　Ariés, *Childhood*, pp.391-95.

55　Ibid., p.369.

第三章

1　G. N. dark, *The Seventeenth Century* (Oxford: Clarendon Press, 1929), p.l4.

2　Steen Eiler Rasmussen, *Towns and Buildings: Described in Drawings and Words*, trans. Eve Wendt (Liverpool: University Press of Liverpool, 1951), p.80.

3　Charles Wilson, *The Dutch Republic and the Civilnation of the Seventeenth Century* (New York: McGraw-Hill, 1968), p.30.

4 "Our national culture is bourgeois in every sense you can legitimately attach to that word." J. H. Huizinga, "The Spirit of the Netherlands," in Dutch Civilization in the Seventeenth Century and Other Essays, trans. Arnold J. Pomerans (London: Collins, 1968), p.112.

5 J. H. Huizinga, "Dutch Civilization in the Seventeenth Century," in ibid., pp.61-63.

6 N.J. Habraken, Transformations of the Site (Cambridge, Mass.: Awater Press, 1983), p. 220.

7 Paul Zumthor, Daily Life in Rembrandt's Holland, trans. Simon Watson Taylor (New York: Macmillan, 1963), pp.45-46.

8 Ibid., p.135.

9 Ibid., p.100.

10 Ariés, Childhood, p.369.

11 Bertha Mook, The Dutch Family in the 17th and 18th Centuries: An Explorative-Descriptive Study (Ottawa: University of Ottawa Press, 1977), p.32.

12 Petrus Johannes Blok, History of the People of the Netherlands Part IV, trans. Oscar A. Bierstadt (New York: AMS Press, 1970), p.254.

13 Rasmussen, Towns, p.80.

14 William Temple, Observations upon the United Provinces of the Netherlands (Oxford: Clarendon Press, 1972), p.97.

15 Wilson, Dutch Republic, p.244.

16 Quoted in Madlyn Millner Kahr, Dutch Painting in the Seventeenth Century (New York: Harper & Row, 1982), p.259.

17 Quoted in Zumthor, Daily Life, p.137.

18 Huizinga, Dutch Civilization, p.63.

19 Temple, Observations, p.256.

20 Blok, History, p.80.

21 Quoted in Zumthor, Daily Life, pp.53-54.

22 Ibid., pp.139-40.

23 Temple, Observations, p.89.

24 Zumthor, Daily Life, p.41.

25 Ibid., p.138

26 Lukacs, "Bourgeois Interior," p.624.

第四章

1 Bernard Rudofsky Now I Lay Me Down to Eat (Garden City, N.Y.: Anchor Press/ Doubleday, 1980), p.62.

2 Braudel, Everyday Life, pp.288-92.

3 Ibid.,pp.283-85.

4　Gervase Jackson-Stops, "Formal Splendour: The Baroque Age," in Anne Charlish, ed., *The History of Furniture* (London: Orbis, 1976), p.77.

5　Nancy Mitford, *Madame de Pompadour* (New York: Harper & Row, 1968), p.111.

6　Pierre Verlet, *La Maison du XVIIIe Siècle en France: Société Decoration Mobilier* (Paris: Baschet & Cie, 1966), p. 178.

7　Aries, *Childhood*, p.399.

8　Michel Gallet, *Stately Mansions: Eighteenth Century Paris Architecture* (New York: Praeger, 1972), p. 115.

9　Quoted in Mitford, *Pompadour*, p. 171.

10　Peter Collins, "Furniture Givers as Form Givers: Is Design an All-Encompassing Skill?" *Progressive Architecture*, No.44(March 1963), p.122.

11　Jacques-François Blondel, *Architecture française* (Paris: Jombert, 1752), p.27. Translation by author.

12　Braudel, *Everyday Life*, p.299.

13　Verlet, *Maison*, p. 106.

14　Wright, *Clean and Decent*, pp.74-75.

15　Giedion, *Mechanization*, p.653.

16　Wright, *Clean and Decent*, p.72.

17　Verlet, *Maison*, p.61.

18　Ibid., pp.247-59.

19　J. H. B. Peel, *An Englishman's Home* (Newton Abbot, Devon: David & Charles, 1978), pp.161-62.

20　Michel Gallet, *Demeures parisiennes: l'époque de Louis XVI* (Paris: Le Temps, 1964), pp.39-47.

21　Allan Greenberg, "Design Paradigms in the Eighteenth and Twentieth Centuries," in Stephen Kieran, ed. *Ornament* (Philadelphia: Graduate School of Fine Arts, University of Pennsylvania, 1977), p.67.

22　Joseph Rykwert, "The Sitting Position-A Question of Method," in Charles Jancks & George Baird, eds., *Meaning in Architecture* (London: Cresset Press, 1969), p.234.

第五章

1　Paige Reuse, ed., *Celebrity Homes II* (Los Angeles: Knapp Press, 1981), pp.113-19.

2　Marilyn Bethany, "A House in the Georgian Mode," *New York Times Magazine*, April 24, 1983, pp.96-100.

3　John Martin Robinson, *The Latest Country Houses* (London: Bodley Head, 1984).

4　Quoted in Peel, *Englishman's Home*, p.20.

5　Nikolaus Pevsner, *European Architecture* (Harmondsworth, Middlesex: Penguin, 1958), p.226.

6　Peter Thornton, *Authentic Decor: The Domestic Interior 1620-1920* (New York: Viking, 1984), p.102.

7　Quoted in ibid., p. 140.

8　Giedion, *Mechanization*, pp.321-22.

9　John Kenworthy-Browne, "The Line of Beauty: The Rococo Style," in Charlish, *History of Furniture*, p. 126.

10　Ralph Dutton, *The Victorian Home* (London: Orbis, 1976), pp.2-3.

11　Mark Girouard, *Life in the English Country House* (New Haven: Yale University Press, 1978), p.235.

12　Thornton, *Authentic Decor*, p. 150.

13　Praz, *Interior Decoration*, p. 60.

14　Alice Hepplewhite & Co., *The Cabinet-Maker and Upholsterer's Guide*, 3rd ed. (London: Batsford, 1898). Originally published 1794.

15　Gallet, *L'époque de Louis XVI*, p.97.

第六章

1　Robert Kerr, *The Gentleman's House: How to Plan English Residences, from the Parsonage to the Palace*, 3rd ed. (London: John Murray, 1871), p.278.

2　Girouard, *English Country House*, p.256.

3　Quoted in Lawrence Wright, *Warm and Snug: The History of the Bed* (London: Routledge & Kegan Paul, 1962), p.144.

4　C. S. Peel, *The Stream of Time: Social and Domestic Life in England 1805-1861* (London: Bodley Head, 1931), p.114.

5　Girouard, *English Country House*, p.4.

6　Jill Franklin, *The Gentleman's Country House and Its Plan 1835-1914* (London: Routledge & Kegan Paul, 1981), p.114.

7　Hepplewhite & Co. *Guide*, plates 81, 82 and 89.

8　Ibid., p.7, plates 35 and 36.

9　C. J. Richardson, *The Englishman's House: From a Cottage to a Mansion*, 2nd ed. (London: John Camden Hotten, 1860), p.405.

10　John J. Stevenson, *House Architecture*, Vol. II, *House-Planning* (London: Macmillan, 1880), pp.229-35.

11　Girouard, *English Country House*, p.295.

12　Mark Girouard, *The Victorian Country House* (Oxford: Clarendon, 1971), p.146.

13　Douglas Galton, *Observations on the Construction of Healthy Dwellings*, 2nd ed. (Oxford: Clarendon, 1896), p.52.

14　W. H. Corfield, *Dwelling Houses: Their Sanitary Construction and Arrangements* (London: H. K. Lewis, 1885), p.16.

15　John S. Billings, *The Principles of Ventilation and Heating and Their Practical Application* (London: Trubner, 1884), p.41.

16　Stevenson, *House Architecture*, p.236.

17　Quoted in Wright, *Clean and Decent*, p. 122.

18　Stevenson, *House Architecture*, p.248.

19　Franklin, *Gentleman's Country House*, p. 110.

20 Stevenson, *House Architecture*, pp.212-13.
21 Andrew Jackson Downing, *The Architecture of Country Houses* (New York: Da Capo, 1968), p.472. Originally published 1850.
22 Catherine E. Beecher, *A Treatise on Domestic Economy: For the Use of Young Ladies at Home and at School* (New York: Harper, 1849), p.281.
23 H. M. Plunkett, *Women, Plumbers and Doctors: Or Household Sanitation* (New York: Appleton, 1885), p.56.
24 J. G. Lockhart, *Life of Scott*, quoted in Girouard, Victorian Country House, p. 17.
25 Stevenson, *House Architecture*, p.254.
26 T. K. Derry and Trevor I. Williams, *A Short History of Technology* (Oxford: Oxford University Press, 1979), p.512.
27 C. S. Peel, *A Hundred Wonderful Years: Social and Domestic Life of a Century, 1820-1920* (London: Bodley Head, 1926), pp.45- 46.
28 Reyner Banham, *The Architecture of the Well-Tempered Environment* (London: Architectural Press, 1969), p.56.
29 Ibid., p.55.
30 Ibid., p.55.
31 Stefan Muthesius, *The English Terraced House* (New Haven: Yale Universiy Press, 1982), p.52.
32 Ibid., pp.53-54.
33 Giedion, *Mechanization*, p.539.
34 Girouard, *Victorian Country House*, p.188.

第七章

1 Kerr, *Gentleman's House*, p.278.
2 J. Drysdale and J. W. Hayward, *Health and Comfort in Home Building*, 2nd ed. (London: Spon, 1876), pp.54-58. The Hayward house is also described in Banham, *Well-Tempered Environment*, pp.35-39.
3 Henry Rutton, *Ventilation and Warming of Buildings* (New York: Putnam, 1862), p.37.
4 Stevenson, *House Architecture*, p.280.
5 Edith Wharton and Ogden Codman, Jr., *The Decoration of Houses* (London:Batsford, 1898), p.87.
6 Stevenson, *House Architecture*, p.212.
7 Giedion, *Mechanization*, pp.540-56.
8 Lydia Ray Balderston, *Housewifery: A Manual and Text Book of Practical Housekeeping* (Philadelphia: Lippincott, 1921), p.128.
9 Matthew Sloan Scott, "Electricity Supply," in *Encyclopaedia Britannica* (Chicago: University of Chicago, 1949), Vol. 8, pp.273-74.
10 Christine Frederick, *Household Engineering: Scientific Management in the Home* (Chicago: American School of Home Economics, 1923), p.238.
11 Ibid., pp.158-59.
12 Beecher, Treatise, p.261.

13 Alba M. Edwards, "Domestic Service," in *Encyclopaedia Britannica* (Chicago: University of Chicago, 1949), Vol.7, pp.515-16.

14 Frederick, *Household Engineering*, p.377.

15 Domestics' salaries are based on Peel, *Hundred Wonderful Years*' p. 185 and Frederick, *Household Engineering*, p.379.

16 Ellen H. Richards, *The Cost of Shelter* (New York: Wiley, 1905), p.105.

17 Mary Pattison, *Principles of Domestic Engineering: Or the What, Why and How of a House* (New York: Trow Press, 1915), p.158.

18 Frederick, *Household Engineering* p.391.

19 Balderston, *Housewifery*, p.240.

20 Giedion, *Mechanization*, pp.516-18.

21 Beecher, *Treatise,* p.259.

22 Ibid., p.263.

23 Douglas Handlin, *The American Home: Architecture and Society 1815-1915* (Boston: Little, Brown, 1979), p.522, fn.33.

24 For a history of other domestic pioneers, see Dolores Hayden, *The Grand Domestic Revolution: A History of Feminist Designs for American Homes, Neighborhoods, and Cities* (Cambridge, Mass.: MIT Press, 1983).

25 Catherine E. Beecher and Harriet Beecher Stowe, *The American Woman's Home* (New York: J. B. Ford, 1869), pp.23-42.

26 Ibid., p.25.

27 Beecher, *Treatise*, p.259.

28 Beecher and Stowe, *American Woman's Home*, p.34.

29 Richardson, *Englishman's House*, pp.373-88.

30 Hermann Valentin van Holst, *Modern American Homes* (Chicago: American Technical Society, 1914).

31 Beecher and Stowe, *American Woman's Home*, pp.61-62.

32 Frederick, *Household Engineering*, pp.471-77.

33 Balderston, *Housewifery*, p. 9.

34 Richards, *Cost of Shelter*, p.71.

35 Frederick, *Household Engineering*, p.8.

36 Christine Frederick, *The New Housekeeping: Efficiency Studies in Home Management* (Garden City, N.Y.: Double-day, Page, 1914).

37 Lillian Gilbreth, *Living with Our Children* (New York: Norton, 1928), p.xi.

第八章

1 Seale, *Tasteful Interlude*, p. 15.

2 Girouard, *Sweetness and Light*, p. 130.

3　Vernon Blake, "Modern Decorative Art," *Architectural Review*, Vol. 58, No. 344 (July 1925), p.27.

4　F. L. Minnigerode, "Italy and People Play Loto Once a Week," *New York Times Magazine*, October 25, 1925, p.15.

5　W. Franklyn Paris, "The International Exposition of ModernIndustrial and Decorative Art in Paris," Part II, "General Features," *Architectural Record*, Vol. 58, No. 4 (October 1925), p.379.

6　Ibid.

7　Ibid., p.376.

8　*Encyclopedie des Arts Decoratifs et Industriels Modernes au XXeme Siecle*, Vol.2, *Architecture* (Paris: Imprimerie Nationale, 1925), pp.44-45.

9　Stanislaus von Moos, *Le Corbusier: Elements of a Synthesis* (Cambridge, Mass.: MIT Press, 1979), p.339, fn.55.

10　George Besson, a contemporary art critic, quoted in ibid., p. 165.

11　Charles-Edouard Jeanneret, *L'Art decoratif d'aufourd'hui* (Paris: Cres, 1925), p.79.

12　Charles-Edouard Jeanneret, *Le Corbusier et Pierre Jeanneret: Oeuvre Complete de 1910-1929* (Zurich: Editions d'Architecture Erienbach, 1946), p. 31.

13　Charles-Edouard Jeanneret, *Towards a New Architecture*, trans. Frederick Etchells (London, John Rodker, 1931), pp.122-23.

14　Brian Brace Taylor, *Le Corbusier et Pessac* (Paris: Fondation Le Corbusier, 1972), p.23.

15　Richards, *Cost of Shelter*, p.45; Jeanneret, *Towards a New Architecture*, p.241.

16　Lillian M. Gilbreth, Orpha Mae Thomas and Eleanor Clymer, *Management in the Home: Happier Living Through Saving Time and Energy* (New York: Dodd, Mead, 1954), p.158.

17　Jeanneret, *L'Art décoratif*, pp.92-93.

第九章

1　Quoted in Marilyn Bethany, "Two Top Talents Seeing Eye to Eye," *New York Times Magazine*, July 13, 1980, p.50.

2　Doris Saatchi, "Living in Zen," *House and Garden*, Vol.157, No. 1 (January 1985), p.l10.

3　Joan Kron, *Home-Psych: The Social Psychology of Home and Decoration* (New York: Clarkson N. Potter, 1983), p-178

4　Thornton, *Authentic Decor*, pp.8-9.

5　Quoted in Burkhard Rukschcio and Roland Schachel, *Adolf Loos: Leben und Work* (Salzburg: Residenz Verlag, 1982), p.308.

6　Adolf Behne, quoted in Ulrich Conrads and Hans G. Spertich, *Fantastic Architecture* (London: Architectural Press, 1963), p.134.

7　For a humorous retelling of this period, see Tom Wolfe, *From Bauhaus to Our House* (New York: Farrar, Straus & Giroux, 1981), pp.37-56.

8　Adolf Loos, "Interiors in the Rotunda," in *Spoken into the Void: Collected Essays 1897-1900*, trans. Jane O. Newman and John H. Smith (Cambridge, Mass.: MIT Press, 1982), p.27. Originally published 1921.

9　Henry McIlvaine Parsons, "The Bedroom," Human Factors, Vol. 14, No. 5 (October 1972), pp.424-25.

10 P. Branton, "Behavior, Body Mechanics and Discomfort," *Ergonomics*, Vol. 12 (1969), pp.316-27.

11 Giedion, *Mechanization*, pp.402-3.

12 Rykwert, "The Sitting Position," pp.236-37.

13 Ralph Caplan, *By Design* (New York: McGraw-Hill, 1982), pp.91-92,14. Greenberg, "Design Paradigms," p.80.

14 Greenberg, "Design Paradigms," p.80

15 Ibid.

16 "James Stirling at Home," *Blueprint*, Vol. 1, No. 3 (December 1983-January 1984).

17 Philip Johnson, *Writings* (New York: Oxford University Press, 1979), p. 138.

18 Kron, *Home-Psych*, p. 177.

19 Ibid.

第十章

1 George Fields, *From Bonsai to Levi's: When West Meets East, an Insider's Surprising Account of How the Japanese Live* (New York: Macmillan, 1983), pp.15-26.

2 John Lukacs, *Outgrowing Democracy: A History of the United States in the Twentieth Century* (Garden City, N.Y.: Doubleday, 1984), p.170.

3 Many of the patterns described in Christopher Alexander et al., *A Pattern Language: Towns, Buildings, Construction.* (New York: Oxford University Press, 1977), are derived from seventeenth-century interiors.

4 See the author's *Taming the Tiger: The Struggle to Control Technology* (New York: Viking, 1983), p.25.

5 J. Douglas Phillips, "Establishing and Managing Advance Office Technology: A Holistic Approach Focusing on People," paper presented to the annual meeting of the Society of Manufacturing Engineers, Montreal, September 16-19, 1984, p.3.

6 S. George Walters, "Merck and Co., Inc. Office Design Study, Final Plans Board," unpublished report (Newark, N.J.: Rutgers Graduate School of Management, August 24, 1982).

7 Alexander, *Pattern Language*, pp.847-52.

8 Henry McIlvaine Parsons, "Comfort and Convenience: How Much?" paper presented to the annual meeting of the American Association for the Advancement of Science, New York, January 30, 1975, p.1.

9 Quoted in George O'Brien, "An American Decorator Emeritus," *New York Times Magazine: Home Design*, April 17, 1983, p.33.

10 Christopher Alexander, *The Timeless Way of Building* (New York: Oxford University Press, 1979), pp.32-33.

11 Parsons, "Comfort and Convenience," p. 1.